大理國
畫梵像
全圖賞析

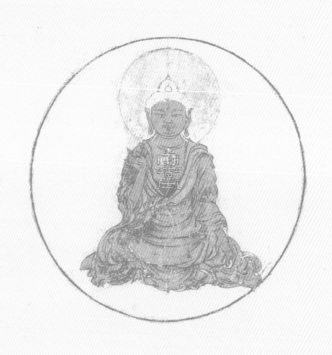

大理國畫世不經見唐代畫譜亦罕
有稱者內府藏其國人張勝溫梵像
長卷釋妙光識盛德五年庚子月日
宋濂跋謂在宋理宗嘉熙四年曩閱
張照文集有跋五代無名氏圖卷謂
與是圖相表裏其改大理始末甚詳
以蕭首文經元年為段思英僞騙計
其時則後晉開運三年今此卷乃南

薩梵天龍真八部等眾不及阿遶那

觀音彌勒則非張此一所見明甚願卷巾

諸像相好莊嚴傅色塗金並極精采

楮質復淳古堅緻與金粟箋相掉舊

盡流傳若此信可寶貴不得以尋徵

描工而為而急之弟前後位置躇神

襁出因復嬉玩訣跋知此圖在明洪

武間初本長枣僧德泰藏之天界寺

中玉正統時經水漸漬乃裝成冊示

知何時後臺卷軸舊觀院己褒池屢

易其錯簡固宜且卷端列揵幢儀法
貌王國主執鑪瞻禮收以冠香嚴法
相郎為不倫卷末復繪天竺十六國
王釋宗泗謂是弱護佛法之人乃痕
以顙附爰命丁觀鵬付其法為臺王
禮佛圖而以四天王像以下諸佛祖
菩薩玉二寶幢另摹一卷為法界源
流圖兩存之使無潸奈此原卷另仍
其舊在昔道子楞伽輩以繪事演象
教輩嚴竇現菱儼無達不閒於獅

欲於色界盡禪探靈須彌香海畏塗
流一滴自剂淨凡遂送緣起如右

乾隆癸未孟冬月金淵筆

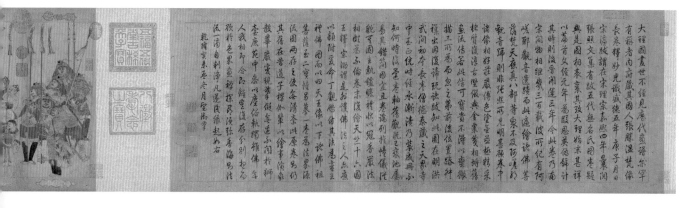

大理國畫世不經見歷代畫譜亦罕
有稱者內府藏其圖人張勝溫梵像
長卷釋妙光先識藏德五年庚子月日
宋淳祐謂在宋理宗嘉熙四年最閱
張照文集有敢五代無名氏圖卷疑
典是國相表意其故大理始於唐其甚詳
以蕃首文經元年暴限思英德歸計
其時則後晉間逸三年今此卷六面
宗嗣位相跟幾三百載彼兩卷有阿
嵯耶觀音遠蹟石此遙繪諸佛菩
薩梵天象真八郡等泉不及阿嵯之
乾隆梵初夷長德泰藏之天界寺
諸像相好莊嚴傳色塗金精典緻微
枕質藻淨古堅緻典金業箋相持傳
畫洞時經水漸清乃裝威用不
知何時傳聖十卷論說已泰池屢
易其錯簡圖宣旦卷滿列挥傅儀佳
能守圖王軌鏤積妙以冠香嚴法
相節著不偷各未復倫天坐十六圖
中墨西統时经水漸清乃裝成用
武洞初夺長楽德泰藏之天界寺
王釋宗演謂是右護佛法之人無意
以頼附辰命丁觀船泊其法名臺至
神佛圖雨以四天王像以下诸佛祖
菩薩玉二賓續易華一巷為法界源
其諸在普道子楞伽巢以繪以演虎
毂華嚴愛現善假臺还不闹楞狮
李虎苑中奉觀李座以擇雜佛身
人我相所仑阿鮮采後存分列把右
欲行色果重楷探民演弥香海另法
沉一圖自刺淨凡墨後緣起如右
乾隆丙寅春三月宮保學

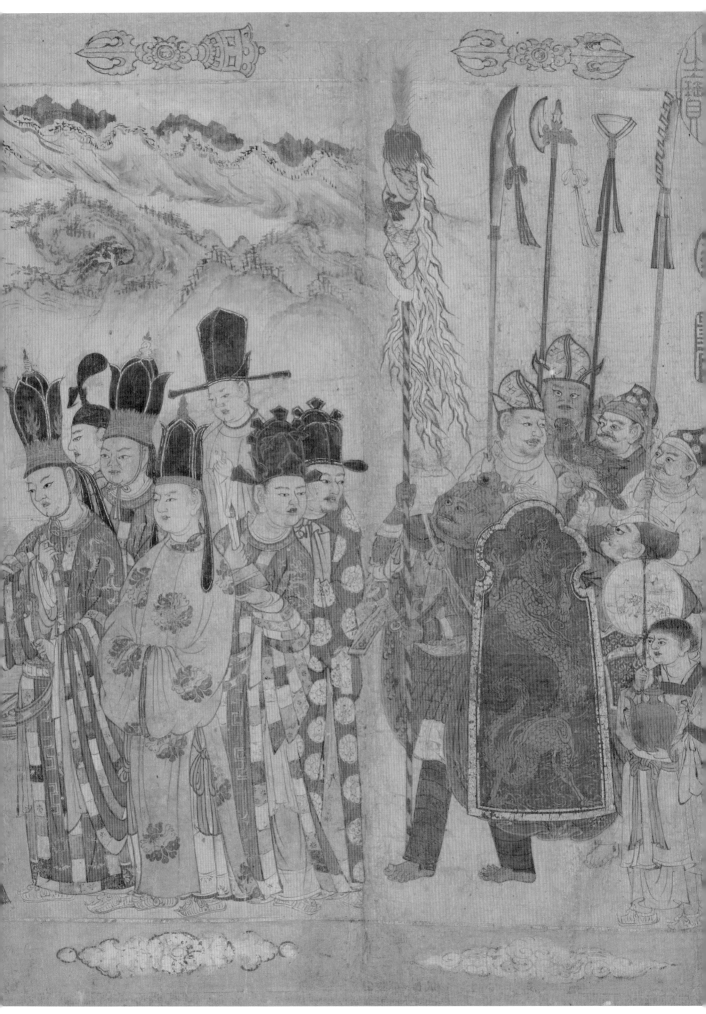

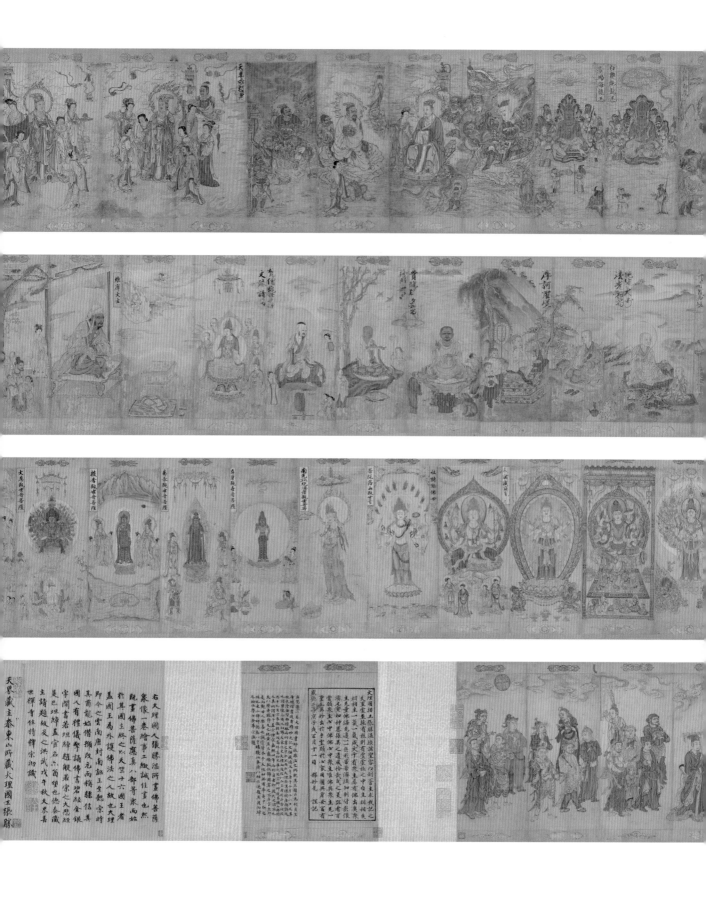

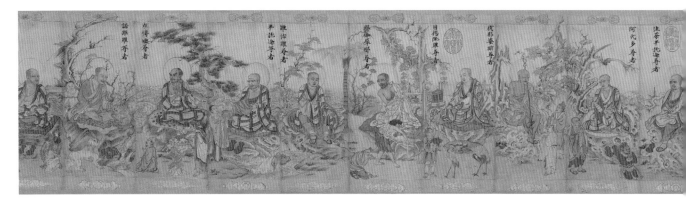

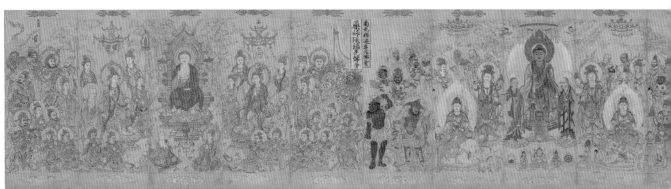

南無釋迦牟尼佛　樂峰張德原繪字

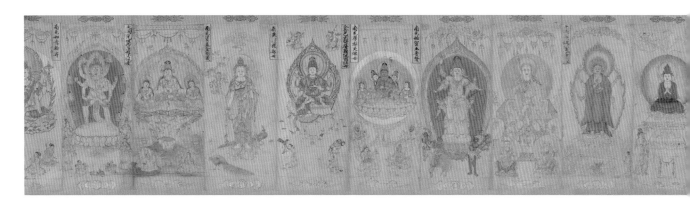

天順己卯歲捌九月望後一日慧燈寺住持饒堂禾明藏其師祖東山泰上人棄居天寒時傳大證國主張勝溫所繪佛傳阿羅漢及諸菩像一幀始謂不幸師圓寂之後斯圖徒弟他而幸其師月峰退隱得于九寺圖于臣院己之洪州臨漳對鏡室旋掾於拈得寶圖素樓必須圖為賜而弗遂攜詣里之士希希裝潢成帳千子言以織三岳孫猿之志平僎就之前寶林學士金華宗源天黑旻寅子言辭本每訊遠國王善繪斯畫孫竹履予惟大誠國王善繪斯畫筆力精緻金碧輝煌爲列誠佛儼現宜易起出產充陰威應化顯百俊無端無量形像百千成在栽佛以故和夫東山泰上人傳奉斯圖於天界天界佛兩藏傳慈燈其書之志

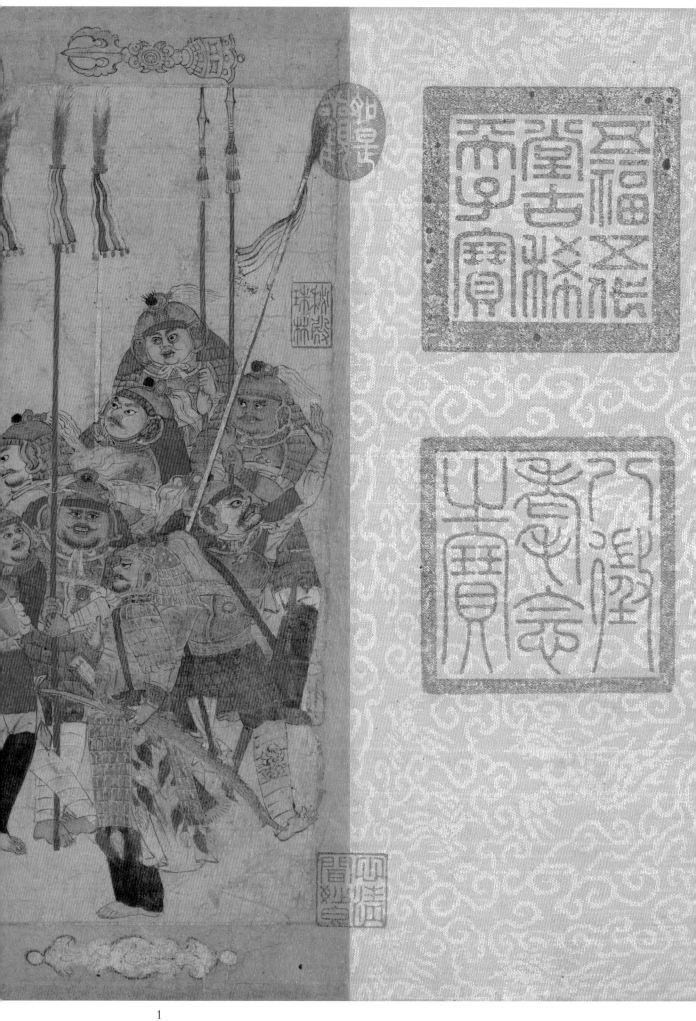

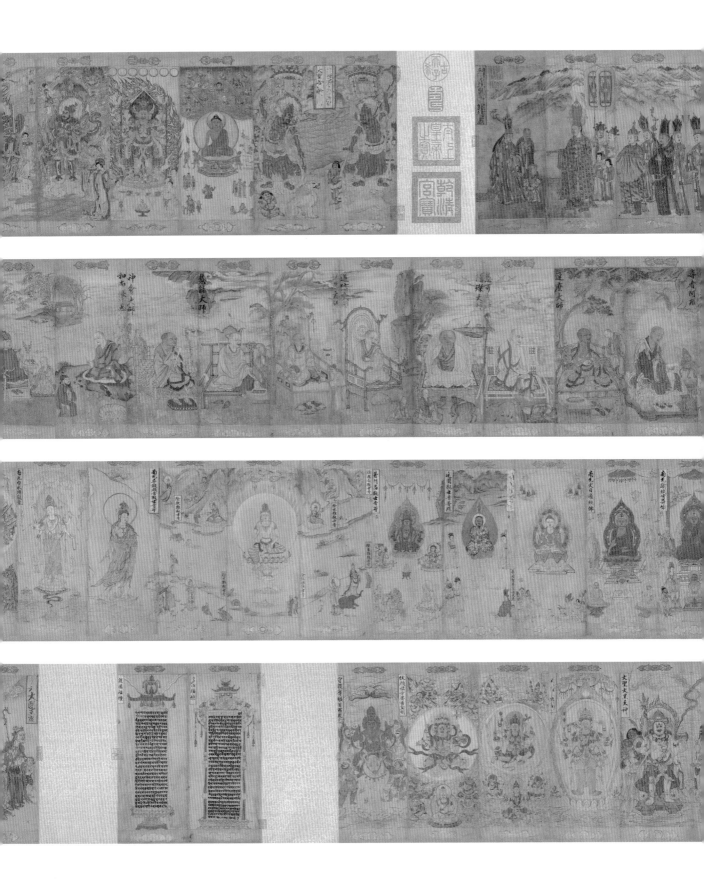

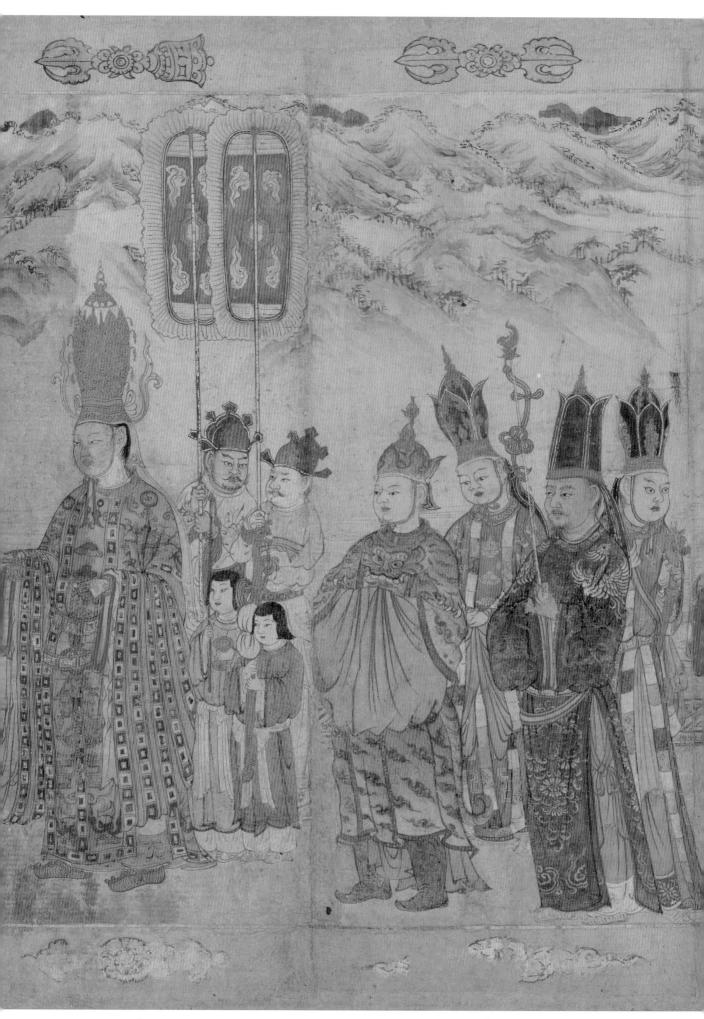

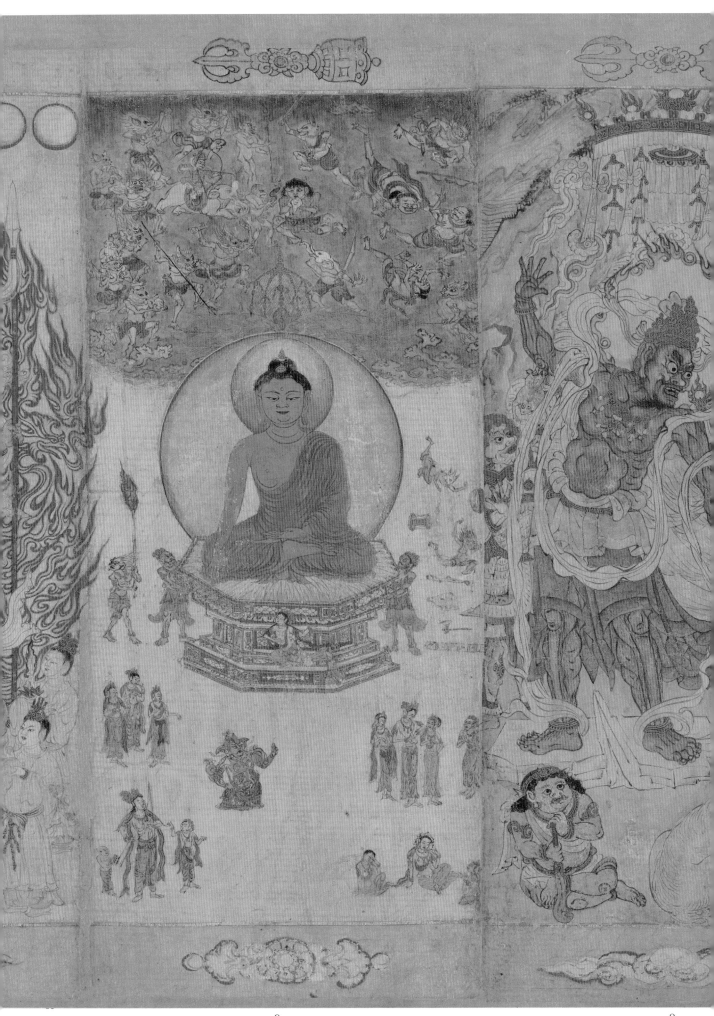

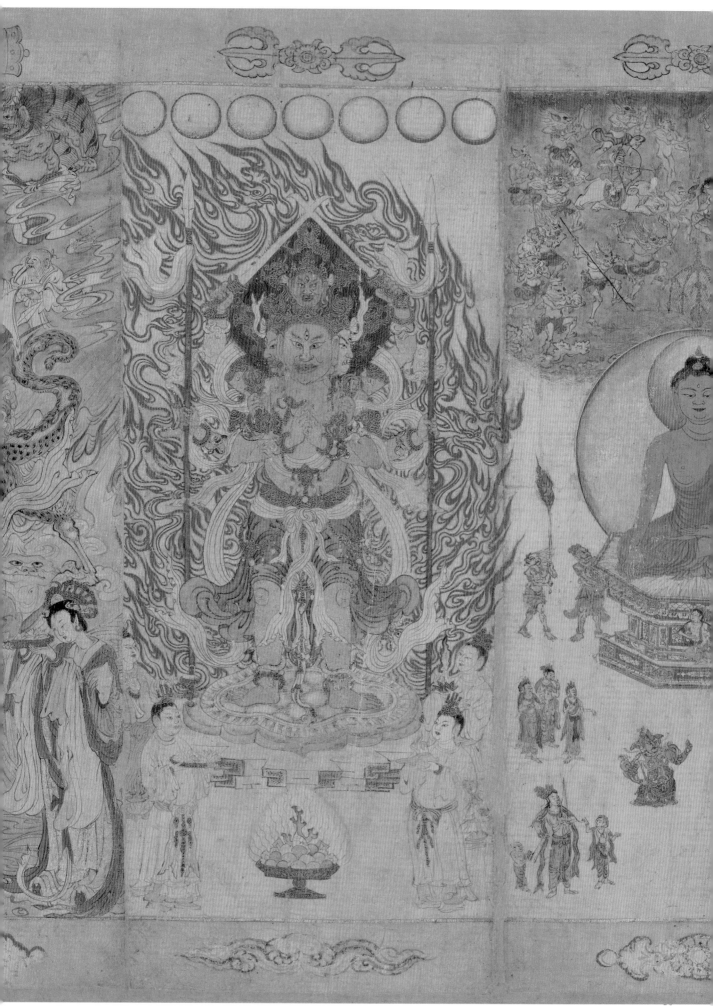

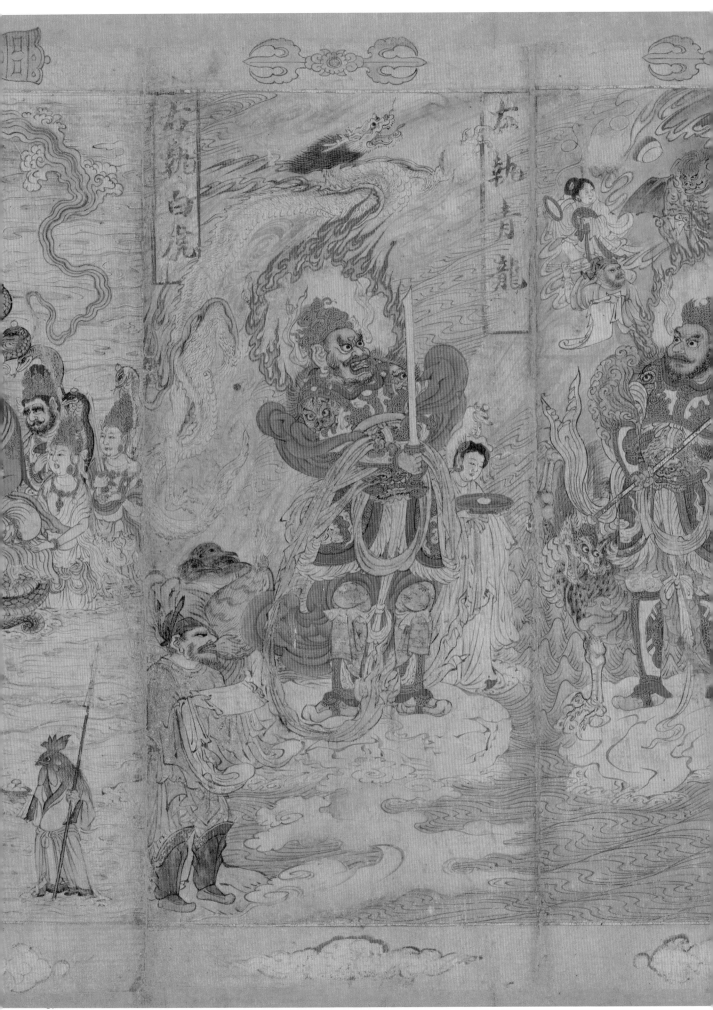

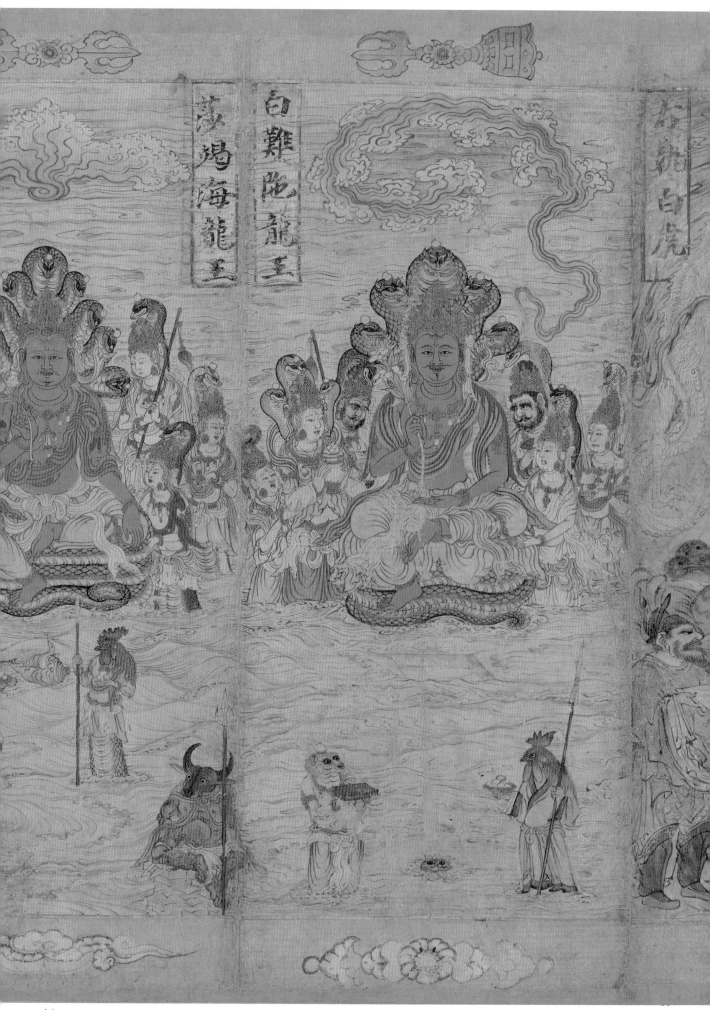

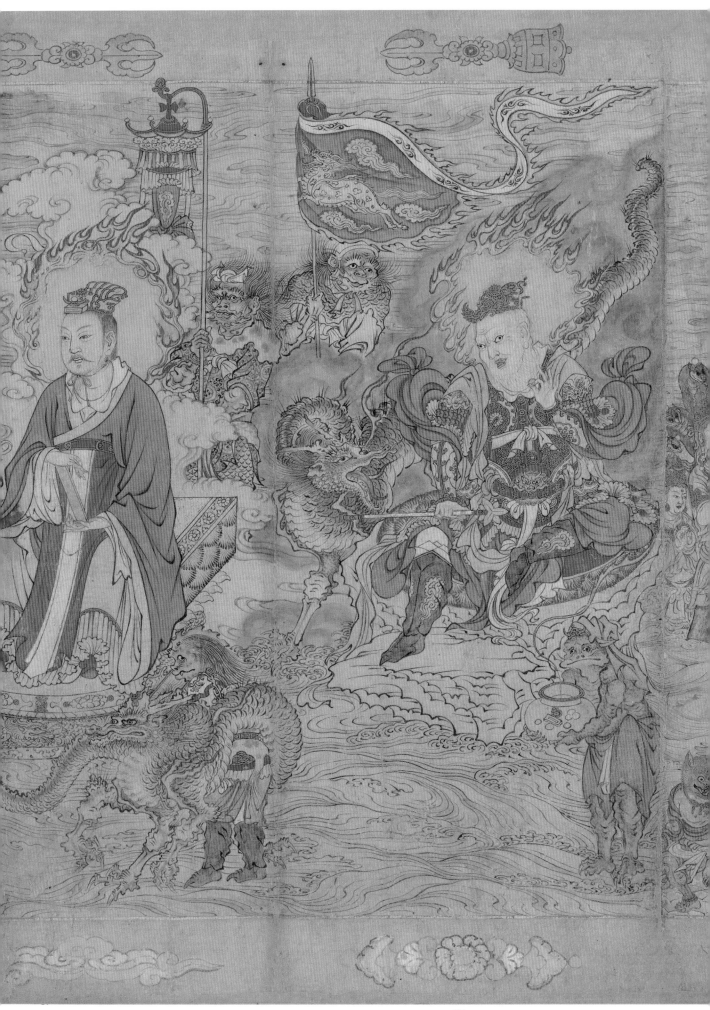

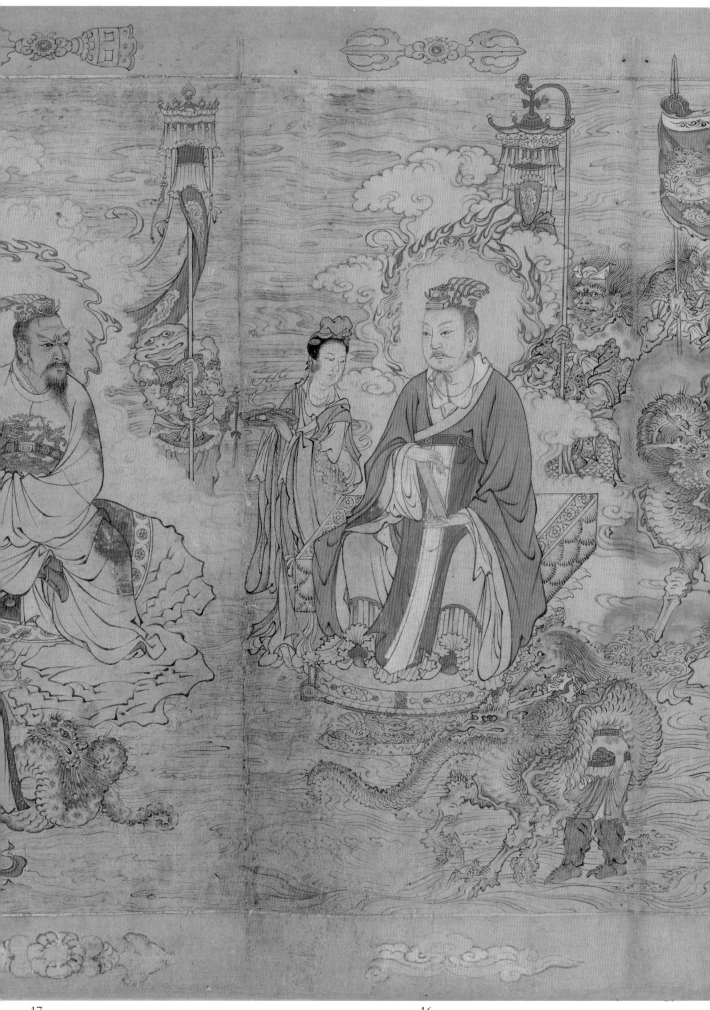

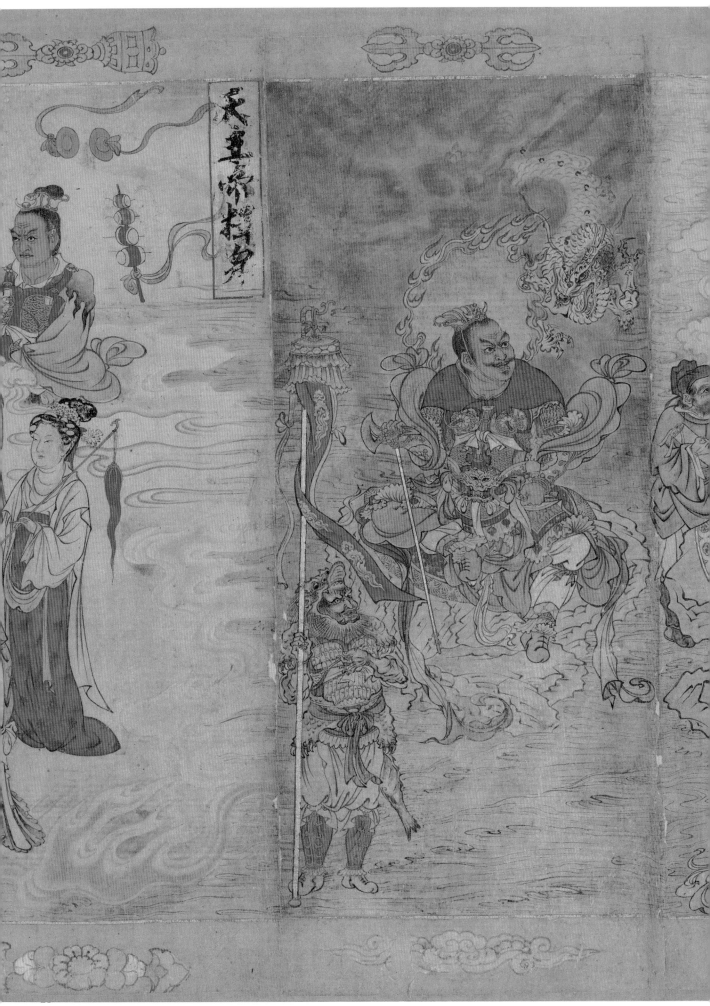

天王帝釈科身

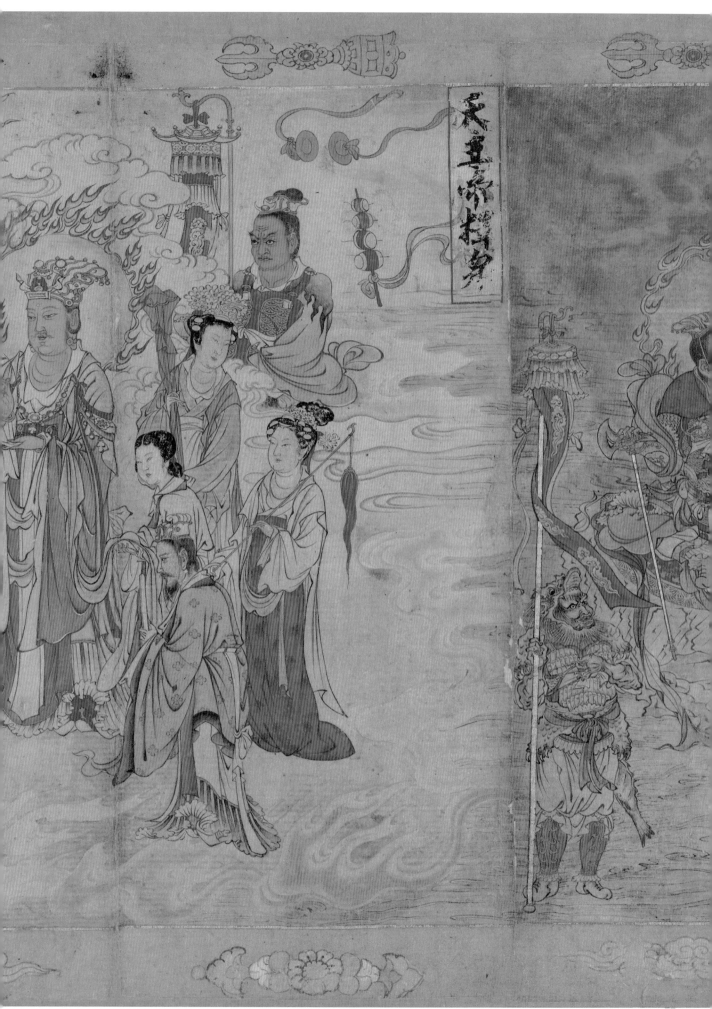

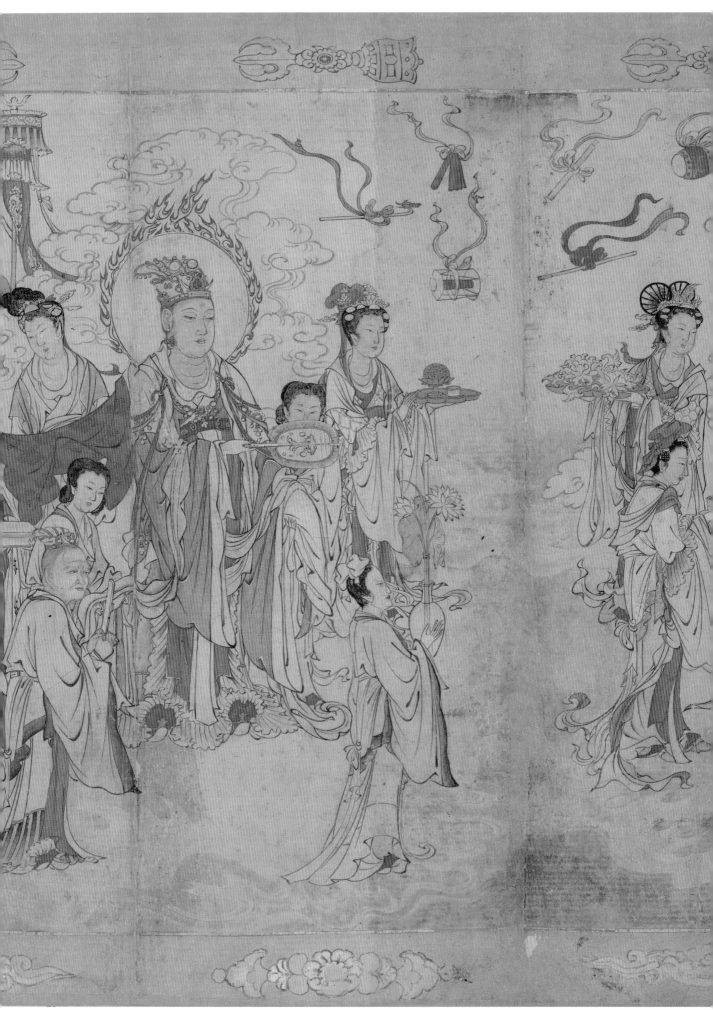

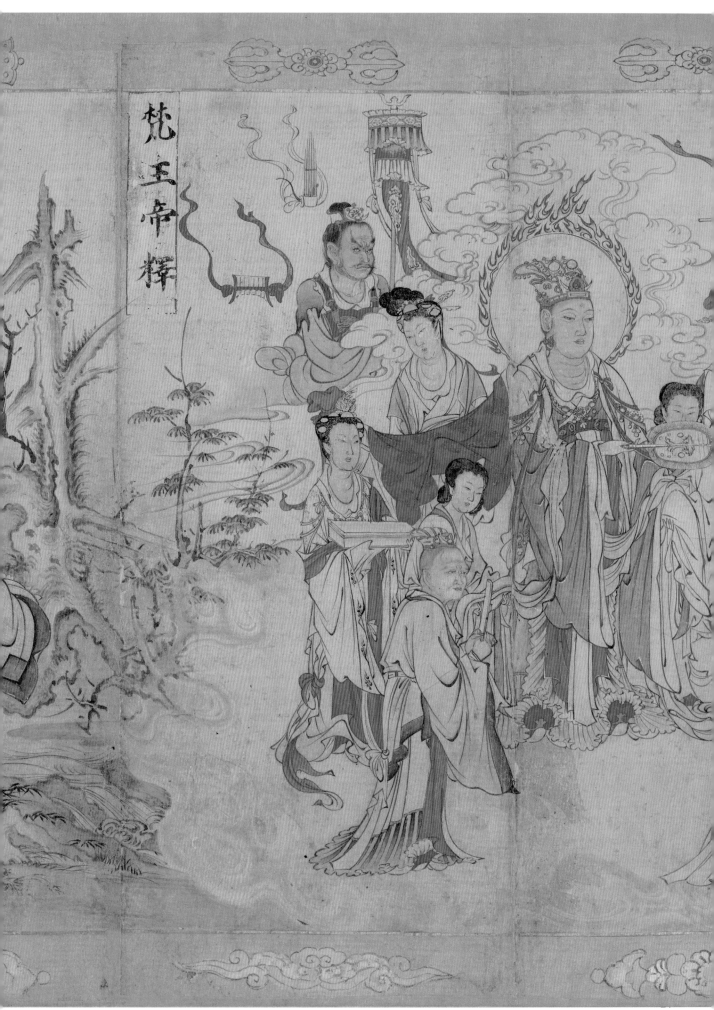

梵王帝释

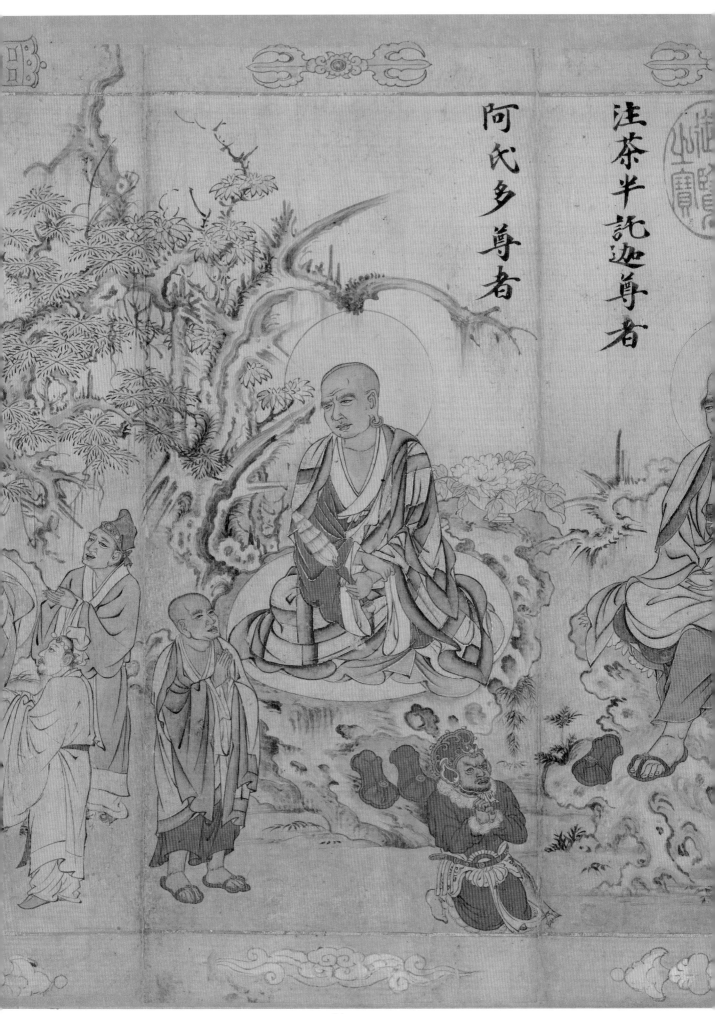

注茶半託迦尊者

阿氏多尊者

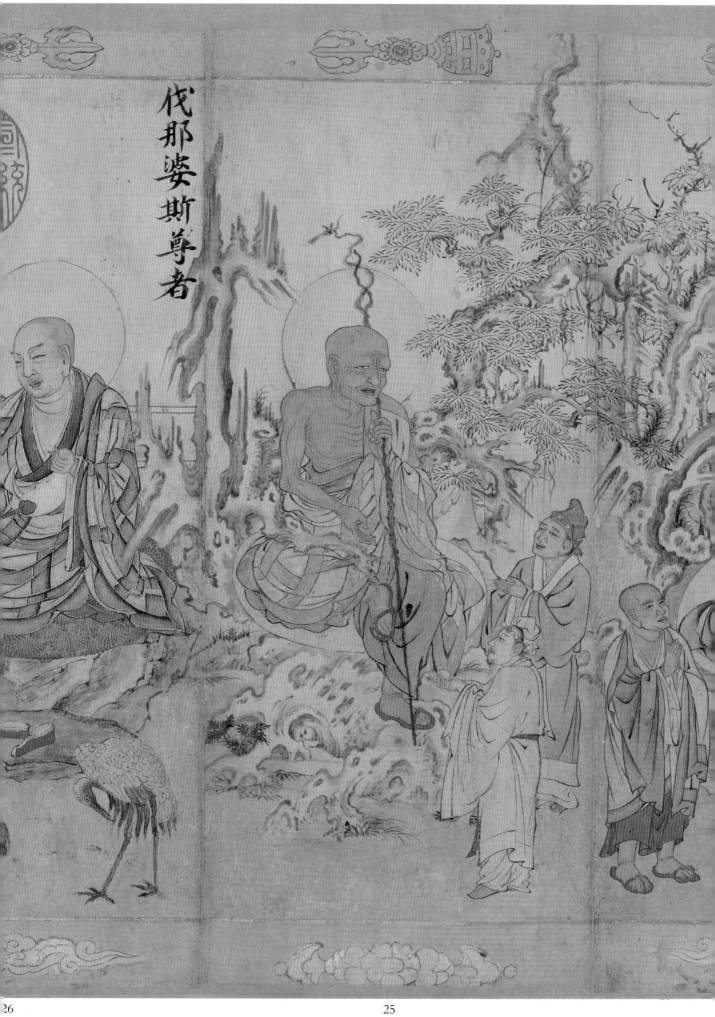

伐那婆斯尊者

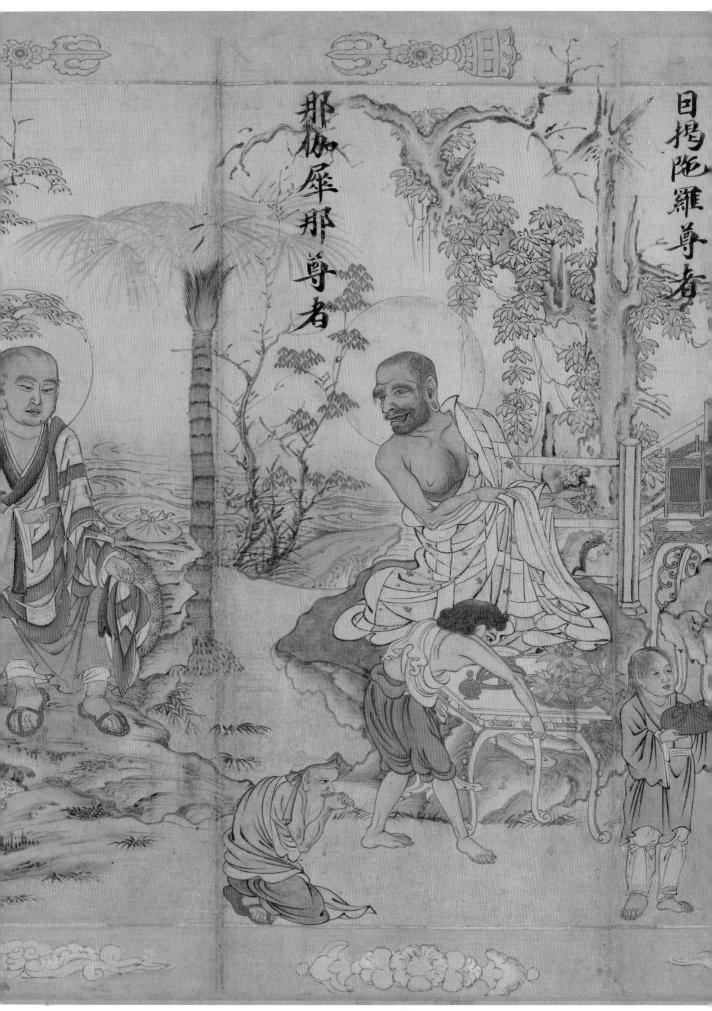

那伽犀那尊者

曰捣陀羅尊者

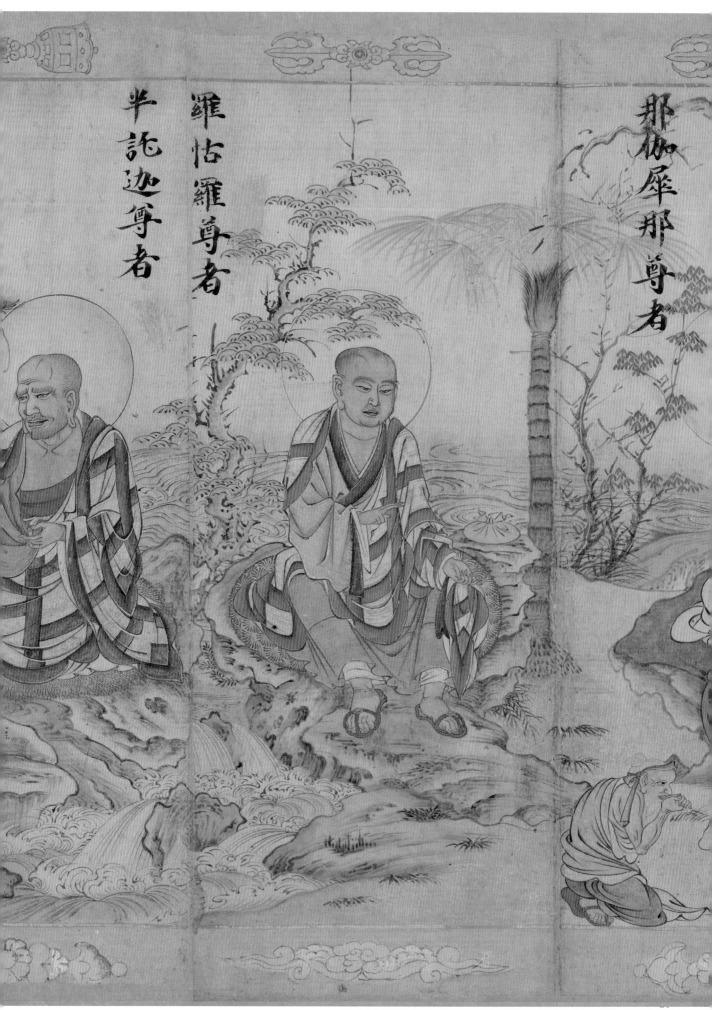

半託迦尊者

羅怙羅尊者

那伽犀那尊者

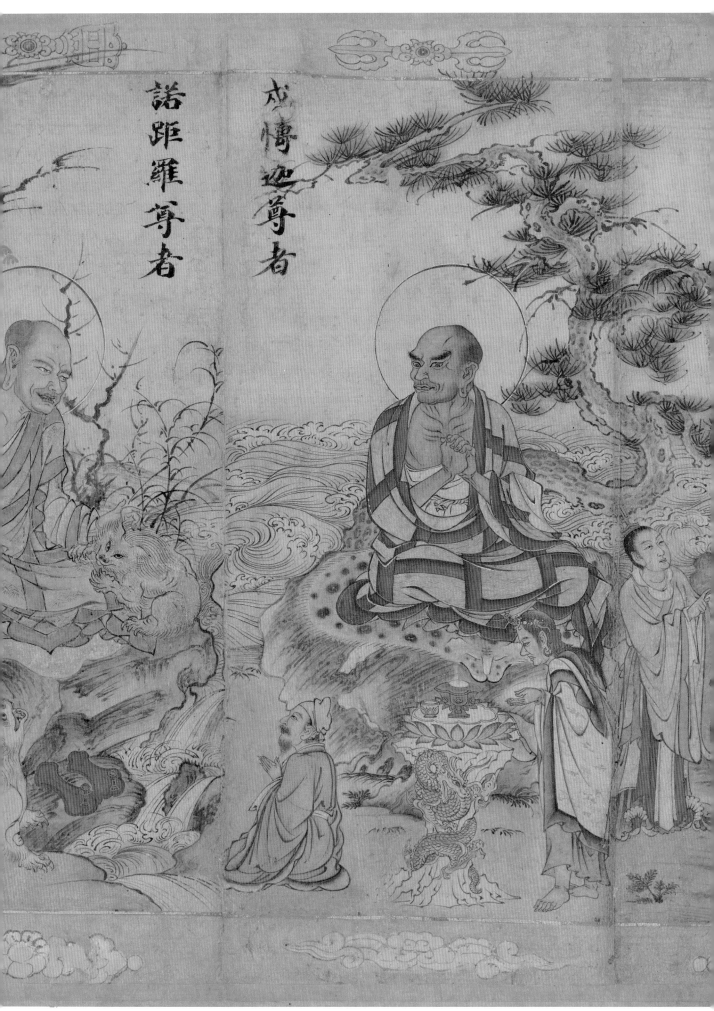

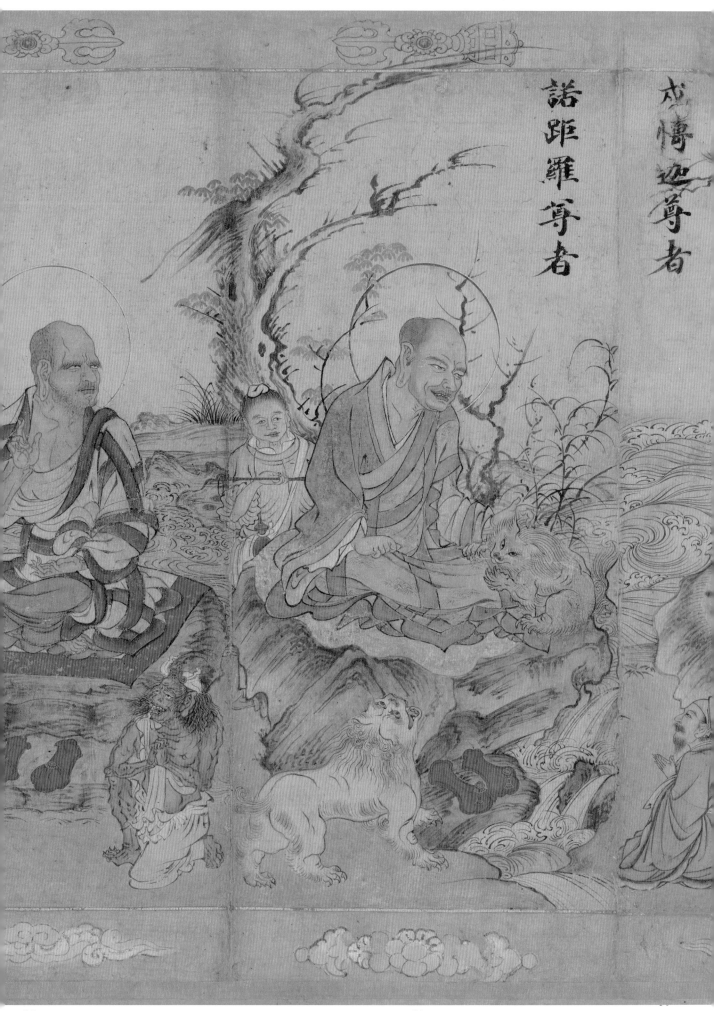

諾詎羅尊者

戍愽迎尊者

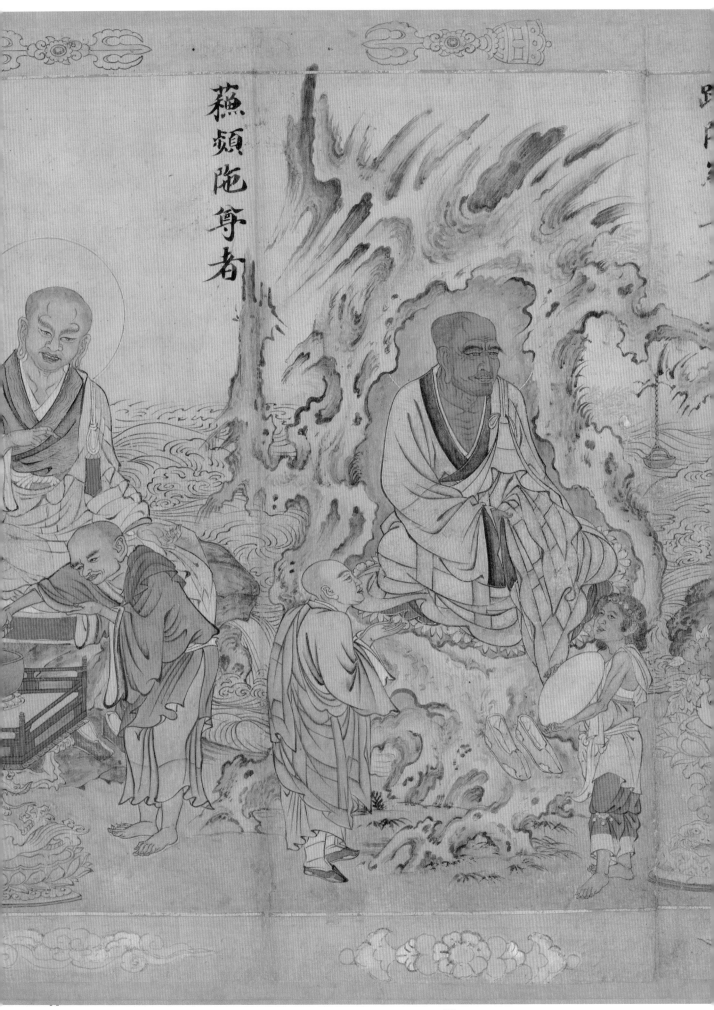

蘓頻陁尊者

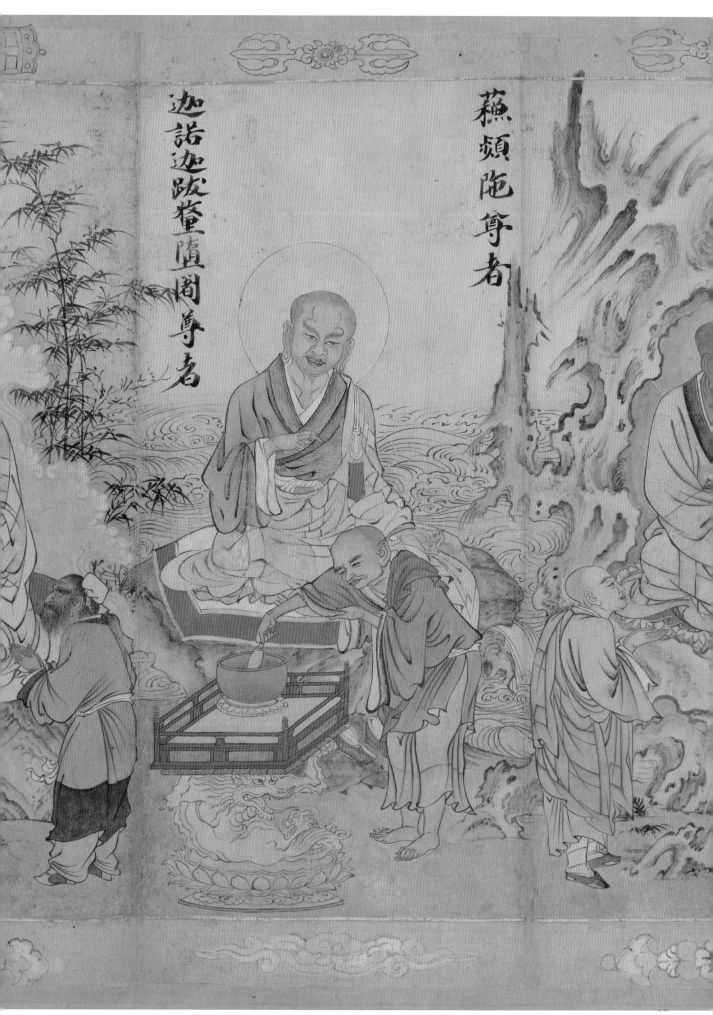

藕頻陁尊者

迦諾迦跋釐隋闍尊者

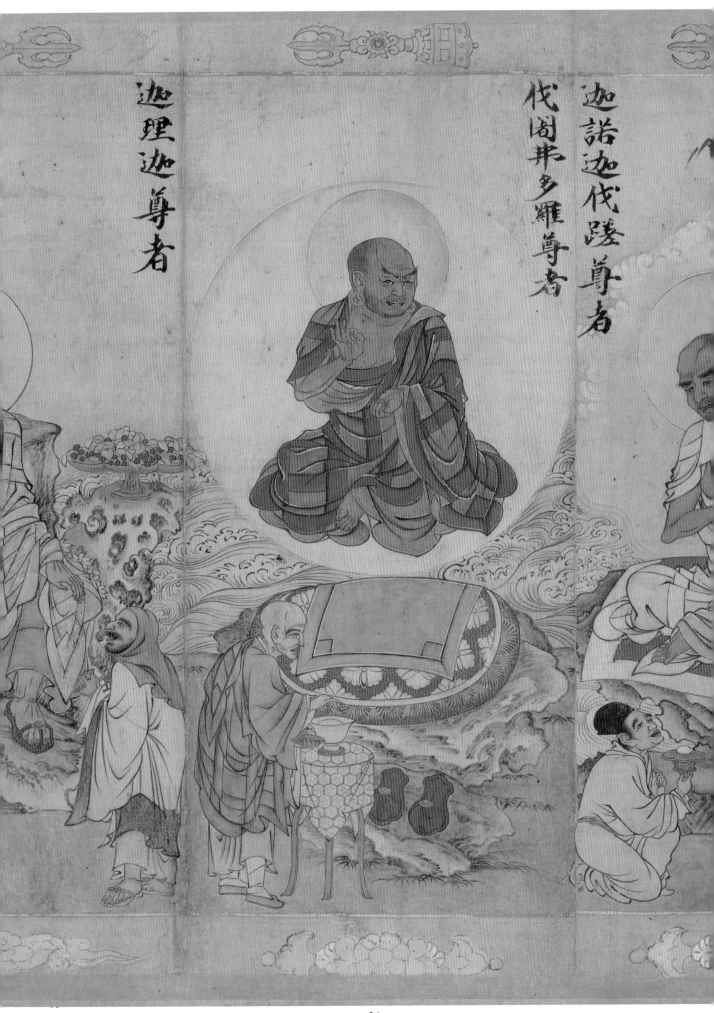

迦理迦尊者

諾迦伐蹉尊者

伐闍弗多羅尊者

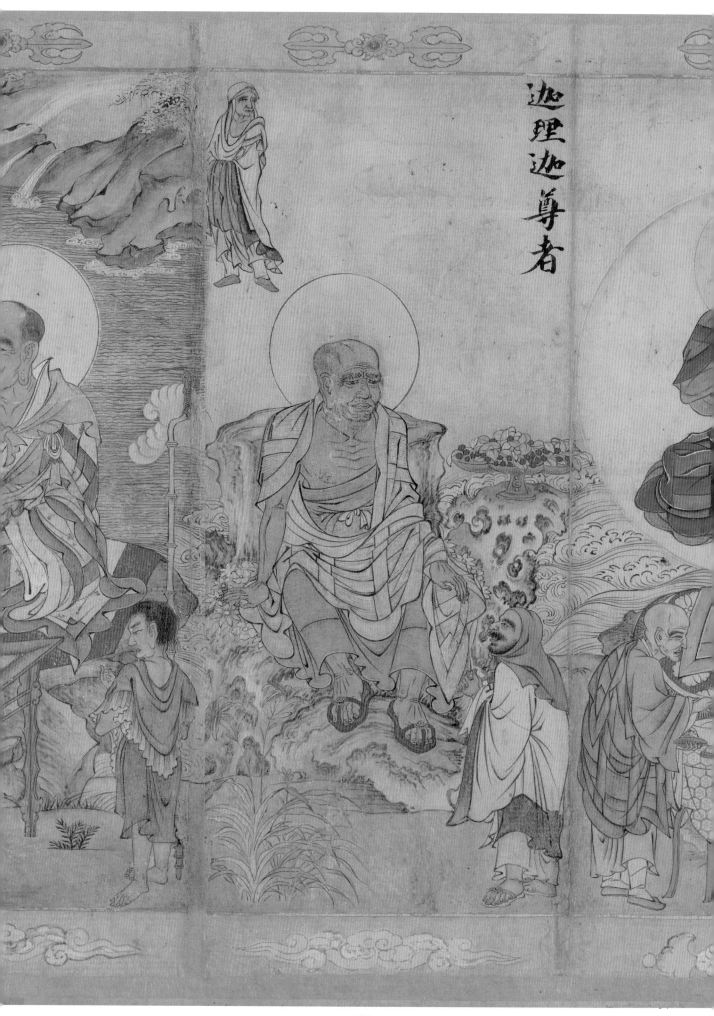

迦理迦尊者

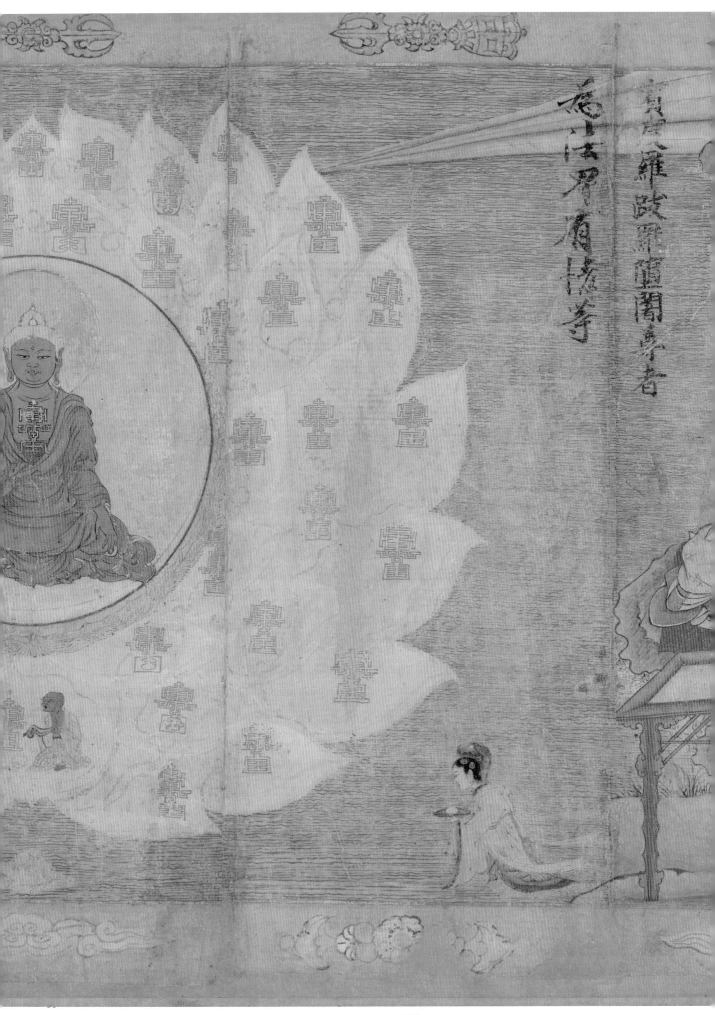

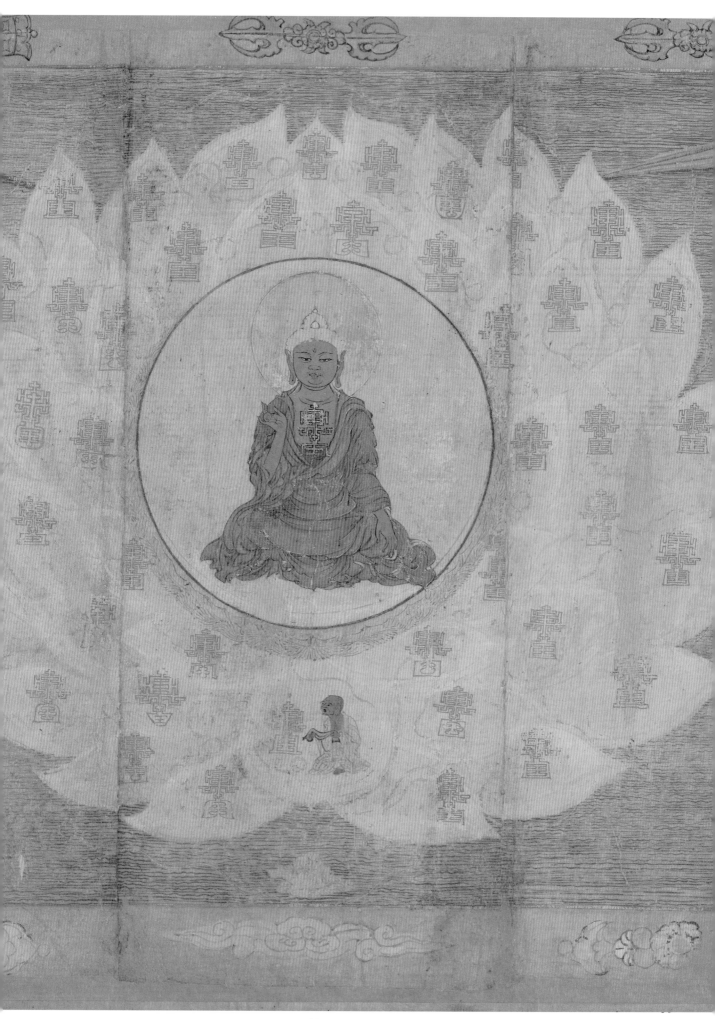

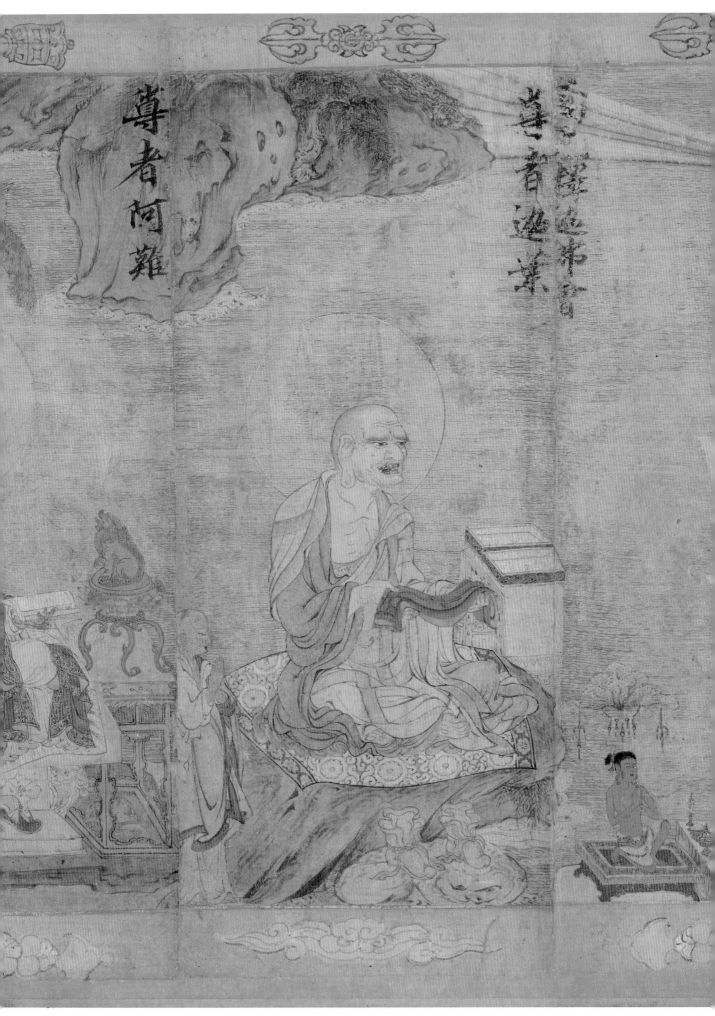

尊者阿難

尊者迦葉

42

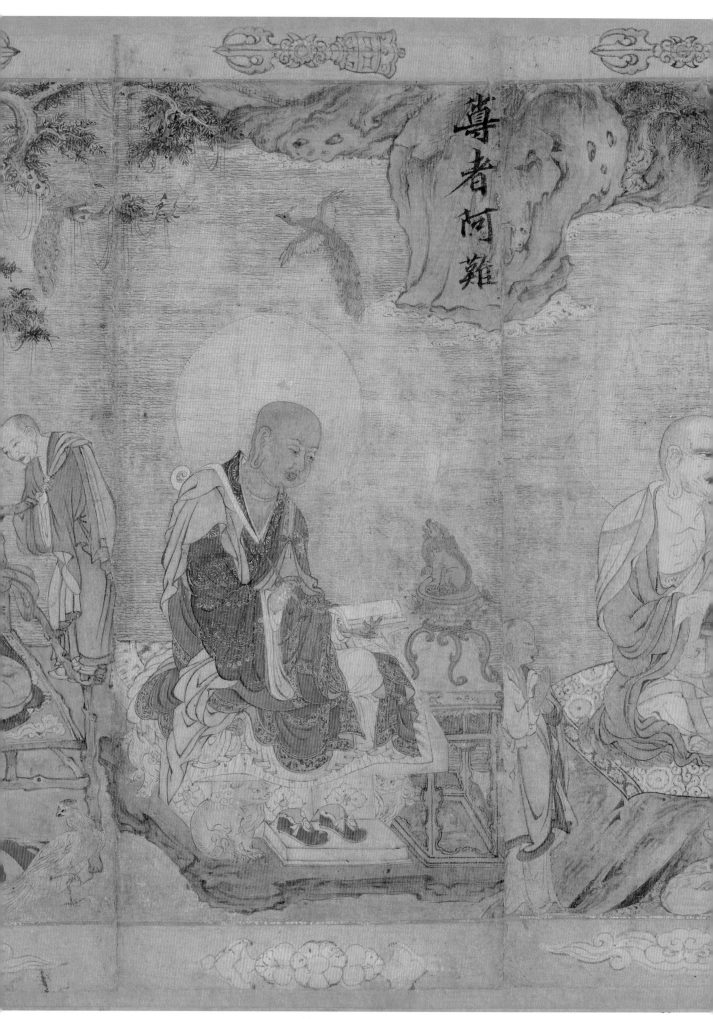

尊者阿難

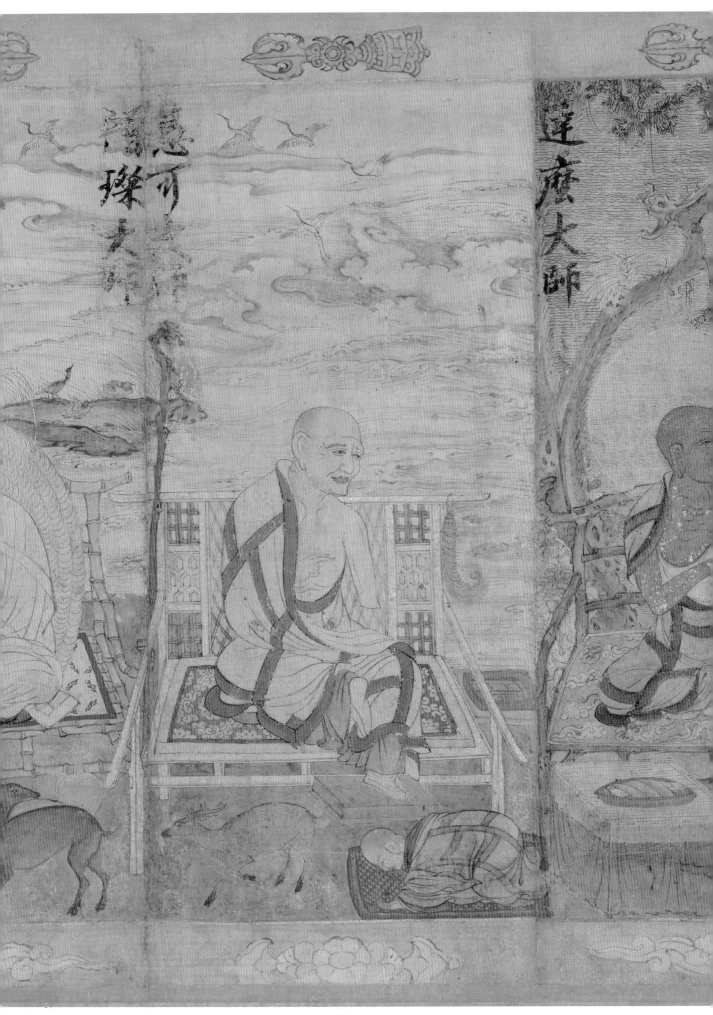

慧可禪大師

璨大師

達摩大師

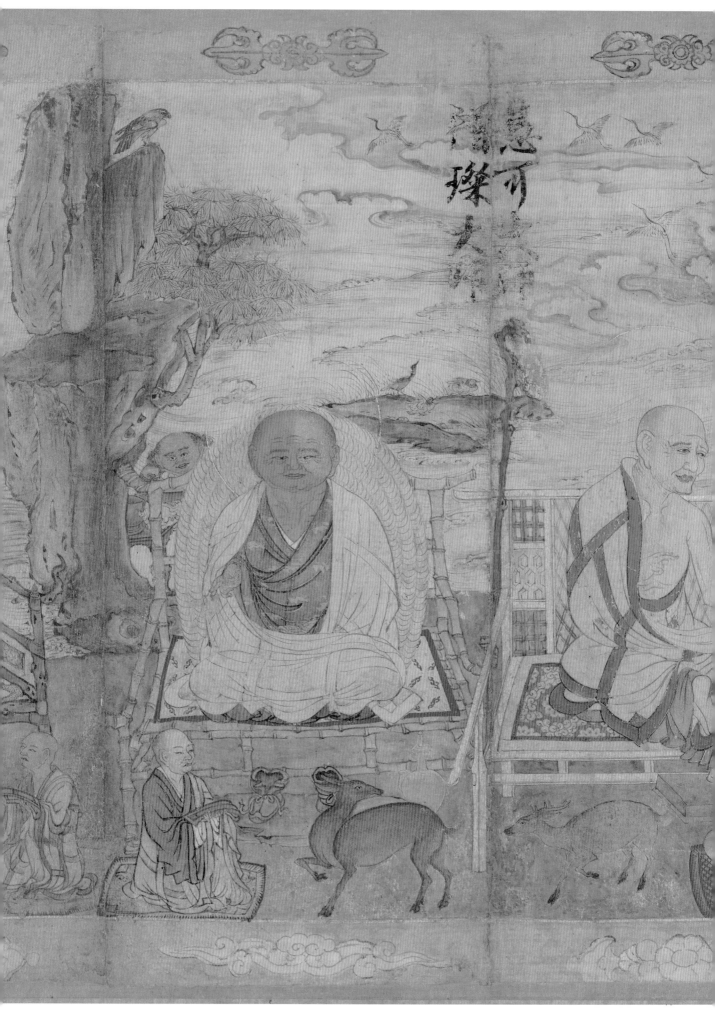

慧可
瓚大師

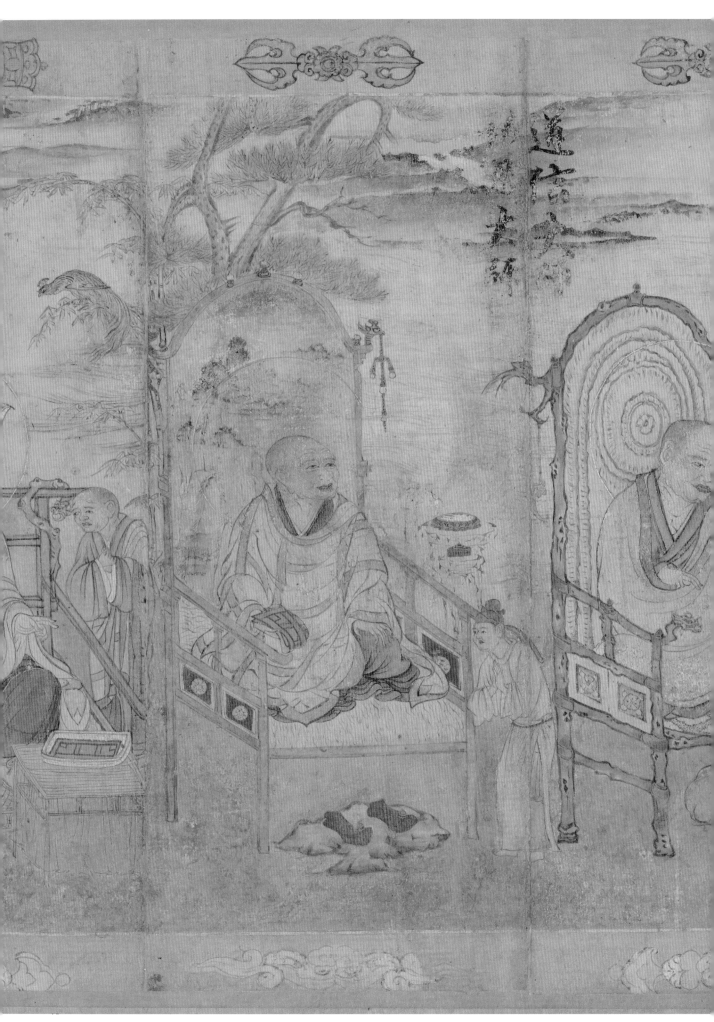

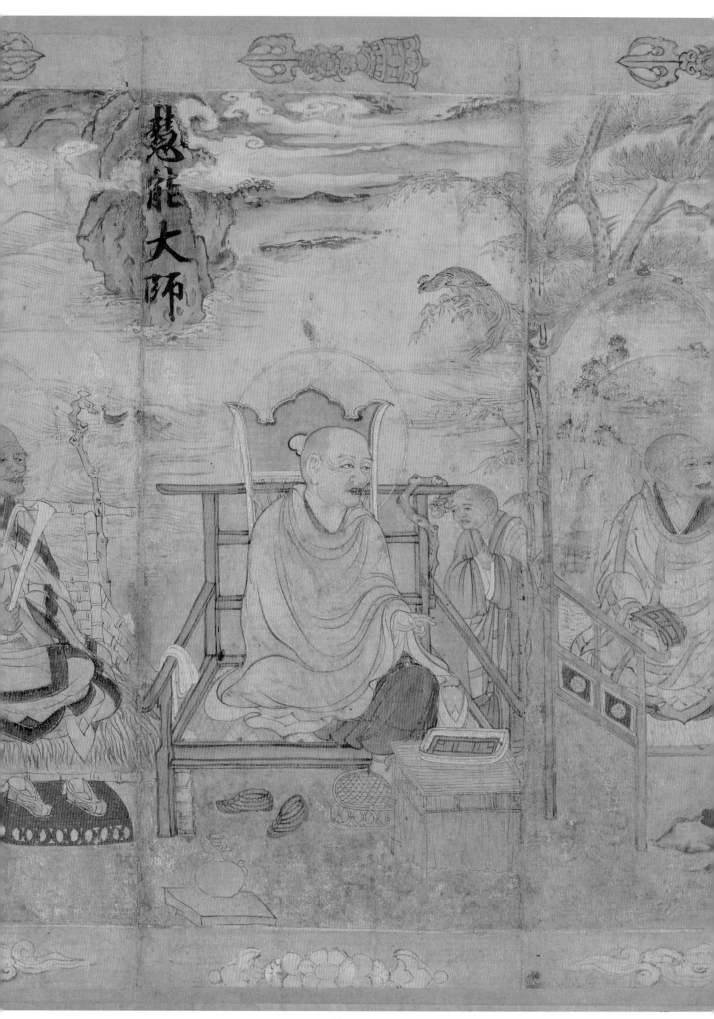

慧龍大師

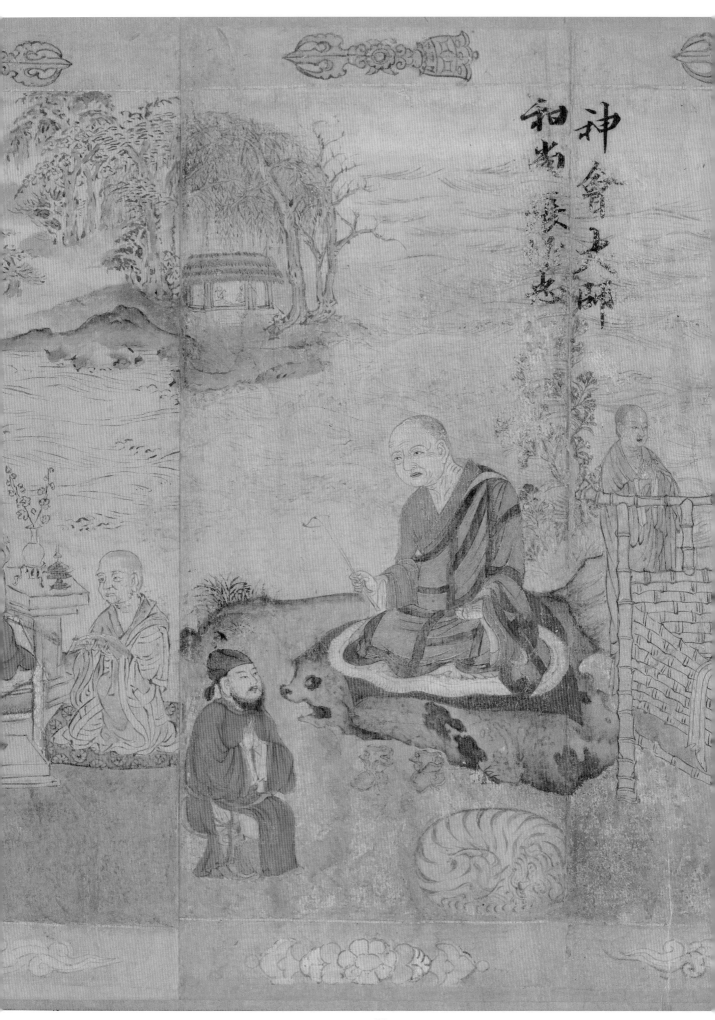

神會大師
和尚 慶少志

51

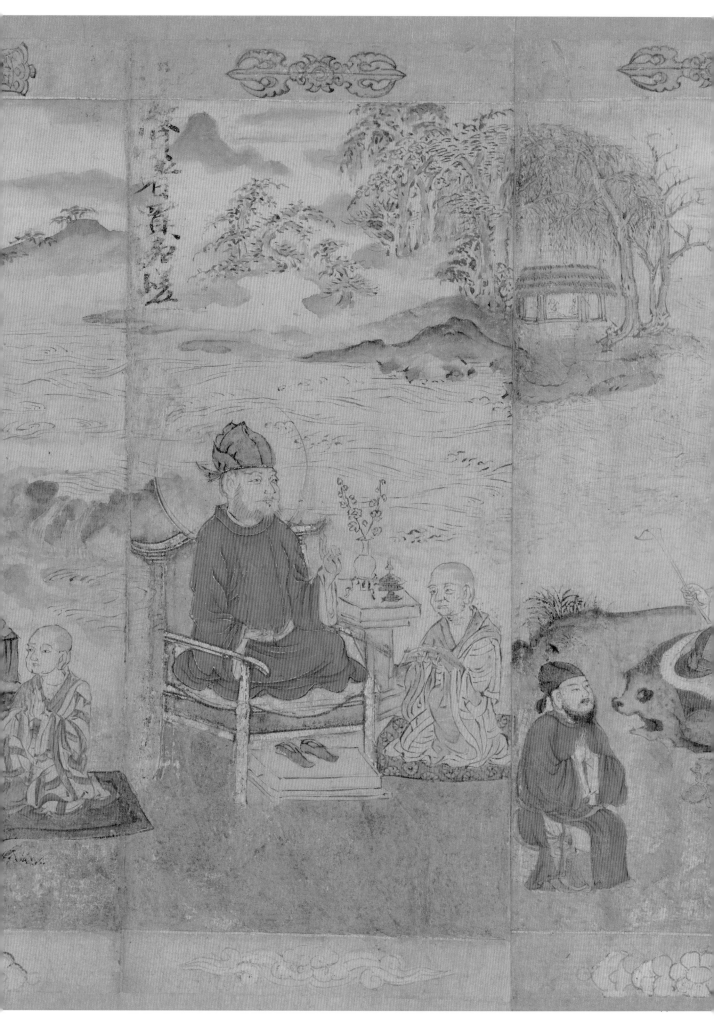

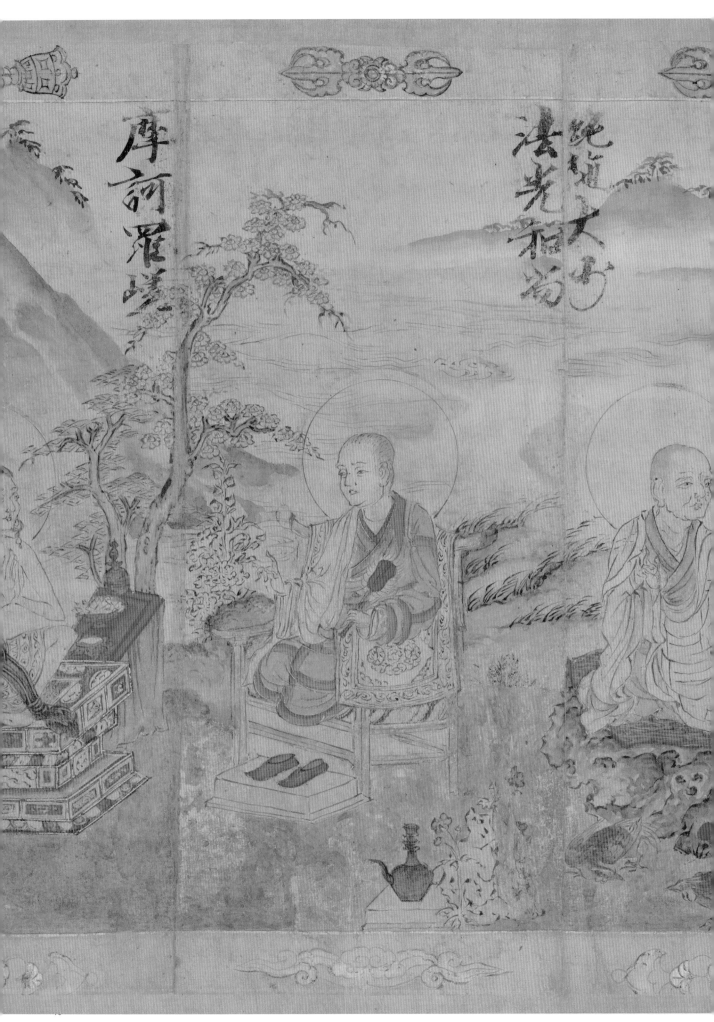

摩訶羅睺

比丘大士
法光和尚

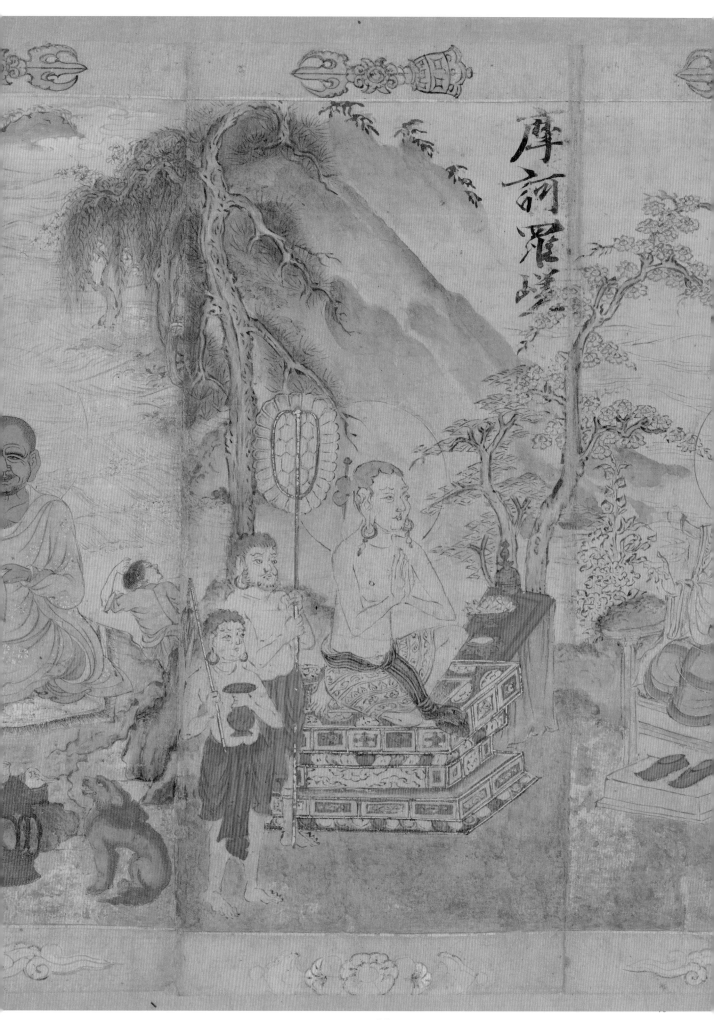

摩訶羅喉

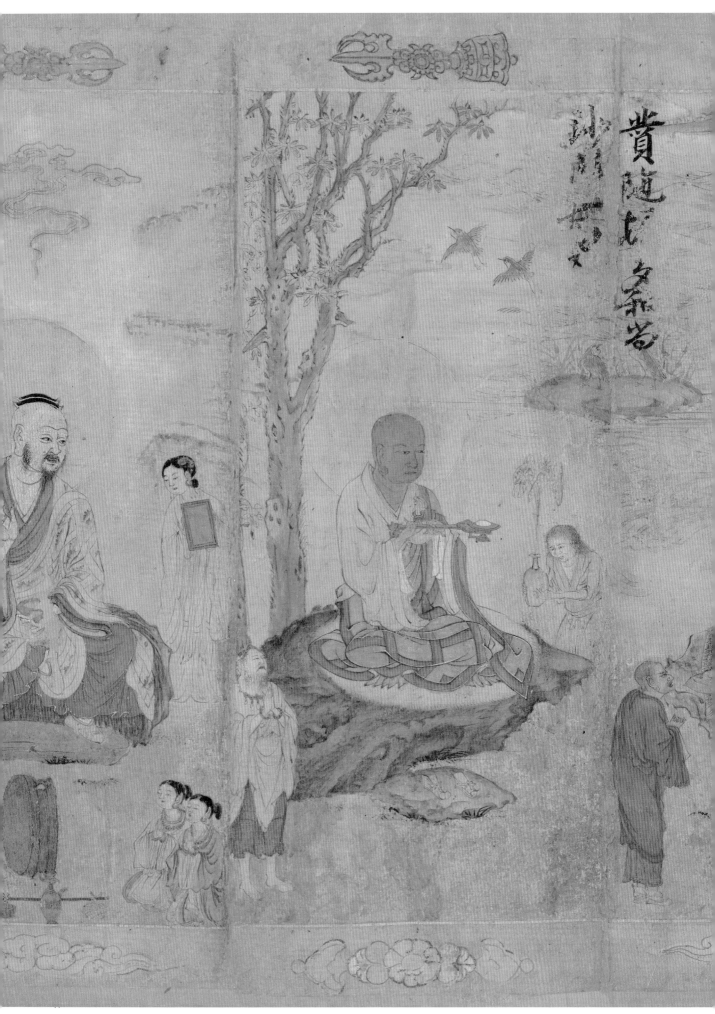

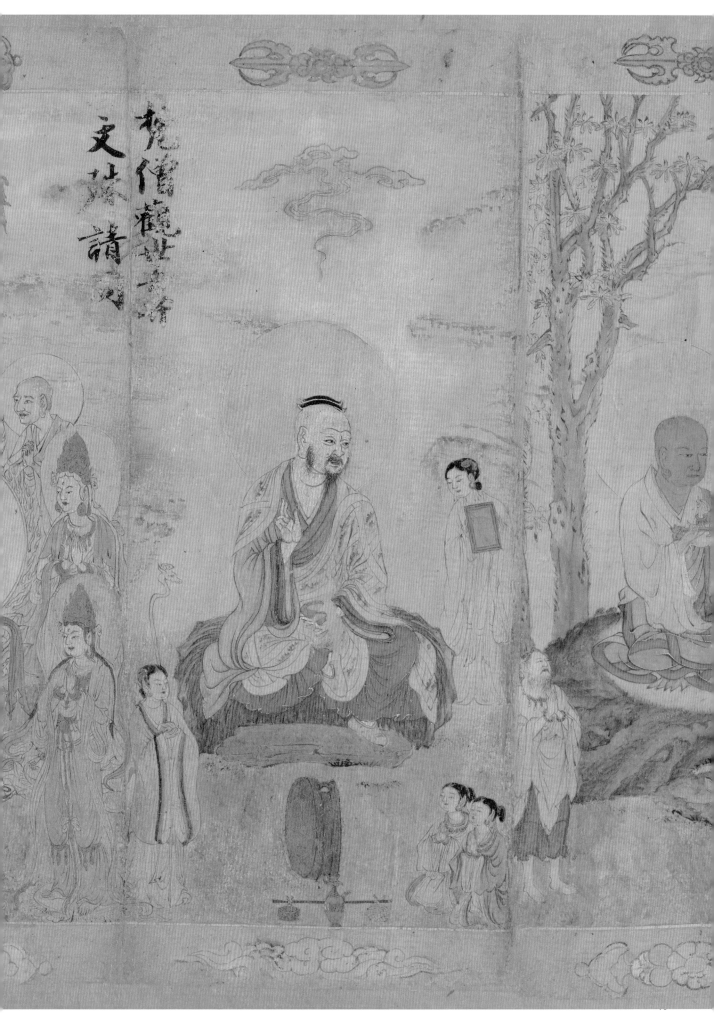

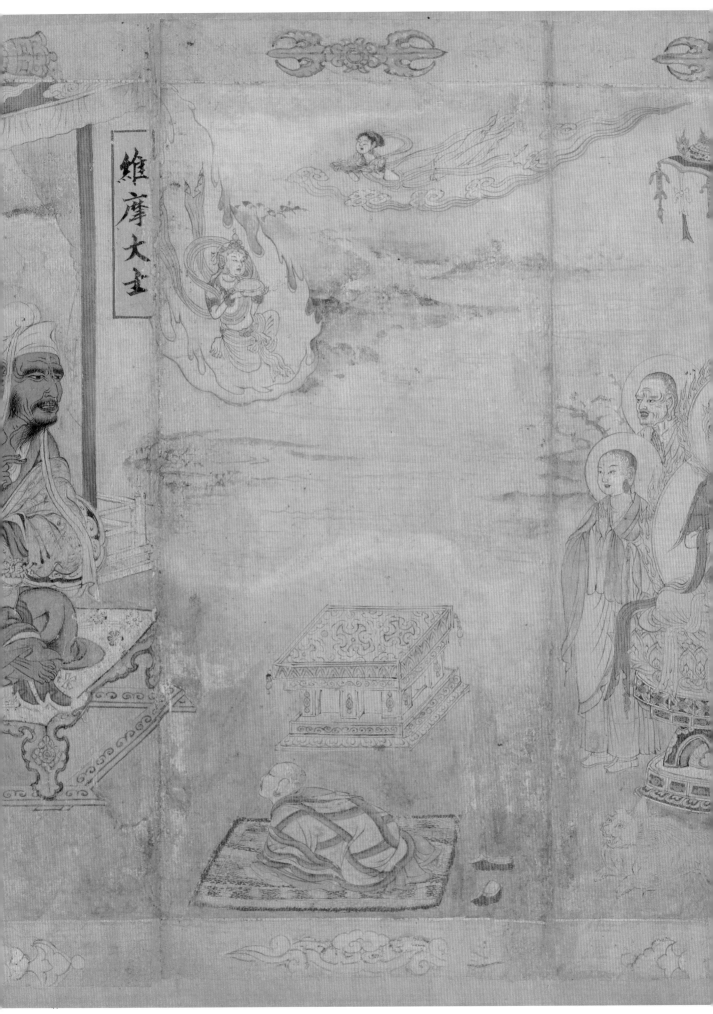

難摩大士

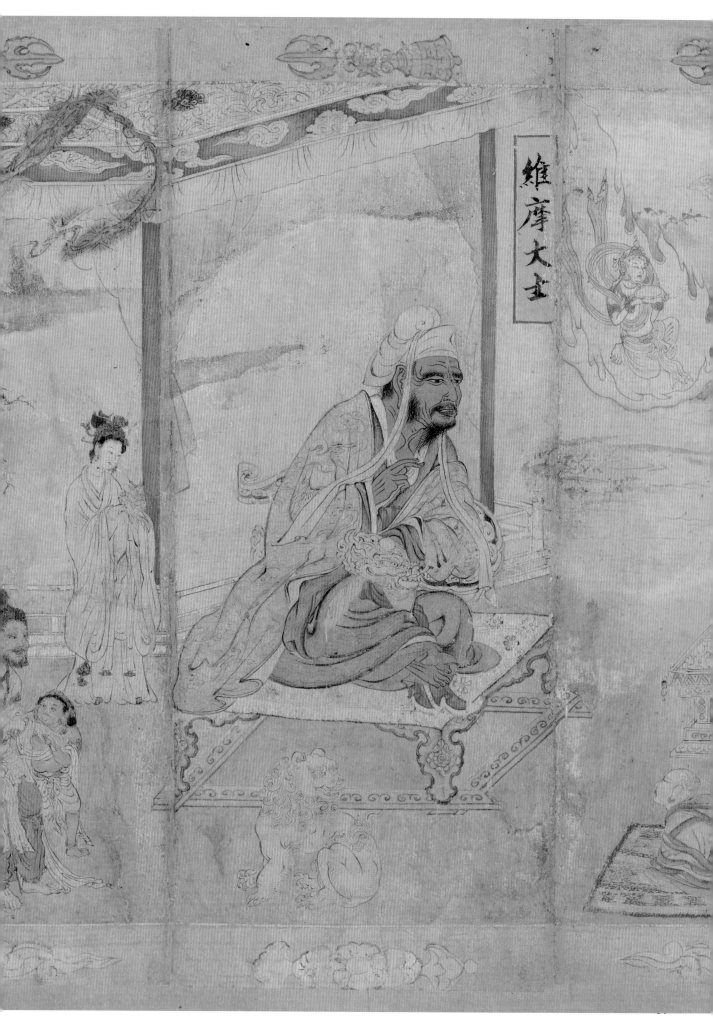

維摩大士

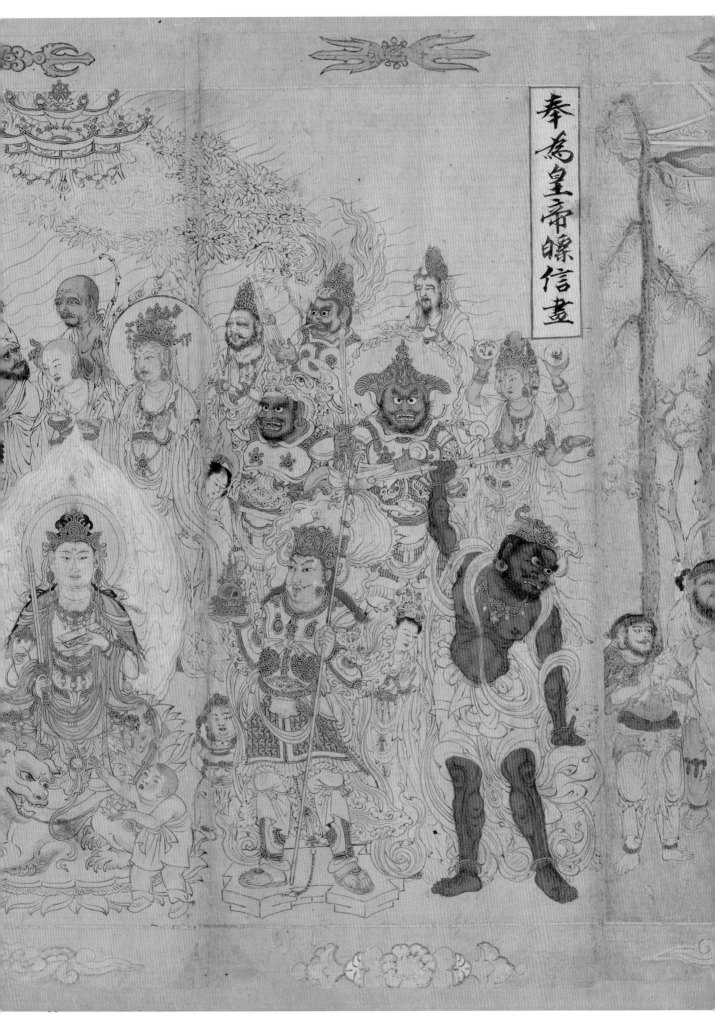

奉為皇帝睬信畫

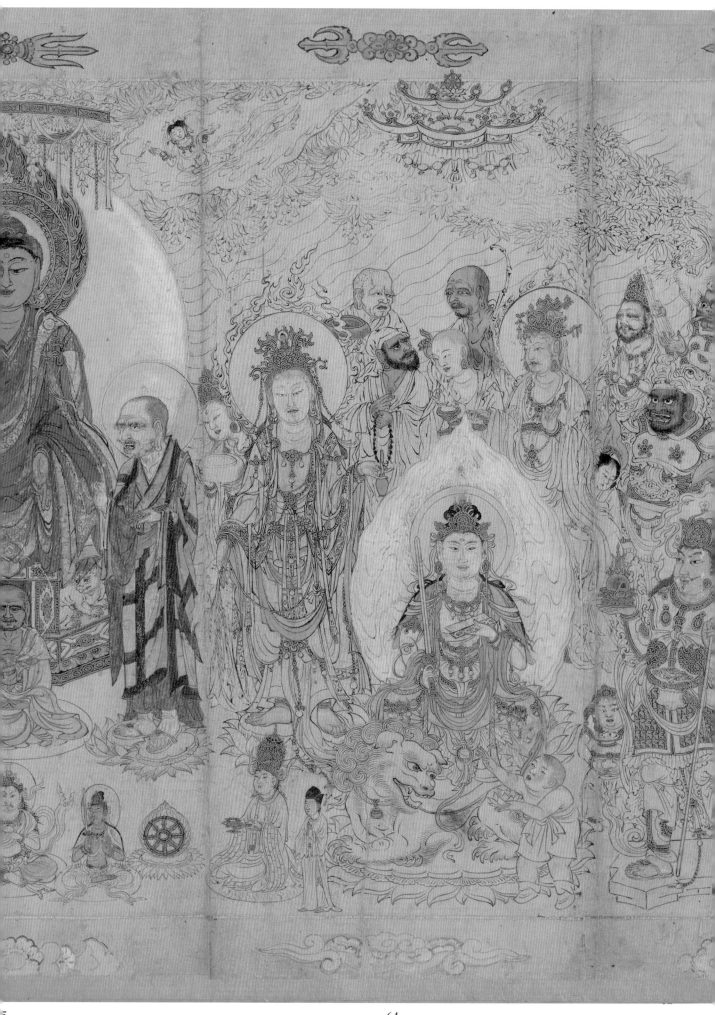

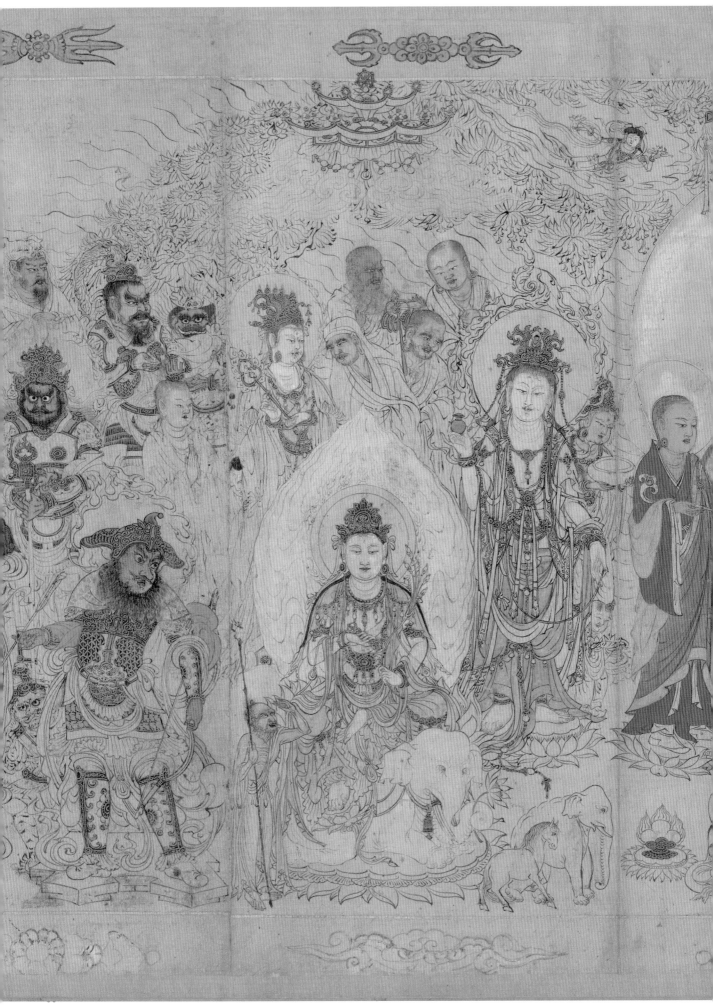

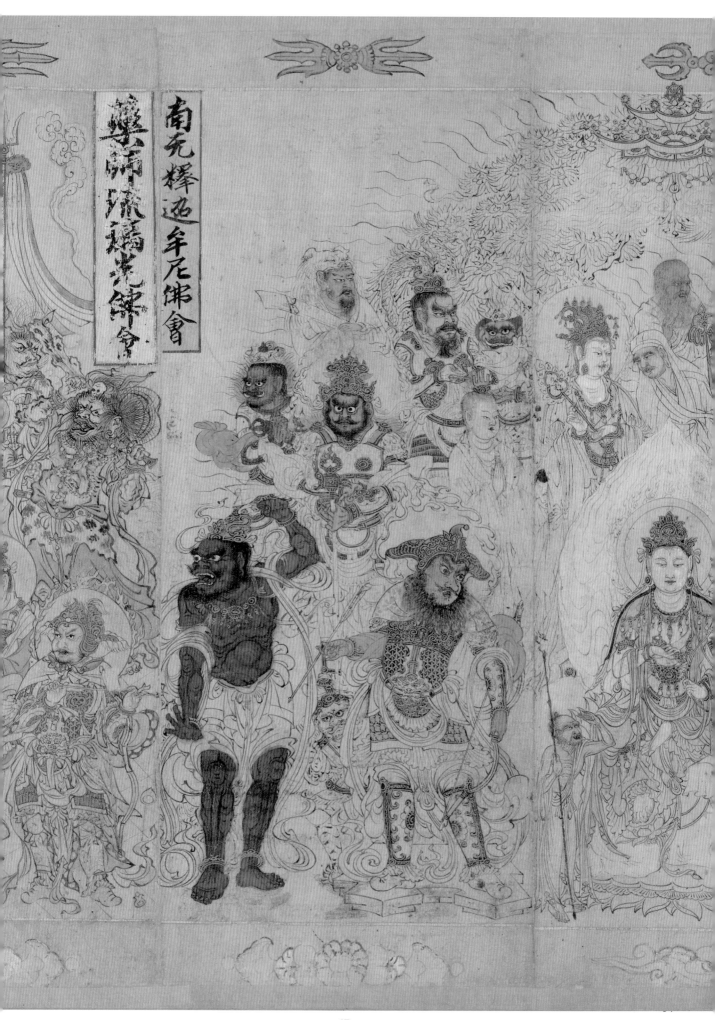

南无释迦牟尼佛会

藥師琉璃光佛會

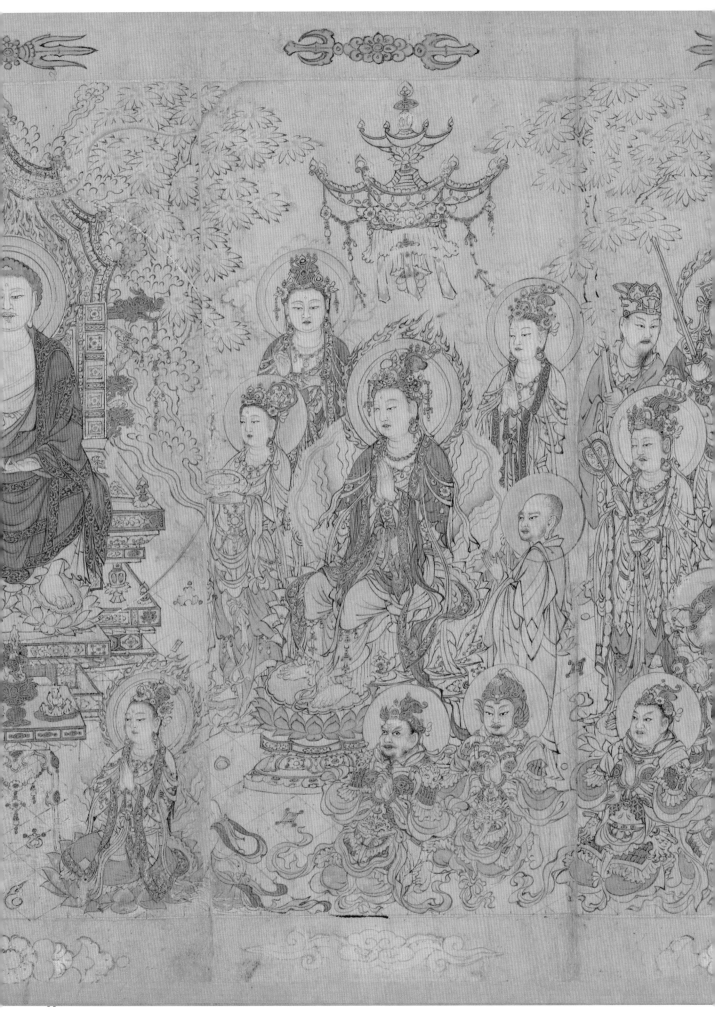

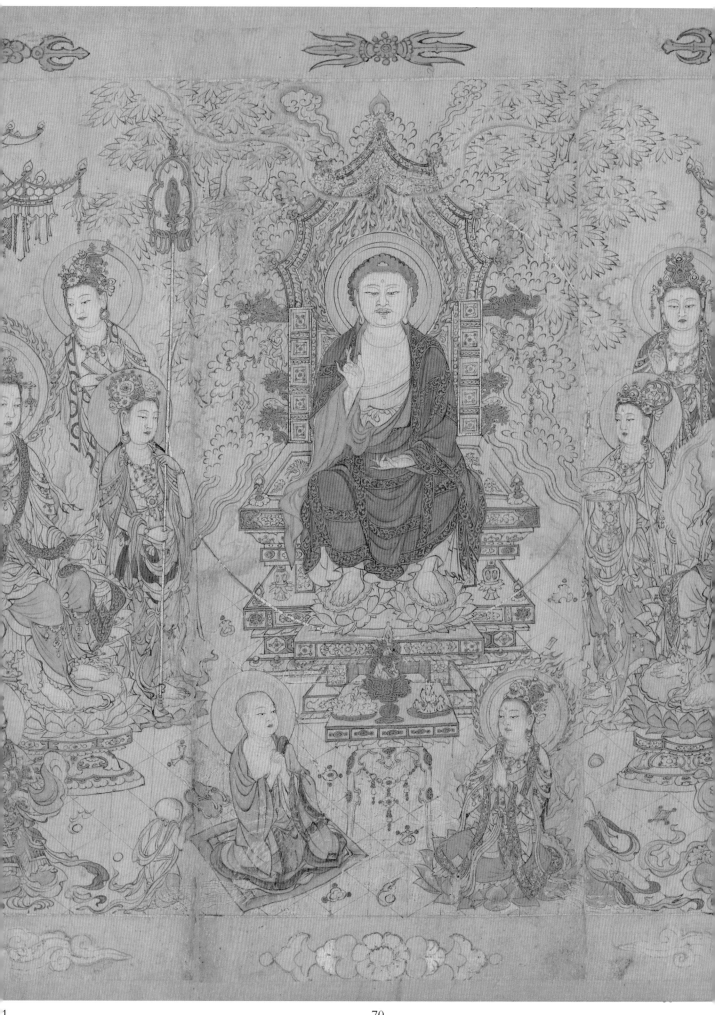

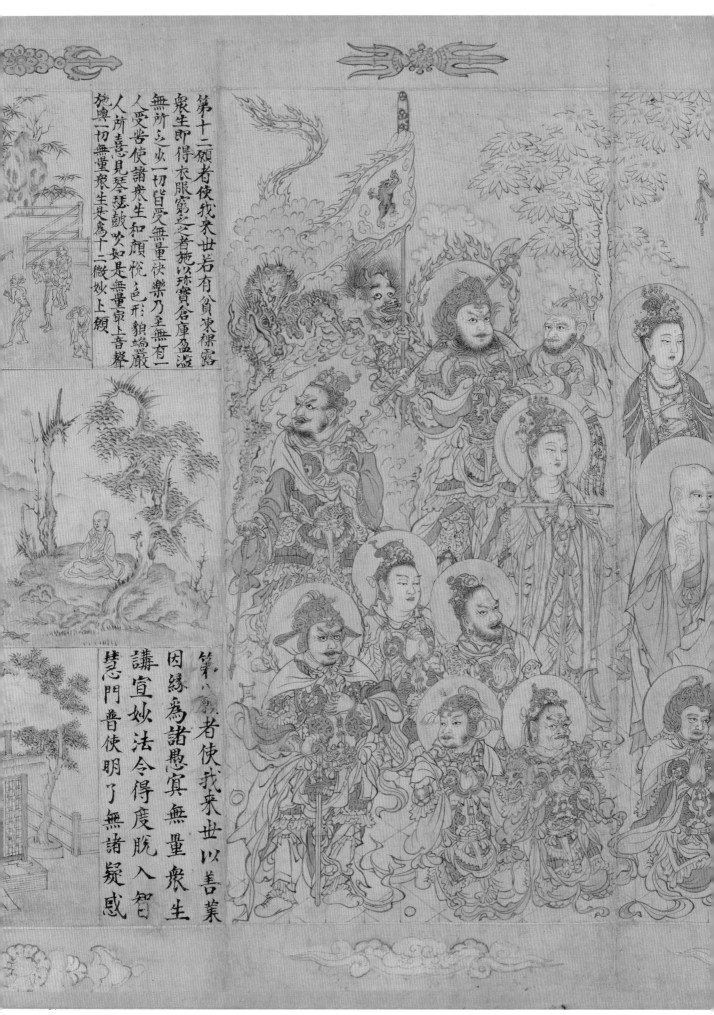

第十二願者使我來世若有貧凍裸露
眾生即得衣服窮乏者施以珍寶倉庫盈溢
無所乏少一切皆受無重快樂乃至無有一
人受苦使諸眾生和顏悅色形貌端嚴
人所憙見琴瑟鼓吹如是無量妙上音聲
施與一切無量眾生是為十二微妙上願

第八願者使我來世以善業
因緣為諸愚冥無量眾生
講宣妙法令得度脫入智
慧門普使明了無諸疑惑

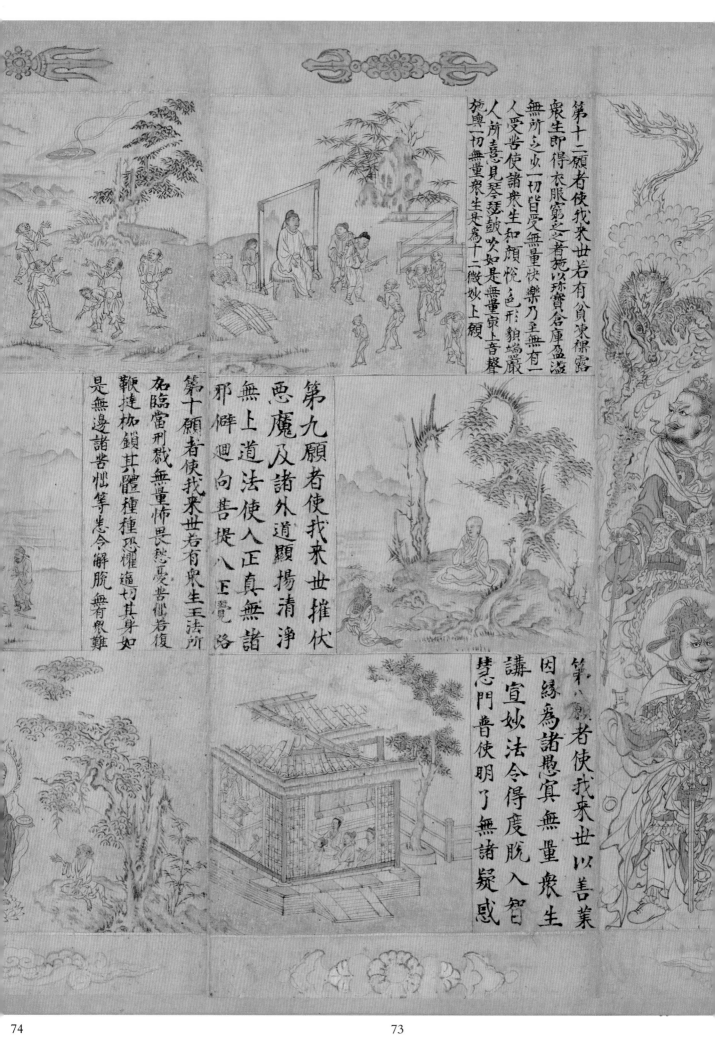

第十二願者使我來世若有貧窮裸露
眾生即得衣服窮乏者施以珍寶倉庫盈溢
無所乏少一切皆受無量快樂乃至無有一
人受苦使諸眾生和顏悅色形貌端嚴
人所喜見琴瑟鼓吹如是無量寶上音聲
施與一切無量眾生是為十二微妙上願

第九願者使我來世摧伏
惡魔及諸外道顯揚清淨
無上道法使入正真無諸
邪僻迴向菩提八正覺路

第十願者使我來世若有眾生王法所
名臨當刑戮無量怖畏愁憂苦惱若復
鞭撻枷鎖其體種種恐懼逼迫其身如
是無邊諸苦惱等悉令解脫無有眾難

第八願者使我來世以善業
因緣為諸愚冥無量眾生
講宣妙法令得度脫入智
慧門普使明了無諸疑惑

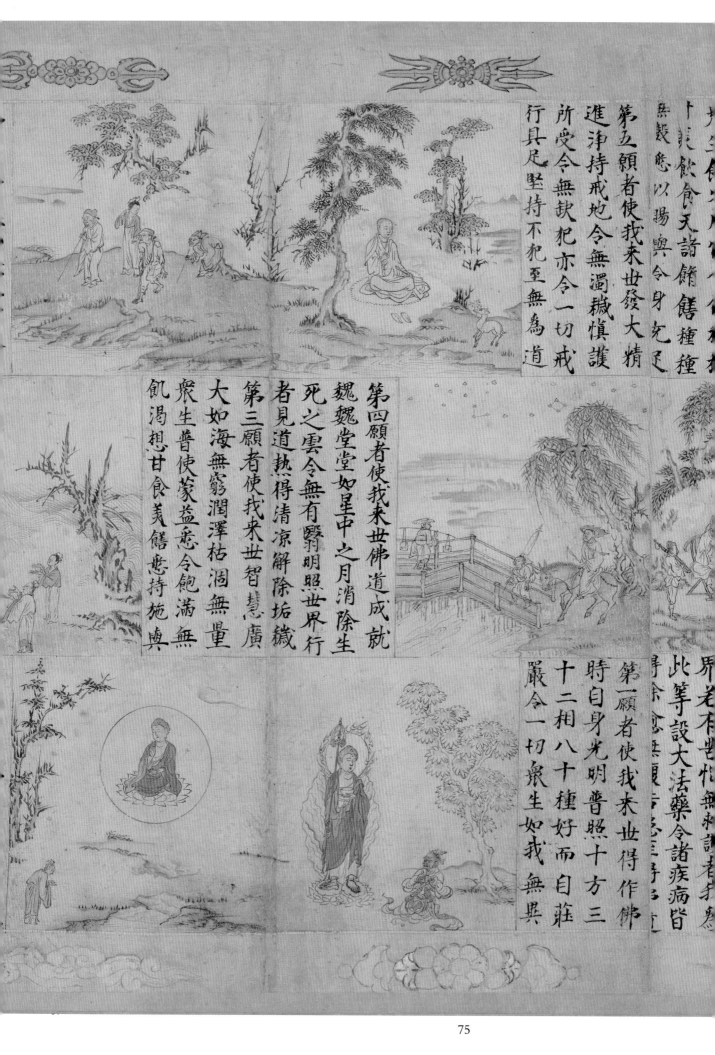

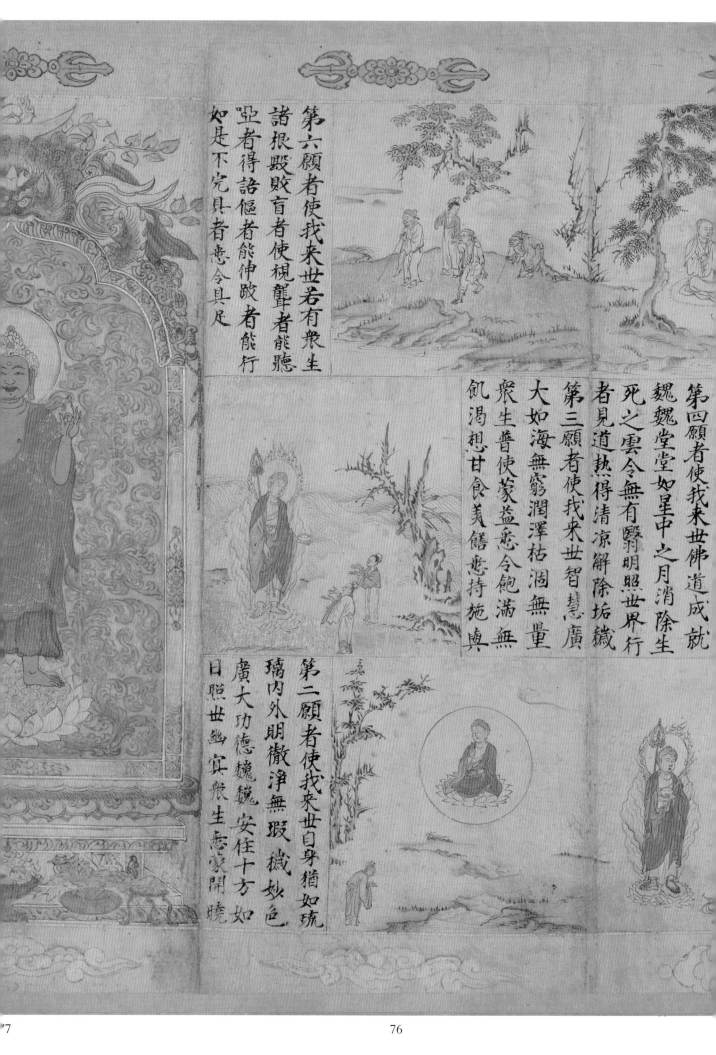

第六願者使我來世若有眾生
諸根毀敗盲者使視聾者能聽
啞者得語傴者能伸跛者能行
如是不完具者悉令具足

第四願者使我來世佛道成就
巍巍堂堂如星中之月消除生
死之雲令無有翳明照世界行
者見道熱得清涼解除垢穢

第三願者使我來世智慧廣
大如海無窮潤澤枯涸無量
眾生普使蒙益惡令飽滿無
飢渴想甘食美饍惡持施與

第二願者使我來世自身猶如琉
璃內外明徹淨無瑕穢妙色
廣大功德巍巍安住十方如
日照世幽冥眾生悉蒙開曉

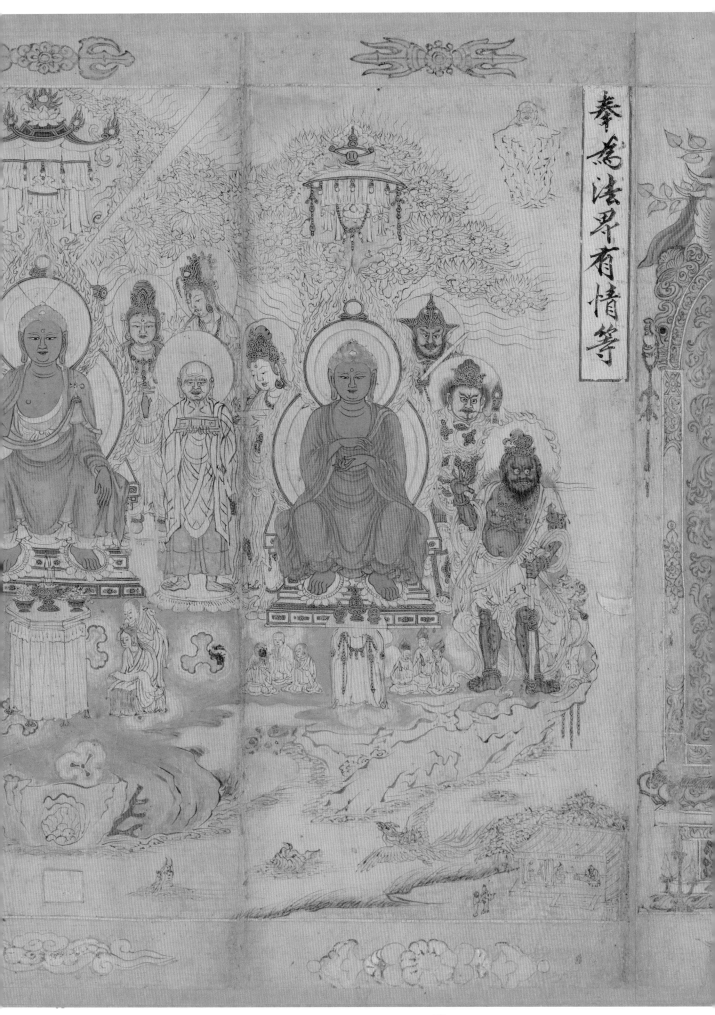

奉慈法界有情等

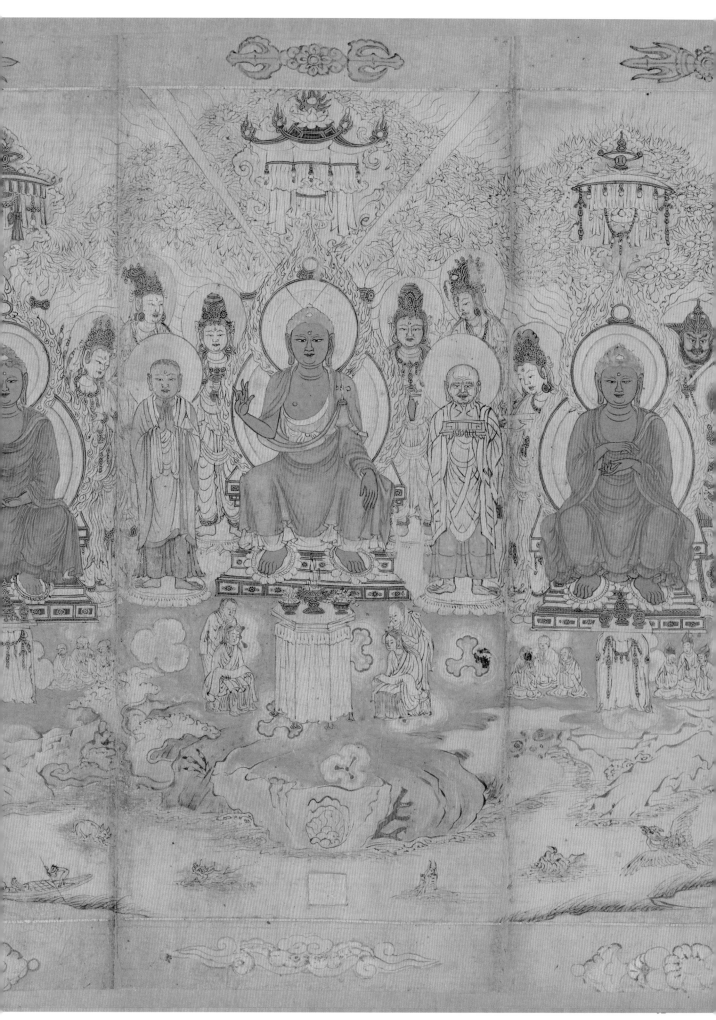

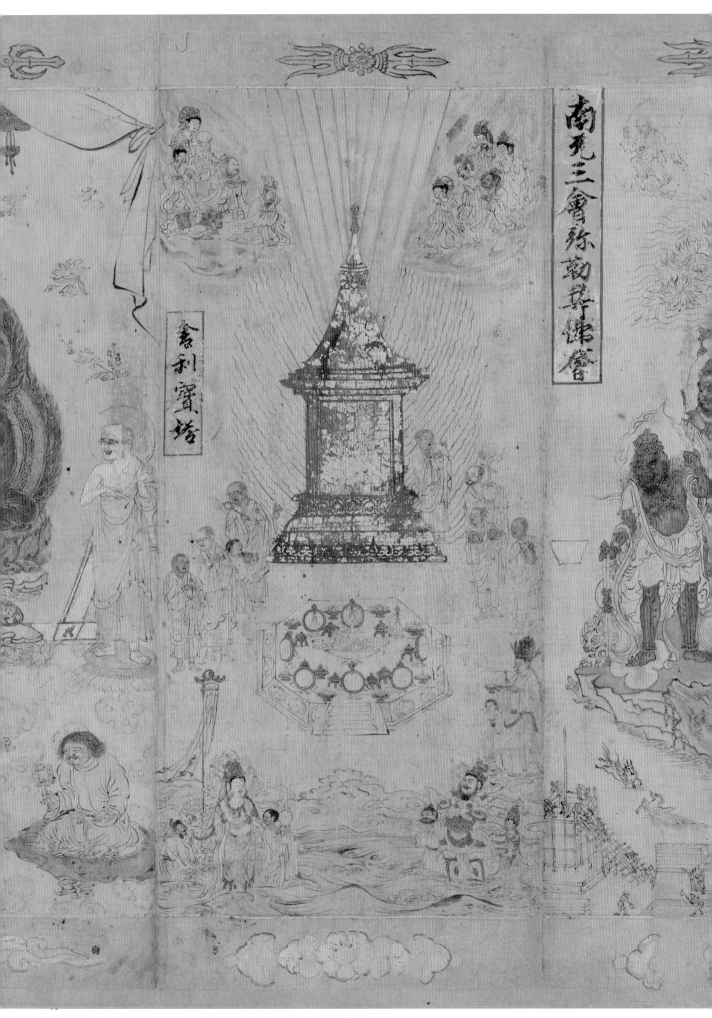

南无三會彌勒尊佛會

舍利寶塔

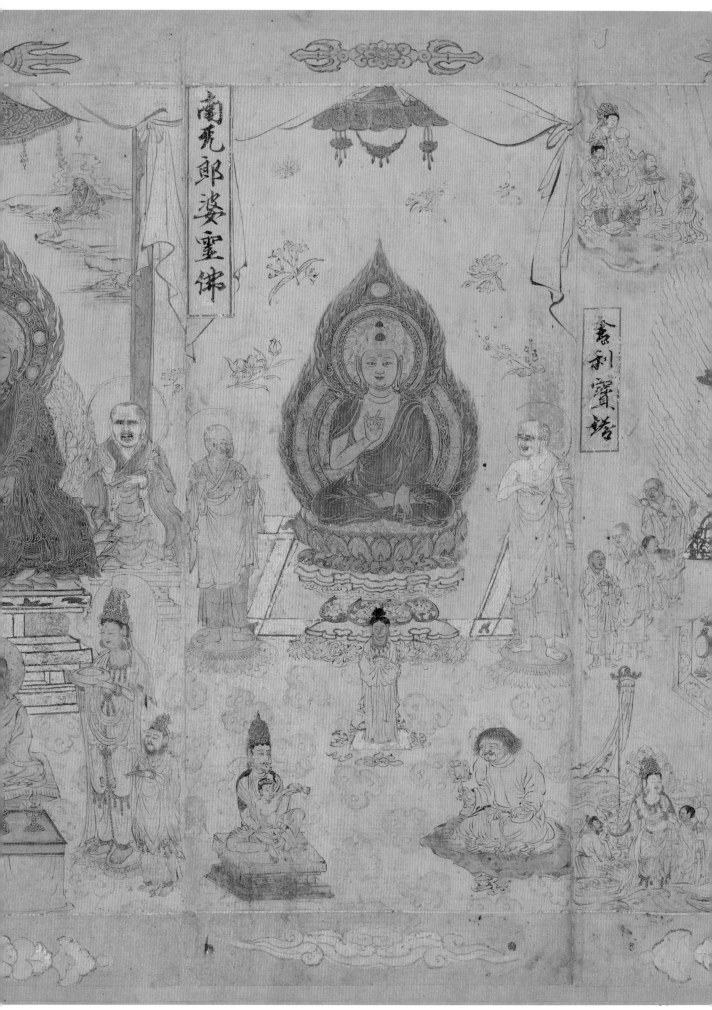

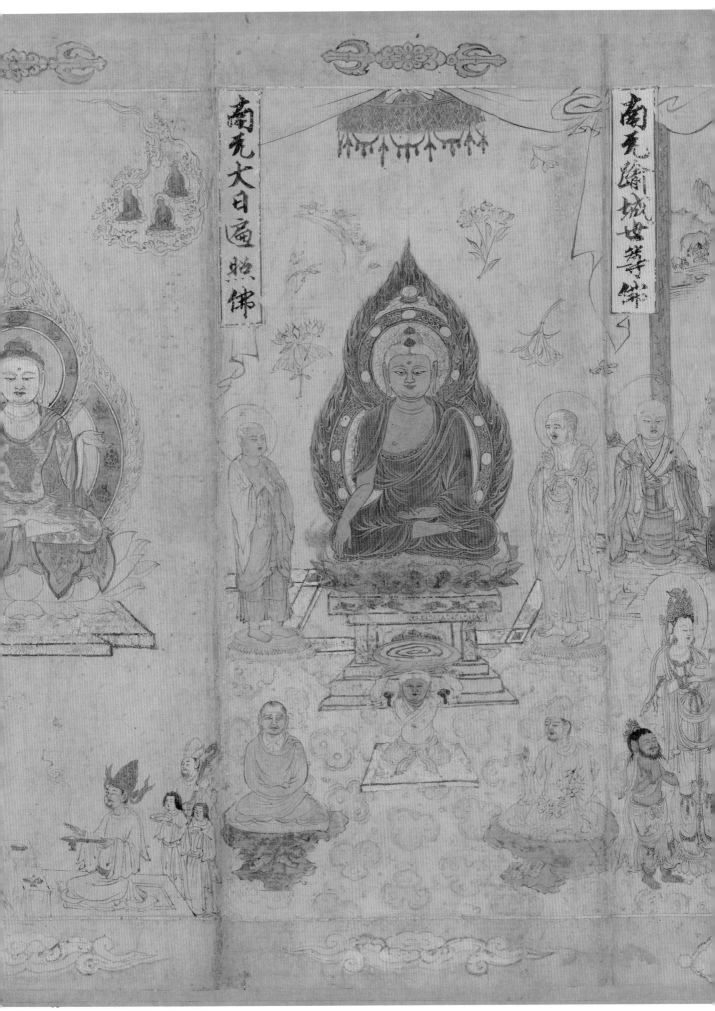

南无大日遍照佛

南无踰城女等佛

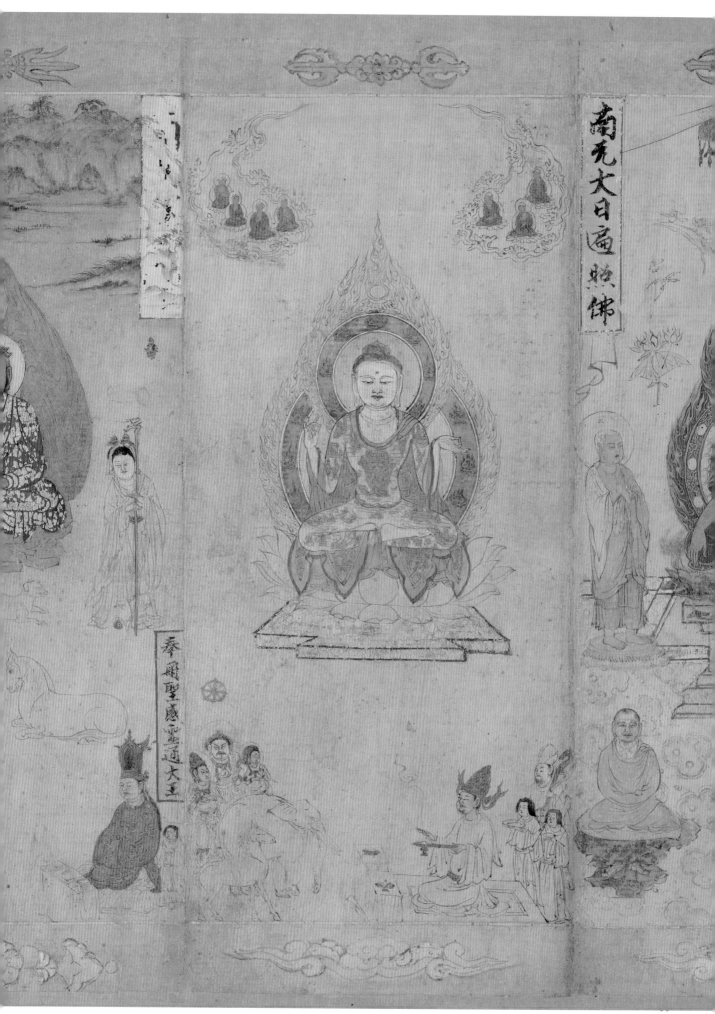

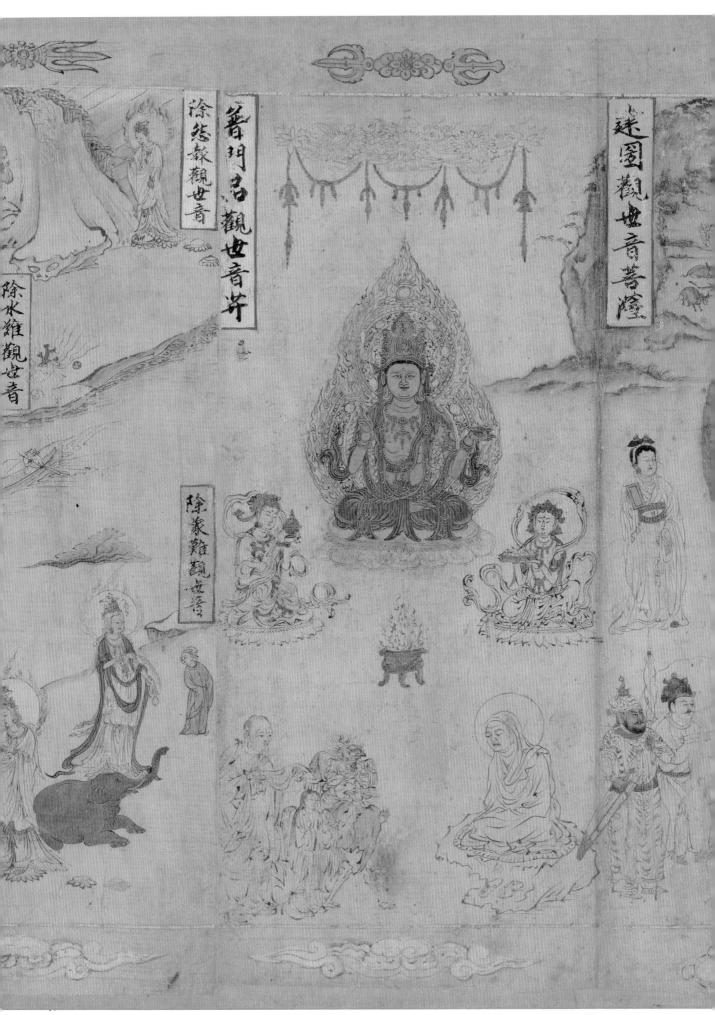

徐怨報觀世音

普門品觀世音幷

逑圖觀世音菩薩

徐水雞觀世音

徐衆難觀世音

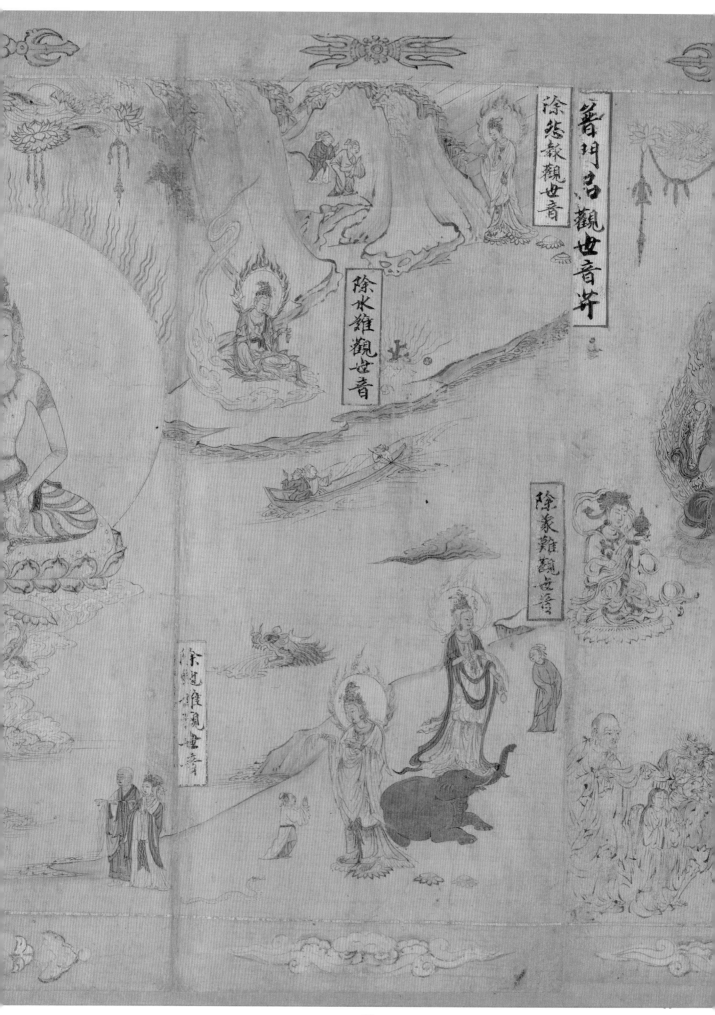

普門品觀世音并

除悲救觀世音

除水難觀世音

除象難觀世音

除獸難觀世音

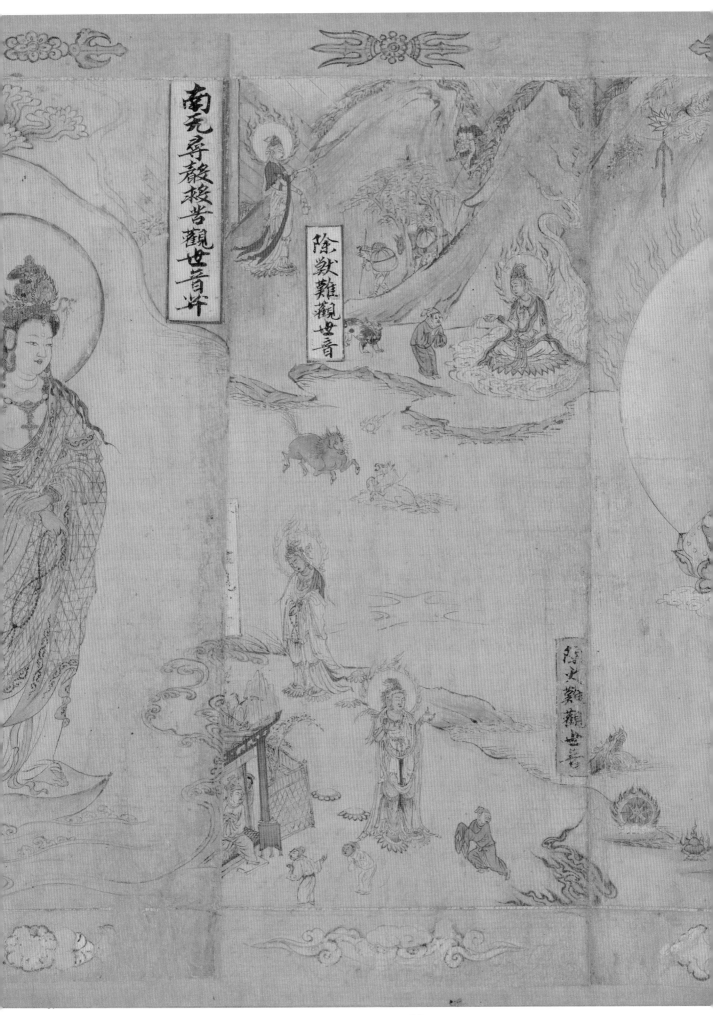

南无寻聲救苦觀世音菩

除獸難觀世音

陷火難觀世音

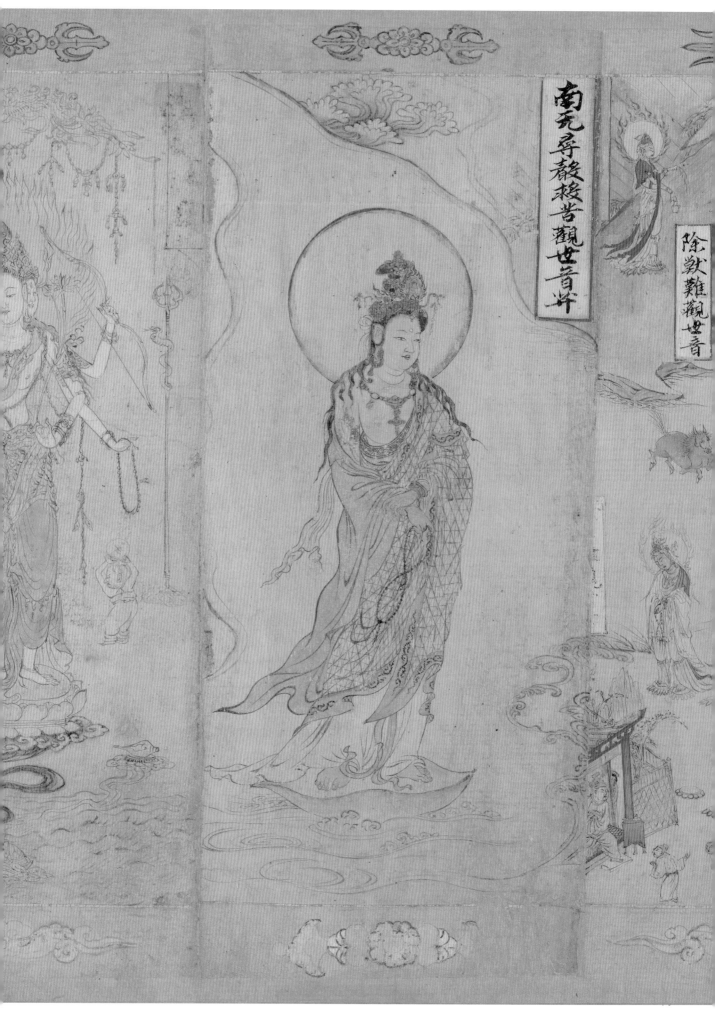

南无寻聲救苦觀世音菩薩

除獸難觀世音

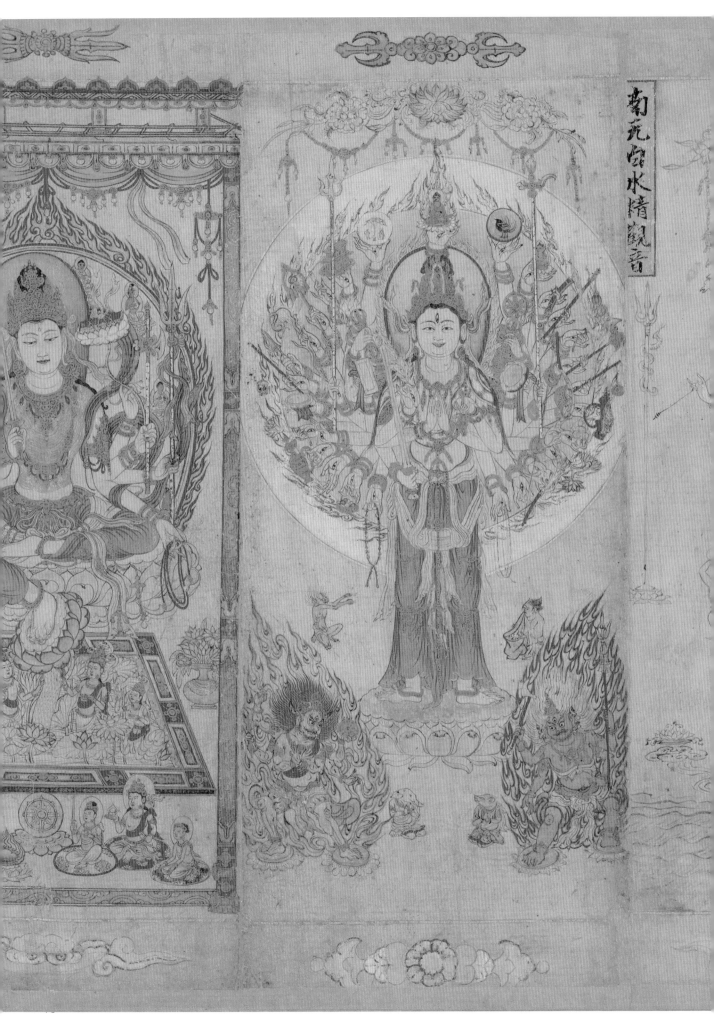

南无白水精观音

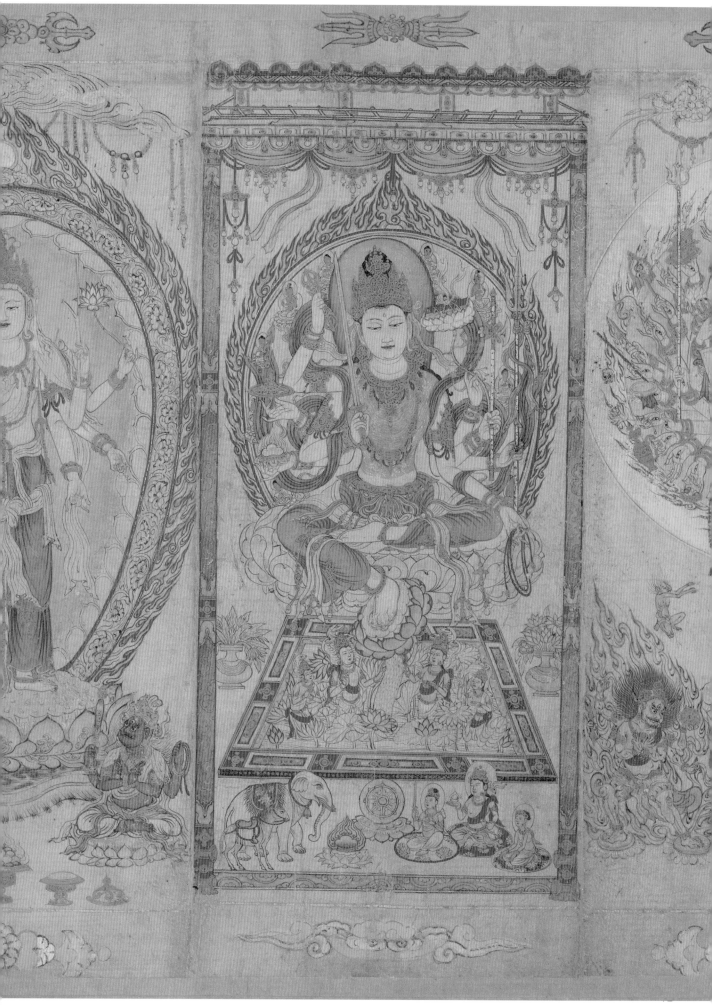

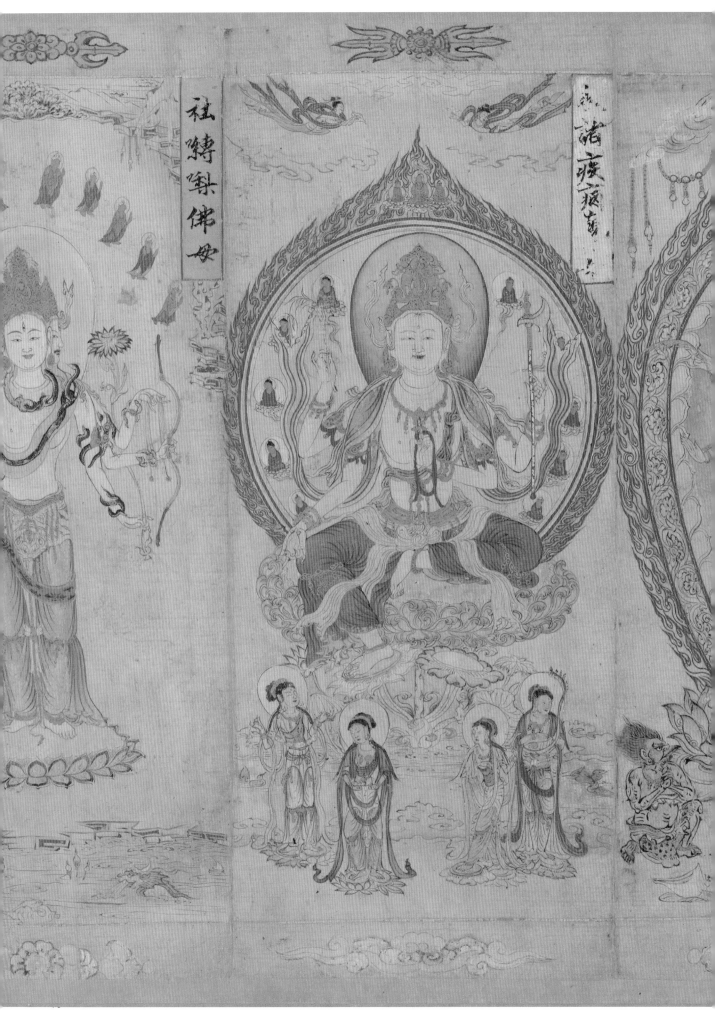

社嚩嘌佛母

諸疫瘟書

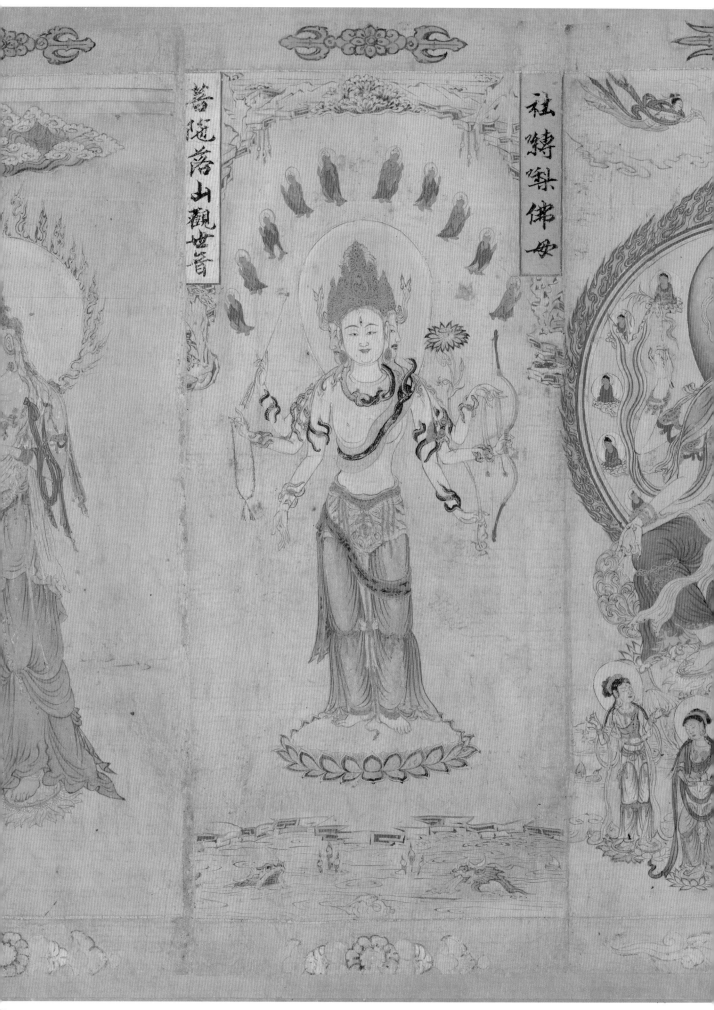

菩隨落山觀世音

祖轉嶽佛母

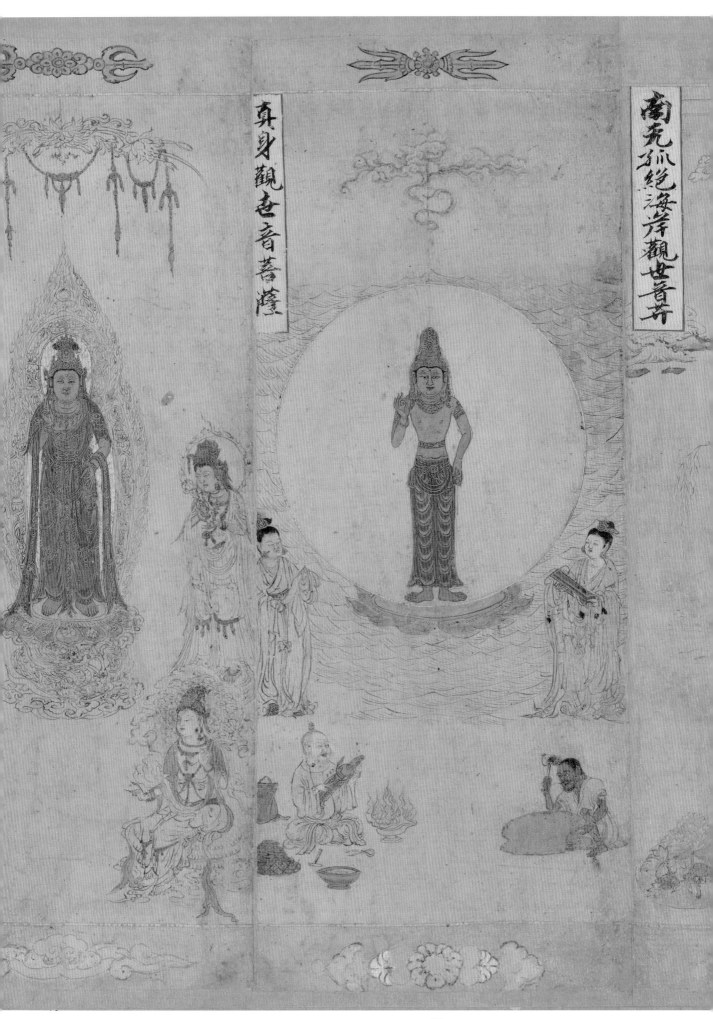

真身觀世音菩薩

南无孤絕海岸觀世音菩

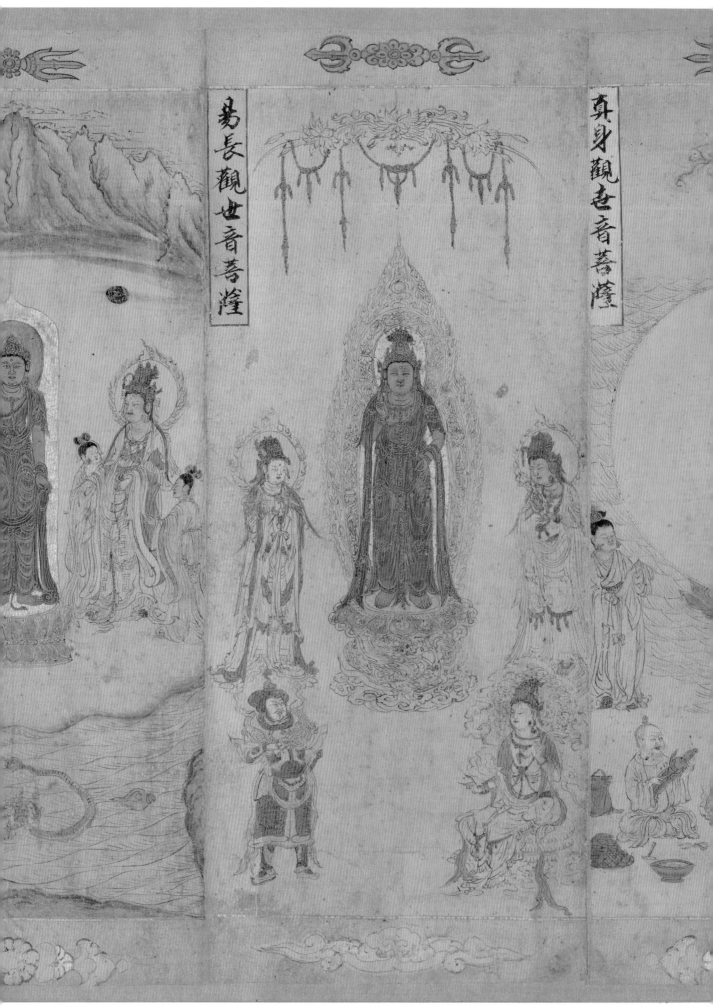

真身觀世音菩薩

易長觀世音菩薩

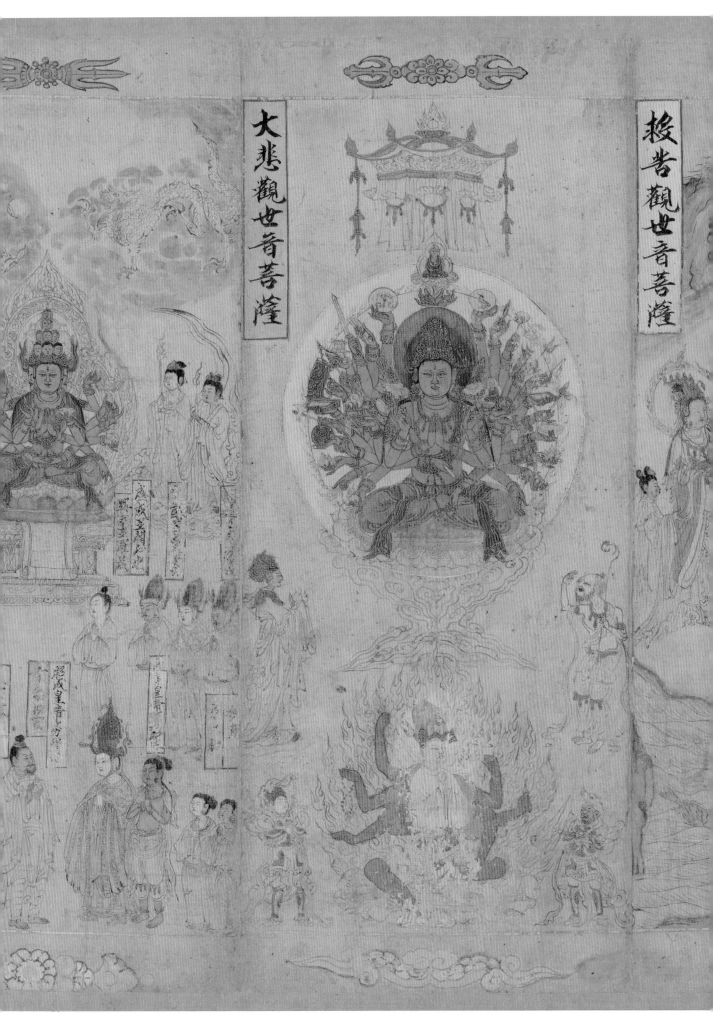

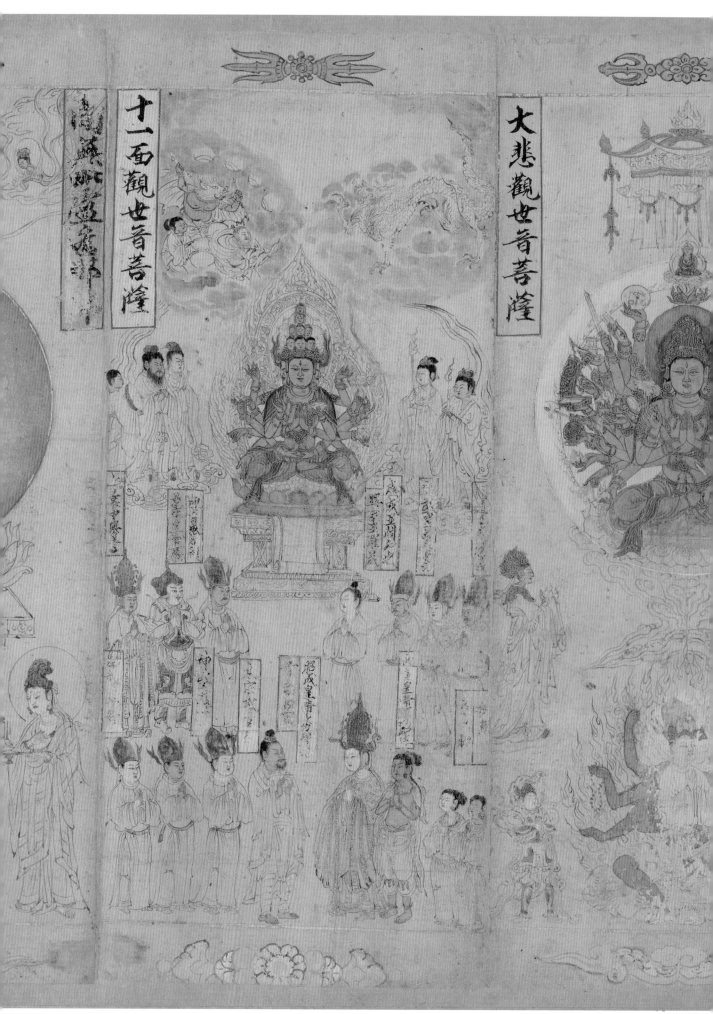

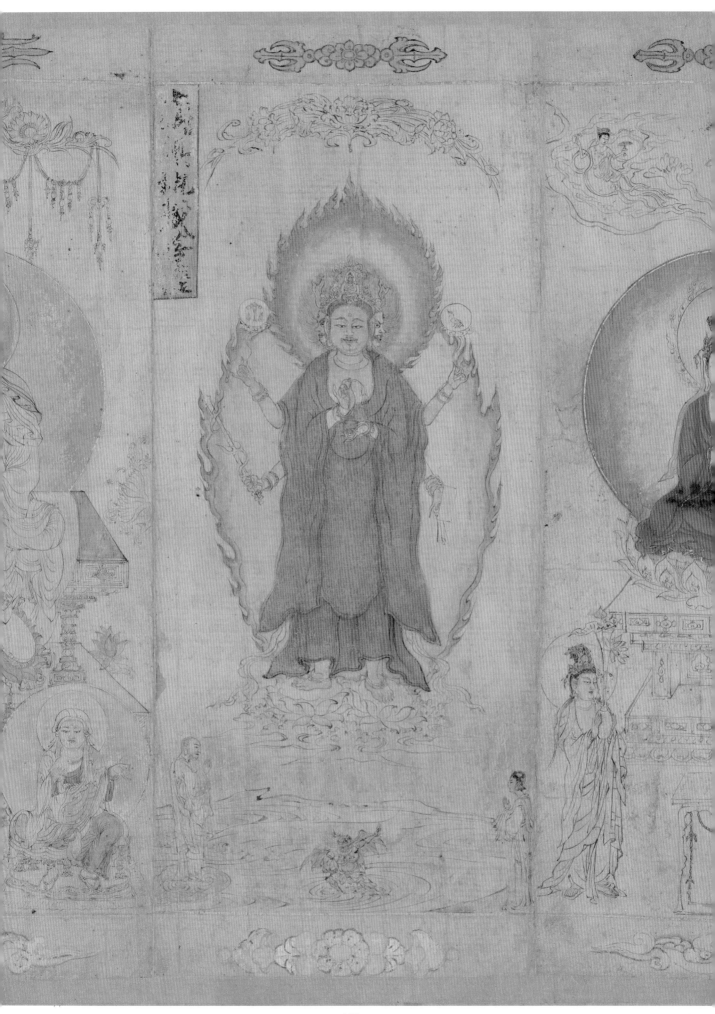

105

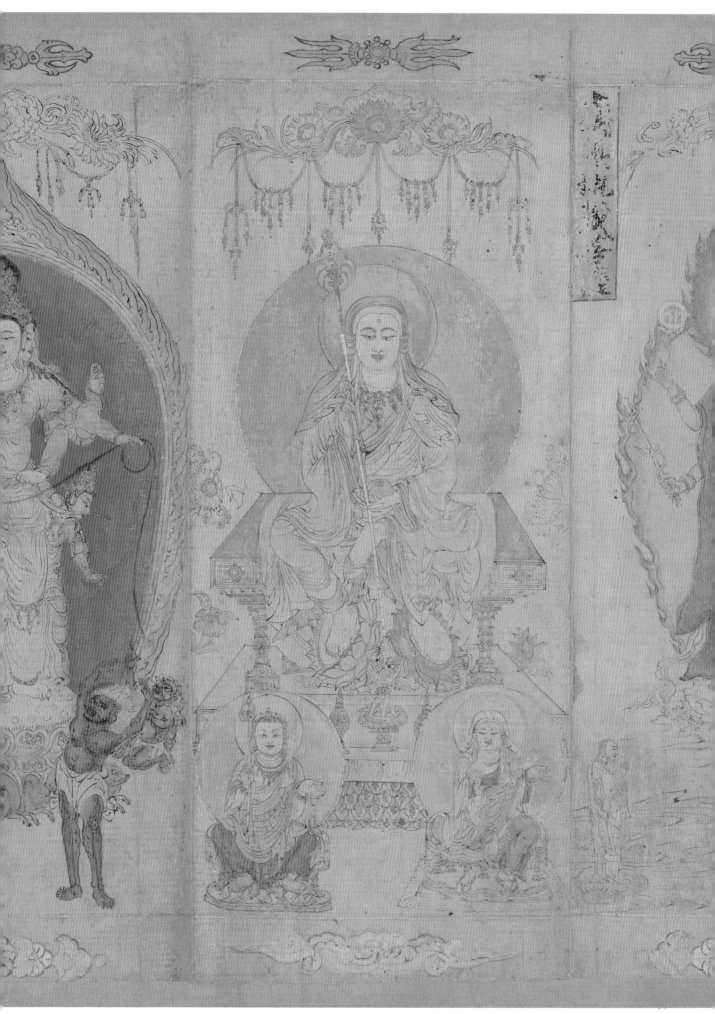

106

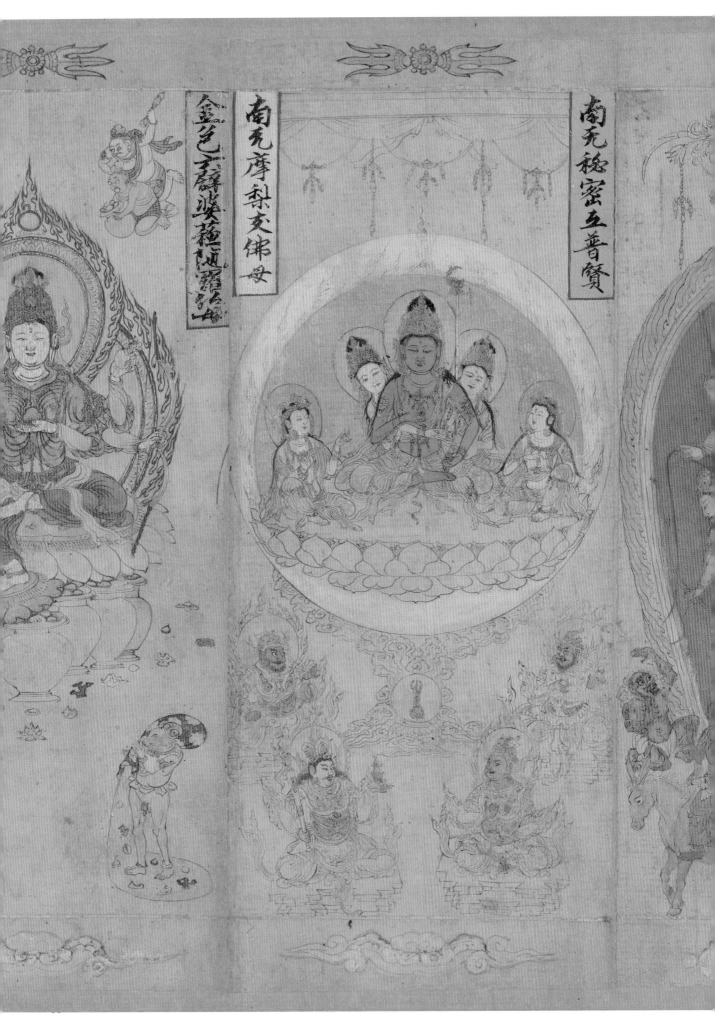

南无祕密五普贤

南无摩梨支佛母

金色天擘婆羅柁羅珍珠

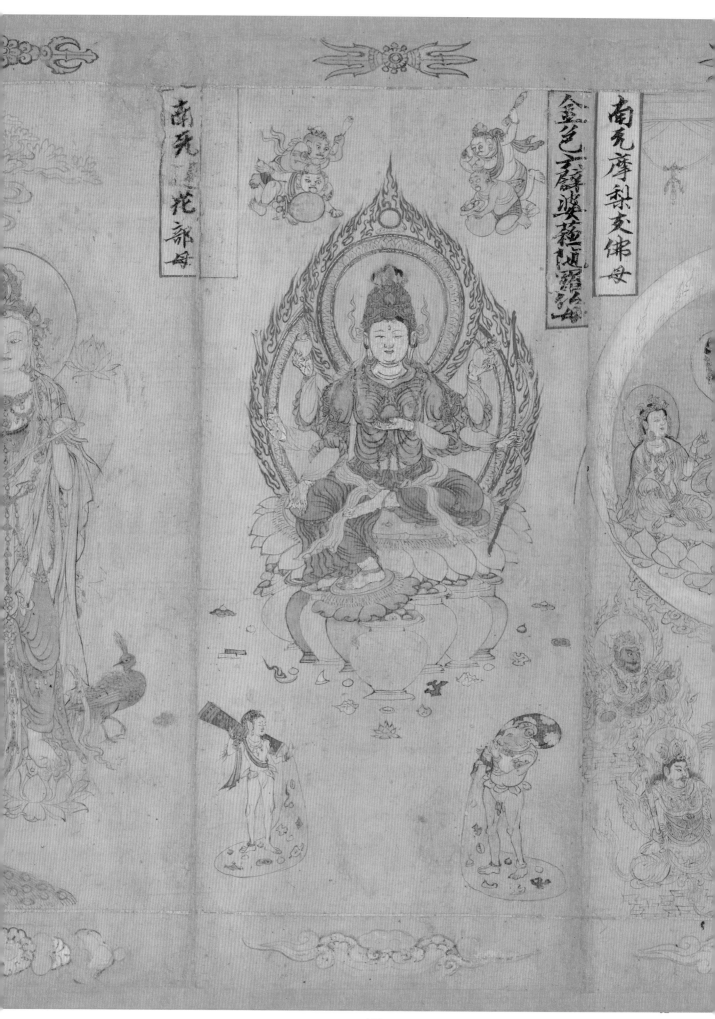

南无花部母

南无摩梨支佛母

金色□云辟婆梔罗□

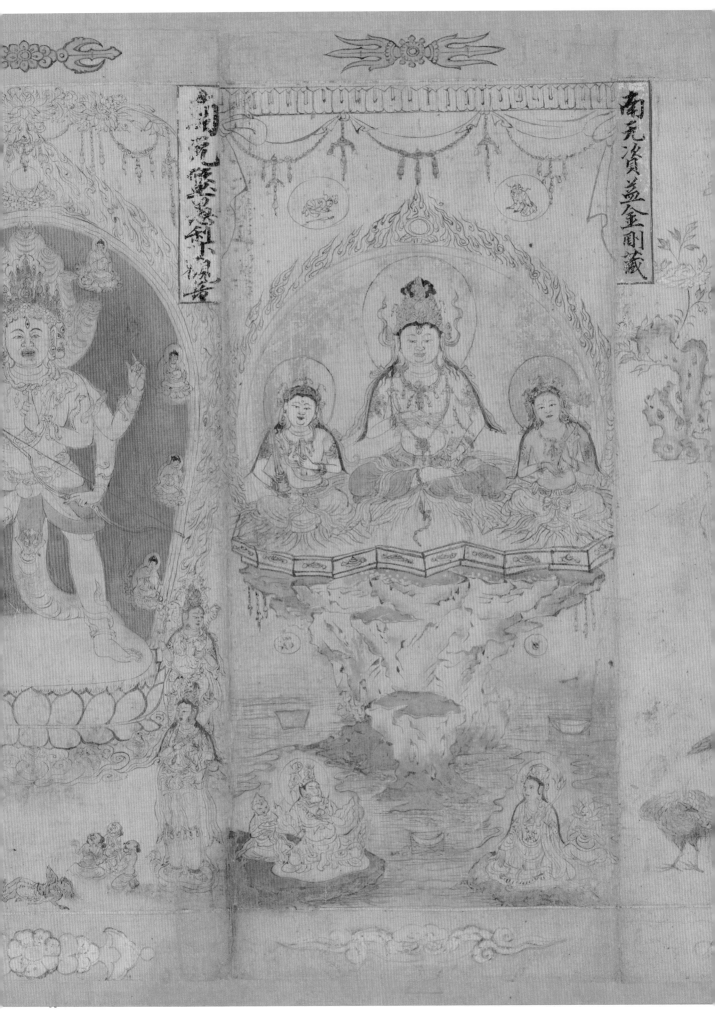

南无资益金刚藏

111

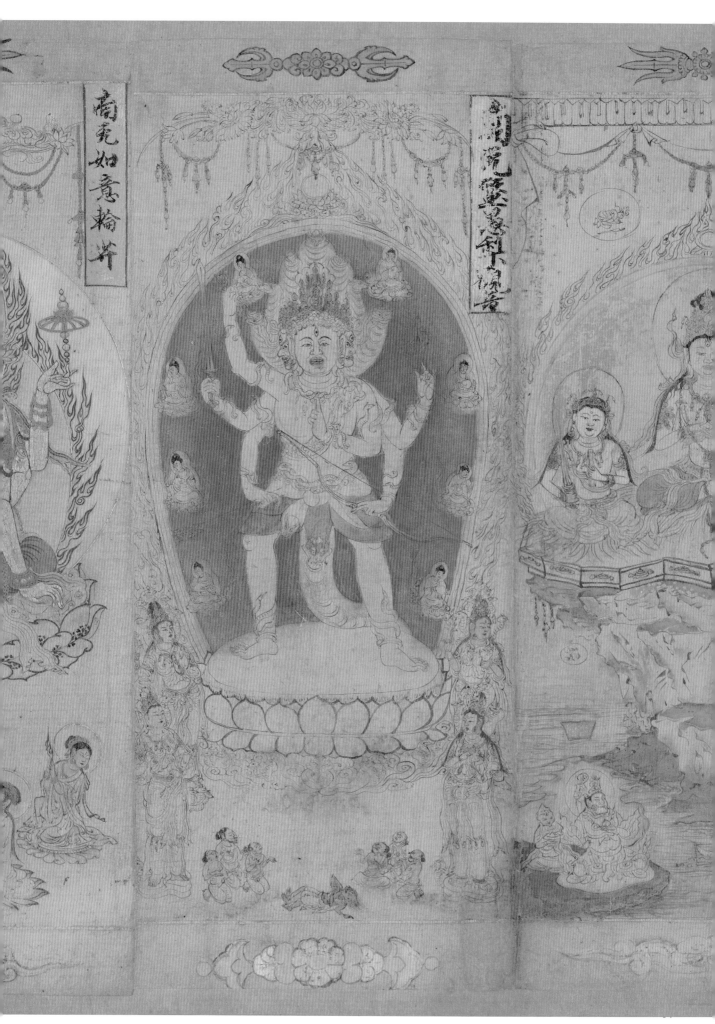

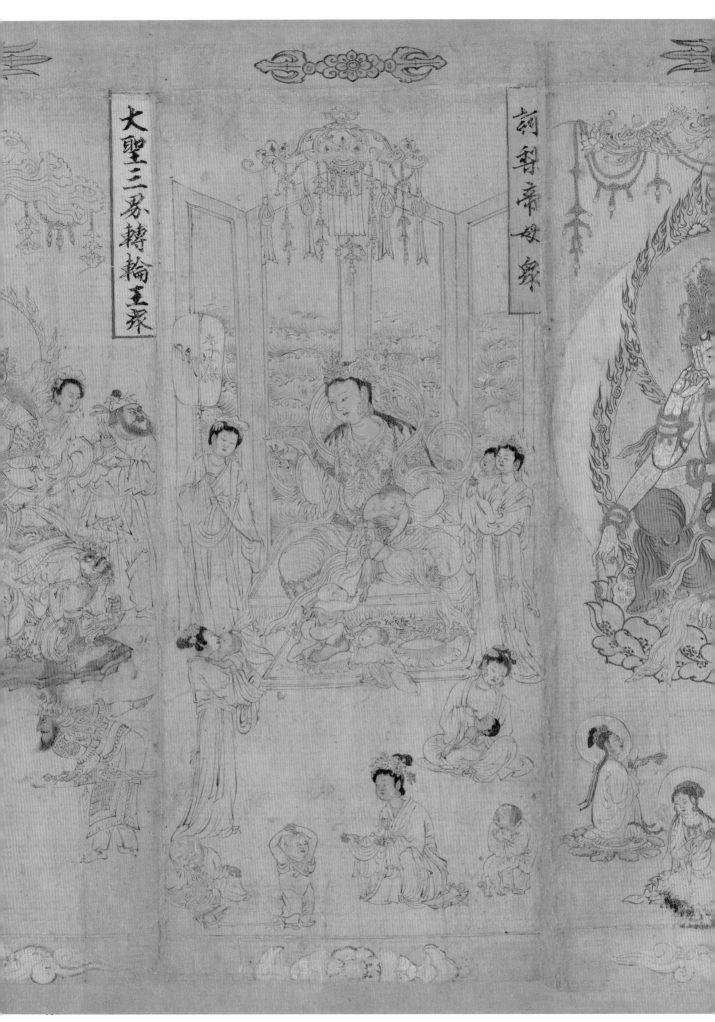

大聖三界轉輪王眾

訶利帝母眾

114

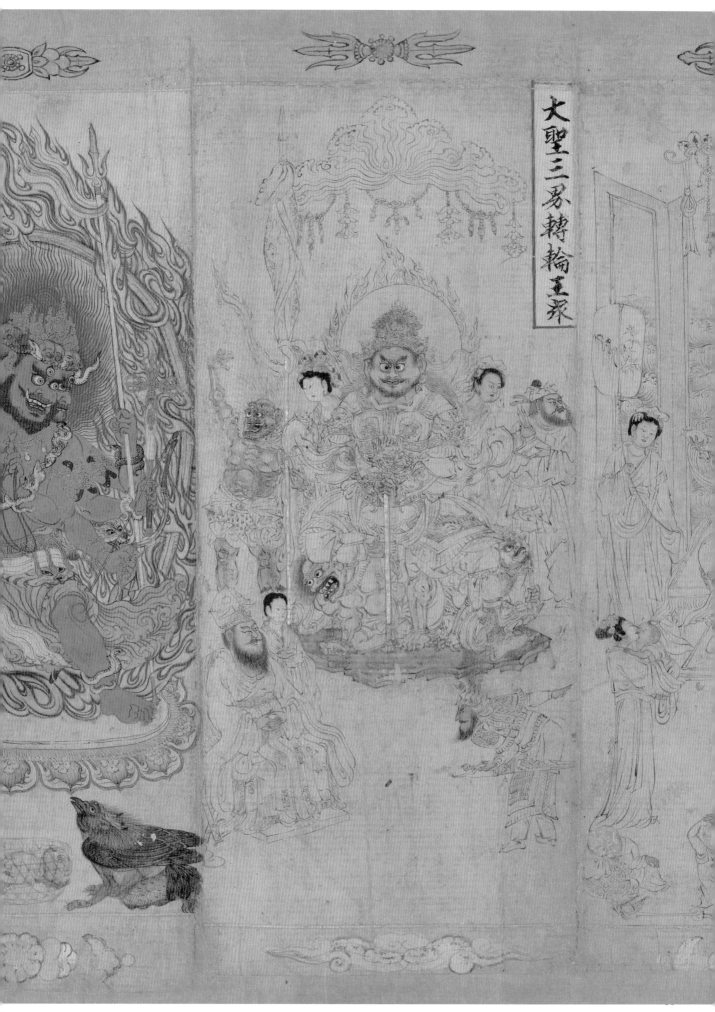

大聖三界轉輪王眾

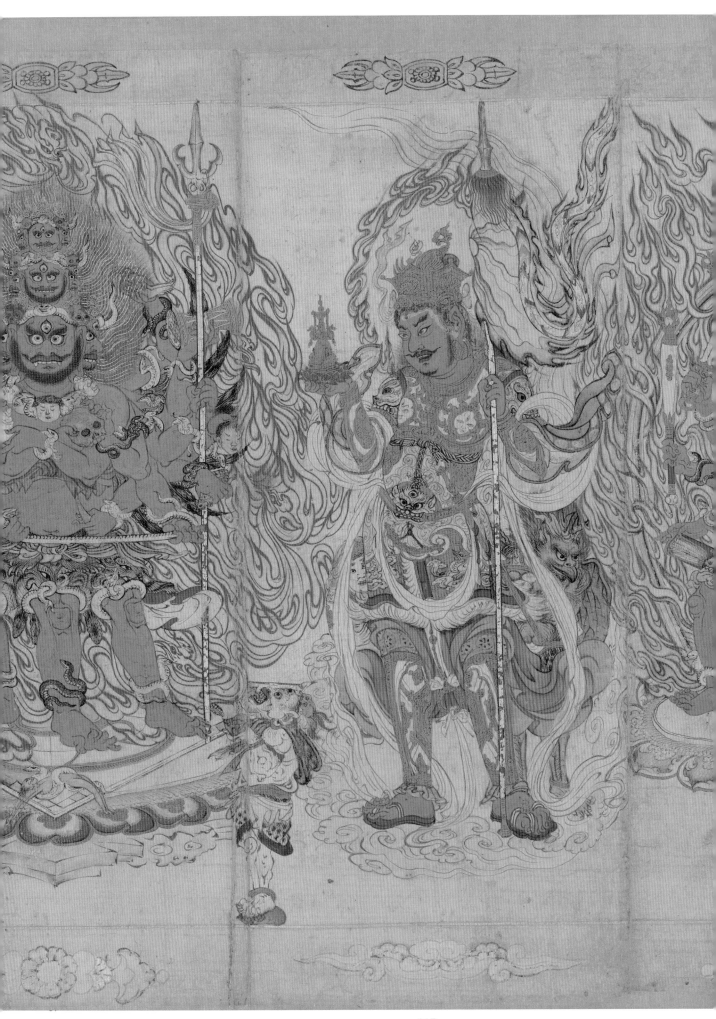

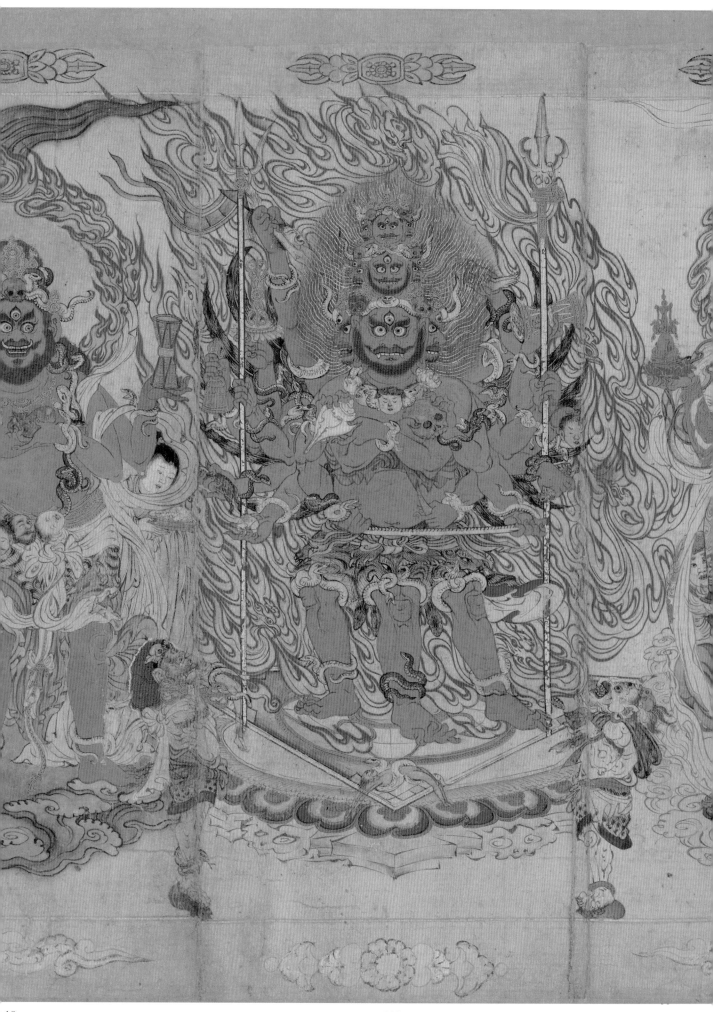

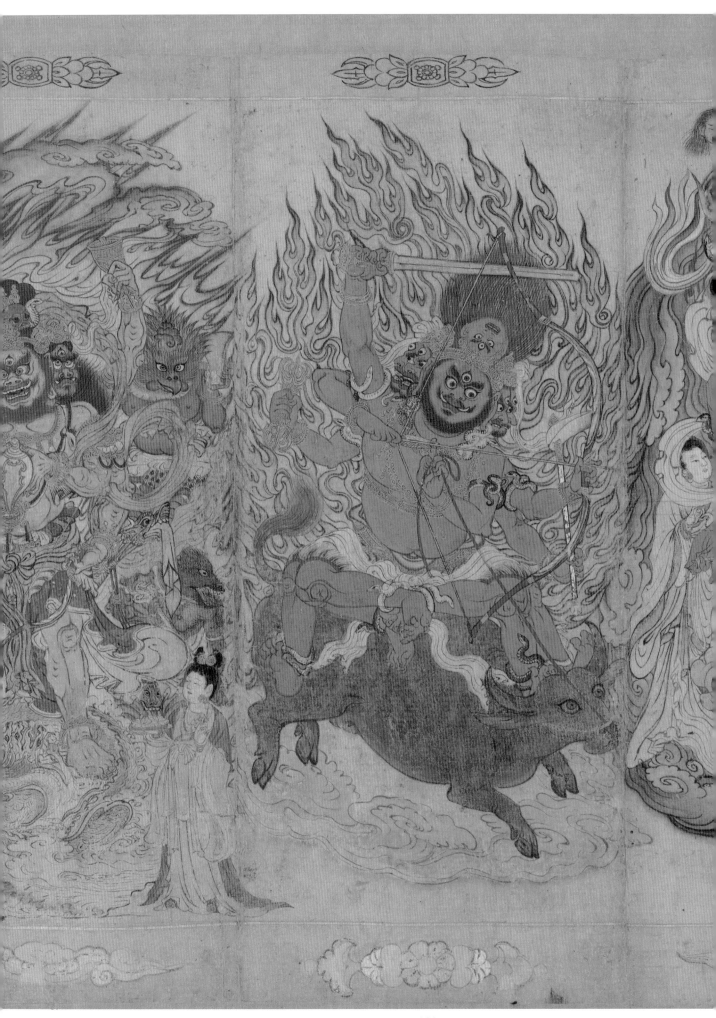

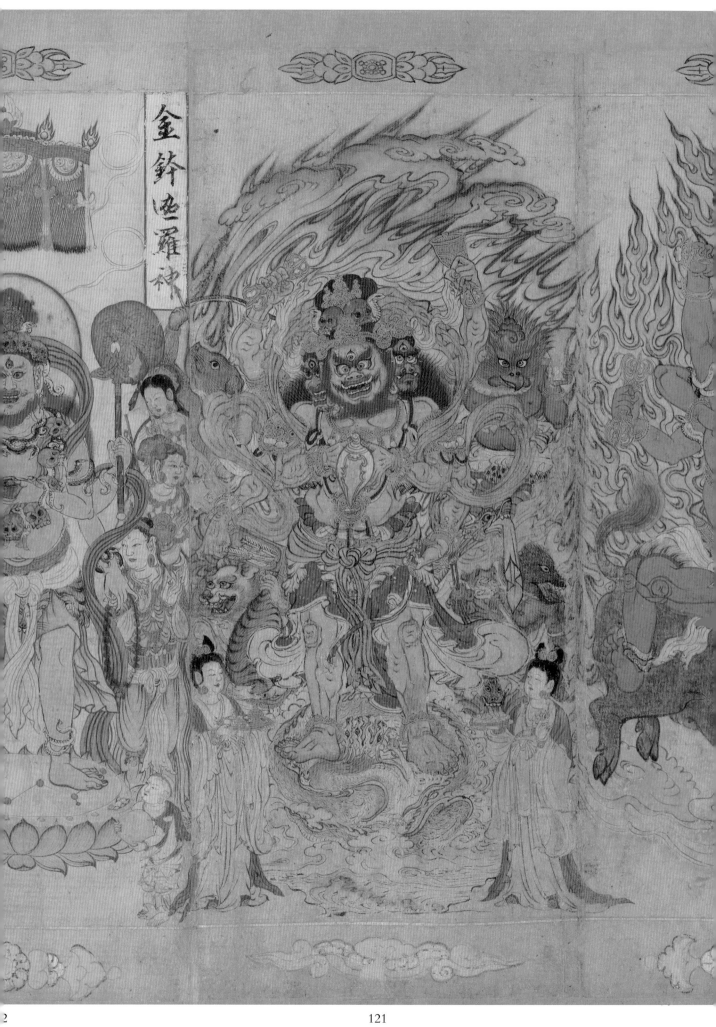

金鈴迦羅神

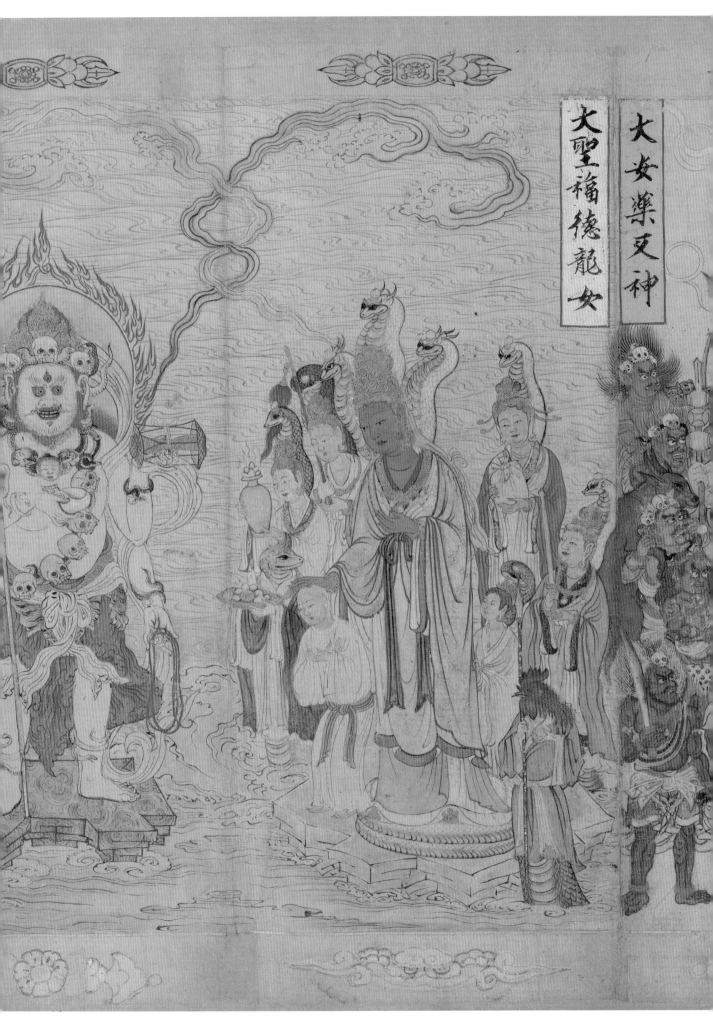

大安樂叉神

大聖福德龍女

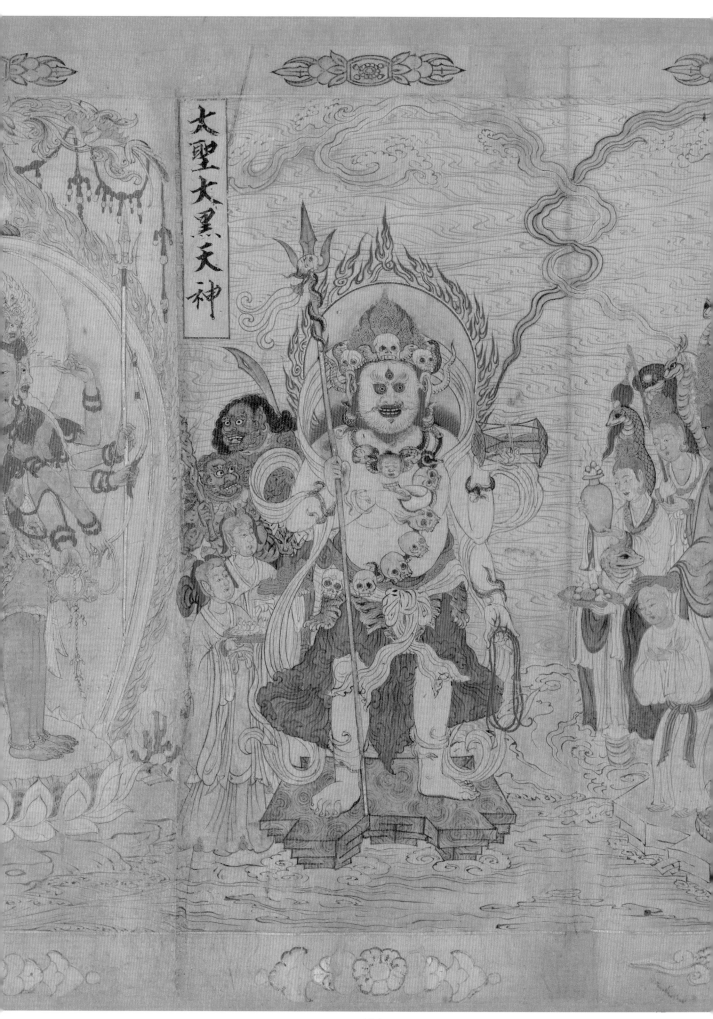

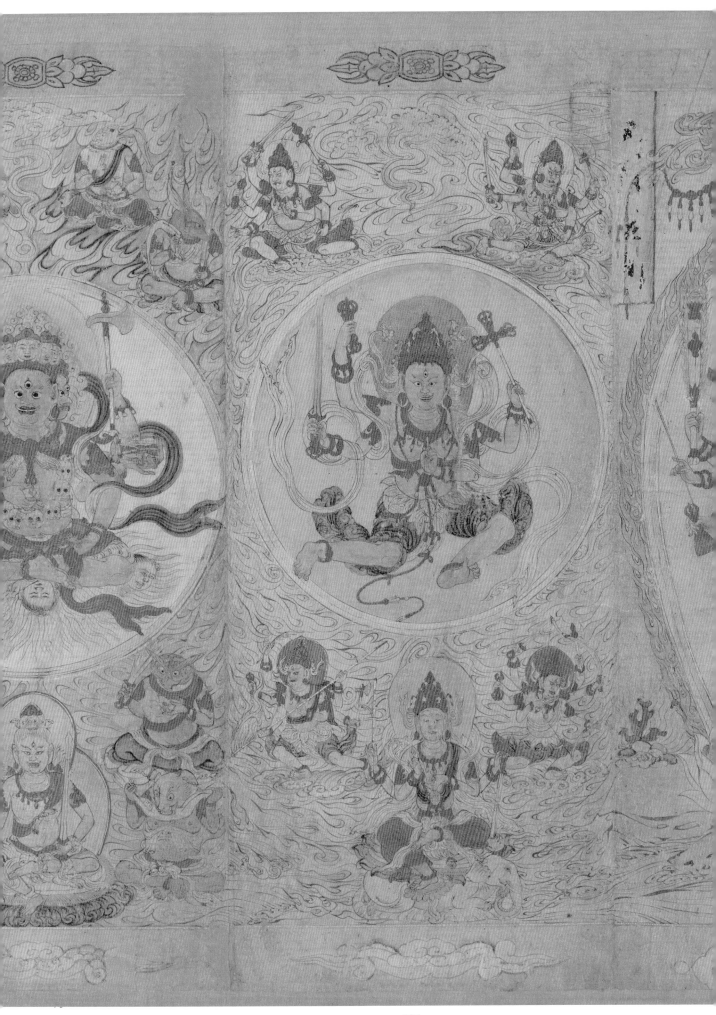

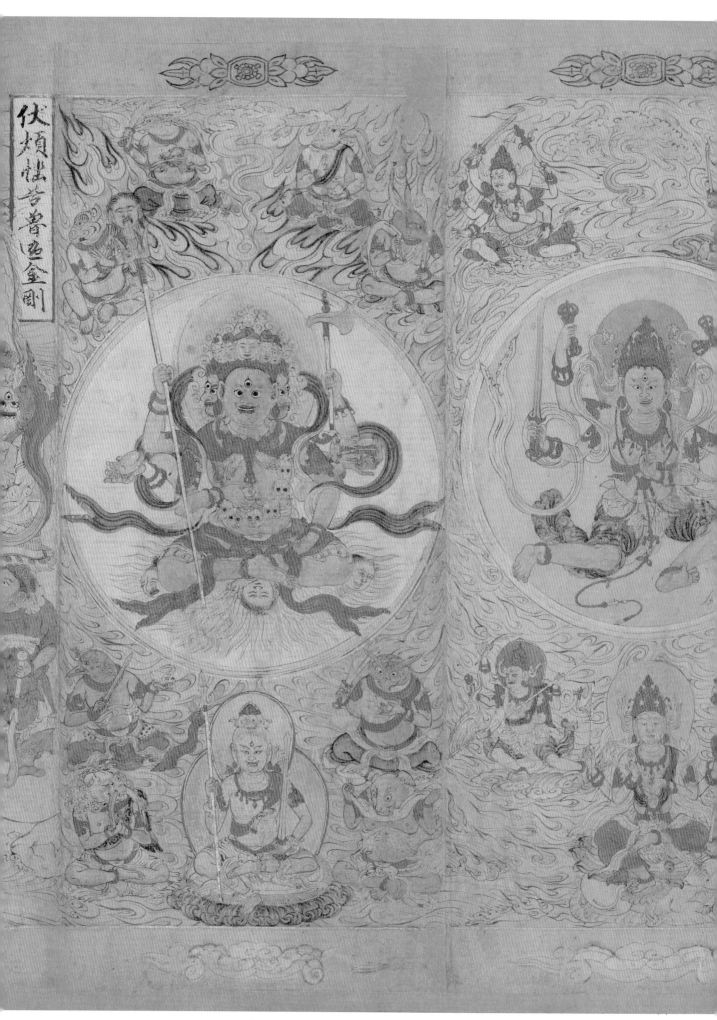

守護摩醯首羅衆之

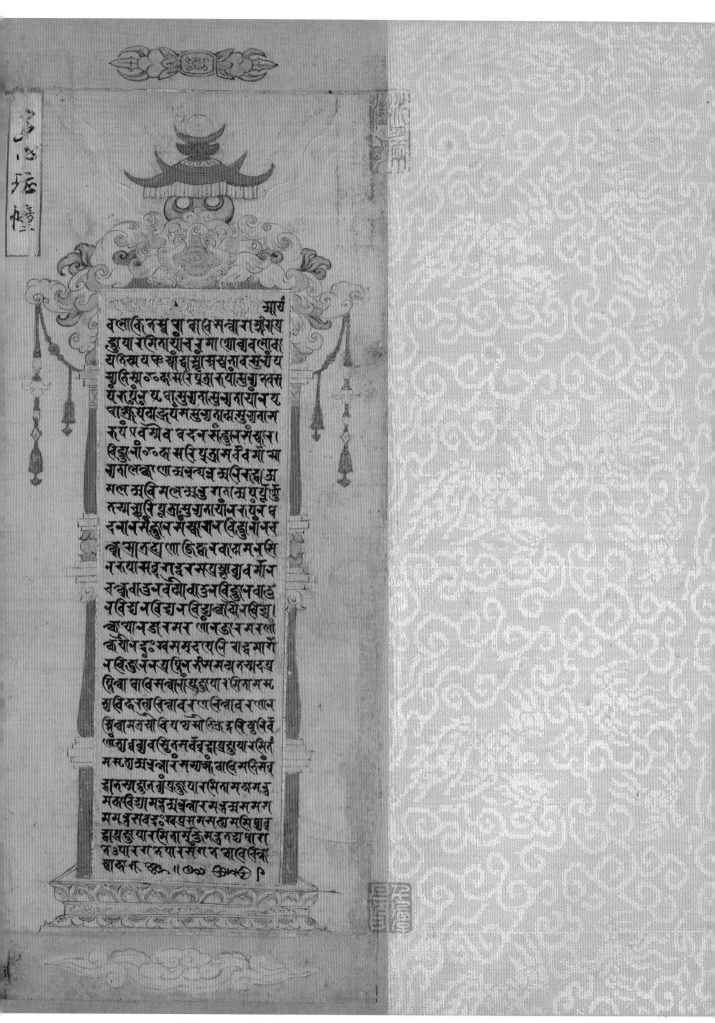

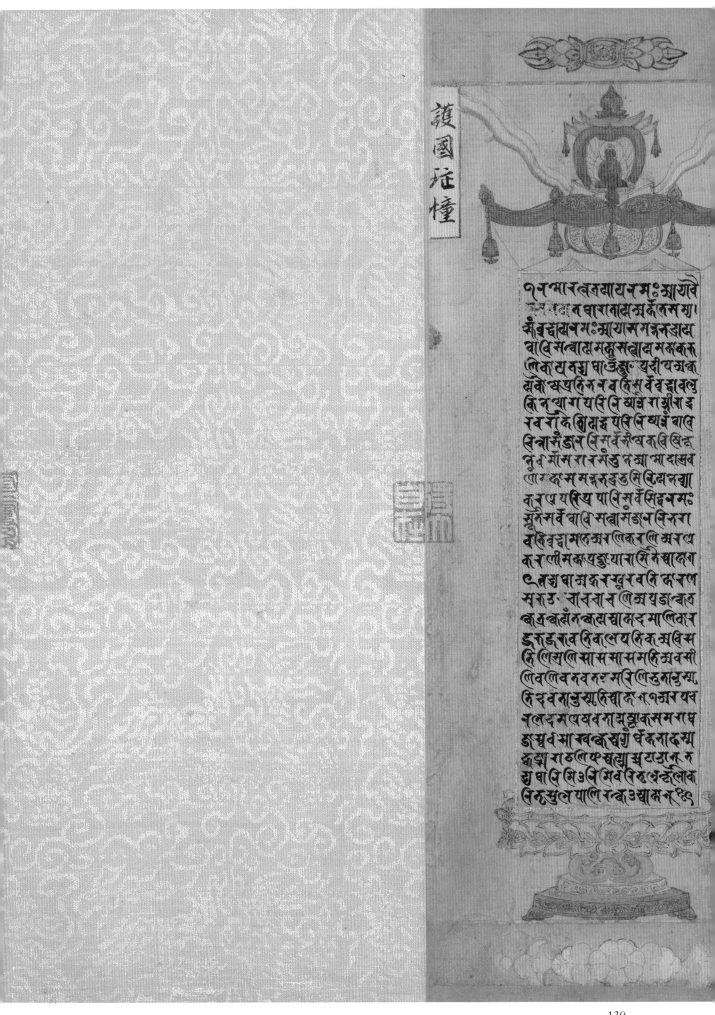

護
國
征
幢

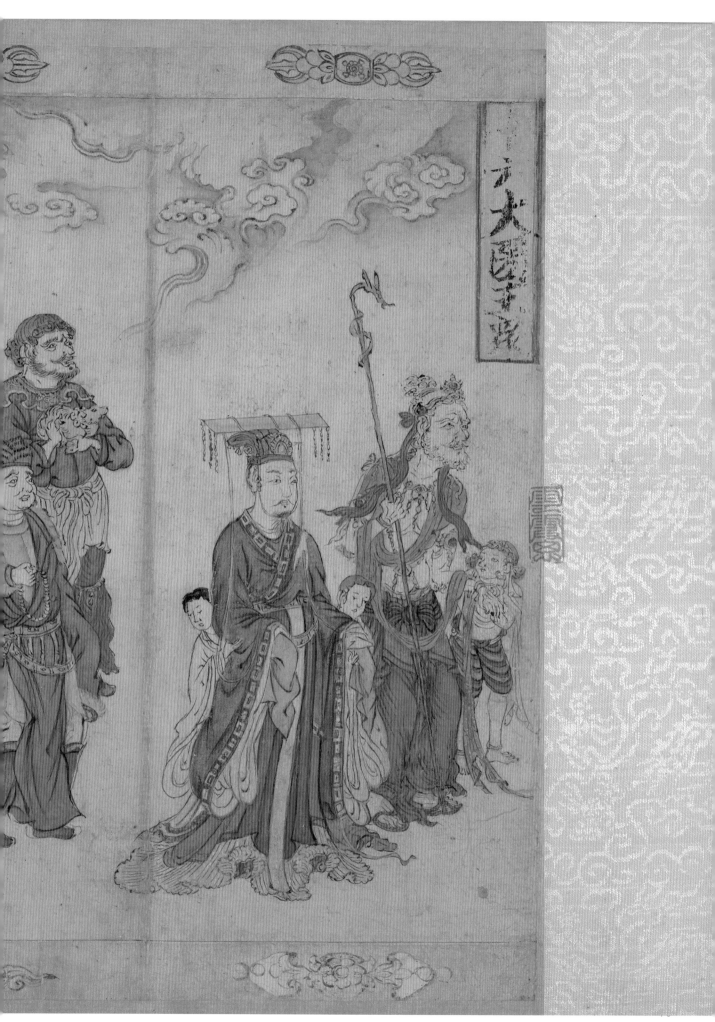

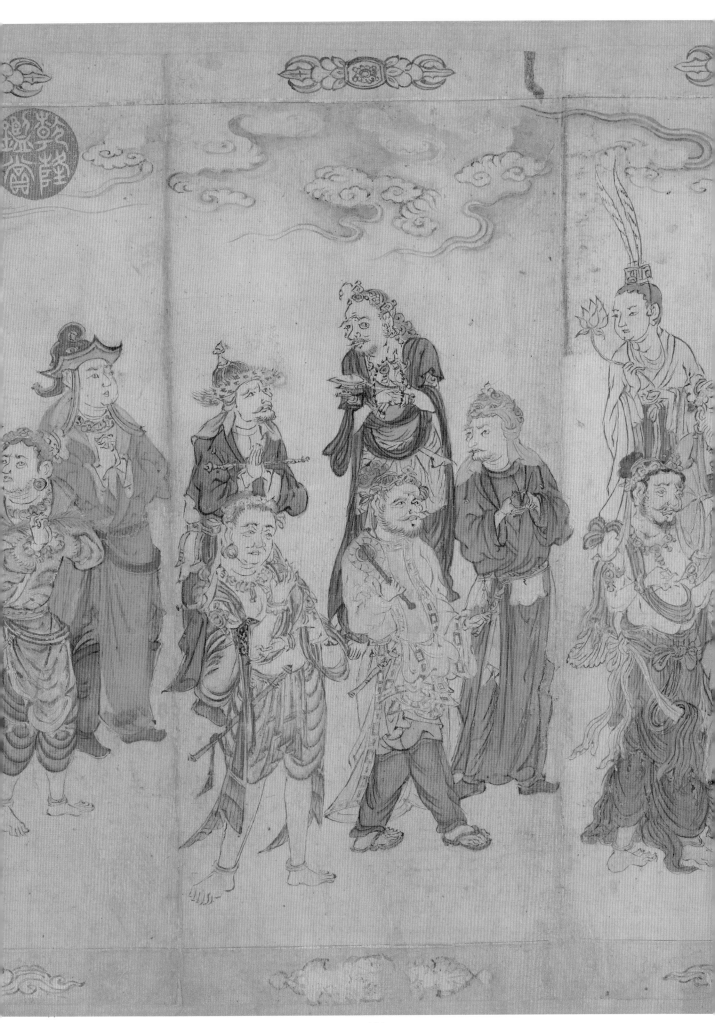

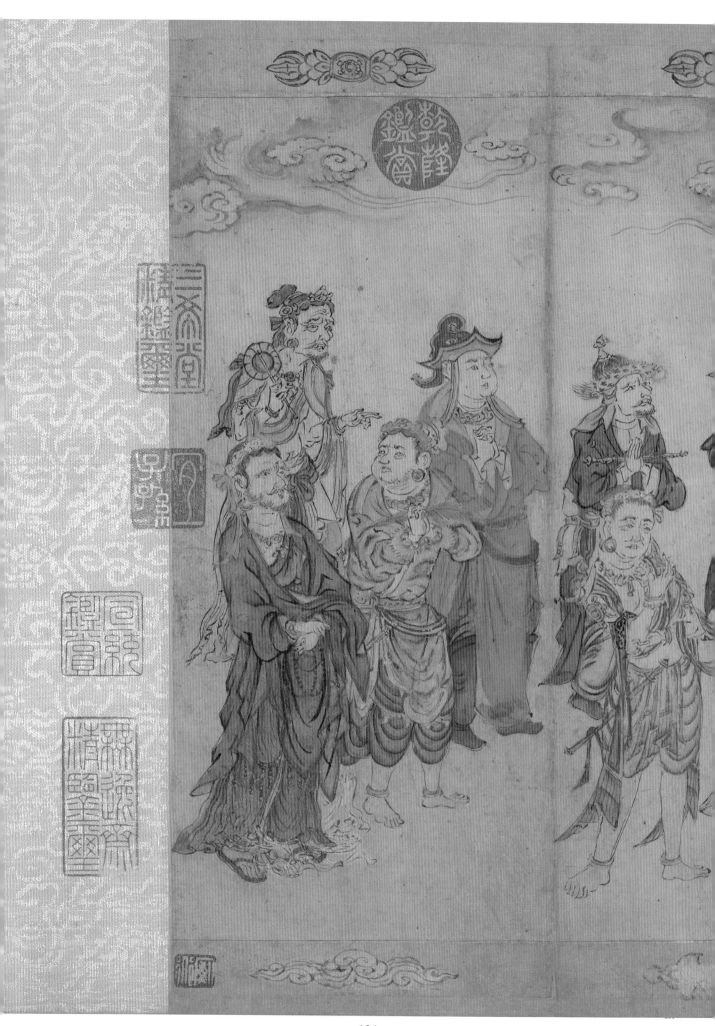

大理國描工張勝溫搨諸聖容以利養生求我記之
夫至虛至極有極則有虛虛極之中自主明相矣
明相生一氣一氣成大千有衆生為有佛出矣衆
生无量佛海无邊二乘形苦苦濟援知則咁影像
濟之實如神慕張吳之遺風怡武氏之美跡者百
當顧衆生心中佛佛心中衆生唯佛與衆生无一
聖九異妙出於手靈顯於心家用國興身安届有
釋妙光謹記
盛德五年庚子歲正月十一日

右梵像一卷大理國畫師張勝溫之所貌其左題云為利貞皇
帝瞟信畫後有釋妙光記文稱盛德五年庚子正月十一日凡其
施色塗金皆極精緻而所書之字亦不惡云大理本漢楪榆唐南詔之
地諸蠻據而有之初歸大蒙次更大禮而後改以今名者則石晉時段
[□]□□□三□□季故為妻文馬羊□□□弟□□[□]宗神師歲其國而鄰隣

盛德五年庚子歲正月十一日　釋妙光　謹記

聖九異妙出於手靈顯於心家用國興身安屆有

當京弟三幺幻作幻幻羿三叫幻作羿幻

右梵像一卷大理國畫師張勝溫之所貌其左題云為利貞皇
帝縹信畫後有釋妙光記文稱盛德五年庚子正月十一日凡其
施色塗金皆極精緻而所書之字亦不惡云大理本漢楪榆唐南詔之
地諸蠻據而有之初駼大家次更大禮而後改以今名者則石晉時段
思平也至宗季微弱委政高祥高和兄弟元憲宗師師滅其國而郡縣
之其所謂康子蓋宗理宗嘉熙四年而利貞者即段氏之諸孫也
夫以蠻夷竊弄九之地黃屋左纛僭擬位號固賔之不必言此即
是而觀世人樂善之誠眷皆本乎天性初無有華夷中外之
殊也東山禪師德泰人重購獲此卷持以相示遂題其後而歸
之翰林學士金華宋濂題

136

右大理國人張勝溫所畫佛菩薩
衆像一卷繪事工緻誠佳畫也然
既畫佛菩薩應真八部等衆而始
於其國主終之以天竺十六國王者
蓋國王為外護佛法之人故也大理
即今之雲南唐封南詔王至懿宗時
其酋龍始僭彌改元而稍驕信其
國人有禮儀擊誦佛書碧經金銀
字間書若坦綽趙般若宗之大悲經
是巳坦綽孟官名六曾望也德泰識

蓋國王為外護佛法之人故也大理

即今之雲南唐封南詔王至懿宗時

其首龍始僭彌改元而稍驕信其

國人有禮儀擎誦佛書碧絹金銀

字間書若坦綽趙般若宗之大悲經

是已坦綽盖官名六酋望也德泰藏

主請題故及之洪武戊午秋天界善

世禪寺住持釋宗泐識

天界藏主泰東山所藏大理國王張勝

溫所畫佛菩薩阿羅漢及諸祖等像

稽首而作讚曰

諸佛法身遍盧空界含攝一切無襟

無壞示有應化非真世間覺

超色塵隨感而通無剎不現利物應機

或隱或顯百億日月百億須彌龍宮魔

窟籠毛裏觀相問名悉皆致禮頭

戴俯依涌躍歡喜或施寶聚珂貝珠

珎或作盧殿黃金白銀迴互五采繪形圖

像惟心所求功德無量滇池之南有國大

蒙作藩中夏惟佛是宗王妃軍臣以善

為寶滕彩藥金成此相好菩薩羅漢慈

窟竈貌兒厥觀相閦名悲皆敬禮頌

戴俙依涌躍歡喜或施寶聚珂貝珠

孫或作盧殿黃金白銀迺五采繪形圖

像惟心所求切德無量滇池之南有國大

蒙作藩中夏惟佛是宗王妃羣臣以善

為寶膝彩麋金成此相好善薩羅漢慈

威儼然亦有龍兒擁護後先幡蓋旛幢

尌林沱沼蓮花交敷旛樿圍繞集茲眾

妙閒錯莊嚴囬向菩提十方普瞻內根

外塵互相沙入根塵俱消真妄不立轉

境為智妙觀在心非室非有亘古亘今我

沙門釋豫章來復拜賞

君大理國張勝溫所畫佛菩薩聖像一帙金碧焜煌耀人耳目
雖顧愷李于伯時輩之亦可與頡頏者矣或謂佛者覺也那
聲色可求珠不宽世人溺於昏濁自昧靈臺故假之形像俾
其觀相生善豈徒然哉束山秦藏主乃全室禪師之弟也
自游方時獲此卷珍藏什襲之有年矣自束山遷化此卷
流落他所令明上人重贈而歸盖不忘其先師手澤也夫物之
離合必有其時與合浦之珠延平之劍豈相遠哉一日命余跋
其後故不媿題其卷尾而歸之且以示其後人云
永樂十一年歲在癸巳嘉平月西昌晚生曾棨書

天順己卯歲穐九月望後一日慧燈寺住

持鏡宣出示所藏其師祖東山泰上

人曩居天界時得大理國王張勝溫

子會佛像可羅漢及志公寺彰一失台

訊祉考足祇圈宕之

所幸其師月峯復贖歸于吾寺迺

于正統己巳洪水驟漲遍漫斯帙鏡宕

旋援於水得完其圖素被水漸漬卷

為既為弗遠遂披閱諸里之士尹希怡

裝潢成帙千予言以識三歲孫龍之志

予備玩之前翰林學士金華宗濂天

昜善世禪宗勃同門僧來復述之詳

悉奚宴予言辭弗毋致遂縈述緒

徐以復予惟大撼國土善繪斯畫筆

除以復于惟大理國王善繪斯畫筆
力精緻金碧輝煌刷列諸佛儼現
宣界超出塵凡随感應化隱顯百
億無端無量形像百千咸在敷佛以
故知夫東山泰上人得慕斯圖於天
界天界歸而藏法慧燈其嗜之志

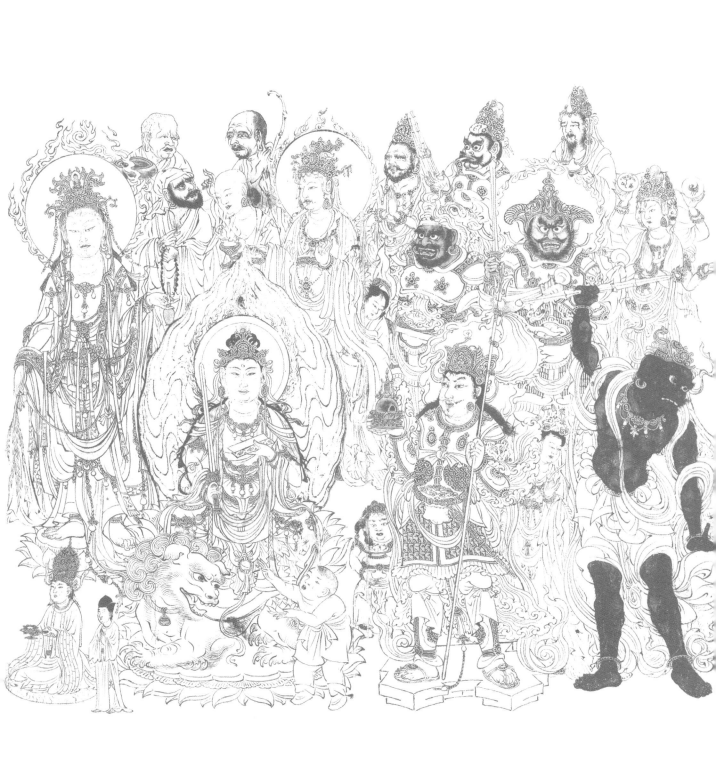

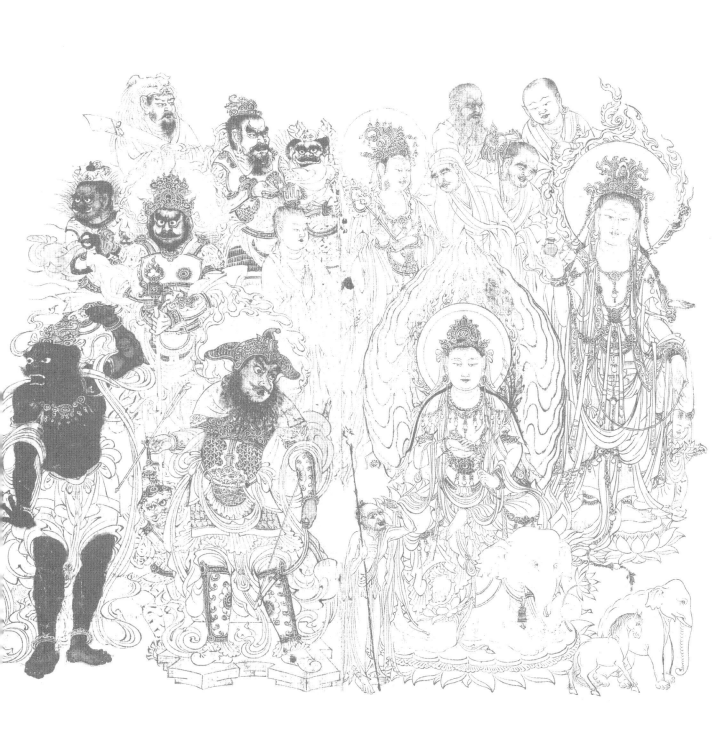

10 劃

9 劃

8 劃

索引

c1997.

Lefebvre d'Argencé, René-Yvon ed. *Chinese, Korean and Japanese Sculpture in the Avery Brundage Collection*, San Francisco: Asian Art Museum of San Francisco, 1974.

Leoshko, Janice J. "The Iconography of Buddhist Sculptures of the Pāla and Sena Periods from Bodhgayā," Ph.D. dissertation, Ohio State University, 1987.

Lutz, Albert ed. *Der Goldschatz der drei Pagoden*, Zurich: Museum Rietberg, 1991.

Mallmann, Marie Thérèse de. "Notes sur les bronxes du Yunnan représentant Avalokiteśvara," *Harvard Journal of Asiatic Studies*, vol. 14, no. 3/4 (1951), pp. 567-601.

Matsumoto, Moritaka. "Chang Sheng-wen's Long Roll of Buddhist Images: a Reconstruction and Iconology," Ph.D. dissertation, Princeton University, 1976.

Munsterberg, Hugo. *Chinese Buddhist Bronzes*, Rutland, Vt.: Charles E. Tuttle Co., 1967.

Murray, Julia K. "The Virginia Museum of Fine Arts – the Asian Art Collection," *Orientations*, vol. 12, no. 5 (May 1981), pp. 32-46.

National Museum Volunteers. *Treasures from the National Museum Bangkok: Selected by the National Museum Volunteers Group*, Bangkok: National Museum Volunteers, 1995.

Pal, Pratapaditya. "The Iconography of Amoghapaśa Lokeśvara," *Oriental Art*, vol. 12, no. 4 (Winter 1966), pp. 234-239, vol. 13, no. 1 (Spring 1967), pp. 21-28.

Shaw, Miranda. *Buddhist Goddesses of India*, Princeton: Princeton University Press, 2006.

Snellgrove, David L. ed. *The Image of the Buddha*, New Delhi: Vikas Publishing House Pvt Ltd., 1978.

Soper, Alexander C. "Some Late Chinese Bronze Images (Eighth to Fourteenth Centuries) in the Avery Brundage Collection, M. H. de Young Museum, San Francisco," *Artibus Asiae*, vol. 31, no. 1 (1969), pp. 32-54.

Sørensen, Henrik H. "Sculptures at the Thousand Buddhas Cliff in Jiajiang, Sichuan Province," *Oriental Art*, vol. 43, no. 1 (Spring 1997), pp. 37-48.

Wenley, A. G. "A Radiocarbon Dating of a Yünnanese Image of Avalokiteśvara," *Ars Orientalis*, vol. 2 (1957), p. 508.

Whitfield, Roderick and Farrer, Anne. *Caves of the Thousand Buddhas: Chinese Art from the Silk Route*, New York: George Braziller, Inc., 1990.

Williams, Joanna. "Sārnāth Gupta Steles of the Buddha's Life," *Ars Orientalis*, vol. X (1975), pp. 171-192.

Yu, Chun-fang. *Kuan-yin: the Chinese Transformation of Avalokiteśvara*, New York: Columbia University Press, 2001.

Zwalf, W. ed. *Buddhism: Art and Faith*, London: British Museum Publications Ltd., 1985.

電子資源

《Wikipedia: The Free Encyclopedia》https://en.wikipedia.org/wiki

《百度百科》https://baike.baidu.com

《佛光山電子大藏經》http://etext.fgs.org.tw

《維基百科》https://zh.wikipedia.org/wiki

《維基文庫》https://zh.wikisource.org

Berkson, Carmel. *The Caves at Aurangabad: Early Buddhist Tantric Art in India*, Ahmedabad: Mapin Publishing Pvt., Ltd./New York: Mapin International Inc., 1986.

Bhattacharyya, Benoytosh. *The Indian Buddhist Iconography: Mainly Based on the Sādhanamālā and Cognate Tāntric Texts of Ritual*s, Calcutta: Firma K. L. Mukhopadhyay, 1958.

——. *The Indian Buddhist Iconography: Based on the Sādhanamālā and Cognate Tāntric Texts of Rituals*, New Delhi: Cosmo Publications, 1985, first published 1924.

Birnbaum, Raoul. *The Healing Buddha*, Boulder: Shambhala Publications, Inc., 1979.

Chandra, Lokesh and Sharma, Nirmala. *Buddhist Paintings of Tun-huang in the National Museum, New Delhi*, New Delhi: Niyogi Books, 2012.

Chapin, Helen B. "A Long Roll of Buddhist Images," *Journal of the Indian Society of Oriental Art*, June and December 1936, pp. 1-24 and 1-10, June 1938, pp. 26-67.

——. "Yünnanese Images of Avalokiteśvara," *Harvard Journal of Asiatic Studies*, vol. 2 (1944), pp. 131-186.

—— and Alexander C. Soper. revised. "A Long Roll of Buddhist Images," *Artibus Asiae*, vol. 32 (1970), pp. 5-41, 157-199, 259-306, and vol. 33 (1971), pp. 75-142.

—— and Alexander C. Soper. revised. *A Long Roll of Buddhist Images*, Ascona, Switzerland: Artibus Asiae Publishers, 1972.

Chutiwongs, Nandana. *The Iconography of Avalokiteśvara in Mainland South East Asia*, New Delhi: Aryan Books International, 2002.

Cœdès, George, edited by Walter F. Vella, translated by Sue Brown Cowing. *The Indianized States of Southeast Asia*, Honolulu: University of Hawaii Press, 1968.

Ghosh, Mallar. *Development of Buddhist Iconography in Eastern India: a Study of Tāra, Prajñās of Five Thathāgatas and Bhṛikuṭī*, New Delhi: Munshiram Manoharlal Publishers, 1980.

Girard-Geslan, Maud, and others. *Art of Southeast Asia*, New York: Harry N. Abrams, Inc., 1998.

Gridley, Marilyn Leidig. *Chinese Buddhist Sculpture Under the Liao*, New Delhi: International Academy of Indian Culture and Aditya Prakashan, 1993.

Guy, John. "The Avalokiteśvara of Yunnan and Some South East Asian Connections," in Rosemary Scott and John Guy eds., *South East Asian and China: Interaction and Commerce, Colloquies on Art & Archaeology in Asia*, no. 17, London: Percival David Foundation of Chinese Art, 1995, pp. 64-83.

Howard, Angela F. "Buddhist Monuments of Yunnan: Eclectic Art of a Frontier Kingdom," in Maxwell K. Hearn and Judith Smith eds., *Arts of the Sung and Yuan*, New York: the Metropolitan Museum of Art, 1996, pp. 231-245.

——. "The Development of Buddhist Sculpture in Yunnan: Syncretic Art of a Frontier Kingdom," in Janet Baker ed., *The Flowering of a Foreign Faith: New Studies in Chinese Buddhist Art*, Mumbai: Marg Publications, 1998, pp. 134-145.

——. "A Gilt Bronze Guanyin from the Nanzhao Kingdom of Yunnan: Hybrid Art from the Southwestern Frontier," *The Journal of the Walters Art Gallery*, vol. 48 (1990), pp. 1-12.

——. "Tang Buddhist Sculpture of Sichuan: Unknown and Forgotten," *Bulletin of the Museum of Far Eastern Antiquities*, no. 60 (1988), pp. 1-164.

Huntington, Susan L. *The "Pāla-Sena" Schools of Sculpture*, Leiden: E. J. Brill, 1984.

—— and John C. Huntington. *The Art of Ancient India: Buddhist, Hindu, Jain*, New York & Tokyo: John Weatherhill, Inc., 1985.

—— and John C. Huntington. *Leaves from the Bodhi Tree: the Art of Pāla India (8th-12th Centuries) and Its International Legacy*, Dayton, Seattle and London: The Dayton Art Institute in Association with the University of Washington Press, 1990.

Jessup, d'Helen I. et Zéphir, Thierry de. *Angkor et dix siècles d'art Khmer*, Paris: Reunion des Musees Nationaux,

——，《見證與宣傳 —— 敦煌故事靈驗記研究》，臺北：新文豐出版股份有限公司，2010。

震旦文教基金會編輯委員會主編，《震旦藝術博物館佛教文物選粹 1》，臺北：財團法人震旦文教基金會，2003。

蕭明華，〈所見兩尊觀音造像與唐宋南詔大理國的佛教〉，《雲南文物》，第 29 期（1991 年 6 月），頁 27-31。

蕭金松，〈西藏佛教史概說〉，收入馮明珠、索文清主編，《聖地西藏 —— 最接近天空的寶藏》，臺北：聯合報股份有限公司，2010，頁 10-18。

霍巍，〈從于闐到益州：唐宋時期毗沙門天王圖像的流變〉，《中國藏學》，2016 年第 1 期，頁 24-43。

謝道辛，〈大理新出元代《段氏新移墓志》碑考〉，《雲南文物》，2006 年第 1 期，頁 25-26。

聶葛明、魏玉凡，〈大理國高氏家族和水目山佛教〉，《大理學院學報》，14 卷第 3 期（2015 年 3 月），頁 7-10。

藍吉富，〈南詔時期佛教源流的認識與探討〉，收入藍吉富等著，《雲南大理佛教論文集》，高雄大樹：佛光出版社，1991，頁 150-170。

——，《中國佛教泛論》，臺北：新文豐出版股份有限公司，1993。

——等著，《雲南大理佛教論文集》，高雄大樹：佛光出版社，1991。

——編，《禪宗全書》，臺北：文殊出版社，1989。

顏娟英，〈唐代十一面觀音圖像與信仰〉，《佛學研究中心學報》，第 11 期（2006 年 7 月），頁 89-116；後收入顏娟英，《鏡花水月：中國古代美術考古與佛教藝術的探討》，臺北：石頭出版股份有限公司，2016，頁 365-388。

羅世平，〈四川唐代佛教像與長安樣式〉，《文物》，2000 年第 4 期，頁 46-57。

——，〈廣元千佛菩提瑞像考〉，《故宮學術季刊》，9 卷第 2 期（1991 年冬季），頁 117-138。

羅炤，〈大理崇聖寺千尋塔與建極大鐘之密教圖像 —— 兼談《南詔圖傳》對歷史的篡改〉，收入趙懷仁主編，《大理民族文化研究論叢·第一輯》，北京：民族出版社，2004，頁 465-479。

——，〈隋"神僧"與《南詔圖傳》的梵僧 —— 再談《南詔圖傳》對歷史的偽造與篡改〉，《藝術史研究》，第 7 期（2005 年 12 月），頁 387-402。

——，〈劍川石窟石鐘寺第六窟考釋〉，收入編輯委員會編，《宿白先生八秩華誕紀念文集》，北京：文物出版社，2002，頁 475-520。

羅振鋆、羅振玉、羅福葆、北川博邦，《偏類碑別字》，東京：雄山閣，1975。

羅庸，〈張勝溫梵畫礜論〉，收入李根源，《曲石詩錄》，昆明：作者自印，1944，卷十〈勝溫集〉，頁 14-18；後收入方國瑜著，林超民編，《方國瑜文集·第二輯》，昆明：雲南大學出版社，2001，頁 615-621；又收入國瑜主編，徐文德、木芹纂錄校訂，《雲南史料叢刊·第二卷》，昆明：雲南大學出版社，1998，頁 451-453。

羅華慶，〈敦煌藝術中的《觀音普門品變》和《觀音經變》〉，《敦煌研究》，1987 年第 3 期，頁 49-61。

羅鈺，〈《禮佛圖》中僧為皎淵說〉，《雲南文物》，2001 年第 1 期，頁 70-71。

——，〈張勝溫畫卷及其摹本〉，《雲南文物》，第 20 期（1986 年 12 月），頁 50-56。

關口正之，〈大理国張勝温画梵像について（上）〉，《國華》，895 號（1966 年 10 月），頁 9-21。

——，〈大理国張勝温画梵像について（下）〉，《國華》，898 號（1967 年 1 月），頁 7-27。

嚴耕望，《唐代交通圖考·第四卷·山劍滇黔區》，臺北：中央研究院歷史語言研究所，1986。

蘇興鈞、鄭國，《〈法界源流圖〉介紹與欣賞》，香港：商務印書館有限公司，1992。

二、西文

Backus, Charles. *The Nan-chao Kingdom and T'ang China's Southwestern Frontier*, New York: Cambridge University Press, 1982.

Bautze-Picron, Claudine. "Between Śākyamuni and Vairocana: Mārīcī, Goddess of Light and Victory," *Silk Road and Archaeology: Journal of the Institute of Silk Road Studies, Kamakura*, vol. 7 (2001), pp. 263-310.

楊泠泠，〈從《張勝溫畫卷》看觀音信仰在大理的盛行〉，《雲南文物》，2002 年第 1 期，頁 44-52。

楊政業，〈大理白族地區的＂冠姓三字名＂〉，《雲南民族學院學報（哲學社會科學版）》，1994 年第 3 期，頁 50-53。

——，〈試析人畜合體的＂六畜神＂〉，收入楊政業主編，《大理叢書‧本主篇》，昆明：雲南民族出版社，2004，下卷，頁 577-579。

——，〈劍川阿吒力抄本《諸佛菩薩寶誥》簡介〉，收入趙懷仁主編，《大理民族文化研究論叢‧第一輯》，昆明：雲南民族出版社，2004，頁 209-217。

——主編，《大理叢書‧本主篇》，昆明：雲南民族出版社，2004。

楊毓才，〈南詔大理國歷史遺址及社會經濟調查紀要〉，收入李家瑞、周泳先、楊毓才、李一夫等編著，《大理白族自治州歷史文物調查資料》，昆明：雲南人民出版社，1958，頁 22-58。

楊德聰，〈「阿嵯耶」辨識〉，《雲南民族學院學報（哲學社會科學版）》，1995 年第 4 期，頁 64-66。

楊學政主編，《雲南宗教史》，昆明：雲南人民出版社，1999。

楊曉東，〈南詔圖傳述考〉，《美術研究》，1989 年第 1 期，頁 58-63。

——，〈張勝溫《梵像卷》述考〉，《美術研究》，1990 年第 2 期，頁 63-68。

溫玉成，〈《南詔圖傳》文字卷考釋 —— 南詔國佛教史上的幾個問題〉，《雲南文物》，1999 年第 2 期，頁 44-51。

董增旭，《南天瑰寶》，昆明：雲南美術出版社，1998。

鈴木敬著，魏美月譯，〈中國繪畫史 —— 大理國梵像卷〉，《故宮文物月刊》，第 104 期（1991 年 11 月），頁 130-135。

——編，《中國繪畫總合圖錄‧第三卷‧日本篇‧博物館》，東京：東京大學出版會，1983。

趙寅松，〈洱源地區白族本主調查〉，收入楊政業主編，《大理叢書‧本主篇》，昆明：雲南民族出版社，2004，上卷，頁 57-103。

——主編，《白族文化研究 2001》，北京：民族出版社，2002。

——主編，《白族文化研究 2003》，北京：民族出版社，2004。

趙學謙，〈大理國時期的張勝溫畫卷〉，《雲南師範大學學報（哲學社會科學版）》，1984 年第 4 期，頁 62-65。

趙懷仁主編，《大理民族文化研究論叢‧第一輯》，昆明：雲南民族出版社，2004。

劉永增，〈敦煌石窟摩利支天曼荼羅圖像解說〉，《敦煌研究》，2013 年第 5 期，頁 1-11。

劉長久，《南詔和大理國宗教藝術》，成都：四川人民出版社，2001。

——主編，《安岳石窟藝術》，成都：四川人民出版社，1997。

劉國威，〈《真禪內印頓證虛凝法界金剛智經》—— 和雲南阿吒力教有關的一部明代寫經〉，《故宮文物月刊》，第 372 期（2013 年 3 月），頁 66-79。

劉淑芬，《滅罪與度亡：佛頂尊勝陀羅尼經幢之研究》，上海：上海古籍出版社，2008。

劉景龍、李玉昆主編，《龍門石窟碑刻題記彙錄》，北京：中國大百科全書出版社，1998。

樊訶，《四川地區毗沙門天王造像研究》，成都：四川大學碩士學位論文，2007。

潘亮文，〈敦煌隋唐時期的維摩詰經變作品試析及其所反映的文化意義〉，《佛光學報》，1 卷第 2 期（2015 年 7 月），頁 535-584。

——，《中國地藏菩薩像初探》，臺南：國立臺南藝術學院，1999。

蔣義斌，〈南詔的政教關係〉，收入藍吉富等著，《雲南大理佛教論文集》，高雄大樹：佛光出版社，1991，頁 80-115。

鄧銳齡著，池田温譯，〈明朝初年出使西域僧宗泐の事蹟補考〉，《東方學》，第 81 輯（1991 年 1 月），頁 1-14。

鄭阿財，〈敦煌寫本道明和尚還魂故事研究〉，收入鄭阿財，《見證與宣傳 —— 敦煌故事靈驗記研究》，臺北：新文豐出版股份有限公司，2010，頁 228-237。

博士論文，2003。

──，《隱藏的祖先 ── 妙香國的傳說和社會‧歷史》，北京：生活‧讀書‧新知三聯書店，2007。

閆雪，〈《真禪內印頓證虛凝法界金剛智經》初探〉，《西藏民族學院學報（哲學社會科學版）》，33 卷第 2 期（2012 年 3 月），頁 32-36。

陳垣，《明季滇黔佛教考》，收入《現代佛學大系》，新店：彌勒出版社，1983，第 28 冊。

陳明光，〈菩薩裝施降魔印佛造像的流變 ── 兼談密教大日如來尊像的演變〉，《敦煌研究》，2004 年第 5 期，頁 1-12。

陳國珍，〈南詔的社會性質是封建制〉，收入林超民、楊政業、趙寅松主編，《南詔大理歷史文化國際學術討論會論文集》，北京：民族出版社，2006，頁 86-100。

陳慧霞、李玉珉，《雕塑別藏：宗教編特展圖錄》，臺北：國立故宮博物院，1997。

陸離，〈大虫皮考 ── 兼論吐蕃、南詔虎崇拜及其影響〉，《敦煌研究》，2004 年第 1 期，頁 35-41。

傅永壽，〈佛教由吐蕃向南詔的傳播〉，《雲南藝術學院學報》，2003 年第 2 期，頁 34-36。

──，《南詔佛教的歷史民族學研究》，昆明：雲南民族出版社，2003。

傅雲仙，《阿嵯耶觀音研究》，南京：南京藝術學院博士論文，2005。

彭金章，〈敦煌石窟十一面觀音經變研究 ── 敦煌密教經變研究之四〉，收入敦煌研究院編，《段文傑敦煌研究五十年紀念文集》，北京：世界圖書出版公司，1996，頁 72-86。

──，《敦煌石窟全集‧10‧密教畫卷》，香港：商務印書館，2003。

敦煌文物研究所編，《中國石窟 ── 敦煌莫高窟》，北京：文物出版社，1987。

程崇勛，《巴中石窟》，北京：文物出版社，2009。

賀世哲，〈敦煌壁畫中的維摩詰經變〉，收入賀世哲，《敦煌石窟論稿》，蘭州：甘肅民族出版社，2004，頁 225-282。

逸見梅栄，《中国喇嘛教美術大観》，東京：東京美術，1981。

雲南省大理白族自治州南詔史研究學會編，《南詔史論叢 2》，大理：雲南省大理白族自治州南詔史研究學會，1986。

雲南省文物管理委員會，《南詔大理文物》，北京：文物出版社，1992。

雲南省編輯組，《白族社會歷史調查（四）》，昆明：雲南人民出版社，1988。

──，《雲南地方志佛教資料瑣編》，昆明：雲南民族出版社，1986。

馮明珠、索文清主編，《聖地西藏 ── 最接近天空的寶藏》，臺北：聯合報股份有限公司，2010。

黃心川，〈密教的中國化〉，《世界宗教研究》，1990 年第 2 期（1990 年 6 月），頁 39-43。

黃正良、張錫祿，〈20 世紀以來大理國張勝溫畫《梵像卷》研究綜述〉，《大理學院學報》，11 卷第 1 期（2012 年 1 月），頁 1-5。

黃正良、張錫祿，〈20 世紀以來白族佛教密宗阿吒力教派研究綜述〉，《大理學院學報》，12 卷第 7 期（2013 年 7 月），頁 1-6。

黃啟江，《北宋佛教史論稿》，臺北：臺灣商務印書館，1997。

黃惠焜，〈佛教中唐入滇考〉，《雲南社會科學》，1982 年第 6 期，頁 70-78、61。

黃德榮，〈談談騰衝新出土的大理國紀年磚〉，《雲南文物》，2000 年第 1 期，頁 22-23。

──、吳華、王建昌，〈通海大理國火葬墓紀年碑研究〉，收入寸雲激主編，《大理民族文化研究論叢‧第五輯》，北京：民族出版社，2012，頁 3-107。

黃璜，〈《梵像卷》第 93 頁千手千眼觀世音圖像再考〉，《美術與設計》，2004 年第 1 期，頁 61-70。

楊世鈺、張樹芳主編，《大理叢書‧金石編》，北京：中國社會科學出版社，1993。

楊仲錄、張福三、張楠主編，《南詔文化論》，昆明：雲南人民出版社，1991。

楊延福，〈漫話南詔官服「大虫皮衣」〉，《雲南文物》，第 37 期（1994 年 4 月），頁 80-82、79。

師範學院學報》，27 卷第 11 期（2012 年 11 月），頁 54-58。

高路加，〈大理國高氏事迹、源流考述〉，《雲南民族學院學報（哲學社會科學版）》，1999 年第 2 期，頁 64-66。

國立故宮博物院，《金銅佛造像特展圖錄》，臺北：國立故宮博物院，1987。

—— 編輯委員會，《海外遺珍·佛像（續）》，臺北：國立故宮博物院，1990。

—— 編輯委員會，《故宮書畫圖錄》，第 17 冊，臺北：國立故宮博物院，1998。

—— 編輯委員會，《故宮書畫錄（增訂本）》，臺北：國立故宮博物院，1965。

張了，〈鶴慶地區白族本主調查〉，收入楊政業主編，《大理叢書·本主篇》，昆明：雲南民族出版社，2004，上卷，頁 104-118。

張小剛，〈文殊山石窟西夏《水月觀音圖》與《摩利支天圖》考釋〉，《敦煌研究》，2016 年第 2 期，頁 8-15。

——，〈敦煌摩利支天經像〉，收入敦煌研究院編，《2004 年石窟研究國際學術會議論文集》，上海：上海古籍出版社，2006，上冊，頁 382-410。

張永康，《大理佛》，臺北：典藏藝術家庭股份有限公司，2004。

張旭，〈大理白族的阿吒力教〉，收入藍吉富等著，《雲南大理佛教論文集》，高雄大樹：佛光出版社，1991，頁 117-127。

——，〈佛教密宗在白族地區的興起和衰弱〉，收入雲南省大理白族自治州南詔史研究學會編，《南詔史論叢 2》，大理：雲南省大理白族自治州南詔史研究學會，1986，頁 177-185。

——，〈南詔河蠻大姓及其子孫〉，收入雲南省大理白族自治州南詔史研究學會編，《南詔史論叢 2》，大理：雲南省大理白族自治州南詔史研究學會，1986，頁 64-84。

張書彬，〈中古敦煌地區地藏信仰傳播形態之文本、圖像與儀軌〉，《美術學報》，2014 年第 1 期，頁 74-85。

張楠，〈「閦」字在雲南的流傳考釋〉，收入雲南省大理白族自治州南詔史研究學會編，《南詔史論叢 2》，大

理：雲南省大理白族自治州南詔史研究學會編印，1986，頁 172-175。

——，〈南詔大理的石刻藝術〉，收入雲南省文物管理委員會編，《南詔大理文物》，北京：文物出版社，1992，頁 140-149。

——，〈雲南觀音考釋〉，《雲南文史叢刊》，1996 年第 1 期，頁 28-31。

張增祺，〈《中興圖傳》文字卷所見南詔紀年考〉，《思想戰綫》，1984 年第 2 期，頁 58-62。

張錫祿，〈大理市白族本主神崇拜調查報告〉，收入趙寅松主編，《白族文化研究 2001》，北京：民族出版社，2002，頁 460-518。

——，〈古代白族大姓佛教之阿吒力〉，收入藍吉富等著，《雲南大理佛教論文集》，高雄大樹：佛光出版社，1991，頁 171-214。

——，〈南詔國王蒙氏與白族古代姓名制度研究〉，收入張錫祿，《南詔與白族文化》，北京：華夏出版社，1991，頁 19-30。

——，《南詔與白族文化》，北京：華夏出版社，1991。

——，《大理白族佛教密宗》，昆明：雲南民族出版社，1999。

張總，《地藏信仰研究》，北京：宗教文化出版社，2003。

曹恒鈞，〈四川夾江千佛岩造像〉，《文物參考資料》，1958 年第 4 期，頁 31。

梁曉強，〈《南詔歷代國王禮佛圖》圖釋〉，《曲靖師範學院學報》，27 卷第 2 期（2008 年 3 月），頁 62-67。

——，〈《張勝溫畫卷》圖序研究〉，《大理學院學報》，9 卷第 3 期（2010 年 3 月），頁 1-5。

梶谷亮治，《日本の美術·9·僧侶の肖像》，東京：至文堂，1998。

盛代昌，〈《南詔圖傳》是雲南古代的地方志書〉，《雲南文物》，1996 年第 2 期，頁 59-61。

連瑞枝，〈女性祖先與女神 —— 雲南洱海地區的始祖傳說〉，《歷史人類學刊》，3 卷第 2 期（2004 年 10 月），頁 25-56。

——，《王權、觀音與妙香古國 —— 十至十五世紀雲南洱海地區的傳說與歷史》，新竹：臺灣清華大學歷史學

──，〈南詔大理漢傳佛教繪畫藝術 ── 張勝溫《梵像卷》研究〉，《民族藝術研究》，1995 年第 2 期，頁 64-73。

──，〈南詔觀音佛王信仰的確立及其影響〉，收入古正美主編，《唐代佛教與佛教藝術 ── 七～九世紀唐代佛教及佛教藝術論文集・新加坡大學二〇〇一年國際會議》，新竹：覺風佛教藝術文化基金會，2005，頁 85-119；後收入趙懷仁主編，《大理民族文化研究論叢・第一輯》，北京：民族出版社，2004，頁 149-195。

──，〈張勝溫畫《梵像卷》復原前三點檢討〉，《佛學研究》，1997，頁 85-90。

──，〈從張勝溫畫《梵像卷》看南詔大理佛教〉，《雲南社會科學》，1991 年第 3 期，頁 81-88。

──，〈從福德龍女到白姐阿妹：吉祥天女在雲南的演變〉，收入寸雲激主編，《大理民族文化研究論叢・第五輯》，北京：民族出版社，2012，頁 357-374。

──，〈雲南阿吒力教綜述〉，收入侯沖，《雲南與巴蜀佛教研究論稿》，北京：宗教文化出版社，2006，頁 210-245。

──，〈雲南阿吒力教綜論〉，《雲南宗教研究》，1999-2000，頁 102-108。

──，〈雲南阿吒力經典的發現與認識〉，收入侯沖，《雲南與巴蜀佛教研究論稿》，北京：宗教文化出版社，2006，頁 178-195。

──，〈漢傳佛教〉，收入楊學政主編，《雲南宗教史》，昆明：雲南人民出版社，1999，頁 26-183。

──，〈劍川石鐘山石窟及其造像特色〉，收入林超民主編，《民族學通報》，第 1 輯（2001），頁 249-266。

──，《白族心史》，昆明：雲南民族出版社，2002。

──，《雲南與巴蜀佛教研究論稿》，北京：宗教文化出版社，2006。

姚崇新、于君方，〈觀音與地藏 ── 唐代佛教造像中的一種特殊組合〉，《藝術史研究》，第 10 輯（2008），頁 467-508；後收入姚崇新，《中古藝術宗教與西域歷史論稿》，北京：商務印書館，2011，頁 63-108。

姜懷英、邱宣充編著，《大理崇聖寺三塔》，北京：文物出版社，1998。

後藤大用，《觀世音菩薩の研究（修訂）》，東京：山喜房佛書林，1990。

段玉明，〈大理國職官制度考略〉，《大陸雜誌》，89 卷第 5 期（1994 年 11 月），頁 30-38。

──，《大理國史》，昆明：雲南民族出版社，2003。

段金錄、張錫祿主編，《大理歷代名碑》，昆明：雲南民族出版社，2000。

約翰・馬可瑞（John R. McRae）著，譚樂山譯，〈論神會大師像：梵像與政治在南詔大理國〉，《雲南社會科學》，1991 年第 8 期，頁 89-94、37。

胡文和，《四川教佛教石窟藝術》，成都：四川人民出版社，1994。

重慶大足石窟藝術博物館、重慶出版社編，《大足石刻雕塑全集》，重慶：重慶出版社，1999。

風入松，〈天南瑰寶世無雙：大理國張勝溫《梵像卷》〉，《收藏》，2018 年第 1 期，頁 126-129。

孫曉崗，《文殊菩薩圖像學研究》，蘭州：甘肅人民美術出版社，2007。

宮崎市定，〈毘沙門信仰の東漸に就て〉，收入京都大學史學科編，《紀元二千六百年紀念史學論文集》，東京：同朋舍，1959，頁 514-538。

宮崎法子，〈伝甯然将来十六羅漢図考〉，收入鈴木敬先生還曆記念會編輯，《鈴木敬先生還曆記念　中國繪畫史論集》，東京：吉川弘文館，1981，頁 153-195。

徐嘉瑞，《大理古代文化史稿》，臺北：明文書局，1982。

栗田功編著，《ガンダーラ美術 I 佛伝（改訂增補版）》，東京：二玄社，2003。

桂子惠、王硯充，〈《張勝溫梵像卷》藝術研究〉，《民族學報》，第 5 輯（2007），頁 273-286。

浙江大學中國古代書畫研究中心編，《宋畫全集・第七卷》，杭州：浙江大學出版社，2008。

馬文斗、如常主編，《妙香秘境 ── 雲南佛教藝術展》，高雄大樹：財團法人人間文教基金會，2018。

馬德，〈敦煌文書所記南詔與吐蕃的關係〉，《西藏民族學院學報（哲學社會科學版）》，25 卷第 6 期（2004 年 11 月），頁 10-11、25。

高金和，〈雲南高氏家族的歷史興衰及影響初探〉，《楚雄

博物館，1982。

周錫保，《中國古代服飾史》，臺北：丹青圖書有限公司，1986。

奈良国立博物館，《奈良時代の仏教美術と東アジアの文化交流（第一分冊）》，奈良：奈良国立博物館，2011。

──，《聖地寧波 ── 日本仏教 1300 年の源流～すべてはここからやって来た～》，奈良：奈良国立博物館，2009。

──、東京文化財研究所編，《大德寺伝來五百羅漢図》，京都：思文閣，2014。

明道，〈古代雲南大理的佛教〉，《佛教文化》，2004 年第 3 期，頁 74-75。

杭侃，〈大理國大日如來鎏金銅佛像〉，《文物》，1999 年第 7 期，頁 61-63。

──，〈大理國金銅佛教藝術巡禮〉，《文史知識》，2001 年第 11 期，頁 114-118。

松本文三郎著，許洋主譯，〈兜跋毗沙門考〉（原發表於《東方學報》〔東京〕，第 11 號），收入藍吉富主編，《世界佛學名著譯叢》，臺北：華宇出版社，1984，第 41 冊，頁 270-309。

松本守隆，〈大理国張勝温画梵像新論（上）〉，《佛教藝術》，第 111 號（1977 年 2 月），頁 52-74。

──，〈大理国張勝温画梵像新論（下）〉，《佛教藝術》，第 118 號（1978 年 5 月），頁 58-96。

──，〈宋代における仏伝図の一作例〉，《佛教藝術》，第 140 號（1982 年 1 月），頁 61-79。

松本榮一，〈被帽地藏菩薩像の分布〉，《東方學報》（東京），第 3 號（1932），頁 141-169。

──，《燉煌畫の研究》，東京：同朋舎，1985 復刻初版。

松原三郎，〈五代より宋代造像への進展〉，收入松原三郎，《中国仏教彫刻史論・本文編》，東京：吉川弘文館，1995，頁 205-215。

林光明，《城體梵字入門》，臺北：嘉豐出版社，2006。

林超民，〈大理高氏考略〉，《雲南民族學院學報（哲學社會科學版）》，1993 年第 3 期，頁 53-58。

──、楊政業、趙寅松主編，《南詔大理歷史文化國際學術討論會論文集》，北京：民族出版社，2006。

牧野修二，〈南詔国における段氏の地位〉，《愛媛大学歴史学紀要》，第 6 輯（1959），頁 1-22。

邱宣充，〈《張勝溫圖卷》及其摹本的研究〉，收入雲南省文物管理委員會，《南詔大理文物》，北京：文物出版社，1992，頁 175-185。

──，〈大理崇聖寺三塔主塔的實測和清理〉，《考古學報》，1981 年第 2 期，頁 245-267。

──，〈印度僧人與雲南佛教〉，《雲南文物》，1999 年第 2 期，頁 57-64。

──，〈南詔大理的塔藏文物〉，雲南省文物管理委員會，《南詔大理文物》，北京：文物出版社，1992，頁 128-139。

──，〈祥雲水目山與滇西佛教〉，收入林超民、楊政業、趙寅松主編，《南詔大理歷史文化國際學術討論會論文集》，北京：民族出版社，2006，頁 433-440。

邵獻書，《南詔和大理國》，長春：吉林教育出版社，1990。

金維諾主編，《中國寺觀雕塑全集・3・遼金元寺觀造像》，哈爾濱：黑龍江美術出版社，2005。

侯沖，〈大理國對南詔國宗教的認同 ── 石鐘山石窟與《南詔圖傳》和張勝溫繪《梵像卷》的比較研究〉，收入侯沖，《雲南與巴蜀佛教研究論稿》，北京：宗教文化出版社，2006，頁 118-139。

──，〈大理國寫經《護國司南抄》及其學術價值〉，《雲南社會科學》，1999 年第 4 期，頁 103-110。

──，〈大理國寫經研究〉，《民族學報》，第 4 輯（2006），頁 11-69。

──，〈大黑天神與白姐聖妃新資料研究〉，收入侯沖，《雲南與巴蜀佛教研究論稿》，北京：宗教文化出版社，2006，頁 84-95。

──，〈中國有無滇密的探討〉，收入侯沖，《雲南與巴蜀佛教研究論稿》，北京：宗教文化出版社，2006，頁 246-268。

──，〈南詔大理國佛教新資料初探〉，收入趙寅松主編，《白族文化研究 2003》，北京：民族出版社，2004，頁 426-461。

──，〈試論唐代降魔成道式裝飾佛〉，《故宮學術季刊》，23 卷第 3 期（2006 年春季），頁 39-90。

──，《觀音特展》，臺北：國立故宮博物院，2010。

──、顏娟英、葛婉章，《金銅佛造像特展圖錄》，臺北：國立故宮博物院，1987。

李昆聲，《雲南藝術史》，昆明：雲南教育出版社，2001。

── 主編，《南詔大理國雕刻繪畫藝術》，昆明：雲南人民出版社、雲南美術出版社，1999。

李東紅，〈大理地區男性觀音造像的演變 ── 兼論佛教密宗的白族化過程〉，《思想戰綫》，1992 年第 6 期，頁 58-63。

──，〈白族的形成與發展〉，收入趙寅松主編，《白族文化研究 2001》，北京：民族出版社，2002，頁 79-107。

──，〈白族的起源、形成與發展〉，收入林超民、楊政業、趙寅松主編，《南詔大理歷史文化國際學術討論會論文集》，北京：民族出版社，2006，頁 7-18。

──，《白族佛教密宗 ── 阿叱力教派研究》，昆明：雲南民族出版社，2000。

李家瑞，〈南詔以來雲南的天竺僧人〉，收入楊仲錄、張福三、張楠主編，《南詔文化論》，昆明：雲南人民出版社，1991，頁 348-363。

李根源，《曲石詩錄》，昆明：作者自印，1944。《曲石詩錄》，卷十〈勝溫集〉，後收入方國瑜著，林超民編，《方國瑜文集·第二輯》，昆明：雲南教育出版社，2001，頁 602-636。

李偉卿，〈大理國梵像卷總體結構試析 ── 張勝溫畫卷學習札記之一〉，《雲南文史叢刊》，1990 年第 1 期，頁 58-63、27；後收入李偉卿，《雲南民族美術史論叢》，昆明：雲南人民出版社，1995，頁 141-152。

──，〈論大理國梵像卷的藝術成就 ── 張勝溫畫卷學習札記之二〉，《雲南文史叢刊》，1990 年第 2 期，頁 10-19；後收入李偉卿，《雲南民族美術史論叢》，昆明：雲南人民出版社，1995，頁 153-171。

──，〈關於張勝溫畫卷的幾個問題〉，《雲南民族學院學報》，1991 年第 1 期，頁 34-42。

──，《雲南民族美術史》，昆明：雲南出版集團公司、雲南美術出版社，2006。

──，《雲南民族美術史論叢》，昆明：雲南人民出版社，1995。

李翎，〈十一面觀音像式研究 ── 以漢藏造像對比研究為中心〉，《敦煌學輯刊》，2004 年第 2 期，頁 77-88。

李惠銓，〈《南詔圖傳·畫卷》新釋二則〉，《思想戰綫》，1985 年第 4 期，頁 90-94。

──、王軍，〈《南詔圖傳·文字卷》初探〉，《雲南社會科學》，1984 年第 6 期，頁 96-106。

李朝真，〈大理古塔的造型藝術〉，收入藍吉富等著，《雲南大理佛教論文集》，高雄大樹：佛光出版社，1992，頁 397-414。

李雲晉，〈雲南大理的「阿嵯耶」觀音造像〉，《文博》，2005 年第 1 期，頁 32-33。

李曉帆、梁鈺珠、高靜錚，〈昆明大理國地藏寺經幢調查簡報〉，《藝術史研究》，第 16 期（2014 年 12 月），頁 1-67。

李霖燦，〈大理國梵像卷和雲南劍川石刻 ── 故宮讀畫箚記之三〉，《大陸雜誌》，21 卷第 1、2 期合刊（1960 年 7 月），頁 34-39。

──，〈南詔的隆舜皇帝與「摩訶羅嵯」名號考〉，收入李霖燦，《中國名畫研究》，臺北：藝文出版社，1973，頁 153-170。

──，〈黎明的《法界源流圖》〉，《故宮文物月刊》，第 38 期（1986 年 5 月），頁 58-68。

──，《南詔大理國新資料的綜合研究》，臺北：國立故宮博物院，1982。

李靜杰，〈五代前後降魔圖像的新發展 ── 以巴黎集美美術館所藏敦煌出土絹畫降魔圖為例〉，《故宮博物院院刊》，2006 年第 6 期，頁 46-59。

杜鮮，〈西藏藝術對南詔、大理國雕刻繪畫的影響〉，《思想戰綫》，2011 年第 6 期，頁 137-138。

汪寧生，〈大理白族歷史與佛教文化〉，收入藍吉富等著，《雲南大理佛教論文集》，高雄大樹：佛光出版社，1991，頁 2-46。

──，〈《南詔中興二年畫卷》考釋〉，《中國歷史博物館館刊》，總 2 期（1980），頁 136-148。

京都国立博物館，《釈迦信仰と清凉寺》，京都：京都国立

考古學研究中心、巴州區文物管理所，《巴中石窟內容總錄》，成都：四川出版集團巴蜀書社，2008。

四川博物院、成都文物考古研究所、四川大學博物館，《四川出土南朝佛教造像》，北京：中華書局，2013。

平林文雄，《參天台五臺山記　校本並に研究》，東京：風間書房，1978。

田懷清，〈大理國《張勝溫畫卷》第 108 開圖名、圖像內容、粉本來源諸問題考釋〉，《大理師專學報》，2000年第 2 期，頁 1-5。

白化文，〈中國佛教四大天王〉，收入雲南省文物管理委員會編，《文史知識》，1984 年第 2 期，頁 77-81。

石田尚豊，《日本の美術・33・密教画》，東京：至文堂，1969。

印順，《中國禪宗史》，臺北：正聞出版社，1987。

向達，〈西征小記〉，收入向達，《唐代長安與西域文明》，臺北：明文書局，1982，頁 337-372。

——，〈南詔史略論 —— 南詔史上若干問題的試探〉，原刊於《歷史研究》，1954 年第 2 期，頁 1-29；後收入向達，《唐代長安與西域文明》，臺北：明文書局，1982，頁 155-195。

——，《唐代長安與西域文明》，臺北：明文書局，1982。

朱悅梅，〈大黑天造像初探 —— 兼論大理、西藏、敦煌等地大黑天造像之關係〉，《敦煌研究》，2001 年第 4 期，頁 75-83。

朴城軍，《南詔大理國觀音造像研究》，北京：中央美術學院博士論文，2008。

伯希和（Paul Pelliot）著，馮承鈞譯，《交廣印度兩道考》，臺北：臺灣商務印書館，1970。

佐和隆研，《白描図像の研究》，京都：法藏館，1982。

何孝榮，〈元末明初名僧來復事迹考〉，《歷史教學》，2012年第 24 期，頁 14-20、61。

——，〈元末明初名僧宗泐事迹考〉，《江西社會科學》，2012 年第 12 期，頁 99-105。

何嘉誼，《戴進道釋畫研究 —— 以“達摩六祖圖”為核心》，中壢：國立中央大學藝術學研究所碩士論文，2008。

呂建福，《中國密教史（修訂版）》，北京：中國社會科學出版社，2011。

李一夫，〈白族本主調查〉，收入楊政業主編，《大理叢書・本主篇》，昆明：雲南民族出版社，2004，上卷，頁 1-22。

李巳生，〈《梵像卷》探疑〉，《新美術》，1999 年第 3 期，頁 23-25。

李公，〈略論《張勝溫畫卷》的民族宗教藝術價值〉，《中央民族大學學報（哲學社會科學版）》，2000 年第 4 期，頁 87-90。

李玉珉，〈《梵像卷》作者與年代考〉，《故宮學術季刊》，23 卷第 1 期（2005 年秋季），頁 333-366。

——，〈大理國張勝溫《梵像卷》羅漢畫研究〉，《國立臺灣大學美術史研究集刊》，第 29 期（2010 年 9 月），頁 113-156。

——，〈妙香佛國的梵僧觀世音〉，《故宮文物月刊》，第 297 期（2007 年 12 月），頁 110-120；後收入李玉珉，《佛陀形影》，臺北：國立故宮博物院，2014，頁 148-156。

——，〈易長觀世音像考〉，《國立臺灣大學美術史研究集刊》，第 21 期（2006 年），頁 67-88。

——，〈法界人中像〉，《故宮文物月刊》，第 121 期（1993 年 4 月），頁 28-41；後收入李玉珉，《佛陀形影》，臺北：國立故宮博物院，2014，頁 58-65。

——，〈阿嵯耶觀音菩薩考〉，《故宮學術季刊》，27 卷第 1 期（2009 年秋季），頁 1-72。

——，〈南詔大理大黑天圖像之研究〉，《故宮學術季刊》，13 卷第 2 期（1995 年冬季），頁 21-48。

——，〈南詔大理佛教雕刻初探〉，收入藍吉富等著，《雲南大理佛教論文集》，高雄：佛光出版社，1992，頁 347-383。

——，〈唐宋摩利支菩薩信仰與圖像考〉，《故宮學術季刊》，31 卷第 4 期（2014 年夏季），頁 1-46。

——，〈張勝溫「梵像卷」之觀音研究〉，《東吳大學中國藝術史集刊》，第 15 卷（1987 年 2 月），頁 227-264；後收入李玉珉，《觀音特展》，臺北：國立故宮博物院，2010，頁 223-252。

——，〈敦煌藥師經變研究〉，《故宮學術季刊》，7 卷第 3 期（1990 年秋季），頁 1-40。

——，〈有關南詔史史料的幾個問題〉，《北京師範大學學報（社會科學版）》，1962 年第 3 期，頁 21-32。

——，〈南詔史畫卷概說〉，收入方國瑜主編，徐文德、木芹纂錄校訂，《雲南史料叢刊·第二卷》，昆明：雲南大學出版社，1998，頁 417-422。

——，〈唐宋時期在雲南的漢族移民〉，收入方國瑜著，林超民編，《方國瑜文集·第二輯》，昆明：雲南教育出版社，2001，頁 80-103。

——，〈唐宋時期雲南佛教之興盛〉，收入方國瑜著，林超民編，《方國瑜文集·第二輯》，昆明：雲南教育出版社，2001，頁 523-540。

——，〈高氏世襲事迹〉，收入方國瑜著，林超民編，《方國瑜文集·第二輯》，昆明：雲南教育出版社，2001，頁 470-506。

——，〈略論白族的形成〉，收入方國瑜著，林超民編，《方國瑜文集·第四輯》，昆明：雲南教育出版社，2001，頁 99-108。

——，〈跋大理國張勝溫畫卷〉，收入李根源，《曲石詩錄》，昆明：作者自印，1944，卷十〈勝溫集〉，頁 18-23；後收入方國瑜著，林超民編，《方國瑜文集·第二輯》，昆明：雲南教育出版社，2001，頁 621-629；又收入方國瑜主編，徐文德、木芹纂錄校訂，《雲南史料叢刊·第二卷》，昆明：雲南大學出版社，1998，頁 453-457。

——，〈雲南佛教之阿吒力派二、三事〉，收入方國瑜，《滇史論叢（第一輯）》，上海：上海人民出版社，1982，頁 217-233。

——，〈漢晉至唐宋時期在雲南傳播的漢文學〉，收入方國瑜著，林超民編，《方國瑜文集·第一輯》，昆明：雲南教育出版社，1994，頁 349-383。

——，〈關於“烏蠻”、“白蠻”的解釋〉，收入方國瑜著，林超民編，《方國瑜文集·第二輯》，昆明：雲南教育出版社，2001，頁 36-41。

——，《雲南史料目錄概說》，北京：中華書局，1984。

——主編，徐文德、木芹纂錄校訂，《雲南史料叢刊》，昆明：雲南大學出版社，1998-2001。

方鐵主編，《西南通史》，鄭州：中州古籍出版社，2003。

王士倫主編，《西湖石窟》，杭州：浙江人民出版社，1986。

王中旭，〈故宮博物院藏《維摩演教圖》的圖本樣式研究〉，《故宮博物院院刊》，2013 年第 1 期，頁 97-119。

王世基，〈試論大理國與宋朝的關係〉，《大理文化》，1983 年第 2 期，頁 34-40。

王吉林，《唐代南詔與李唐關係之研究》，臺北：東吳大學中國學術著作獎助委員會，1976。

王海濤，〈南詔佛教文化的源與流〉，收入楊仲錄、張福三、張楠主編，《南詔文化論》，昆明：雲南人民出版社，1991，頁 324-338。

——，《雲南佛教史》，昆明：雲南美術出版社，2001。

王惠民，〈「甘露施餓鬼、七寶施貧兒」圖像考釋〉，《敦煌研究》，2011 年第 1 期，頁 16-20。

——，〈中唐以後敦煌地藏圖像考察〉，《敦煌研究》，2007 年第 1 期，頁 24-33。

——，〈敦煌 321、74 窟十輪經變考釋〉，《藝術史研究》，第 6 輯（2004），頁 309-336。

——，《敦煌石窟全集·6·彌勒經畫卷》，香港：商務印書館，2002。

王華慶編，《青州龍興寺佛教造像藝術》，濟南：山東美術出版社，1999。

王熙祥、曹德仁，〈四川夾江千佛岩摩崖造像〉，《文物》，1992 年第 2 期，頁 58-66。

冉雲華，〈宗密傳法世系的再檢討〉，收入冉雲華，《中國佛教文化研究論集》，臺北：東初出版社，1990，頁 96-115。

北京大學考古學系、雲南大學歷史系劍川石窟考古研究課題組，〈劍川石窟 —— 1999 年考古調查簡報〉，《文物》，2000 年第 7 期，頁 71-84。

古正美，〈于闐與敦煌毗門天王信仰〉，收入古正美，《從天王傳統到佛王傳統：中國中世佛教治國意識型態研究》，臺北：商周出版，2003，頁 457-497。

——，〈南詔、大理的佛教建國信仰〉，收入古正美，《從天王傳統到佛王傳統：中國中世佛教治國意識型態研究》，臺北：商周出版，2003，頁 425-456。

——，《從天王傳統到佛王傳統：中國中世佛教治國意識型態研究》，臺北：商周出版，2003。

四川省文物管理局、成都文物考古研究所、北京大學中國

（清）張廷玉等，《明史》，北京：中華書局，1975。

（清）張照，《天瓶齋書畫題跋》，收入《明清人題跋·下》（藝術叢編第一集·中國學術名著第五輯），臺北：世界書局，1968，第 26 冊，美術叢書四集第十輯。

（清）聖祖編，《全唐詩》，北京：中華書局，1985。

（清）董誥編，《全唐文》，北京：中華書局，1987。

（清）端方編，《陶齋藏石記》，收入新文豐出版公司編輯部，《石刻史料新編·第一輯》，臺北：新文豐出版股份有限公司，1982，第 11 冊。

尤中校注，《僰古通紀淺述校注》，昆明：雲南人民出版社，1988。

龍雲主修，周鐘岳、趙式銘等編纂，劉景毛、文明元、王珏、李春龍點校，李春龍審定，《新纂雲南通志》，昆明：雲南人民出版社，2007。

竇懷永、張涌泉滙輯校注，《敦煌小說合集》，杭州：浙江文藝出版社，2010。

（越）潘清簡，《欽定越史通鑑綱目》，收入域外漢籍珍本文庫編纂出版委員會編，《域外漢籍珍本文庫·第 3 輯·史部》，重慶：西南師範大學出版社；北京：人民出版社，2012，第 6-7 冊。

（越）黎崱著，武尚清點校，《安南志略》；收入（越）黎崱著，武尚清點校；（清）大汕著，余思黎點校，《安南志略·海外紀事》，北京：中華書局，2000。

李謀、姚秉彥、蔡祝生、汪大年、計蓮芳、趙敬、韓學文譯注，陳炎、任竹根審校，《琉璃宮史》，北京：商務印書館，2009。

今人著作

一、中、日文

ジャック・ジエス（Jack Jesse）編，《西域美術：ギメ美術館ペリオ・コレクション》，東京：講談社，1994-1995。

丁明夷，〈南國有嘉像繽紛入世眼 —— 南方八省石窟雕刻概述〉，收入中國石窟雕塑全集編輯委員會，《中國石窟雕塑全集·10·南方八省》，重慶：重慶出版社，2000，頁 1-21。

于君方著，陳懷宇、姚崇新、林佩瑩譯，《觀音 —— 菩薩中國化的演變》，北京：商務印書館，2012。

于春、王婷，《夾江千佛岩 —— 四川夾千佛岩古代摩崖造像考古調查報告》，北京：文物出版社，2012。

大村西崖，《中国美術史彫塑篇》，東京：国書刊行会，1980（復刻本）。

大阪市立美術館，《大阪市立美術館藏品選集》，大阪：大阪市立美術館，1986。

大和文華館，《中国の金銅仏》，東京：大和文華館，1992。

大英博物館編，《西域美術：大英博物館ステタン・コレクション·敦煌絵画》，東京：講談社，1982。

寸雲激主編，《大理民族文化研究論叢·第五輯》，北京：民族出版社，2012。

小林太市郎，〈唐代の大悲観音〉，收入小林太市郎，《小林太市郎著作集 7 —— 佛教藝術の研究》，京都：淡交社，1974，頁 83-186。

——，〈唐代の救苦観音〉，收入小林太市郎，《小林太市郎著作集 7 —— 佛教藝術の研究》，京都：淡交社，1974，頁 187-216。

川崎一洋，〈大理国時代の密教における八大明王の信仰〉，《密教図像》，第 26 號（2007 年 12 月），頁 48-60。

中國石窟雕塑全集編輯委員會，《中國石窟雕塑全集·9·雲南、貴州、廣西、西藏》，重慶：重慶出版社，2000。

——，《中國石窟雕塑全集·10·南方八省》，重慶：重慶出版社，2000。

中國佛教文化研究所、山西省文物局編，《山西佛教彩塑》，北京：中國佛教協會等，1991。

中國美術全集編輯委員會，《中國美術全集·雕塑編 7·敦煌彩塑》，北京：人民美術出版社，1989。

——，《中國美術全集·雕塑編 12·四川石窟雕塑》，北京：人民美術出版社，1988。

——，《中國美術全集·繪畫編 13·寺觀壁畫》，北京：人民美術出版社，1988。

方國瑜，〈再跋大理張勝溫梵像畫〉，收入方國瑜主編，徐文德、木芹纂錄校訂，《雲南史料叢刊·第二卷》，昆明：雲南大學出版社，1998，頁 457-458。

──著，胡起望、覃光廣校注，《桂海虞衡志輯佚校注》，成都：四川民族出版社，1986。

（宋）張知甫，《可書》，收入《叢書集成新編》，臺北：新文豐出版股份有限公司，1985，第 86 冊。

（宋）郭允蹈，《蜀鑒》，成都：巴蜀書社，1985。

（宋）郭若虛，《圖畫見聞誌》，收入中國書畫研究資料社編，《畫史叢書》，臺北：文史哲出版社，1983，第 1 冊。

（宋）黃休復，《益州名畫錄》，收入中國書畫研究資料社編，《畫史叢書》，臺北：文史哲出版社，1983，第 3 冊。

（宋）楊佐，〈雲南買馬記〉，收入方國瑜主編，徐文德、木芹纂錄校訂，《雲南史料叢刊·第二卷》，昆明：雲南大學出版社，1998，頁 245-247。

（宋）歐陽修，《新五代史》，北京：中華書局，1975。

──、宋祁，《新唐書》，北京：中華書局，1975。

（宋）鄧椿，《畫繼》，收入中國書畫研究資料社編，《畫史叢書》，臺北：文史哲出版社，1983，第 1 冊。

（宋）蘇軾，《東坡全集》，收入《景印文淵閣四庫全書》，臺北：臺灣商務印書館，1983-1986，第 1107-1108 冊。

（元）佚名，《白古通記》，收入王叔武輯著，《雲南古佚書鈔（增訂本）》，昆明：雲南人民出版社，1996，頁 56-72。

（元）李京，《雲南志略》，收入（元）郭松年、李京著，王叔武校注，《大理行記校注·雲南志略輯校》，昆明：雲南民族出版社，1986，頁 53-105。

（元）馬端臨，《文獻通考》，臺北：臺灣商務印書館，1987。

（元）張道宗，《紀古滇說原集》（明嘉靖己酉刊本），收入《玄覽堂叢書·初輯》，臺北：國立中央圖書館，1981，第 7 冊。

（元）脫脫等，《宋史》，北京：中華書局，1975。

（元）郭松年，《大理行記》，收入（元）郭松年、李京著，王叔武校注，《大理行記校注·雲南志略輯校》，昆明：雲南民族出版社，1986，頁 6-26。

（明）大錯和尚，《雞足山志》，收入杜潔祥主編，《中國佛寺史志彙刊·第三輯》，臺北：丹青圖書公司，1985，第 1-2 冊。

（明）宋濂，《宋學士文集》，收入《四部叢刊初編·集部》，上海：上海書店，1989，第 246-247 冊。

（明）李元陽，《滇載記》，收入《筆記小說大觀·十九編》，臺北：新興書局，1977，第 8 冊。

──，《雲南通志》，收入高國祥主編，《中國西南文獻叢書·第一輯》，蘭州：蘭州大學出版社，2003，第 21 卷。

──，《嘉靖大理府志》，大理：大理白族自治州文化局，1983。

（明）倪輅集，楊慎校，《南詔野史》（淡生堂本），無出版年月。

（明）倪輅輯，（清）王崧校理，（清）胡蔚增訂，木芹會證，《南詔野史會證》，昆明：雲南人民出版社，1990。

（明）楊慎編輯，（清）胡蔚訂正，丁毓仁校刊，《南詔備考》（亦軒藏板），無出版年月。

（明）楊鼐，《南詔通紀》，收入王叔武輯著，《雲南古佚書鈔（增訂本）》，昆明：雲南人民出版社，1996，頁 93-99。

（明）劉文徵撰，古永繼點校，王雲、尤中審訂，《滇志》，昆明：雲南教育出版社，1991。

（明）諸葛元聲撰，劉亞朝點校，《滇史》，德宏：德宏民族出版社，1994。

（清）王杰等輯，國立故宮博物院編印，《秘殿珠林續編》，臺北：國立故宮博物院，1971。

（清）王昶，《金石萃編》，北京：中國書店，1991。

（清）佚名，《白國因由》，大理：大理白族自治州圖書館，1984。

（清）胡蔚，《南詔野史》，收入（明）倪輅輯，（清）王崧校理，（清）胡蔚增訂，木芹會證，《南詔野史會證》，昆明：雲南人民出版社，1990。

（清）倪蛻輯，李埏校點，《滇雲歷年傳》，昆明：雲南大學出版社，1992。

（清）師範，《滇繫》，收入雲南叢書處輯，《雲南叢書》，北京：中華書局，2009，第 10-12 冊。

（日）覺禪集，《覺禪鈔》，《大正藏‧圖像部》，第 4、5 冊。

二、其他

（唐）宗密，《圓覺經大疏鈔》，《卍續藏經》，臺北：新文豐出版股份有限公司，1983，第 15 冊。

—— ，《圓覺經略疏鈔》，《卍續藏經》，臺北：新文豐出版股份有限公司，1983，第 15 冊。

（唐）神會，〈頓悟無生般若頌〉，收入楊曾文編校，《神會和尚禪話錄》，北京：中華書局，1996，頁 49-51。

（唐）智炬，《雙峯山曹侯溪寶林傳》，收入藍吉富編，《禪宗全書》，臺北：文殊出版社，1989，第 1 冊。

（唐）獨孤沛，〈菩提達摩南宗定是非論〉，收入楊曾文編校，《神會和尚禪話錄》，北京：中華書局，1996，頁 15-48。

（唐）懷海集編，（清）儀潤證義，《百丈叢林清規證義記》，《卍續藏經》，臺北：新文豐出版股份有限公司，1983，第 111 冊。

（清）圓鼎，《滇釋紀》（雲南叢書子部之二十九，雲南圖書館藏板），收入王德毅主編，《叢書集成續編》，臺北：新文豐出版股份有限公司，1989，第 252 冊。

中國社會科學院歷史研究所、中國敦煌吐魯番學會敦煌古文獻編輯委員會、英國國家圖書館、倫敦大學亞非學院編，《英藏敦煌文獻‧第 5 卷》，成都：四川人民出版社，1992。

侯冲整理，《大黑天神道場儀》，收入方廣錩主編，《藏外佛教文獻‧第 6 輯》，北京：宗教文化出版社，1998，頁 372-381。

—— 整理，《廣施無遮道場儀》，收入方廣錩主編，《藏外佛教文獻‧第 6 輯》，北京：宗教文化出版社，1998，頁 360-371。

郭惠青主編，《大理叢書‧大藏經篇》，北京：民族出版社，2008。

楊曾文編校，《神會和尚禪話錄》，北京：中華書局，1996。

古籍類書

（唐）孔穎達，《尚書正義》（中華書局校勘相臺岳氏家塾本），臺北：中華書局，1965。

（唐）杜佑著，王文錦等點校，《通典》，北京：中華書局，1988。

（唐）孫樵，《孫可之集》，收入《景印文淵閣四庫全書》，臺北：臺灣商務印書館，1983-1986，第 1083 冊。

—— ，《孫樵集》，收入《四部叢刊初編‧集部》，臺北：臺灣商務出版社，1954，第 42 冊。

（唐）徐雲虔，《南詔錄》，收入王叔武輯著，《雲南古佚書鈔（增訂本）》，昆明：雲南人民出版社，1996，頁 39-40。

（唐）張彥遠，《歷代名畫記》，收入中國書畫研究資料社編，《畫史叢書》，臺北：文史哲出版社，1983，第 1 冊。

（唐）樊綽撰，向達原校，木芹補注，《雲南志補注》，昆明：雲南人民出版社，1995。

（後晉）劉昫等，《舊唐書》，北京：中華書局，1975。

（宋）王溥，《唐會要》，上海：上海古籍出版社，2006。

（宋）司馬光編著，（元）胡三省音註，標點資治通鑑小組校點，《資治通鑑》，北京：古籍出版社，1956。

（宋）佚名，《宣和畫譜》，收入中國書畫研究資料社編，《畫史叢書》，臺北：文史哲出版社，1983，第 1 冊。

（宋）李昉，《太平廣記》，北京：中華書局，1981。

（宋）李燾撰，上海師大古籍所、華東師大古籍所點校，《續資治通鑑長編》，北京：中華書局，2004。

（宋）周去非著，楊武泉校柱，《嶺外代答校注》，北京：中華書局，1999。

（宋）周密，《雲煙過眼錄》，收入于安瀾編，《畫品叢書》，上海：上海人民出版社，1982，頁 313-389。

（宋）范仲淹，《范文正公別集》，收入《景印文淵閣四庫全書》，臺北：臺灣商務印書館，1983-1986，第 1089 冊。

（宋）范成大，《桂海虞衡志》，收入《叢書集成初編》，北京：中華書局，1991，第 63 冊。

第 14 冊。

（唐）義操集，《胎藏金剛教法名號》（T. No. 864B），《大正藏》，第 18 冊。

（唐）道世，《法苑珠林》（T. No. 2122），《大正藏》，第 53 冊。

（唐）道宣，《續高僧傳》（T. No. 2060），《大正藏》，第 50 冊。

—— 譯，《律相感通傳》（T. No. 1898），《大正藏》，第 45 冊。

—— 譯，《道宣律師感通錄》（T. No. 2107），《大正藏》，第 52 冊。

（唐）實叉難陀譯，《大方廣佛華嚴經》（T. No. 279），《大正藏》，第 10 冊。

（唐）輸波迦羅譯，《攝大毘盧遮那經大菩提幢諸尊密印標幟曼荼羅儀軌》（T. No. 850），《大正藏》，第 18 冊。

（唐）蘇嚩羅譯，《千光眼觀自在菩薩密法經》（T. No. 1065），《大正藏》，第 20 冊。

（宋）天息災譯，《聖觀自在菩薩一百八名經》（T. No. 1054），《大正藏》，第 20 冊。

—— 譯，《佛說大摩里支菩薩經》（T. No. 1257），《大正藏》，第 21 冊。

（宋）志磐，《佛祖統紀》（T. No. 2035），《大正藏》，第 49 冊。

（宋）延一，《廣清涼傳》（T. No. 2099），《大正藏》，第 51 冊。

（宋）法天譯，《佛說大乘聖吉祥持世陀羅尼經》（T. No. 1164），《大正藏》，第 20 冊。

（宋）法賢譯，《佛說一切佛攝相應大教王經聖觀自在菩薩念誦儀軌》（T. No. 1051），《大正藏》，第 20 冊。

—— 譯，《佛說幻化網大瑜伽教十忿怒明王大明觀想儀軌經》（T. No. 891），《大正藏》，第 18 冊。

—— 譯，《佛說眾許摩訶帝經》（T. No. 191），《大正藏》，第 3 冊。

—— 譯，《佛說瑜伽大教王經》（T. No. 890），《大正藏》，第 18 冊。

（宋）契嵩，《傳法正宗記》（T. No. 2078），《大正藏》，第

51 冊。

（宋）施護譯，《聖持世陀羅尼經》（T. No. 1165），《大正藏》，第 20 冊。

—— 等譯，《佛說聖觀自在菩薩不空王祕密心陀羅尼經》（T. No. 1099），《大正藏》，第 20 冊。

（宋）道原，《景德傳燈錄》（T. No. 2076），《大正藏》，第 51 冊。

（宋）贊寧，《宋高僧傳》（T. No. 2061），《大正藏》，第 50 冊。

（元）念常集，《佛祖歷代通載》（T. No. 2036），《大正藏》，第 49 冊。

（元）盛熙明，《補陀洛迦山傳》（T. No. 2101），《大正藏》，第 51 冊。

（明）幻輪彙編，《釋鑑稽古略續集》（T. No. 2038），《大正藏》，第 49 冊。

（明）覺岸，《釋氏稽古略》（T. No. 2037），《大正藏》，第 49 冊。

失譯人，《佛說地藏菩薩陀羅尼經》（T. No. 1159），《大正藏》，第 20 冊。

失譯人，《大方廣十輪經》（T. No. 410），《大正藏》，第 13 冊。

（日）心覺抄，《別尊雜記》，《大正藏‧圖像部》，第 3 冊。

（日）永範、類聚，《成菩提集》，《大正藏‧圖像部》，第 8 冊。

（日）佚名，《圖像抄》（高野山真別處圓通寺藏本），《大正藏‧圖像部》，第 3 冊。

（日）定圓，《傳法正宗定祖圖》，《大正藏‧圖像部》，第 10 冊。

（日）承澄，《阿娑縛抄》，《大正藏‧圖像部》，第 8-9 冊。

（日）亮禪述，亮尊記，《白寶口抄》，《大正藏‧圖像部》，第 6、7 冊。

（日）惠運，《惠運禪師將來教法目錄》（T. No. 2168A），《大正藏》，第 55 冊。

——，《惠運律師書目錄》（T. No. 2168B），《大正藏》，第 55 冊。

（日）興然集，《曼荼羅集》，《大正藏‧圖像部》，第 4 冊。

No. 1056），《大正藏》，第 20 冊。

──譯，《金剛頂瑜伽金剛薩埵五祕密修行念誦儀軌》（T. No. 1125），《大正藏》，第 20 冊。

──譯，《金剛頂經瑜伽文殊師利菩薩法》（T. No. 1171），《大正藏》，第 20 冊。

──譯，《毘沙門儀軌》（T. No. 1249），《大正藏》，第 21 冊。

──譯，《都部陀羅尼目》（T. No. 903），《大正藏》，第 18 冊。

──譯，《普遍光明清淨熾盛如意寶印心無能勝大明王大隨求陀羅尼經》（T. No. 1153），《大正藏》，第 20 冊。

──譯，《普賢金剛薩埵略瑜伽念誦儀軌》（T. No. 1124），《大正藏》，第 20 冊。

──譯，《無量壽如來觀行供養儀軌》（T. No. 960），《大正藏》，第 19 冊。

──譯，《葉衣觀自在菩薩經》（T. No. 1100），《大正藏》，第 20 冊。

──譯，《攝無礙大悲心大陀羅尼經計一法中出無量義南方滿願補陀落海會五部諸尊等弘誓力方位及威儀形色執持三摩耶幖幟曼荼羅儀軌》（T. No. 1067），《大正藏》，第 20 冊。

──譯，《觀自在菩薩化身襄麌哩曳童女銷伏毒害陀羅尼經》（T. No. 1264A），《大正藏》，第 21 冊。

──譯，《觀自在菩薩如意輪瑜伽》（T. No. 1086），《大正藏》，第 20 冊。

（唐）玄奘，《十一面神呪心經》（T. No. 1071），《大正藏》，第 20 冊。

──譯，《大唐西域記》（T. No. 2087），《大正藏》，第 51 冊。

──譯，《大阿羅漢難提蜜多羅所說法住記》（T. No. 2030），《大正藏》，第 49 冊。

──譯，《不空羂索心經》（T. No. 1094），《大正藏》，第 20 冊。

──譯，《持世陀羅尼經》（T. No. 1162），《大正藏》，第 20 冊。

（唐）地婆訶羅譯，《方廣大莊嚴經》（T. No. 187），《大正藏》，第 3 冊。

（唐）伽梵達摩譯，《千手千眼觀世音菩薩廣大圓滿無礙大悲心陀羅尼經》（T. No. 1060），《大正藏》，第 20 冊。

（唐）法海集，《南宗頓教最上大乘摩訶般若波羅蜜經六祖惠能大師於韶州大梵寺施法壇經》（T. No. 2007），《大正藏》，第 48 冊。

（唐）法雲，《法華義記》（T. No. 1715），《大正藏》，第 33 冊。

（唐）金剛智譯，《吽迦陀野儀軌》（T. No. 1251），《大正藏》，第 21 冊。

──譯，《觀自在如意輪菩薩瑜伽法要》（T. No. 1087），《大正藏》，第 20 冊。

（唐）阿地瞿多譯，《陀羅尼集經》（T. No. 901），《大正藏》，第 18 冊。

（唐）段成式，《寺塔記》（T. No. 2093），《大正藏》，第 51 冊。

（唐）神愷記，《大黑天神法》（T. No. 1287），《大正藏》，第 21 冊。

（唐）般剌蜜諦譯，《大佛頂如來密因修證了義諸菩薩萬行首楞嚴經》（T. No. 1799），《大正藏》，第 19 冊。

（唐）般若譯，《諸佛境界攝真實經》（T. No. 868），《大正藏》，第 18 冊。

（唐）善無畏譯，《阿吒薄俱元帥大將上佛陀羅尼經修行儀軌》（T. No. 1239），《大正藏》，第 21 冊。

──譯，《尊勝佛頂真言脩瑜伽軌儀》（T. No. 973），《大正藏》，第 19 冊。

（唐）菩提仙譯，《大聖妙吉祥菩薩祕密八字陀羅尼修行曼荼羅次第儀軌法》（T. No. 1184），《大正藏》，第 20 冊。

（唐）菩提流支譯，《五佛頂三昧陀羅尼經》（T. No. 952），《大正藏》，第 19 冊。

（唐）義沼，《十一面神呪心經義疏》（T. No. 1802），《大正藏》，第 39 冊。

（唐）義淨，《南海寄歸內法傳》（T. No. 2125），《大正藏》，第 54 冊。

──譯，《佛說彌勒下生成佛經》（T. No. 455），《大正藏》，

參考書目

佛教文獻

一、高楠順次郎、渡邊海旭主編，《大正新脩大藏經》（簡稱《大正藏》），東京：大正新脩大藏經刊行會，1924-1935。

（後漢）失譯人，《大方便佛報恩經》（T. No. 156），《大正藏》，第 3 冊。

（北涼）曇無讖譯，《佛所行讚》（T. No. 192），《大正藏》，第 4 冊。

（西晉）竺法護譯，《正法華經》（T. No. 263），《大正藏》，第 9 冊。

——譯，《佛說彌勒下生經》（T. No. 453），《大正藏》，第 14 冊。

（東晉）佛馱跋陀羅譯，《大方廣佛華嚴經》（T. No. 278），《大正藏》，第 9 冊。

（東晉）帛尸梨蜜多羅譯，《佛說灌頂拔除過罪生死得度經》（T. No. 1331），《大正藏》，第 21 冊。

（東晉）竺難提譯，《請觀世音菩薩消伏毒害陀羅尼呪經》（T. No. 1043），《大正藏》，第 20 冊。

（姚秦）鳩摩羅什譯，《佛說彌勒下生成佛經》（T. No. 454），《大正藏》，第 14 冊。

——譯，《佛說彌勒大成佛經》（T. No. 456），《大正藏》，第 14 冊。

——譯，《妙法蓮華經》（T. No. 262），《大正藏》，第 9 冊。

——譯，《維摩詰所說經》（T. No. 475），《大正藏》，第 14 冊。

（後秦）僧肇選，《注維摩詰經》（T. No. 1775），《大正藏》，第 38 冊。

（劉宋）畺良耶舍譯，《佛說觀無量壽佛經》（T. No. 365），《大正藏》，第 12 冊。

（梁）慧皎，《高僧傳》（T. No. 2059），《大正藏》，第 50

（北周）耶舍崛多等譯，《佛說十一面觀世音神呪經》（T. No. 1070），《大正藏》，第 20 冊。

（唐）一行，《北斗七星護摩法》（T. No. 1310），《大正藏》，第 21 冊。

——譯，《大毘盧遮那成佛經疏》（T. No. 1796），《大正藏》，第 39 冊。

——撰譯，《曼殊室利焰曼德迦萬愛祕術如意法》（T. No. 1219），《大正藏》，第 21 冊。

（唐）不空譯，《十一面觀自在菩薩心密言念誦儀軌經》（T. No. 1069），《大正藏》，第 20 冊。

——譯，《千手千眼觀世音菩薩大悲心陀羅尼》（T. No. 1064），《大正藏》，第 20 冊。

——譯，《大悲心陀羅尼修行念誦略儀》（T. No. 1066），《大正藏》，第 20 冊。

——譯，《大樂金剛薩埵修行成就儀軌》（T. No. 1119），《大正藏》，第 20 冊。

——譯，《大藥叉女歡喜母并愛子成就法》（T. No. 1260），《大正藏》，第 21 冊。

——譯，《北方毘沙門天王隨軍護法真言》（T. No. 1248），《大正藏》，第 21 冊。

——譯，《佛說雨寶陀羅尼經》（T. No. 1163），《大正藏》，第 20 冊。

——譯，《佛說穰麌梨童女經》（T. No. 1264B），《大正藏》，第 21 冊。

——譯，《法華曼荼羅威儀形色法經》（T. No. 1001），《大正藏》，第 19 冊。

——譯，《金剛頂勝初瑜伽普賢菩薩念誦法》（T. No. 1123），《大正藏》，第 20 冊。

——譯，《金剛頂勝初瑜伽經中略出大樂金剛薩埵念誦儀》（T. No. 1120A），《大正藏》，第 20 冊。

——譯，《金剛頂瑜伽千手千眼觀世音菩薩修行軌經》（T.

24. 千佛岩摩崖造像位於夾江縣城西 2.5 公里處，根據調查資料，千佛岩有唐先天元年（712）、開元二十七年（739）、開元年間（714–741）、大曆十一年（776）、會昌二年 （842）、大中十一年（856）等年號的銘刻題記。學者的研究指出，夾江千佛岩摩崖造像的年代下限，應在會昌年間。相關資料參見曹恒鈞，〈四川夾江千佛岩造像〉，《文物參考資料》，1958 年第 4 期，頁 31；王熙祥、曹德仁，〈四川夾江千佛岩摩崖造像〉，《文物》，1992 年第 2 期，頁 58-66；Henrik H Sørensen, "Sculptures at the Thousand Buddhas Cliff in Jiajiang, Sichuan Province," *Oriental Art*, vol. 43, no. 1 (Spring 1997), pp. 37-48. 該地造像中，身佩繁縟瓔珞的菩薩像，參見 Angela Falco Howard, "Tang Buddhist Sculpture of Sichuan: Unknown and Forgotten," pls. 101, 102.

25. 嚴耕望，《唐代交通圖考‧第四卷‧山劍滇黔區》（臺北：中央研究院歷史語言研究所，1986），頁 1179-1284。

26. （宋）歐陽修、宋祁，《新唐書》，卷二二二中〈南蠻中‧南詔下〉，頁 6286。

27. 姜懷英、邱宣充編著，《大理崇聖寺三塔》，頁 74，圖版 109。

28. 冠姓雙名制，又稱「冠姓三字名」，有關雲南的冠姓三字名研究，參見楊政業，〈大理白族地區的 " 冠姓三字名 "〉，《雲南民族學院學報（哲學社會科學版）》，1994 年第 3 期，頁 50-53。

29. 今本《桂海虞衡志‧志蠻》已佚，今從《文獻通考》錄出。（元）馬端臨，《文獻通考》，卷三二九，頁 2586 中-下。

30. 大理國盛德四年（1179）劍川石窟獅子關區的梵僧像側，有楊天王秀的題名，參見張錫祿，《大理白族佛教密宗》，頁 164。

31. 段金錄、張錫祿主編，《大理歷代名碑》，頁 139。

32. 李霖燦，《南詔大理國新資料的綜合研究》，頁 26、圖版貳-G。

33. 段金錄、張錫祿主編，《大理歷代名碑》，頁 138-139。

附錄二　易長觀世音像考

1. 該像曾於 1987 年在臺北國立故宮博物院「金銅佛造像特展」展出，該次展覽所有的展品資料，皆由收藏者彭楷棟（日名新田棟一）提供。這尊觀音菩薩像的斷代資料，見李玉珉、葛婉章、顏娟英，《金銅佛造像特展圖錄》，頁 72、圖版玖拾。

2. Hugo Munsterberg, *Chinese Buddhist Bronzes* (Rutland, Vt.: Charles E. Tuttle Company, 1967), p. 68; Julia K. Murray, "The Virginia Museum of Fine Arts — the Asian Art Collection," *Orientations*, vol. 12, no. 5 (May 1981), fig. 21.

3. 大阪市立美術館，《大阪市立美術館藏品選集》（大阪：大阪市立美術館，1986），頁 163。

4. Alexander C. Soper, "Some Late Chinese Bronze Images (Eighth to Fourteenth Centuries) in the Avery Brundage Collection, M. H. de Young Museum, San Francisco," *Artibus Asiae*, vol. 31, no. 1 (1969), pp. 32-54; Marilyn Leidig Gridley, *Chinese Buddhist Sculpture Under the Liao* (New Delhi: International Academy of Indian Culture and Aditya Prakashan, 1993)；松原三郎，〈五代より宋代造像への進展〉，收入松原三郎，《中国仏教彫刻史論・本文編》（東京：吉川弘文館，1995），頁 205-215。

5. Hugo Munsterberg, *Chinese Buddhist Bronzes*, p. 68.

6. 參見重慶大足石刻藝術博物館、重慶出版社編，《大足石刻雕塑全集・北山石窟卷》，第 1 冊，圖 52。

7. 雖然煙霞洞的觀音菩薩像並無題記，可是在窟內岩壁的十六羅漢中，發現了一則「都指揮使、銀青光祿大夫……吳延爽捨三十千造此羅漢」題記。吳延爽是吳越王錢弘俶的母舅，北宋建隆元年（960）因謀亂，被放逐外郡，所以這些羅漢造像的時間，應該在建隆元年以前。而窟口兩龕觀音像的刻鑿年代，也應與之相去不遠，當是五代至北宋初年、十世紀的作品。參見丁明夷，〈南國有嘉像繽紛入世眼 —— 南方八省石窟雕刻概述〉，收入中國石窟雕塑全集編輯委員會，《中國石窟雕塑全集・10・南方八省》（重慶：重慶出版社，2000），頁 16；王士倫主編，《西湖石窟》〈序言〉，頁 2。

8. 京都国立博物館，《釈迦信仰と清凉寺》（京都：京都国立博物館，1982），頁 4-6。

9. 李霖燦，《南詔大理國新資料的綜合研究》，頁 97；李昆聲主編，《南詔大理國雕刻繪畫藝術》，圖 107。

10. 劍川石窟迄今一共發現十六個洞窟，共有造像一百三十九軀。根據現存造像題記，該石窟當開鑿於南詔天啟十一年（850）至大理國盛德四年（1179），是研究南詔、大理國造像最重要的材料之一。

11. 邱宣充，〈大理崇聖寺三塔主塔的實測和清理〉，《考古學報》，1981 年第 2 期，頁 245-266；姜懷英、邱宣充編著，《大理崇聖寺三塔》，頁 71-80。

12. 大理國佛教造像風格的研究，參見李玉珉，〈南詔大理佛教雕刻初探〉，收入藍吉富等著，《雲南大理佛教論文集》，頁 347-384。

13. Helen B. Chapin, "Yünnanese Images of Avalokiteśvara," pp. 176-177.

14. 李霖燦，《南詔大理國新資料的綜合研究》，頁 27。

15. Moritaka Matsumoto, "Chang Sheng-wen's Long Roll of Buddhist Images: a Reconstruction and Iconology," p. 245.

16. 古正美，〈南詔、大理的佛教建國信仰〉，頁 437-439。

17. （唐）不空譯，《葉衣觀自在菩薩經》（T. No. 1110），《大正藏》，第 20 冊，頁 448 中-449 中。

18. 藍吉富，〈南詔時期佛教源流的認識與探討〉，頁 167-169。

19. 張錫祿，《大理白族佛教密宗》，頁 38-41。

20. 雲南地區早期的信史文獻不多，涉及佛教發展狀況的資料更少。《僰古通記淺述》一書雖然成於明末清初，可是此書是依據《僰古通記》演繹而成。《僰古通記》是用白文將唐、宋期間雲南地區南詔、大理國的歷史傳說和故事記錄下來，只可惜此書目前保存不全，故雖然《僰古通記淺述》為明、清之作，可是部分資料仍可以補史料之不足。

21. 尤中校注，《僰古通紀淺述校注》，頁 79。

22. 石笋山摩崖造像，位於邛崍市區西北 25 公里的大同鄉景溝村，在該造像中發現唐大曆二年（767）的題記，從風格上來看，應是中、晚唐時期的作品。該地造像中，身佩繁縟瓔珞的菩薩像，參見 Angela Falco Howard, "Tang Buddhist Sculpture of Sichuan: Unknown and Forgotten," *Bulletin of the Museum of Far Eastern Antiquities*, no. 60 (1988), pl. 142；中國美術全集編輯委員會，《中國美術全集・雕塑編 12・四川石窟雕塑》，圖 85、90。

23. 中國美術全集編輯委員會，《中國美術全集・雕塑編 12・四川石窟雕塑》，圖 91。

八世紀時，驃國疆土北至南詔（今雲南德宏和緬甸交界地帶），東至陸真臘（今泰國、寮國和柬埔寨接壤地帶），西至東天竺（今印度阿薩姆邦等地），擁有整個伊洛瓦底江流域，共計九個城鎮、十八個屬國、二百九十八個部落。

96. Nandana Chutiwongs, *The Iconography of Avalokiteśvara in Mainland South East Asia*, pl. 75.

97. （明）諸葛元聲撰，劉亞朝點校，《滇史》，卷五，頁 132。

98. 《新唐書》〈禮樂志〉云：「貞元（785-805）中，南詔異牟尋遣使詣劍南西川節度使韋皋，言欲獻夷中歌曲，且令驃國進樂。皋乃作〈南詔奉聖樂〉，……德宗閱於麟德殿，以授太常工人，自殿庭宴則立奏，宮中則坐奏。」（〔宋〕歐陽修、宋祁，《新唐書》，卷二十二〈禮樂志〉，頁 480）。

99. （唐）樊綽，《雲南志》，卷十〈南蠻疆界接連諸蕃夷國名〉，見（唐）樊綽撰，向達原校，木芹補注，《雲南志補注》，頁 129。

100. 《雲南志》，卷十〈南蠻疆界接連諸蕃夷國名〉，見（唐）樊綽撰，向達原校，木芹補注，《雲南志補注》，頁 127。

101. （清）倪蛻輯，李埏校點，《滇雲歷年傳》，卷四，頁 137；（明）諸葛元聲撰，劉亞朝點校，《滇史》，卷六，頁 181；（明）李元陽，《雲南通志》，卷一〈地理志〉，收入高國祥主編，《中國西南文獻叢書·第一輯》，第 21 卷，頁 26。

102. （宋）歐陽修、宋祁，《新唐書》，卷二二二中〈南蠻中·南詔下〉，頁 6282。

103. （明）倪輅輯，（清）王崧校理，（清）胡蔚增訂，木芹會證，《南詔野史會證》，頁 135、137；（明）李元陽，《雲南通志》，卷一〈地理志〉，收入高國祥主編，《中國西南文獻叢書·第一輯》，第 21 卷，頁 26。

104. （明）倪輅輯，（清）王崧校理，（清）胡蔚增訂，木芹會證，《南詔野史會證》，頁 131。

105. （越）黎崱著，武尚清點校，《安南志略》，卷九〈唐安南都督護經略交愛驩三郡刺史 —— 蔡襲〉，頁 230。

106. （宋）歐陽修、宋祁，《新唐書》，卷二二二下〈南蠻下·驃國傳〉，頁 6307。

107. 參見（唐）樊綽，《雲南志》，卷十〈南蠻疆界接連諸蕃夷國名〉，見（唐）樊綽撰，向達原校，木芹補注，《雲南志補注》，頁 129、132-133。

108. （宋）歐陽修、宋祁，《新唐書》，卷二二二上〈南蠻上·南詔上〉，頁 6267。

109. （宋）歐陽修、宋祁，《新唐書》，卷二二二中〈南蠻中·南詔下〉，頁 6282-6288。

110. 李昆聲，《雲南藝術史》，頁 192。

111. 國立故宮博物院編輯委員會，《海外遺珍·佛像（續）》（臺北：國立故宮博物院，1990），圖 164。

112. 其他的例子，尚有上海博物館和美國波士頓美術館所藏的阿嵯耶觀音立像，以及美國私人收藏的阿嵯耶觀音半跏垂足坐像（圖見 John Guy, "The Avalokiteśvara of Yunnan and Some South East Asian Connections," fig. 10）。

113. 其他的例子，尚有國立故宮博物院所藏的阿嵯耶觀音立像（圖見李玉珉、顏娟英、葛婉章，《金銅佛造像特展圖錄》〔臺北：國立故宮博物院，1987〕，圖 107）、英國倫敦維多利亞·艾伯特美術館（典藏號 M. 155-1938）和美國巴爾的摩沃爾特斯美術館所藏的阿嵯耶觀音立像等。

114. 其他的例子，尚有美國華盛頓弗利爾美術館所藏的阿嵯耶觀音像（典藏號 FSC-B-490）。

115. 類似的作品，尚有大理崇聖寺千尋塔出土的阿嵯耶觀音龕像和金銅立像（圖見張永康，《大理佛》，圖 4、10），以及大理佛圖寺塔出土的青銅阿嵯耶觀音像（圖見張永康，《大理佛》，圖 9）。

116. 北京大學考古學系、雲南大學歷史系劍川石窟考古研究課題組，〈劍川石窟 —— 1999 年考古調查簡報〉，頁 80。

117. René-Yvon Lefebvre d'Argencé ed., *Chinese, Korean and Japanese Sculpture in the Avery Brundage Collection* (San Francisco: Asian Art Museum of San Francisco, Francisco, 1974), p. 268.

118. （唐）孫樵，《孫可之集》，卷三〈書田將軍邊事〉，收入《景印文淵閣四庫全書》，第 1083 冊，頁 73 上。

119. （明）諸葛元聲撰，劉亞朝點校，《滇史》，卷六，頁 181。

120. （元）佚名，《白古通記》，收入王叔武輯著，《雲南古佚書鈔（增訂本）》，頁 64。

121. Helen B. Chapin, "Yünnanese Images of Avalokiteśvara," pp. 176-177; John Guy, "The Avalokiteśvara of Yunnan and Some South East Connections," pp. 73-76.

122. 古正美，《從天王傳統到佛王傳統：中國中世佛教治國意識型態研究》，頁 438。

123. 大理國張勝溫〈畫梵像〉第 83 頁，畫釋迦牟尼三尊像，榜題作「南无踰城世尊佛」。

收入李霖燦，《中國名畫研究》（臺北：藝文出版社，1973），頁 160。

70. 羅炤，〈大理崇聖寺千尋塔與建極大鐘之密教圖像 ── 兼談《南詔圖傳》對歷史的篡改〉，頁 474-475。

71. 蔣義斌，〈南詔的政教關係〉，收入藍吉富等著，《雲南大理佛教論文集》，頁 98。

72. 〈嵯耶廟碑記〉云：「傳十世至帝（隆舜），甫嗣曆服，遂志切安民，和親唐室。爰是戢干戈，橐弓矢，不復觀兵。民免犯鋒鏑，暴骼胔，有生之樂，故三十六部各建廟，貌肖像以崇祀，步禱明虔，用酬大德。」（見楊世鈺、張樹芳主編，《大理叢書‧金石編》，第 4 冊，頁 87；第 10 冊，頁 156）。

73. 目前，學界對《護國司南鈔》卷首下署的名款判讀有別，故對《護國司南鈔》集錄人玄鑒的身分看法不一，大部分的學者認為玄鑒為「密學僧」，但侯冲則以為其乃「義學僧」（侯冲，〈大理國寫經《護國司南抄》及其學術價值〉，《雲南社會科學》，1999 年第 4 期，頁 105）。然細審《大理叢書‧大藏經篇》所印的《護國司南鈔》（郭惠青主編，《大理叢書‧大藏經篇》，第 1 卷，頁 3），卷首署名「內供奉僧崇聖寺主□學教主賜紫沙門玄鑒集」，其中「□」一字甚難釋讀，但從其筆畫觀之，筆者以為既不似「密」亦不似「義」。

74. 侯冲，〈大理國寫經《護國司南抄》及其學術價值〉，頁 107。

75. 黃心川，〈密教的中國化〉，頁 42；王海濤，《雲南佛教史》，頁 109。

76. 羅庸，〈張勝溫梵畫瞽論〉，收入方國瑜主編，徐文德、木芹纂錄校訂，《雲南史料叢刊‧第二卷》，頁 451-453；李東紅，《白族佛教密宗 ── 阿吒力教派研究》，頁 25；羅炤，〈大理崇聖寺千尋塔與建極大鐘之密教圖像 ── 兼談《南詔圖傳》對歷史的篡改〉，頁 472；連瑞枝，《王權、觀音與妙香古國 ── 十至十五世紀雲南洱海地區的傳說與歷史》，頁 76。

77. 侯冲，〈雲南阿吒力教綜論〉，頁 102-108。

78. 侯冲，〈南詔觀音佛王信仰的確立及其影響〉，頁 85-119。

79. 早在二十世紀的七〇代，Alexander C. Soper 就注意到阿嵯耶觀音的名號，認為「阿嵯耶」是梵文 Ajaya 的音譯，意為全勝。不過，他也指出，在印度以外的地區 Ajaya 似乎鮮為人知，同時，即使在印度，此詞也從不曾與任何重要的神祇或人物名字相連（見 Helen B. Chapin,

and Alexander C. Soper, revised, *A Long Roll of Buddhist Images*, p. 19），因此筆者認為阿嵯耶觀音的梵名為 Ajayāvalokiteśvara 的可能性應該不高。

80. 張錫祿，《大理白族佛教密宗》，頁 139。

81. 姜懷英、邱宣充編著，《大理崇聖寺三塔》，頁 74，圖版 109。

82. （唐）杜佑著，王文錦等點校，《通典》，卷一八七〈南蠻上‧松外諸蠻〉，頁 5067。

83. 王吉林，《唐代南詔與李唐關係之研究》（臺北：東吳大學中國學術著作獎助委員會，1976），頁 180。

84. 有關南詔時期烏蠻與白蠻的研究，參見方國瑜，〈略論白族的形成〉，收入方國瑜著，林超民編，《方國瑜文集‧第四輯》（昆明：雲南教育出版社，2001），頁 99-108；張旭，〈南詔河蠻大姓及其子孫〉，收入雲南省大理白族自治州南詔史研究學會編，《南詔史論叢 2》，頁 64-84；邵獻書，《南詔和大理國》，頁 135-165；李東紅，〈白族的形成與發展〉，收入趙寅松主編，《白族文化研究 2001》，頁 79-107。

85. 參見牧野修二，〈南詔国における段氏の地位〉，《愛媛大学歴史学紀要》，第 6 輯（1959），頁 1-22；段玉明，《大理國史》，頁 14-15。

86. 段玉明，《大理國史》，頁 16。

87. 李霖燦，《南詔大理國新資料的綜合研究》，圖版 2。

88. 姜懷英、邱宣充編著，《大理崇聖寺三塔》，頁 74，圖版 109。

89. 北京大學考古學系、雲南大學歷史系劍川石窟考古研究課題組，〈劍川石窟 ── 1999 年考古調查簡報〉，《文物》，2000 年第 7 期，頁 76。

90. 李雲晉，〈雲南大理的「阿嵯耶」觀音造像〉，《文博》，2005 年第 1 期，頁 32-33。

91. 震旦文教基金會編輯委員會主編，《震旦藝術博物館佛教文物選粹 1》，頁 202。

92. 張永康，《大理佛》，頁 68。

93. A. G. Wenley, "A Radiocarbon Dating of a Yünnanese Image of Avalokiteśvara," *Ars Orientalis*, vol. 2 (1957), p. 508.

94. A. G. Wenley, "A Radiocarbon Dating of a Yünnanese Image of Avalokiteśvara," p. 508.

95. 驃國，《大唐西域記》又稱之為室利差呾羅（Śri Ksetra）。

39. 李霖燦，《南詔大理國新資料的綜合研究》，頁 48、55；李昆聲，《雲南藝術史》，頁 237；李偉卿，《雲南民族美術史》，頁 124-125。

40. 該則識語以〈跋五代無名氏卷〉之名，收錄於張照《天瓶齋書畫題跋》，下卷，見（清）張照，《天瓶齋書畫題跋》，收入《明清人題跋・下》（藝術叢編第一集・中國學術名著第五輯），第 26 冊，美術叢書四集第十輯，頁 162-163。

41. 李惠銓、王軍，〈《南詔圖傳・文字卷》初探〉，頁 96。

42. 汪寧生，〈《南詔中興二年畫卷》考釋〉，頁 142；李惠銓、王軍，〈《南詔圖傳・文字卷》初探〉，頁 100；楊曉東，〈南詔圖傳述考〉，頁 62；李偉卿，《雲南民族美術史》，頁 125。

43. 李霖燦，《南詔大理國新資料的綜合研究》，頁 23-24。

44. 張楠，〈「閦」字在雲南的流傳考釋〉，收入雲南省大理白族自治州南詔史研究學會編，《南詔史論叢 2》，頁 172-175。

45. 筆者也發現了少數例外之作，如張勝溫〈畫梵像〉卷末盛德五年（1180）釋妙光的題跋，即作「大理國描工張勝溫」。

46. 本文中，〈南詔圖傳〉題識和〈南詔圖傳・文字卷〉書法的風格分析，皆為王耀庭先生提供，筆者在此特申感謝之意。

47. Roderick Whitfield and Anne Farrer, *Caves of the Thousand Buddhas: Chinese Art from the Silk Route* (New York: George Braziller, Inc., 1990), pl. 78.

48. 金佉苴，即金色的腰帶。《雲南志》，卷七〈雲南管內物產〉云：「負排羅苴已下，未得繫金佉苴者，悉用犀革為佉苴（即腰帶），皆朱漆之。」見（唐）樊綽撰，向達原校，木芹補注，《雲南志補注》，頁 108。

49. （唐）樊綽撰，向達原校，木芹補注，《雲南志補注》，頁 114。

50. 中國美術全集編輯委員會，《中國美術全集・繪畫編 13・寺觀壁畫》（北京：人民美術出版社，1988），圖 131-135、140-145、155-158。

51. Helen B. Chapin, "Yünnanese Images of Avalokiteśvara," p. 173; Helen B. Chapin, and Alexander C. Soper, revised, *A Long Roll of Buddhist Images*, p. 134.

52. 李霖燦，《南詔大理國新資料的綜合研究》，頁 42。

53. 尤中校注，《僰古通紀淺述校注》，頁 30。

54. 雲南地方史料皆稱，南詔第一代國主為奇王細奴邏。見（明）倪輅輯，（清）王崧校理，（清）胡蔚增訂，木芹會證，《南詔野史會證》，頁 36；（明）楊慎編輯，（清）胡蔚訂正，丁毓仁校刊，《南詔備考》，卷一，頁 12；（明）劉文徵撰，古永繼點校，王雲、尤中審訂，《滇志》，卷三十三〈搜遺志第十四之二〉，頁 1080；（清）倪蛻輯，李埏校點，《滇雲歷年傳》，卷四，第 1 冊，頁 35。

55. （明）諸葛元聲撰，劉亞朝點校，《滇史》，卷五，頁 106。

56. 董增旭，《南天瑰寶》（昆明：雲南美術出版社，1998），頁 48、49。

57. 見（元）張道宗，《紀古滇說原集》（明嘉靖己酉刊本），收入《玄覽堂叢書・初輯》，第 7 冊，頁 339-341。

58. 楊世鈺、張樹芳主編，《大理叢書・金石編》，第 1 冊，頁 43；第 10 冊，頁 12。

59. （元）佚名，《白古通記》，收入王叔武輯著，《雲南古佚書鈔（增訂本）》，頁 66。《雲南古佚書鈔》稱《白古通記》為元人之作，但經侯冲仔細考證，此書當為明初之作。參見侯冲，〈雲南阿叱力教綜論〉，頁 102-108。

60. （明）李元陽，《雲南通志》，收入高國祥主編，《中國西南文獻叢書・第一輯》，第 21 卷，頁 390 上。

61. （元）佚名，《白古通記》，收入王叔武輯著，《雲南古佚書鈔（增訂本）》，頁 56。

62. 雲南省編輯組，《白族社會歷史調查（四）》（昆明：雲南人民出版社，1988），頁 180。

63. 段金錄、張錫祿主編，《大理歷代名碑》，頁 186。

64. 雲南省編輯組，《白族社會歷史調查（四）》，頁 187。

65. （唐）道宣，《律相感通傳》（T. No. 1898），《大正藏》，第 45 冊，頁 875 中。

66. 該書的文字與《律相感通傳》稍有出入，參見（唐）道宣，《道宣律師感通錄》（T. No. 2107），《大正藏》，第 52 冊，頁 436 上。

67. 目前，筆者僅發現侯冲在他的論文中援引這條資料，見侯冲，〈南詔觀音佛王信仰的確立及其影響〉，頁 86-87。

68. 參見（西晉）竺法護譯，《正法華經》（T. No. 263），卷六〈七寶塔品〉，《大正藏》，第 9 冊，頁 102 中-104 上；（姚秦）鳩摩羅什譯，《妙法蓮華經》（T. No. 262），卷四〈見寶塔品〉，《大正藏》，第 9 冊，頁 32 中-33 下。

69. 李霖燦，〈南詔的隆舜皇帝與「摩訶羅嵯」名號考〉，

現〉。

7. 李霖燦，《南詔大理國新資料的綜合研究》，頁 48、55。

8. Nandana Chutiwongs, "The Iconography of Avalokiteśvara in Mainland South East Asia," (Leiden: Rijksuniversiteit Leiden Ph.D. Dissertation, 1984). 此本博士論文於 2002 年在印度出版，見 Nandana Chutiwongs, *The Iconography of Avalokiteśvara in Mainland South East Asia* (New Delhi: Aryan Books International, 2002).

9. Nandana Chutiwongs, *The Iconography of Avalokiteśvara in Mainland South East Asia*, pp. 324-325.

10. 李玉珉，〈張勝溫「梵像卷」之觀音研究〉，頁 227-264。

11. 汪寧生，〈《南詔中興二年畫卷》考釋〉，《中國歷史博物館館刊》，總 2 期（1980），頁 136-148。

12. 李惠銓，〈《南詔圖傳‧畫卷》新釋二則〉，《思想戰綫》，1985 年第 4 期，頁 90-94。

13. 楊曉東，〈南詔圖傳述考〉，《美術研究》，1989 年第 1 期，頁 58-63。

14. 李惠銓、王軍，〈《南詔圖傳‧文字卷》初探〉，頁 96-106。

15. 張增祺，〈《中興圖傳》文字卷所見南詔紀年考〉，《思想戰綫》，1984 年第 2 期，頁 58-62。

16. 蕭明華，〈所見兩尊觀音造像與唐宋南詔大理國的佛教〉，頁 27-31。

17. 張楠，〈雲南觀音考釋〉，頁 28-31。

18. 溫玉成，〈《南詔圖傳》文字卷考釋 —— 南詔國佛教史上的幾個問題〉，《雲南文物》，1999 年第 2 期，頁 44-51。

19. John Guy, "The Avalokiteśvara of Yunnan and Some South East Asian Connections," pp. 64-83.

20. 李東紅，〈大理地區男性觀音造像的演變 —— 兼論佛教密宗的白族化過程〉，《思想戰綫》，1992 年第 6 期，頁 58-63。

21. 楊德聰，〈「阿嵯耶」辨識〉，《雲南民族學院學報（哲學社會科學版）》，1995 年第 4 期，頁 64-66。

22. 盛代昌，〈《南詔圖傳》是雲南古代的地方志書〉，《雲南文物》，1996 年第 2 期，頁 59-61。

23. 古正美，〈南詔、大理的佛教建國信仰〉，頁 449-450。

24. 侯冲，〈南詔觀音佛王信仰的確立及其影響〉，頁 85-119。

25. 羅炤，〈大理崇聖寺千尋塔與建極大鐘之密教圖像 ——

兼談《南詔圖傳》對歷史的篡改〉，頁 465-479；羅炤，〈隋 "神僧" 與《南詔圖傳》的梵僧 —— 再談《南詔圖傳》對歷史的偽造與篡改〉，《藝術史研究》，第 7 期（2005 年 12 月），頁 387-402。

26. 連瑞枝，《王權、觀音與妙香古國 —— 十至十五世紀雲南洱海地區的傳說與歷史》；傅雲仙，《阿嵯耶觀音研究》；朴城軍，《南詔大理國觀音造像研究》。

27. 李昆聲，《雲南藝術史》，頁 208。

28. 李惠銓、王軍，〈《南詔圖傳‧文字卷》初探〉，頁 101。

29. 方國瑜，〈南詔史畫卷概說〉，收入方國瑜主編，徐文德、木芹纂錄校訂，《雲南史料叢刊‧第二卷》，頁 417-422；楊曉東，〈南詔圖傳述考〉，頁 61-62。

30. 李霖燦，《南詔大理國新資料的綜合研究》，頁 48、55；侯冲，〈大理國對南詔國宗教的認同 —— 石鐘山石窟與《南詔圖傳》和張勝溫繪《梵像卷》的比較研究〉，收入侯冲，《雲南與巴蜀佛教研究論稿》，頁 118。

31. Helen B. Chapin, "Yünnanese Images of Avalokiteśvara," pp. 142-143; 汪寧生，〈《南詔中興二年畫卷》考釋〉，頁 145；溫玉成，〈《南詔圖傳》文字卷考釋 —— 南詔國佛教史上的幾個問題〉，頁 44；劉長久，《南詔和大理國宗教藝術》，頁 71；李偉卿，《雲南民族美術史》，頁 124。

32. 侯冲，《白族心史》，頁 84；侯冲，〈大理國對南詔國宗教的認同 —— 石鐘山石窟與《南詔圖傳》和張勝溫繪《梵像卷》的比較研究〉，收入侯冲，《雲南與巴蜀佛教研究論稿》，頁 121。

33. 李玉珉，〈《梵像卷》作者與年代考〉，頁 333-366。

34. 張永康，《大理佛》，頁 60。

35. （明）倪輅輯，（清）王崧校理，（清）胡蔚增訂，木芹會證，《南詔野史會證》，頁 46；（清）倪蛻輯，李埏校點，《滇雲歷年傳》，卷四，第 1 冊，頁 37。

36. 有關南詔的官制，參見汪寧生，〈《南詔中興二年畫卷》考釋〉，頁 144-145；邵獻書，《南詔和大理國》，頁 81-92；段玉明，《大理國史》，頁 116-136。

37. 汪寧生，〈《南詔中興二年畫卷》考釋〉，頁 144-145。

38. 向達，《唐代長安與西域文明》，頁 182；方國瑜，〈南詔史畫卷概說〉，頁 417；汪寧生，〈《南詔中興二年畫卷》考釋〉，頁 143；李惠銓、王軍，〈《南詔圖傳‧文字卷》初探〉，頁 100；溫玉成，〈《南詔圖傳》文字卷考釋 —— 南詔國佛教史上的幾個問題〉，頁 44；劉長久，《南詔和大理國宗教藝術》，頁 70。

99. （明）倪輅集，楊慎校，《南詔野史》（淡生堂本），頁31；（清）胡蔚，《南詔野史》，收入（明）倪輅輯，（清）王崧校理，（清）胡蔚增訂，木芹會證，《南詔野史會證》，頁269。

100. （明）倪輅集，楊慎校，《南詔野史》（淡生堂本），頁31；（清）胡蔚，《南詔野史》，收入（明）倪輅輯，（清）王崧校理，（清）胡蔚增訂，木芹會證，《南詔野史會證》，頁274。

101. （宋）張知甫，《可書》，收入《叢書集成新編》，第86冊，頁681下。

102. 李謀、姚秉彥、蔡祝生、汪大年、計蓮芳、趙敬、韓學文譯注，陳炎、任竹根審校，《琉璃宮史》，上卷，頁249-250。

103. （宋）歐陽修、宋祁，《新唐書》，卷二二二中〈南蠻中·南詔下〉，頁6281。

104. 伯希和（Paul Pelliot）著，馮承鈞譯，《交廣印度兩道考》，頁28。

105. Charles Backus, *The Nan-chao Kingdom and T'ang China's Southwestern Frontier* (New York: Cambridge University Press, 1982), p. 102.

106. （宋）歐陽修、宋祁，《新唐書》，卷二十二〈志十二·禮樂十二〉，頁480。

107. （宋）王溥，《唐會要》，卷三十三〈驃國樂〉，上冊，頁724。

108. 除圖6.3外，另有一件發表於馬文斗、如常主編，《妙香秘境 —— 雲南佛教藝術展》，頁42。

結論

1. （明）倪輅集，楊慎校，《南詔野史》（淡生堂本），頁14。

2. （清）胡蔚，《南詔野史》，收入（明）倪輅輯，（清）王崧校理，（清）胡蔚增訂，木芹會證，《南詔野史會證》，頁49。

3. 尤中校注，《僰古通紀淺述校注》，頁32。

4. 方國瑜，〈有關南詔史史料的幾個問題〉，《北京師範大學學報（社會科學版）》，1962年第3期，頁29。

5. 向達，〈南詔史略論 —— 南詔史上若干問題的試探〉，收入向達，《唐代長安與西域文明》，頁176；此文原刊於《歷史研究》，1954年第2期，頁1-29。

6. 《新唐書》云：「大中時（847-860），李琢為安南經略使，苛墨自私，以斗鹽易一牛，夷人不堪，結南詔將段酋遷陷安南都護府，號白衣沒命軍。」（〔宋〕歐陽修、宋祁，《新唐書》，卷二二二中〈南蠻中·南詔下〉，頁6282）。

7. 胡蔚本《南詔野史》載：「（大中十二年〔858〕）遣段宗牓救緬。」（收入〔明〕倪輅輯，〔清〕王崧校理，〔清〕胡蔚增訂，木芹會證，《南詔野史會證》，頁135）。

8. 《新唐書》云：「法（隆舜）……乾符四年（877），遣陀西段瑳寶詣邕州節度使辛讜請脩好，詔使者答報。」（〔宋〕歐陽修、宋祁，《新唐書》，卷二二二中〈南蠻中·南詔下〉，頁6291）。

9. 《新唐書》云：「帝……乃以宗室女為安化長公主許婚，……法遣宰相趙隆眉、楊奇混、段義宗朝行在，迎公主。」（〔宋〕歐陽修、宋祁，《新唐書》，卷二二二中〈南蠻中·南詔下〉，頁6292）。

10. 黃正良、張錫祿，〈20世紀以來白族佛教密宗阿吒力教派研究綜述〉，《大理學院學報》，12卷第7期（2013年7月），頁1。

11. （元）佚名，《白古通記》，收入王叔武輯著，《雲南古佚書鈔（增訂本）》，頁59。

12. （清）佚名，《白國因由》，頁29-30。

附錄一 阿嵯耶觀音菩薩考

1. Helen B. Chapin, "Yünnanese Images of Avalokiteśvara," pp. 131-186.

2. 此書原由昆明雲南大學印行，後於1982年在臺灣再版。徐嘉瑞，《大理古代文化史稿》，頁417-427。

3. Marie Thérèse de Mallmann, "Notes sur les bronzes du Yünnan représentant Avalokiteśvara," pp. 567-601.

4. 向達，〈南詔史略論 —— 南詔史上若干問題的試探〉，收入向達，《唐代長安與西域文明》，頁155-195；此文原刊於《歷史研究》，1954年第2期，頁1-29。

5. 向達，〈南詔史略論 —— 南詔史上若干問題的試探〉，收入向達，《唐代長安與西域文明》，頁182-186。

6. 由於此書的流通不廣，同時圖片以黑白印成，故1982年由國立故宮博物院予以重印（李霖燦，《南詔大理國新資料的綜合研究》）。在故宮的版本中，李霖燦增加了一篇〈代序：大理國梵像卷的新資料 —— 法界源流圖的發

自（明）倪輅輯，（清）王崧校理，（清）胡蔚增訂，木芹會證，《南詔野史會證》，頁 47-48。木芹指出，「惟紀贊普赴南詔國者，當因蒙舍詔（南詔）之勢力大，而如是稱」。

68. （後晉）劉昫等，《舊唐書》，卷一九七〈南蠻西南蠻・南詔蠻〉，頁 5281。

69. 此事見於〈贊普傳記 12〉所記，赤德祖贊接待閣羅鳳的臣相段忠國並唱歌贊頌事，引文見馬德，〈敦煌文書所記南詔與吐蕃的關係〉，《西藏民族學院學報（哲學社會科學版）》，25 卷第 6 期（2004 年 11 月），頁 11。

70. （宋）歐陽修、宋祁，《新唐書》，卷二二二上〈南蠻上・南詔上〉，頁 6272；（宋）司馬光編著，（元）胡三省音註，標點資治通鑑小組校點，《資治通鑑》，卷二二六，唐代宗大曆十四年，頁 7271。

71. （後晉）劉昫等，《舊唐書》，卷一九七〈南蠻西南蠻・南詔蠻〉，頁 5282-5283。

72. （宋）郭允蹈，《蜀鑒》，卷十，頁 20。

73. （宋）郭允蹈，《蜀鑒》，卷十，頁 20-21。

74. 方鐵主編，《西南通史》，頁 301。

75. 陸離，〈大虫皮考 —— 兼論吐蕃、南詔虎崇拜及其影響〉，頁 39。

76. 蕭金松，〈西藏佛教史概說〉，收入馮明珠、索文清主編，《聖地西藏：最接近天空的寶藏》，頁 11。

77. 徐嘉瑞，《大理古代文化史稿》，頁 296；杜鮮，〈西藏藝術對南詔、大理國雕刻繪畫的影響〉，頁 137；傅永壽，《南詔佛教的歷史民族學研究》，頁 61；傅永壽，〈佛教由吐蕃向南詔的傳播〉，頁 36。

78. （唐）道宣，《道宣律師感通錄》（T. No. 2107），《大正藏》，第 52 冊，頁 436 上。

79. （宋）司馬光編著，（元）胡三省音註，標點資治通鑑小組校點，《資治通鑑》，卷二一八，唐肅宗至德元載，頁 7000。

80. （宋）周去非著，楊武泉校柱，《嶺外代答校注》，卷三〈通道外夷〉，頁 122-123。

81. 根據《滇釋記》，蒙氏時期在大理遊化的天竺僧人，有贊陀崛多、李成眉二人，但李成眉即李賢者，實為葉榆人，並非天竺僧侶。

82. 姜懷英、邱宣充編著，《大理崇聖寺三塔》，頁 84-87，圖版 172-176、187-192。

83. 楊世鈺、張樹芳主編，《大理叢書・金石編》，第 1 冊，頁 34；段金錄、張錫祿主編，《大理歷代名碑》，頁 14。

84. 李曉帆、梁鈺珠、高靜錚，〈昆明大理國地藏寺經幢調查簡報〉，《藝術史研究》，第 16 期（2014 年 12 月），頁 59。

85. （宋）歐陽修、宋祁，《新唐書》，卷二二二下〈南蠻下・驃〉，頁 6308。

86. （唐）樊綽，《雲南志》，卷十〈南蠻疆界接連諸蕃夷國名〉，見（唐）樊綽撰，向達原校，木芹補注，《雲南志補注》，頁 129。

87. （唐）樊綽，《雲南志》，卷十〈南蠻疆界接連諸蕃夷國名〉，見（唐）樊綽撰，向達原校，木芹補注，《雲南志補注》，頁 127。

88. （唐）樊綽，《雲南志》，卷十〈南蠻疆界接連諸蕃夷國名〉，見（唐）樊綽撰，向達原校，木芹補注，《雲南志補注》，頁 129、132-133。

89. （明）倪輅集，楊慎校，《南詔野史》（淡生堂本），頁 20；類似的說法，亦見於（清）胡蔚，《南詔野史》，收入（明）倪輅輯，（清）王崧校，（清）胡蔚增訂，木芹會證，《南詔野史會證》，頁 137。

90. （明）楊鼐，《南詔通紀》，收入王叔武輯著，《雲南古佚書鈔（增訂本）》，頁 96。

91. （明）倪輅集，楊慎校，《南詔野史》（淡生堂本），頁 24；（清）胡蔚，《南詔野史》，收入（明）倪輅輯，（清）王崧校理，（清）胡蔚增訂，木芹會證，《南詔野史會證》，頁 167。

92. （元）脫脫等，《宋史》，卷八〈真宗紀〉，頁 156。

93. （越）潘清簡，《欽定越史通鑑綱目》，收入域外漢籍珍本文庫編纂出版委員會編，《域外漢籍珍本文庫・第 3 輯・史部》（重慶：西南師範大學出版社；北京：人民出版社，2012），第 6 冊，頁 426。

94. 《新唐書》云：「南詔，或曰鶴拓。」（〔宋〕歐陽修、宋祁，《新唐書》，卷二二二上〈南蠻上・南詔上〉，頁 6267）。宋朝延用鶴拓以稱大理國。

95. 段玉明，《大理國史》，頁 329。

96. 段玉明，《大理國史》，頁 330。

97. 段玉明，《大理國史》，頁 330-331。

98. 李謀、姚秉彥、蔡祝生、汪大年、計蓮芳、趙敬、韓學文譯注，陳炎、任竹根審校，《琉璃宮史》（北京：商務印書館，2009），上卷，頁 208-211。

33. （宋）歐陽修、宋祁，《新唐書》，卷二二二中〈南蠻中．南詔下〉，頁 6281。

34. （宋）歐陽修、宋祁，《新唐書》，卷二二二中〈南蠻中．南詔下〉，頁 6281。

35. （清）倪蛻輯，李埏校點，《滇雲歷年傳》，卷四，頁 133。

36. （宋）歐陽修、宋祁，《新唐書》，卷二二二中〈南蠻中．南詔下〉，頁 6282。

37. （後晉）劉昫等，《舊唐書》，卷十七〈文宗本紀〉，頁 542。

38. 方國瑜，〈漢晉至唐宋時期在雲南傳播的漢文學〉，收入方國瑜著，林超民編，《方國瑜文集．第一輯》（昆明：雲南教育出版社，1994），頁 373。

39. （宋）歐陽修、宋祁，《新唐書》，卷二二二中〈南蠻中．南詔下〉，頁 6282。

40. （宋）歐陽修、宋祁，《新唐書》，卷二二二中〈南蠻中．南詔下〉，頁 6292。

41. （越）黎崱著，武尚清點校，《安南志略》，卷九〈唐安南都督護經略交愛驩三郡刺史 —— 蔡襲〉；收入（越）黎崱著，武尚清點校；（清）大汕著，余思黎點校，《安南志略．海外紀事》（北京：中華書局，2000），頁 230。

42. （宋）郭允蹈，《蜀鑒》（成都：巴蜀書社，1985），卷十，頁 30。

43. （清）胡蔚，《南詔野史》，收入（明）倪輅輯，（清）王崧校理，（清）胡蔚增訂，木芹會證，《南詔野史會證》，頁 148。

44. （宋）歐陽修、宋祁，《新唐書》，卷二二二中〈南蠻中．南詔下〉，頁 6291-6293。

45. （明）倪輅集，楊慎校，《南詔野史》（淡生堂本），頁 24；（清）胡蔚，《南詔野史》，收入（明）倪輅輯，（清）王崧校理，（清）胡蔚增訂，木芹會證，《南詔野史會證》，頁 178。胡蔚將此事繫於同光三年。

46. （南詔）異牟尋，〈貽韋皋書〉，收入（清）董誥編，《全唐文》，卷九九九，第 10345 下。

47. （宋）歐陽修，《新五代史》，卷六十五〈南漢世家第五〉，頁 812。

48. （清）胡蔚，《南詔野史》，收入（明）倪輅輯，（清）王崧校理，（清）胡蔚增訂，木芹會證，《南詔野史會證》，頁 205。

49. 邵獻書，《南詔和大理國》，頁 41；王世基，〈試論大理國與宋朝的關係〉，《大理文化》，1983 年第 2 期，頁 36；

50. （宋）李燾撰，上海師大古籍所、華東師大古籍所點校，《續資治通鑑長編》，卷十，太祖開寶二年引《續錦里耆舊傳》（北京：中華書局，2004），頁 228。

51. （宋）李燾撰，上海師大古籍所、華東師大古籍所點校，《續資治通鑑長編》，卷十，太祖開寶二年引《續錦里耆舊傳》，頁 228。

52. （宋）楊佐，〈雲南買馬記〉，收入方國瑜主編，徐文德、木芹纂錄校訂，《雲南史料叢刊．第二卷》，頁 245。

53. （宋）楊佐，〈雲南買馬記〉，頁 247，註 2。

54. 段玉明，《大理國史》，頁 317；方鐵主編，《西南通史》（鄭州：中州古籍出版社，2003），頁 377。

55. （元）脫脫等，《宋史》，卷四九五〈儂智高傳〉，頁14217。

56. （清）胡蔚，《南詔野史》，收入（明）倪輅輯，（清）王崧校理，（清）胡蔚增訂，木芹會證，《南詔野史會證》，頁 243。

57. 段玉明，《大理國史》，頁 320。

58. （元）脫脫等，《宋史》，卷四八八〈大理國傳〉，頁14072。

59. （清）胡蔚，《南詔野史》，收入（明）倪輅輯，（清）王崧校理，（清）胡蔚增訂，木芹會證，《南詔野史會證》，頁 269。

60. （元）脫脫等，《宋史》，卷四八八〈大理國傳〉，頁 14072-14073。

61. （元）脫脫等，《宋史》，卷二十一〈徽宗本紀三〉，頁 397；卷四八八〈大理國傳〉，頁 14073。

62. （元）脫脫等，《宋史》，卷四八八〈大理國傳〉，頁14073。

63. （明）倪輅集，楊慎校，《南詔野史》（淡生堂本），頁 33；（清）胡蔚，《南詔野史》，收入（明）倪輅輯，（清）王崧校理，（清）胡蔚增訂，木芹會證，《南詔野史會證》，頁 305。相關的記載亦見於（清）倪蛻輯，李埏校點，《滇雲歷年傳》，卷五，頁 182。

64. 段玉明，《大理國史》，頁 325。

65. 這段引文，在今本《桂海虞衡志．志蠻》已佚失，今從《文獻通考》錄出，見（元）馬端臨，《文獻通考》，卷三二九（臺北：臺灣商務印書館，1987），頁 2586 中-下。

66. 段玉明，《大理國史》，頁 325-326。

67. 文見王堯，〈「敦煌古藏文歷史文書」漢譯初稿選〉，引

6. 黃惠焜，〈佛教中唐入滇考〉，頁 71；張楠，〈雲南觀音考釋〉，頁 29；杜鮮，〈西藏藝術對南詔、大理國雕刻繪畫的影響〉，《思想戰綫》，2011 年第 6 期，頁 137。

7. （元）郭松年，《大理行記》，收入（元）郭松年、李京著，王叔武校注，《大理行記校注‧雲南志略輯校》，頁 20、23。

8. 羅庸，〈張勝溫梵畫贅論〉，收入李根源，《曲石詩錄》，卷十〈勝溫集〉，頁 16；又收入方國瑜主編，徐文德、木芹纂錄校訂，《雲南史料叢刊‧第二卷》，頁 452。

9. 徐嘉瑞，《大理古代文化史稿》，頁 215-218。

10. 李霖燦，《南詔大理國新資料的綜合研究》，頁 15。

11. （元）郭松年，《大理行記》，收入（元）郭松年、李京著，王叔武校注，《大理行記校注‧雲南志略輯校》，頁 14。

12. 李玉珉，〈南詔大理佛教雕刻初探〉，收入藍吉富等著，《雲南大理佛教論文集》，頁 347-367。

13. 李朝真，〈大理古塔的造型藝術〉，收入藍吉富等著，《雲南大理佛教論文集》，頁 404、411。

14. （唐）杜佑著，王文錦等點校，《通典》，卷一八七〈南蠻上‧松外諸蠻〉（北京：中華書局，1988），頁 5067。

15. 方國瑜在其南詔史的研究論著中，多次討論烏蠻、白蠻的問題，尤以〈關於“烏蠻”、“白蠻”的解釋〉（收入方國瑜著，林超民編，《方國瑜文集‧第二輯》，頁 36-41）一文，較有系統地闡明他對此一問題的觀點。方國瑜梳理史料後發現，烏蠻和白蠻的稱謂，在不同地區有不同的意涵，應將這兩個名詞視為普通稱謂，而不能認為是專有名稱或族別名稱。他認為「烏」、「白」二字所揭示的含義，在於社會經濟文化發展程度的差異，「白蠻」要進步些，「烏蠻」要落後些。即文化上近於漢者，稱「白蠻」，較遠的，則稱「烏蠻」。至於洱海地區的「烏蠻」、「白蠻」，都是今日白族的先民。方國瑜的這個觀點，已普遍地為學界所接受。

16. （元）佚名，《白古通記》，收入王叔武輯著，《雲南古佚書鈔（增訂本）》，頁 63；（明）李元陽，《嘉靖大理府志》，頁 25；（清）倪蛻輯，李埏校點，《滇雲歷年傳》，卷四，頁 93；（清）胡蔚，《南詔野史》，收入（明）倪輅輯，（清）王崧校理，（清）胡蔚增訂，木芹會證，《南詔野史會證》，頁 36；（明）諸葛元聲撰，劉亞朝點校，《滇史》，卷四，頁 110。

17. （唐）樊綽撰，《雲南志》，卷三，見（唐）樊綽撰，向達原校，木芹補注，《雲南志補注》，頁 38。

18. （元）佚名，《白古通記》，收入王叔武輯著，《雲南古佚書鈔（增訂本）》，頁 63；（清）倪蛻輯，李埏校點，《滇雲歷年傳》，卷四，頁 101。

19. （元）李京，《雲南志略》，收入（元）郭松年、李京著，王叔武校注，《大理行記校注‧雲南志略輯校》，頁 73。

20. （宋）歐陽修、宋祁，《新唐書》，卷二二二上〈南蠻上‧南詔上〉，頁 6270。

21. （宋）歐陽修、宋祁，《新唐書》，卷二二二上〈南蠻上‧南詔上〉，頁 6270。

22. 〈南詔德化碑〉，收入楊世鈺、張樹芳主編，《大理叢書‧金石編》，第 1 冊，頁 7-8、第 10 冊，頁 3-5；〈南詔德化碑〉，收入段金錄、張錫祿主編，《大理歷代名碑》，頁 4-5；（宋）歐陽修、宋祁，《新唐書》，卷二二二上〈南蠻上‧南詔上〉，頁 6271。

23. （宋）歐陽修、宋祁，《新唐書》，卷二二二上〈南蠻上‧南詔上〉，頁 6271。

24. 有關天寶戰事，見（宋）歐陽修、宋祁，《新唐書》，卷二〇六〈外戚‧楊國忠傳〉，頁 5850；卷二二二上〈南蠻上‧南詔上〉，頁 6271。

25. （唐）白居易，〈新豐折臂翁〉，收入（清）聖祖編，《全唐詩》，卷四二六，第 13 冊，頁 4694。

26. 方國瑜，〈唐宋時期在雲南的漢族移民〉，收入方國瑜著，林超民編，《方國瑜文集‧第二輯》，頁 91。

27. 見《敦煌本吐蕃歷史文書‧大事紀年》，引文見傅永壽，〈佛教由吐蕃向南詔的傳播〉，《雲南藝術學院學報》，2003 年第 2 期，頁 34。

28. （後晉）劉昫等，《舊唐書》，卷一九七〈南蠻西南蠻‧南詔蠻〉，頁 5281。

29. 陳國珍，〈南詔的社會性質是封建制〉，收入林超民、楊政業、趙寅松主編，《南詔大理歷史文化國際學術討論會論文集》（北京：民族出版社，2006），頁 93。

30. （宋）歐陽修、宋祁，《新唐書》，卷二二二上〈南蠻上‧南詔上〉，頁 6274-6275。

31. （唐）孫樵，《孫樵集》，卷三，收入《四部叢刊初編‧集部》（臺北：臺灣商務出版社，1954），第 42 冊，頁 18下。

32. （宋）司馬光編著，（元）胡三省音註，標點資治通鑑小組校點，《資治通鑑》，卷二四九，宣宗大中十三年十二月，頁 8078。

日期：2017 年 8 月 31 日）。

74. 除了「阿嵯耶」是梵文 ācārya 的音譯外，Alexander C. Soper 主張「阿嵯耶」是梵文 Ajaya 的音譯，意為全勝。不過，他也指出，在印度以外的地區，Ajaya 似乎鮮為人知，同時，即使在印度，此詞也從不曾與任何重要的神祇或人物名字相連（見 Helen B. Chapin, and Alexander C. Soper, revised, *A Long Roll of Buddhist Images*, p. 19），因此，筆者認為阿嵯耶觀音的梵名為 Ajayāvalokiteśvara 的可能性應該不高。

75. 張錫祿，《大理白族佛教密宗》，頁 139。

76. 王海濤，《雲南佛教史》，頁 19。

77. 李一夫，〈白族本主調查〉，頁 8。

78. Albert Lutz, *Der Goldschatz der drei Pagoden*, abb. 95, kat. nr. 67, kat. nr. 68.

79. 侯沖整理，《廣施無遮道場儀》，頁 361。

80. 郭惠青主編，《大理叢書‧大藏經篇》，第 5 卷，頁 327。

81. 引文見雲南省編輯組，《雲南地方志佛教資料瑣編》（昆明：雲南民族出版社，1986），頁 30。

82. 見（元）張道宗，《紀古滇說原集》（明嘉靖己酉刊本），收入《玄覽堂叢書‧初輯》，第 7 冊，頁 351-352。

83. Angela F. Howard, "The Development of Buddhist Sculpture in Yunnan: Syncretic Art of a Frontier Kingdom," p. 139; Angela F. Howard, "Buddhist Monuments of Yunnan: Eclectic Art of a Frontier Kingdom," p. 235.

84. 侯沖，〈南詔大理國佛教新資料初探〉，頁 452-453。

85. 朱悅梅，〈大黑天造像初探 —— 兼論大理、西藏、敦煌等地大黑天造像之關係〉，頁 80-81。

86. 李玉珉，〈南詔大理大黑天圖像之研究〉，頁 21-48。

87. 侯沖，〈劍川石鐘山石窟及其造像特色〉，頁 256-257；侯沖，〈大黑天神與白姐聖妃新資料研究〉，頁 85。

88. 侯沖整理，《大黑天神道場儀》，頁 373。

89. 侯沖整理，《大黑天神道場儀》，頁 374。

90. 侯沖整理，《大黑天神道場儀》，頁 375。

91. 侯沖整理，《大黑天神道場儀》，頁 376。

92. 侯沖整理，《大黑天神道場儀》，頁 377。

93. 龍雲主修，周鐘嶽、趙式銘等編纂，李春龍審定，劉景毛、文明元、王珏、李春龍點校，《新纂雲南通志》，第

5 冊，頁 266。

94. 王海濤，《雲南佛教史》，頁 16。

95. 王海濤，《雲南佛教史》，頁 26-28；張錫祿，〈大理市白族本主神崇拜調查報告〉，收入趙寅松主編，《白族文化研究 2001》（北京：民族出版社，2002），頁 511、515；趙寅松，〈洱源地區白族本主調查〉，收入楊政業主編，《大理叢書‧本主篇》，上卷，頁 89、99-101、103；李一夫，〈白族本主調查〉，頁 3、6、9、10、16-20。

96. 李一夫，〈白族本主調查〉，頁 2。

97. （明）倪輅集，楊慎校，《南詔野史》（淡生堂本），頁 21。

98. （宋）歐陽修、宋祁，《新唐書》，卷二二二中〈南蠻中‧南詔下〉，頁 6290。

99. （清）胡蔚，《南詔野史》，收入（明）倪輅輯，（清）王崧校理，（清）胡蔚增訂，木芹會證，《南詔野史會證》，頁 178。

100. 王海濤，〈南詔佛教文化的源與流〉，收入楊仲錄、張福三、張楠主編，《南詔文化論》，頁 332。

101. 邱宣充，〈祥雲水目山與滇西佛教〉，收入林超民、楊政業、趙寅松主編，《南詔大理歷史文化國際學術討論會論文集》，頁 437。

第六章 　南紹、大理國文化與鄰近諸國的關係

1. （宋）歐陽修、宋祁，《新唐書》，卷二二二中〈南蠻中‧南詔下〉，頁 6282。

2. （宋）范成大，《桂海虞衡志》〈雜志〉，收入《叢書集成初編》，第 63 冊，頁 25。

3. （宋）司馬光編著，（元）胡三省音註，標點資治通鑑小組校點，《資治通鑑》，卷二四九，唐宣宗大中十三年（北京：古籍出版社，1956），頁 8078。

4. 楊毓才，〈南詔大理國歷史遺址及社會經濟調查紀要〉，收入李家瑞、周泳先、楊毓才、李一夫等編著，《大理白族自治州歷史文物調查資料》（昆明：雲南人民出版社，1958），頁 49。

5. 張旭，〈佛教密宗在白族地區的興起和衰弱〉，收入雲南省大理白族自治州南詔史研究學會編，《南詔史論叢 2》（大理：雲南省大理白族自治州南詔史研究學會，1986），頁 182-183。

43. （清）胡蔚，《南詔野史》，收入（明）倪輅輯，（清）王崧校理，（清）胡蔚增訂，木芹會證，《南詔野史會證》，頁135。

44. 〈金剛大灌頂道場儀〉卷九，見郭惠青主編，《大理叢書・大藏經篇》，第 3 卷，頁 548-593。

45. 侯冲，〈南詔觀音佛王信仰的確立及其影響〉，頁 95。

46. 侯冲整理，《廣施無遮道場儀》，頁 360-361。

47. 姜懷英、邱宣充編著，《大理崇聖寺三塔》，頁 86-87，圖版 172-176。

48. 姜懷英、邱宣充編著，《大理崇聖寺三塔》，頁 95，圖版 186-192。

49. 姜懷英、邱宣充編著，《大理崇聖寺三塔》，頁 103-114。

50. 姜懷英、邱宣充編著，《大理崇聖寺三塔》，頁 71-74。該書稱西方無量壽佛計二十五尊，造像形式有兩種：一種是雙手捧鉢於腹前，另一種則手結彌陀定印。因持鉢者當為藥師佛，而非無量壽佛，故在無量壽佛項下，筆者僅言「多尊」。

51. Albert Lutz, *Der Goldschatz der drei Pagoden*, p. 208; 侯冲，〈大理國寫經研究〉，頁 15；川崎一洋，〈大理国時代の密教における八大明王の信仰〉，《密教図像》，第 26 號（2007 年 12 月），頁 52。

52. 侯冲，〈劍川石鐘山石窟及其造像特色〉，頁 252。

53. 羅炤，〈劍川石窟石鐘寺第六窟考釋〉，頁 484、490。

54. 馬文斗、如常主編，《妙香秘境 —— 雲南佛教藝術展》（高雄大樹：財團法人人間文教基金會，2018），頁 27。

55. 中國石窟雕塑全集編輯委員會，《中國石窟雕塑全集・9・雲南、貴州、廣西、西藏》，圖版 54、59。

56. 姜懷英、邱宣充編著，《大理崇聖寺三塔》，頁 74-76。

57. 姜懷英、邱宣充編著，《大理崇聖寺三塔》，圖版 131、132。

58. 見《桂海虞衡志・志蠻》佚文，（宋）范成大著，胡起望、覃光廣校注，《桂海虞衡志輯佚校注》（成都：四川民族出版社，1986），頁 257。

59. 見〈大理國淵公塔之碑銘并序〉，收入楊世鈺、張樹芳主編，《大理叢書・金石編》，第 10 冊，頁 11；段金錄、張錫祿主編，《大理歷代名碑》，頁 26。

60. 見劍川石窟獅子關區第 13 窟題記，收入楊世鈺、張樹芳主編，《大理叢書・金石編》，第 1 冊，頁 26、第 10 冊，

頁 6。

61. 見 2009 年 8 月出土於雲南通海白塔心火葬墓碑（黃德榮、吳華、王建昌，〈通海大理國火葬墓紀年碑研究〉，收入寸雲激主編，《大理民族文化研究論叢・第五輯》，頁 51）。

62. 這兩件作品雖為晚期摹本與抄本，在細節上或與原始畫作和寫本有所出入，但大體保存中興二年本的原始面貌。

63. 蔣義斌，〈南詔的政教關係〉，收入藍吉富等著，《雲南大理佛教論文集》，頁 98。

64. （元）佚名，《白古通記》，收入王叔武輯著，《雲南古佚書鈔（增訂本）》，頁 64。

65. 楊世鈺、張樹芳主編，《大理叢書・金石編》，第 2 冊，頁 25、第 10 冊，頁 48；段金錄、張錫祿主編，《大理歷代名碑》，頁 221。此碑為明景泰元年（1450）聖元寺住持太立。

66. 李昆聲指出，大理國僅在段素興當政時，有「聖明」年號，但聖明有無「四年」，史無定論，大約應該在 1042 至 1045 年之間（李昆聲，《雲南藝術史》，頁 192）。不過，這四年間的甲子紀年，並無「壬寅歲」。由於此像風化嚴重，從造像風格來看，又與十二世紀的風格近似，故推測此像約鑿造於十一至十二世紀。

67. 羅庸，〈張勝溫梵畫瞽論〉，收入方國瑜主編，徐文德、木芹纂錄校訂，《雲南史料叢刊・第二卷》，頁 451-453；李東紅，《白族佛教密宗 —— 阿叱力教派研究》，頁 25；羅炤，〈大理崇聖寺千尋塔與建極大鐘之密教圖像 —— 兼談《南詔圖傳》對歷史的篡改〉，收入趙懷仁主編，《大理民族文化研究論叢・第一輯》，頁 472；連瑞枝，〈王權、觀音與妙香古國 —— 十至十五世紀雲南洱海地區的傳說與歷史〉（新竹：臺灣清華大學歷史學博士論文，2003），頁 76；這篇博士論文於 2007 年正式出版，連瑞枝，《隱藏的祖先 —— 妙香國的傳說和社會・歷史》（北京：生活・讀書・新知三聯書店，2007）。

68. 古正美，〈南詔、大理的佛教建國信仰〉，頁 449-450。

69. 侯冲，〈南詔觀音佛王信仰的確立及其影響〉，頁 85-119。

70. 李玉珉，〈阿嵯耶觀音菩薩考〉，頁 17-25。

71. 侯冲，〈雲南阿吒力教綜論〉，《雲南宗教研究》，1999-2000，頁 102-108。

72. 侯冲，〈南詔大理國佛教新資料初探〉，頁 440-442。

73. 〈阿闍黎〉條，見《維基百科》網站：https://zh.wikipedia.org/wiki/%E9%98%BF%E9%97%8D%E9%BB%8E（檢索

12. （唐）實叉難陀譯，《大方廣佛華嚴經》（T. No. 279），《大正藏》，第 10 冊，頁 319 上。

13. 姜懷英、邱宣充編著，《大理崇聖寺三塔》，頁 123。

14. 侯冲，〈從張勝溫畫《梵像卷》看南詔大理佛教〉，頁 88。

15. 郭惠青主編，《大理叢書・大藏經篇》，第 5 卷，頁 411-768。

16. （唐）道宣，《道宣律師感通錄》（T. No. 2107），《大正藏》，第 52 冊，頁 436 上。

17. （唐）道宣，《律相感通傳》（T. No. 1898），《大正藏》，第 45 冊，頁 875 中。

18. （唐）道世，《法苑珠林》（T. No. 2122），《大正藏》，第 53 冊，頁 394 上。

19. （宋）李昉等，《太平廣記》，卷九十三〈異僧七・宣律師〉（北京：中華局書，1981），第 2 冊，頁 615-616。唯《太平廣記》稱，此一故實乃乾符二年（876）陀將軍童真告之於道宣法師，但道宣法師於乾封二年（667）已入寂，且這則記載又見於麟德元年（664）道宣撰寫的《道宣律師感通錄》，故《太平廣記》所載「乾符二年」係屬訛誤。

20. 郭惠青主編，《大理叢書・大藏經篇》，第 5 卷，頁 115-178。

21. 李霖燦曾載錄此則題記的釋文（見李霖燦，《南詔大理國新資料的綜合研究》，頁 19），筆者核對原作，對李霖燦先生的釋文部分錯誤作了修訂。

22. 郭惠青主編，《大理叢書・大藏經篇》，第 2 卷，頁 505-511。

23. 李玉珉，〈敦煌藥師經變研究〉，頁 4-7；王惠民，《敦煌石窟全集・6・彌勒經畫卷》，頁 139。

24. 郭惠青主編，《大理叢書・大藏經篇》，第 1 卷，頁 235-318。

25. 此名見於祿勸密達拉三台山上「大聖北方多聞天王」和「大聖摩訶迦羅大黑天神」兩像之間的題記（見楊世鈺、張樹芳主編，《大理叢書・金石編》，第 1 冊，頁 29；第 10 冊，頁 6）。

26. 此名見於石鐘山獅子關第 13 窟的造像題記（見楊世鈺、張樹芳主編，《大理叢書・金石編》，第 1 冊，頁 26、第 10 冊，頁 6）。

27. 此名見於大理市鳳儀北湯天村法藏寺金鑾剎內出土的大理國寫經《佛說長壽命經》的尾題（見郭惠青主編，《大理叢書・大藏經篇》，第 2 卷，頁 331）。

28. 陳垣，《明季滇黔佛教考》，收入《現代佛學大系》（新店：彌勒出版社，1983），第 28 冊，頁 6-8。

29. 楊世鈺、張樹芳主編，《大理叢書・金石編》，第 10 冊，頁 10；段金錄、張錫祿主編，《大理歷代名碑》，頁 24。

30. （清）圓鼎，《滇釋紀》，卷一，收入王德毅主編，《叢書集成續編》，第 252 冊，頁 416-417。

31. 楊世鈺、張樹芳主編，《大理叢書・金石編》，第 4 冊，頁 50；第 10 冊，頁 141-142；段金錄、張錫祿主編，《大理歷代名碑》，頁 425-426。

32. 張方玉，〈高氏碑刻考〉，引自聶葛明、魏玉凡，〈大理國高氏家族和水目山佛教〉，頁 8，註 6。

33. 楊世鈺、張樹芳主編，《大理叢書・金石編》，第 10 冊，頁 11；段金錄、張錫祿主編，《大理歷代名碑》，頁 26。

34. （明）李元陽，《雲南通志》，卷十三，收入高國祥主編，《中國西南文獻叢書・第一輯》，第 21 卷，頁 305。

35. 《大理叢書・大藏經篇》六《寫經殘卷》（見郭惠青主編，《大理叢書・大藏經篇》，第 1 卷，頁 319-347）。經查閱《大正藏》，知其為義淨譯《金光明最勝王經》〈分別三身品第三〉。

36. 據郭惠青主編《大理叢書・大藏經篇》第 2 卷載，1979 年，大理崇聖寺千尋塔出土兩部大理國寫經，一為該書編號十四的《無垢淨光大陀羅尼經》，另一為編號十六的《自心陀尼法咒語》。經查閱《大正藏》，發現編號十六的寫經，實為《無垢淨光大陀羅尼經》的一部分，因編號十四和十六兩件寫經的書體一致，推測其為同一部寫經，只是斷裂為二。

37. 藍吉富，〈南詔時期佛教源流的認識與探討〉，頁 161、167。

38. （明）諸葛元聲撰，劉亞朝點校，《滇史》，卷五，頁 144。

39. （清）胡蔚，《南詔野史》，收入（明）倪輅輯，（清）王崧校理，（清）胡蔚增訂，木芹會證，《南詔野史會證》，頁 77。

40. （清）胡蔚，《南詔野史》，收入（明）倪輅輯，（清）王崧校理，（清）胡蔚增訂，木芹會證，《南詔野史會證》，頁 147、148。

41. （唐）樊綽撰，向達原校，木芹補注，《雲南志補注》，卷十〈南蠻疆界接連諸蕃夷國名第十〉，頁 129。

42. （明）李元陽，《雲南通志》，卷十三〈仙釋〉，收入高國祥主編，《中國西南文獻叢書・第一輯》，第 21 卷，頁 305。

Buddhist Images: a Reconstruction and Iconology," p. 38.

14. 李靜杰，〈五代前後降魔圖像的新發展 —— 以巴黎集美美術館所藏敦煌出土絹畫降魔圖為例〉，頁 59。

15. （日）亮禪述，亮尊記，《白寶口抄》，卷一四七〈最勝太子法〉，《大正藏·圖像部》，第 7 冊，頁 264 上。

16. （唐）不空譯，《無量壽如來觀行供養儀軌》（T. No. 960），《大正藏》，第 19 冊，頁 67 中-68 中。

17. 段金錄、張錫祿主編，《大理歷代名碑》，頁 24。

18. 羅庸，〈張勝溫梵畫瞽論〉，收入李根源，《曲石詩錄》，卷十〈勝溫集〉，頁 15；後收入方國瑜著，林超民編，《方國瑜文集·第二輯》，頁 616；又收入方國瑜主編，徐文德、木芹纂錄校訂，《雲南史料叢刊·第二卷》，頁 451。

19. 李偉卿，〈大理國梵像卷總體結構試析 —— 張勝溫畫卷學習札記之一〉，頁 58-63、27；後收入李偉卿，《雲南民族美術史論叢》，頁 141-152。

20. 關口正之，〈大理国張勝溫画梵像について（上）〉，頁 7。

21. 侯冲，〈南詔大理漢傳佛教繪畫藝術 —— 張勝溫《梵像卷》研究〉，頁 68。

22. 李霖燦，《南詔大理國新資料的綜合研究》，頁 37。

23. 李偉卿，〈大理國梵像卷總體結構試析 —— 張勝溫畫卷學習札記之一〉，頁 63；後收入李偉卿，《雲南民族美術史論叢》，頁 151。

24. 李偉卿，〈論大理國梵像卷的藝術成就 —— 張勝溫畫卷學習札記之二〉，《雲南文史叢刊》，1990 年第 2 期，頁 17-18，後收入李偉卿，《雲南民族美術史論叢》，頁 169。

25. Moritaka Matsumoto, "Chang Sheng-wen's Long Roll of Buddhist Images: a Reconstruction and Iconology," pp. 260, 263；松本守隆，〈大理国張勝溫画梵像新論（下）〉，頁 94-95。

26. 王海濤，《雲南佛教史》，頁 211。

27. 約翰·馬可瑞（John R. McRae）著，譚樂山譯，〈論神會大師像：梵像與政治在南詔大理國〉，頁 90。

28. 劉淑芬，《滅罪與度亡：佛頂尊勝陀羅尼經幢之研究》（上海：上海古籍出版社，2008），頁 86-89。

29. （宋）郭若虛，《圖畫見聞誌》，收入中國書畫研究資料社編，《畫史叢書》，第 1 冊，頁 234-235。

30. 清高宗認為，卷首第 1～6 頁的「利貞皇帝禮佛圖」和卷末第 131～134 頁的「十六國王」，不宜與繪製諸佛、菩薩、明王、護法的〈法界源流圖〉並列，於是敕命丁觀鵬另繪〈蠻王禮佛圖〉。在章嘉國師的指導下，〈法界源流圖〉中又刪去了〈畫梵像〉第 11 頁的「青龍」、第 12 頁的「白虎」、第 50～57 頁的「雲南祖師」、第 86 頁的「建閱觀世音」、和第 125 頁的「六面十二臂六足護法」，並增加了六個圖像。

第五章　南紹、大理國佛教信仰

1. （元）郭松年、李京著，王叔武校注，《大理行記校注·雲南志略輯校》，頁 23。

2. （明）倪輅集，楊慎校，《南詔野史》（淡生堂本），頁 27。

3. 語出明初張紞《蕩山寺記》，引文見李東紅，《白族佛教密宗 —— 阿吒力教派研究》，頁 58。

4. （宋）歐陽修、宋祁，《新唐書》，卷五十九〈藝文三·道家類·釋氏〉，頁 1530。

5. 方國瑜，〈雲南佛教之阿吒力派二、三事〉，收入方國瑜，《滇史論叢（第一輯）》（上海：上海人民出版社，1982），頁 217-218；王海濤，《雲南佛教史》，頁 100-126；李東紅，《白族佛教密宗 —— 阿吒力教派研究》。

6. 黃心川，〈密教的中國化〉，《世界宗教研究》，1990 年第 2 期（1990 年 6 月），頁 42；王海濤，《雲南佛教史》，頁 109；李昆聲，《雲南藝術史》，頁 202；彭金章，《敦煌石窟全集·10·密教畫卷》，頁 6-7。

7. 張錫祿，《大理白族佛教密宗》，頁 13-85。

8. 見〈興寶寺德化銘并序〉，此碑立於元亨二年（1186），收入楊世鈺、張樹芳主編，《大理叢書·金石編》，第 1 冊，頁 33、第 10 冊，頁 7。

9. 宋紹興二年（1132），騰越、永昌叛亂，高明清往討平之，其子高踰城生繼襲定遠將軍。高踰城隆於宋寧宗嘉定五年（1212）為相國。參見林超民，〈大理高氏考略〉，頁 56。

10. 1982 年在騰衝城南茶廠，發現史梅鳳墓幢和刻有「弟子高瑜城宗」之大理國火葬墓殘碑。見呂蘊琪，〈騰衝火葬墓及重要遺物〉，《雲南文物》，第 23 期（1988），引文見黃德榮，〈談談騰衝新出土的大理國紀年磚〉，《雲南文物》，2000 年第 1 期，頁 22。

11. 上海博物館藏大理國盛明二年（1163）大日如來金銅像題記，見杭侃，〈大理國大日如來鎏金銅佛像〉，頁 62。

654. Helen B. Chapin, and Alexander C. Soper, revised, *A Long Roll of Buddhist Images*, pp. 191-192.

655. Moritaka Matsumoto, "Chang Sheng-wen's Long Roll of Buddhist Images: a Reconstruction and Iconology," pp. 342-343.

656. 郭惠青主編，《大理叢書・大藏經篇》〈大黑天神及白姐聖妃儀贊〉，第 1 冊，頁 433-434；侯冲整理，《大黑天神道場儀》，頁 379-380。

657. 〈Rudra〉條，見《Wikipedia: The Free Encyclopedia》網站：https://en.wikipedia.org/wiki/Rudra（檢索日期：2018 年 3 月 26 日）。

658. 郭惠青主編，《大理叢書・大藏經篇》〈大黑天神及白姐聖妃儀贊〉，第 1 冊，頁 425-426；侯冲整理，《大黑天神道場儀》，頁 376。

659. Moritaka Matsumoto, "Chang Sheng-wen's Long Roll of Buddhist Images: a Reconstruction and Iconology," pp. 345-456.

660. Helen B. Chapin, and Alexander C. Soper, revised, *A Long Roll of Buddhist Images*, p. 193.

661. 林光明，《城體梵字入門》（臺北：嘉豐出版社，2006），頁 256-257。

662. 林光明，《城體梵字入門》，頁 267-268。

663. 林光明，《城體梵字入門》，頁 17。

664. 方國瑜，〈大理張勝溫梵像畫長跋〉，收入方國瑜著，林超民編，《方國瑜文集・第二輯》，頁 629；又收入方國瑜主編，徐文德、木芹纂錄校訂，《雲南史料叢刊・第二卷》，頁 457。

665. 徐嘉瑞，《大理古代文化史稿》，頁 294；張錫祿，《大理白族佛教密宗》，頁 51；李惠銓、王軍，〈《南詔圖傳・文字卷》初探〉，《雲南社會科學》，1984 年第 6 期，頁 103；蕭明華，〈所見兩尊觀音造像與唐宋南詔大理國的佛教〉，《雲南文物》，第 29 期（1991 年 6 月），頁 30；劉長久，《南詔和大理國宗教藝術》（成都：四川人民出版社，2001），頁 7；楊學政，〈阿吒力密教：第一章唐初阿吒力密教傳入雲南〉，收入楊學政主編，《雲南宗教史》，頁 5-7；Angela F. Howard, "The Development of Buddhist Sculpture in Yunnan: Syncretic Art of a Frontier Kingdom," p. 234.

666. 黃惠焜，〈佛教中唐入滇考〉，《雲南社會科學》，1982 年第 6 期，頁 71；張楠，〈雲南觀音考釋〉，《雲南文史叢刊》，1996 年第 1 期，頁 29。

第四章　復原、結構與功能

1. （清）王杰等輯，國立故宮博物院編印，《秘殿珠林續編》，頁 351。

2. 邱宣充，〈《張勝溫圖卷》及其摹本的研究〉，頁 182。邱宣充復原的圖序中，有三處的寫法有誤，原文作為「86→90」、「35→31」、和「30～23」。由於仔細檢查後發現，依其原文，復原後缺第 87～89 頁和第 32～34 頁，因此筆者推測「86→90」應作「86～90」，「35→31」應為「35～31」。而「35～31」正確的寫法應為「35→34→33→32→31」，「30～23」正確的寫法應為「30→29→28→27→26→25→24→23」。此外，第 98 和 99 頁間為「、」，依其文意，可能代表二頁中有闕佚。

3. 李霖燦，《南詔大理國新資料的綜合研究》，頁 31。

4. 梁曉強，〈《張勝溫畫卷》圖序研究〉，頁 5。

5. Moritaka Matsumoto, "Chang Sheng-wen's Long Roll of Buddhist Images: a Reconstruction and Iconology," pp. 202-203, 212, 216, 218, 225, 299, 326；松本守隆，〈大理国張勝温画梵像新論（下）〉，頁 58-96。

6. 〈畫梵像〉原為經摺裝，每開兩幅，由於作品是由左向右展開，畫作中左側的一幅，筆者稱為第一幅，右側的一幅稱作第二幅。

7. Moritaka Matsumoto, "Chang Sheng-wen's Long Roll of Buddhist Images: a Reconstruction and Iconology," pp. 178-198；松本守隆，〈大理国張勝温画梵像新論（下）〉，頁 81-89。

8. 蘇興鈞、鄭國，《〈法界源流圖〉介紹與欣賞》，圖版 No. 26。

9. 李霖燦，《南詔大理國新資料的綜合研究》，頁 41。

10. Moritaka Matsumoto, "Chang Sheng-wen's Long Roll of Buddhist Images: a Reconstruction and Iconology," p. 211；松本守隆，〈大理国張勝温画梵像新論（下）〉，頁 92。

11. Moritaka Matsumoto, "Chang Sheng-wen's Long Roll of Buddhist Images: a Reconstruction and Iconology," p. 218.

12. Moritaka Matsumoto, "Chang Sheng-wen's Long Roll of Buddhist Images: a Reconstruction and Iconology," p. 223.

13. Moritaka Matsumoto, "Chang Sheng-wen's Long Roll of

625. 中國石窟雕塑全集編輯委員會，《中國石窟雕塑全集‧9‧雲南、貴州、廣西、西藏》（重慶：重慶出版社，2000），圖 27。

626. Helen B. Chapin, and Alexander C. Soper, revised, *A Long Roll of Buddhist Images*, p. 189.

627. Moritaka Matsumoto, "Chang Sheng-wen's Long Roll of Buddhist Images: a Reconstruction and Iconology," p. 335.

628. 郭惠青主編，《大理叢書‧大藏經篇》〈大黑天神及白姐聖妃儀贊〉，第 1 冊，頁 423-424；侯冲整理，《大黑天神道場儀》，頁 375-376。

629. 李一夫，〈白族本主調查〉，頁 2、16。

630. 郭惠青主編，《大理叢書‧大藏經篇》〈大黑天神及白姐聖妃儀贊〉，第 1 冊，頁 431-434；侯冲整理，《大黑天神道場儀》，頁 379-380。

631. Helen B. Chapin, and Alexander C. Soper, revised, *A Long Roll of Buddhist Images*, p. 189.

632. Moritaka Matsumoto, "Chang Sheng-wen's Long Roll of Buddhist Images: a Reconstruction and Iconology," p. 337.

633. 郭惠青主編，《大理叢書‧大藏經篇》〈大黑天神及白姐聖妃儀贊〉，第 1 冊，頁 419-421；侯冲整理，《大黑天神道場儀》，頁 374。

634. 侯冲，〈大黑天神與白姐聖妃新資料研究〉，收入侯冲，《雲南與巴蜀佛教研究論稿》，頁 89-90。

635. （唐）一行，《北斗七星護摩法》（T. No. 1310），《大正藏》，第 21 冊，頁 458 中。

636. Helen B. Chapin, and Alexander C. Soper, revised, *A Long Roll of Buddhist Images*, p. 187.

637. Moritaka Matsumoto, "Chang Sheng-wen's Long Roll of Buddhist Images: a Reconstruction and Iconology," p. 335.

638. 侯冲整理，〈從福德龍女到白姐阿妹：吉祥天女在雲南的演變〉，頁 366。

639. 郭惠青主編，《大理叢書‧大藏經篇》〈大黑天神及白姐聖妃儀贊〉，第 1 冊，頁 429-431；侯冲整理，《大黑天神道場儀》，頁 378。

640. 〈修白姐聖妃龍王合廟碑〉載：「正統十四年己巳（1449），昭信校尉楊公瑾率合村人修建白姐聖妃龍王合廟，經始於是歲季春，告成於明年夏四月。……惟據西域神僧摩伽陀傳示波羅門密語中，載有其概曰：聖妃實彌勒化現之神，首上三龍表示主持三界，左手扶心，欲斷眾生無名之毒，以契直覺心，有手擬頂門授記，記其無常偈，待其當來度生即成登佛也。十指交叉，欲斷眾生十惡五逆之心，為十方境界，是知其人乃古佛化身，聖神之母，詎止為祝釐祈福之所也歟！」（引文見李一夫，〈白族本主調查〉，頁 17-18）。

641. 《諸佛菩薩寶誥》言：「志心皈命禮。三祇有行，六度圓成，原居兜率之天，應現僰姐之聖，首上三龍，表示主持三界，指十交叉，欲斷眾生十惡，契真覺心，日月不失其度，為十方界風雨各應其時，眾神之尊，萬神之母，大悲大願，大聖大慈，大聖本主柏節聖妃阿利帝姥（母）。」（引文見楊政業，〈劍川阿吒力抄本《諸佛菩薩寶誥》簡介〉，收入趙懷仁主編，《大理民族文化研究論叢‧第一輯》，頁 213-214）。

642. 侯冲，〈漢傳佛教〉，頁 58。

643. 侯冲，〈從福德龍女到白姐阿妹：吉祥天女在雲南的演變〉，頁 357、366-367、374。

644. 侯冲，〈從福德龍女到白姐阿妹：吉祥天女在雲南的演變〉，頁 371-374；連瑞枝，〈女性祖先與女神 —— 雲南洱海地區的始祖傳說〉，《歷史人類學學刊》，3 卷第 2 期（2004 年 10 月），頁 43-44。

645. 李霖燦，《南詔大理國新資料的綜合研究》，頁 45。

646. Moritaka Matsumoto, "Chang Sheng-wen's Long Roll of Buddhist Images: a Reconstruction and Iconology," pp. 339-340.

647. Helen B. Chapin, and Alexander C. Soper, revised, *A Long Roll of Buddhist Images*, p. 189.

648. Moritaka Matsumoto, "Chang Sheng-wen's Long Roll of Buddhist Images: a Reconstruction and Iconology," pp. 340-341.

649. 松本榮一，《燉煌畫の研究‧圖像篇》，頁 745-752。

650. 蘇興鈞、鄭國，《〈法界源流圖〉介紹與欣賞》，圖版 No. 89。

651. Helen B. Chapin, and Alexander C. Soper, revised, *A Long Roll of Buddhist Images*, p. 190.

652. Moritaka Matsumoto, "Chang Sheng-wen's Long Roll of Buddhist Images: a Reconstruction and Iconology," pp. 343-344.

653. 蘇興鈞、鄭國，《〈法界源流圖〉介紹與欣賞》，圖版 No. 90。

594. 胡文和，《四川教佛教石窟藝術》（成都：四川人民出版社，1994），頁 50。

595. （宋）贊寧，《宋高僧傳》（T. No. 2061），卷二十七〈唐雅州開元寺智廣傳〉，《大正藏》，第 50 冊，頁 882 上-中。

596. 蘇興鈞、鄭國，《〈法界源流圖〉介紹與欣賞》，圖版 No. 82。

597. Helen B. Chapin, and Alexander C. Soper, revised, *A Long Roll of Buddhist Images*, p. 183.

598. Moritaka Matsumoto, "Chang Sheng-wen's Long Roll of Buddhist Images: a Reconstruction and Iconology," pp. 328-330.

599. 劉國威，《〈真禪內印頓證虛凝法界金剛智經〉── 和雲南阿吒力教有關的一部明代寫經〉，《故宮文物月刊》，第 372 期（2013 年 3 月），圖 8、9。

600. 楊特羅，為印度密教傳統中的神秘幾何圖案。

601. 閆雪，〈《真禪內印頓證虛凝法界金剛智經》初探〉，《西藏民族學院學報（哲學社會科學版）》，33 卷第 2 期（2012 年 3 月），頁 33。

602. 劉國威，《〈真禪內印頓證虛凝法界金剛智經〉── 和雲南阿吒力教有關的一部明代寫經〉，頁 75。

603. 閆雪，〈《真禪內印頓證虛凝法界金剛智經》初探〉，註 9。

604. 劉國威，《〈真禪內印頓證虛凝法界金剛智經〉── 和雲南阿吒力教有關的一部明代寫經〉，頁 76。

605. 李玉珉，〈南詔大理大黑天圖像之研究〉，頁 23-24、28。

606. 蘇興鈞、鄭國，《〈法界源流圖〉介紹與欣賞》，圖版 No. 83。

607. Helen B. Chapin, and Alexander C. Soper, revised, *A Long Roll of Buddhist Images*, pp. 183-184.

608. Moritaka Matsumoto, "Chang Sheng-wen's Long Roll of Buddhist Images: a Reconstruction and Iconology," pp. 331-332.

609. （唐）一行記，《大毘盧遮那成佛經疏》（T. No. 1796），卷十〈息障品第三之餘〉，《大正藏》，第 39 冊，頁 687 中；亦見於（唐）神愷記，《大黑天神法》（T. No. 1287），《大正藏》，第 21 冊，頁 356 上-中。

610. 侯冲整理，《大黑天神道場儀》，頁 373、377。

611. 李家瑞，〈南詔以來雲南的天竺僧人〉，收入楊仲錄、張福三、張楠主編，《南詔文化論》（昆明：雲南人民出版社，1991），頁 349。

612. 侯冲，〈南詔大理國佛教新資料初探〉，頁 453；侯冲，〈大理國寫經研究〉，《民族學報》，第 4 輯（2006），頁 57。

613. Angela F. Howard, "Buddhist Monuments of Yunnan: Eclectic Art of a Frontier Kingdom," in Maxwell K. Hearn and Judith Smith eds., *Arts of the Sung and Yuan* (New York: the Metropolitan Museum of Art, 1996), p. 235.

614. 李玉珉，〈南詔大理大黑天圖像之研究〉，頁 35。

615. 朱悅梅，〈大黑天造像初探 ── 兼論大理、西藏、敦煌等地大黑天造像之關係〉，《敦煌研究》，2001 年第 4 期，頁 80-81。

616. 蘇興鈞、鄭國，《〈法界源流圖〉介紹與欣賞》，圖版 No. 84。

617. 李霖燦，《南詔大理國新資料的綜合研究》，頁 45。

618. Helen B. Chapin, and Alexander C. Soper, revised, *A Long Roll of Buddhist Images*, p. 124.

619. Moritaka Matsumoto, "Chang Sheng-wen's Long Roll of Buddhist Images: a Reconstruction and Iconology," p. 332.

620. （唐）一行撰譯，《曼殊室利焰曼德迦萬愛祕術如意法》（T. No. 1219），卷二〈漫荼羅具緣品第二之餘〉，《大正藏》，第 21 冊，頁 97 中。

621. （唐）菩提仙譯，《大聖妙吉祥菩薩祕密八字陀羅尼修行曼荼羅次第儀軌法》（T. No. 1184），《大正藏》，第 20 冊，頁 785 下。

622. （宋）法賢譯，《佛說瑜伽大教王經》（T. No. 890），卷二〈三摩地品〉，《大正藏》，第 18 冊，頁 566 上。

623. （宋）法賢譯，《佛說幻化網大瑜伽教十忿怒明王大明觀想儀軌經》（T. No. 891），《大正藏》，第 18 冊，頁 583 中-下。

624. 《可書》載：「紹興丙辰（1136）夏，大理國遣使楊賢明彥賁賜色繡禮衣金裝劍、親侍內官副使王興誠，蒲甘國遣使俄託乘訶菩，進表兩匣及寄信藤織兩箇，並係大理國王封號。金銀書《金剛經》三卷、金書《大威德經》三卷、金裝犀皮頭牟一副……。」（見〔宋〕張知甫，《可書》，收入《叢書集成新編》〔臺北：新文豐出版股份有限公司，1985〕，第 86 冊，頁 681 下）。許多學者認為，此語出自龔鼎臣《東原錄》，然龔鼎臣（1009–1086）為十一世紀人，不可能預知十二世紀之事。

569. （唐）菩提仙譯，《大聖妙吉祥菩薩祕密八字陀羅尼修行曼荼羅次第儀軌法》（T. No. 1184），《大正藏》，第 20 冊，頁 785 中-下。

570. （唐）不空譯，《攝無礙大悲心大陀羅尼經計一法中出無量義南方滿願補陀落海會五部諸尊等弘誓力方位及威儀形色執持三摩耶幖幟曼荼羅儀軌》（T. No. 1067），《大正藏》，第 20 冊，頁 133 中。

571. （唐）不空譯，《法華曼荼羅威儀形色法經》（T. No. 1001），《大正藏》，第 19 冊，頁 605 下。

572. 降三世印是右手朝上，左手朝下，手背相向，兩指小指背向相鉤，兩食指亦是背向豎立。

573. 蘇興鈞、鄭國，《〈法界源流圖〉介紹與欣賞》，圖版 No. 81。

574. Helen B. Chapin, and Alexander C. Soper, revised, *A Long Roll of Buddhist Images*, p. 181；李霖燦，《南詔大理國新資料的綜合研究》，頁 45；Moritaka Matsumoto, "Chang Sheng-wen's Long Roll of Buddhist Images: a Reconstruction and Iconology," p. 327；侯冲，〈南詔大理漢傳佛教繪畫藝術 —— 張勝溫《梵像卷》研究〉，頁 71。

575. （唐）阿地瞿多譯，《陀羅尼集經》（T. No. 901），卷十一〈四天王像法〉，《大正藏》，第 18 冊，頁 879 上。

576. （唐）不空譯，《北方毗沙門天王隨軍護法真言》（T. No. 1248），《大正藏》，第 21 冊，頁 225 下。

577. （日）覺禪集，《覺禪鈔》，卷一一七〈毘沙門天法〉，《大正藏·圖像部》，第 5 冊，頁 534 中-下。

578. 栗田功編著，《ガンダーラ美術 I 佛伝（改訂增補版）》（東京：二玄社，2003），圖 237-241。

579. 有關毗門天王信仰的起源，參見松本榮一，《燉煌畫の研究·圖像篇》，頁 427-440；松本文三郎著，許洋主譯，〈兜跋毗沙門考〉（原發表於《東方學報》〔東京〕，第 11 號），收入藍吉富主編，《世界佛學名著譯叢》（臺北：華宇出版社，1984），第 41 冊，頁 270-309；宮崎市定，〈毘沙門信仰の東漸に就て〉，收入京都大學史學科編，《紀元二千六百年紀念史學論文集》（東京：同朋舍，1959），頁 514-538；呂建福，《中國密教史（修訂版）》，頁 479-480；古正美，〈于闐與敦煌毗門天王信仰〉，收入古正美，《從天王傳統到佛王傳統：中國中世佛教治國意識型態研究》，頁 475-482。

580. （唐）不空譯，《毘沙門儀軌》（T. No. 1249），《大正藏》，第 21 冊，頁 228 中-下。

581. （宋）贊寧，《宋高僧傳》（T. No. 2061），卷一〈唐京兆大興善寺不空傳〉，《大正藏》，第 50 冊，頁 714 上。

582. （宋）志磐，《佛祖統紀》（T. No. 2035），卷二十九〈不空傳〉，《大正藏》，第 49 冊，頁 295 下。

583. （明）覺岸，《釋氏稽古略》（T. No. 2037），卷三〈不空三藏傳〉，《大正藏》，第 49 冊，頁 826 中。

584. 松本文三郎著，許洋主譯，〈兜跋毗沙門考〉，頁 284-288。

585. （唐）盧宏正，〈興唐寺毗沙門天王記〉，見《維基文庫》：https://zh.wikisource.org/zh-hant/%E8%88%88%E5%94%90%E5%AF%BA%E6%AF%97%E6%B2%99%E9%96%80%E5%A4%A9%E7%8E%8B%E8%A8%98（檢索日期：2018 年 1 月 11 日）。

586. 由於在空海請回日本的經軌中，有《摩訶吠室囉末那野提婆喝囉闍陀羅尼儀軌》，而《北方毘沙門天王隨軍護法真言》則出現在入唐八大家之一圓行將來的目錄中，足見在不空晚年或其歿後不久，這幾部偽經即已出現。參見松本文三郎著，許洋主譯，〈兜跋毗沙門考〉，頁 279-281。

587. 霍巍，〈從于闐到益州：唐宋時期毗沙門天王圖像的流變〉，《中國藏學》，2016 年第 1 期，頁 43；樊訶，《四川地區毗沙門天王造像研究》（成都：四川大學碩士學位論文，2007），頁 10、13、76-78。

588. （宋）贊寧，《宋高僧傳》（T. No. 2061），卷二十六〈唐東京相國寺慧雲傳〉，《大正藏》，第 50 冊，頁 875 上。

589. 惠什云：「毘沙門頂上有鳥，似鳳凰，未見說所，但有證據事。天竺于闐國有古堂，安毘沙門，戴鳳凰也。件堂修理料，堂內庭埋寶物，于時盜人入，欲盜之時，彼頂上鳳凰羽打鳴，仍盜人大惶怖，不取寶物，逃去畢。」（見〔日〕覺禪集，《覺禪鈔》，卷一一七〈毘沙門天法〉，《大正藏·圖像部》，第 5 冊，頁 534 下）。

590. 霍巍，〈從于闐到益州：唐宋時期毗沙門天王圖像的流變〉，頁 36；樊訶，《四川地區毗沙門天王造像研究》，頁 54。

591. （宋）黃休復，《益州名畫錄》，卷上，收入中國書畫研究資料社編，《畫史叢書》，第 3 冊，頁 1379、1381。

592. 羅世平，〈四川唐代佛教像與長安樣式〉，《文物》，2000 年第 4 期，頁 55。

593. 樊訶，《四川地區毗沙門天王造像研究》，頁 14。

49。

538. 侯沖，〈南詔大理漢傳佛教繪畫藝術 —— 張勝溫《梵像卷》研究〉，頁 71。

539. Helen B. Chapin, and Alexander C. Soper, revised, *A Long Roll of Buddhist Images*, pp. 176-177.

540. Moritaka Matsumoto, "Chang Sheng-wen's Long Roll of Buddhist Images: a Reconstruction and Iconology," p. 305.

541. （宋）法賢譯，《佛說瑜伽大教王經》（T. No. 890），卷二〈三摩地品〉，《大正藏》，第 18 冊，頁 567 下。

542. Benoytosh Bhattacharyya, *The Indian Buddhist Iconography: Based on the Sādhanamālā and Cognate Tāntric Texts of Rituals*, pp. 79-80.

543. （唐）不空譯，《觀自在菩薩化身蘘麌哩曳童女銷伏毒害陀羅尼經》（T. No. 1264A），《大正藏》，第 21 冊，頁 292 中；（唐）不空譯，《佛說穰麌梨童女經》（T. No. 1264B），《大正藏》，第 21 冊，頁 293 上。

544. 參見（唐）不空譯，《觀自在菩薩化身蘘麌哩曳童女銷伏毒害陀羅尼經》（T. No. 1264A），《大正藏》，第 21 冊，頁 292 中-下；（唐）不空譯，《佛說穰麌梨童女經》（T. No. 1264B），《大正藏》，第 21 冊，頁 293 下。

545. Miranda Shaw, *Buddhist Goddesses of India*, p. 225.

546. Benoytosh Bhattacharyya, *The Indian Buddhist Iconography: Based on the Sādhanamālā and Cognate Tāntric Texts of Rituals*, pp. 78-80.

547. 後藤大用，《觀世音菩薩の研究（修訂）》（東京：山喜房佛書林，1990），頁 143-144。

548. （唐）金剛智譯，《觀自在如意輪菩薩瑜伽法要》（T. No. 1087），《大正藏》，第 20 冊，頁 213 中。相同的譯文，亦見於（唐）不空譯，《觀自在菩薩如意輪瑜伽》（T. No. 1086），《大正藏》，第 20 冊，頁 208 下-209 上。

549. 後藤大用，《觀世音菩薩の研究（修訂）》，頁 146；松本榮一，《燉煌畫の研究‧圖像篇》，頁 711、718-720，註一。

550. 松本榮一，《燉煌畫の研究‧圖像篇》，附圖 167、174、183b、184a、206b。

551. 四川省文物管理局、成都文物考古研究所、北京大學中國考古學研究中心、巴州區文物管理所，《巴中石窟內容總錄》，頁 32。

552. 大和文華館，《中国の金銅仏》（東京：大和文華館，1992），

553. （宋）黃休復，《益州名畫錄》，卷上，收入中國書畫研究資料社編，《畫史叢書》，第 3 冊，頁 1385。

554. 慈怡主編，《佛光大辭典》〈鬼子母神〉條，見《佛光山電子大藏經：佛光大辭典》網站：http://etext.fgs.org.tw/search02.aspx（檢索日期：2017 年 12 月 12 日）。

555. Miranda Shaw, *Buddhist Goddesses of India*, figs. 5.1, 5.2, 5.3.

556. （唐）義淨，《南海寄歸內法傳》（T. No. 2125），卷一〈九受齋軌則〉，《大正藏》，第 54 冊，頁 209 中。

557. （唐）段成式，《寺塔記》（T. No. 2093），《大正藏》，第 51 冊，頁 1023 上。

558. （宋）贊寧，《宋高僧傳》（T. No. 2061），卷二十四〈唐太原府崇福寺慧警傳〉，《大正藏》，第 50 冊，頁 863 上。

559. 四川省文物管理局、成都文物考古研究所、北京大學中國考古學研究中心、巴州區文物管理所，《巴中石窟內容總錄》，頁 100-101。

560. （唐）不空譯，《大藥叉女歡喜母并愛子成就法》（T. No. 1260），《大正藏》，第 21 冊，頁 286 下。

561. Helen B. Chapin, and Alexander C. Soper, revised, *A Long Roll of Buddhist Images*, p. 180.

562. Moritaka Matsumoto, "Chang Sheng-wen's Long Roll of Buddhist Images: a Reconstruction and Iconology," pp. 318-320.

563. 慈怡主編，《佛光大辭典》〈轉輪聖王〉條，《佛光山電子大藏經：佛光大辭典》網站：http://etext.fgs.org.tw/search02.aspx（檢索日期：2017 年 12 月 17 日）。

564. 蘇興鈞、鄭國，《〈法界源流圖〉介紹與欣賞》，圖版 No. 80。

565. Helen B. Chapin, and Alexander C. Soper, revised, *A Long Roll of Buddhist Images*, p. 181.

566. Moritaka Matsumoto, "Chang Sheng-wen's Long Roll of Buddhist Images: a Reconstruction and Iconology," pp. 326-327.

567. 慈怡主編，《佛光大辭典》〈降三世明王〉條，見《佛光山電子大藏經：佛光大辭典》網站：http://etext.fgs.org.tw/search02.aspx（檢索日期：2017 年 12 月 18 日）。

568. （日）覺禪集，《覺禪鈔》，卷八十四〈降三世上〉，《大正藏‧圖像部》，第 5 冊，圖像 316-321。

圖錄 79。

508. 侯冲，〈南詔大理漢傳佛教繪畫藝術 —— 張勝溫《梵像卷》研究〉，頁 72；侯冲，〈漢傳佛教〉，收入楊學政主編，《雲南宗教史》，頁 77；李巳生，〈《梵像卷》探疑〉，《新美術》，1999 年第 3 期，頁 23。

509. 田懷清，〈大理國《張勝溫畫卷》第 108 開圖名、圖像內容、粉本來源諸問題考釋〉，頁 4。

510. 蘇興鈞、鄭國，《〈法界源流圖〉介紹與欣賞》，圖版 No. 45。

511. Helen B. Chapin, and Alexander C. Soper, revised, *A Long Roll of Buddhist Images*, p. 173.

512. Moritaka Matsumoto, "Chang Sheng-wen's Long Roll of Buddhist Images: a Reconstruction and Iconology," p. 300.

513. （唐）玄奘譯，《持世陀羅尼經》（T. No. 1162），《大正藏》，第 20 冊，頁 666 下-667 下。

514. （唐）不空譯，《佛說雨寶陀羅尼經》（T. No. 1163），《大正藏》，第 20 冊，頁 667 下-669 下。

515. （宋）法天譯，《佛說大乘聖吉祥持世陀羅尼經》（T. No. 1164），《大正藏》，第 20 冊，頁 669 下-672 中。

516. （宋）施護譯，《聖持世陀羅尼經》（T. No. 1165），《大正藏》，第 20 冊，頁 672 中。

517. （宋）施護譯，《聖持世陀羅尼經》（T. No. 1165），《大正藏》，第 20 冊，頁 673 中。

518. Moritaka Matsumoto, "Chang Sheng-wen's Long Roll of Buddhist Images: a Reconstruction and Iconology," p. 301.

519. （宋）法賢譯，《佛說瑜伽大教王經》（T. No. 890），卷二〈三摩地品〉，《大正藏》，第 18 冊，頁 568 中。

520. Benoytosh Bhattacharyya, *The Indian Buddhist Iconography: Based on the Sādhanamālā and Cognate Tāntric Texts of Rituals*, p. 117.

521. （日）心覺抄，《別尊雜記》，卷二十八〈彌勒地藏持世〉，《大正藏‧圖像部》，第 3 冊，頁 344 圖像 120、頁 345 圖像 121、347 中；（日）亮禪述，亮尊記，《白寶口抄》，卷一四五〈持世法〉，《大正藏‧圖像部》，第 7 冊，頁 250 下；（日）永範、類聚，《成菩提集》，卷二下〈持世菩薩〉，《大正藏‧圖像部》，第 8 冊，頁 652 上；（日）承澄，《阿娑縛抄》，卷八十一〈持世法〉，《大正藏‧圖像部》，第 9 冊，頁 155 上、圖像 22、23。

522. Miranda Shaw, *Buddhist Goddesses of India*, pp. 255-257, 260.

523. Benoytosh Bhattacharyya, *The Indian Buddhist Iconography: Based on the Sādhanamālā and Cognate Tāntric Texts of Rituals*, p. 118.

524. W. Zwalf ed., *Buddhism: Art and Faith* (London: British Museum Publications Limited, 1985), pp. 100, 116.

525. 大理國的科儀《廣施無遮道場儀》云：「怯除熱惱，端靖身心，向下勤股，霑需禮請：諸佛如來部、佛母蓮花部、真智金剛部，誠心仰請秘密會上，遍法界中。」（見侯冲整理，《廣施無遮道場儀》，收入方廣錩主編，《藏外佛教文獻‧第 6 輯》〔北京：宗教文化出版社，1998〕，頁 360-361）。文中的「佛母蓮花部」，可能指的就是「蓮花部母」。

526. （唐）不空譯，《攝無礙大悲心大陀羅尼經計一法中出無量義南方滿願補陀落海會五部諸尊等弘誓力方位及威儀形色執持三摩耶幖幟曼荼羅儀軌》（T. No. 1067），《大正藏》，第 20 冊，頁 192 下。

527. （唐）不空譯，《都部陀羅尼目》（T. No. 903），《大正藏》，第 18 冊，頁 899 中。

528. Helen B. Chapin, and Alexander C. Soper, revised, *A Long Roll of Buddhist Images*, p. 174.

529. Moritaka Matsumoto, "Chang Sheng-wen's Long Roll of Buddhist Images: a Reconstruction and Iconology," p. 303.

530. （唐）一行記，《大毘盧遮那成佛經疏》（T. No. 1796），卷五，《大正藏》，第 39 冊，頁 632 上-下。

531. 蘇興鈞、鄭國，《〈法界源流圖〉介紹與欣賞》，圖版 No. 47。

532. Helen B. Chapin, and Alexander C. Soper, revised, *A Long Roll of Buddhist Images*, p. 175.

533. Moritaka Matsumoto, "Chang Sheng-wen's Long Roll of Buddhist Images: a Reconstruction and Iconology," p. 304.

534. Helen B. Chapin, and Alexander C. Soper, revised, *A Long Roll of Buddhist Images*, p. 176.

535. 〈金剛藏菩薩〉條，見《百度百科》網站：https://baike.baidu.com/item/%E9%87%91%E5%88%9A%E8%97%8F%E8%8F%A9%E8%90%A8（檢索日期：2017 年 12 月 9 日）。

536. （唐）輸波迦羅譯，《攝大毘盧遮那經大菩提幢諸尊密印標幟曼荼羅儀軌》（T. No. 850），卷二，《大正藏》，第 18 冊，頁 75 中。

537. 蘇興鈞、鄭國，《〈法界源流圖〉介紹與欣賞》，圖版 No.

479. （宋）天息災譯，《佛說大摩里支菩薩經》（T. No. 1257），卷二，《大正藏》，第 21 冊，頁 268 中。

480. （宋）天息災譯，《佛說大摩里支菩薩經》（T. No. 1257），卷二，《大正藏》，第 21 冊，頁 267 上。

481. （宋）天息災譯，《佛說大摩里支菩薩經》（T. No. 1257），卷一，《大正藏》，第 21 冊，頁 262 下。

482. （宋）天息災譯，《佛說大摩里支菩薩經》（T. No. 1257），卷三，《大正藏》，第 21 冊，頁 270 上。

483. 參見李玉珉，〈唐宋摩利支菩薩信仰與圖像考〉，頁 12-14、20-30。

484. （宋）周密，《雲煙過眼錄》，卷二，收入于安瀾編，《畫品叢書》（上海：上海人民出版社，1982），頁 351。

485. （宋）佚名，《宣和畫譜》，收入中國書畫研究資料社編，《畫史叢書》，第 1 冊，頁 379。

486. （宋）天息災譯，《佛說大摩里支菩薩經》（T. No. 1257），卷二，《大正藏》，第 21 冊，頁 266 中、上

487. 參見張小剛，〈敦煌摩利支天經像〉，頁 396-397；劉永增，〈敦煌石窟摩利支天曼荼羅圖像解說〉，《敦煌研究》，2013 年第 5 期，頁 1-11；張小剛，〈文殊山石窟西夏《水月觀音圖》與《摩利支天圖》考釋〉，《敦煌研究》，2016 年第 2 期，頁 12-15。

488. Claudine Bautze-Picron, "Between Śākyamuni and Vairo-cana: Mārīcī, Goddess of Light and Victory," *Silk Road and Archaeology: Journal of the Institute of Silk Road Studies, Kamakura*, vol. 7 (2001), pp. 265-266.

489. Janice J. Leoshko, "The Iconography of Buddhist Sculp-tures of the Pāla and Sena Periods from Bodhgayā," (Ph.D. dissertation, Ohio State University, 1987), p. 309; Miranda Shaw, *Buddhist Goddesses of India* (Princeton: Princeton University Press, 2006), p. 208.

490. （宋）天息災譯，《佛說大摩里支菩薩經》（T. No. 1257），卷三，《大正藏》，第 21 冊，頁 270 下，類似的經文亦見於卷五，《大正藏》，第 21 冊，頁 277 中。

491. Benoytosh Bhattacharyya, *The Indian Buddhist Icono-graphy: Mainly Based on the Sādhanamālā and Cognate Tāntric Texts of Rituals*, p. 207.

492. 由於學者們對此則榜題中，「密」和「普」之間的字，釋讀有別，故有「南无秘密五普賢」、「南无秘密互普賢」、「南无秘密工普賢」、「南无秘密主普賢」諸說（見田懷清，〈大理國《張勝溫畫卷》第 108 開圖名、圖像內容、

粉本來源諸問題考釋〉，《大理師專學報》，2000 年第 2 期，頁 2-3），一方面，大部分的學者釋讀此一榜題為「南无秘密五普賢」；再方面，此頁的圖像與五秘密曼荼羅息息相關，而該曼荼羅的主尊金剛薩埵，又是普賢菩薩的異名，故此則榜題應釋為「南无秘密五普賢」。

493. 蘇興鈞、鄭國，《〈法界源流圖〉介紹與欣賞》，圖版 Nos. 42、43。

494. 蘇興鈞、鄭國，《〈法界源流圖〉介紹與欣賞》，頁 41，註 8。

495. 田懷清，〈大理國《張勝溫畫卷》第 108 開圖名、圖像內容、粉本來源諸問題考釋〉，頁 2。

496. （日）興然集，《曼荼羅集》，卷中〈五秘密曼荼羅〉，《大正藏・圖像部》，第 4 冊，頁 182，圖像 45。

497. （日）覺禪集，《覺禪鈔》，卷七十七〈五秘密〉，《大正藏・圖像部》，第 5 冊，圖像 44、45。

498. （唐）不空譯，《大樂金剛薩埵修行成就儀軌》（T. No. 1119），《大正藏》，第 20 冊，頁 509 上。

499. （唐）不空譯，《金剛頂瑜伽金剛薩埵五秘密修行念誦儀軌》（T. No. 1125），《大正藏》，第 20 冊，頁 536 中-下。

500. （唐）不空譯，《金剛頂瑜伽金剛薩埵五秘密修行念誦儀軌》（T. No. 1125），《大正藏》，第 20 冊，頁 537 中。

501. （唐）不空譯，《金剛頂瑜伽金剛薩埵五秘密修行念誦儀軌》（T. No. 1125），《大正藏》，第 20 冊，頁 538 上。

502. （唐）不空譯，《金剛頂瑜伽金剛薩埵五秘密修行念誦儀軌》（T. No. 1125），《大正藏》，第 20 冊，頁 538 中-539 上。

503. 石田尚豐，《日本の美術・33・密教画》（東京：至文堂，1969），頁 38。

504. 侯冲，〈南詔大理國佛教新資料初探〉，頁 457。

505. （唐）不空譯，《大樂金剛薩埵修行成就儀軌》（T. No. 1119）、《金剛頂勝初瑜伽經中略出大樂金剛薩埵念誦儀》（T. No. 1120A）、《金剛頂勝初瑜伽普賢菩薩念誦法》（T. No. 1123）、《普賢金剛薩埵略瑜伽念誦儀軌》（T. No. 1124）、《金剛頂瑜伽金剛薩埵五秘密修行念誦儀軌》（T. No. 1125），皆見《大正藏》，第 20 冊。

506. 呂建福，《中國密教史（修訂版）》（北京：中國社會科學出版社，2011），頁 355-356。

507. （宋）黃休復，《益州名畫錄》，收入中國書畫研究資料社編，《畫史叢書》，第 3 冊，頁 1385。

為中心〉，頁 83。

450. 馮明珠、索文清主編，《聖地西藏：最接近天空的寶藏》（臺北：聯合報股份有限公司，2010），圖 20。

451. 李翎，〈十一面觀音像式研究 —— 以漢藏造像對比研究為中心〉，頁 80、83。

452. 彭金章，《敦煌石窟全集‧10‧密教畫卷》（香港：商務印書館，2003），圖 5、6；Lokesh Chandra and Nirmala Sharma, *Buddhist Paintings of Tun-huang in the National Museum, New Delhi*, pl. 38.

453. 李翎，〈十一面觀音像式研究 —— 以漢藏造像對比研究為中心〉，頁 81。

454. 姜懷英、邱宣充編著，《大理崇聖寺三塔》，頁 71，圖版 64。

455. （唐）般若譯，《諸佛境界攝真實經》（T. No. 868），《大正藏》，第 18 冊，頁 275 下。

456. （宋）黃休復，《益州名畫錄》，卷中，收入中國書畫研究資料社編，《畫史叢書》，第 3 冊，頁 1405。

457. （宋）郭若虛，《圖畫見聞誌》，卷中，收入中國書畫研究資料社編，《畫史叢書》，第 1 冊，頁 178。

458. 蘇興鈞、鄭國，《〈法界源流圖〉介紹與欣賞》，圖版 No. 27。

459. Helen B. Chapin, and Alexander C. Soper, revised, *A Long Roll of Buddhist Images*, pp. 169-170.

460. 李霖燦，《南詔大理國新資料的綜合研究》，頁 44。

461. Moritaka Matsumoto, "Chang Sheng-wen's Long Roll of Buddhist Images: a Reconstruction and Iconology," pp. 310-318.

462. 潘亮文，《中國地藏菩薩像初探》（臺南：國立臺南藝術學院，1999），頁 15-37；姚崇新、于君方，〈觀音與地藏 —— 唐代佛教造像中的一種特殊組合〉，《藝術史研究》，第 10 輯（2008），頁 468-471；後收入姚崇新，《中古藝術宗教與西域歷史論稿》（北京：商務印書館，2011），頁 64-70。

463. 姜懷英、邱宣充編著，《大理崇聖寺三塔》，頁 77，圖版 146。

464. 張總，《地藏信仰研究》（北京：宗教文化出版社，2003），頁 173-352。

465. 松本榮一，〈被帽地藏菩薩像の分布〉，《東方學報》（東京），第 3 號（1932），頁 152-153；松本榮一，《燉煌

畫の研究‧圖像篇》（東京：同朋舍，1985 復刻初版），頁 378-340；王惠民，〈中唐以後敦煌地藏圖像考察〉，《敦煌研究》，2007 年第 1 期，頁 24-25；鄭阿財，〈敦煌寫本道明和尚還魂故事研究〉，收入鄭阿財，《見證與宣傳 —— 敦煌故事靈驗記研究》（臺北：新文豐出版股份有限公司，2010），頁 228-237；張書彬，〈中古敦煌地區地藏信仰傳播形態之文本、圖像與儀軌〉，《美術學報》，2014 年第 1 期，頁 77-79。

466. 中國社會科學院歷史研究所、中國敦煌吐魯番學會敦煌古文獻編輯委員會、英國國家圖書館、倫敦大學亞非學院編，《英藏敦煌文獻‧第 5 卷》（成都：四川人民出版社，1992），頁 9。

467. 松本榮一，《燉煌畫の研究‧圖像篇》，頁 379。

468. 竇懷永、張涌泉滙輯校注，《敦煌小說合集》（杭州：浙江文藝出版社，2010），頁 264。

469. 王惠民，〈中唐以後敦煌地藏圖像考察〉，頁 25。

470. 重慶大足石窟藝術博物館、重慶出版社編，《大足石刻雕塑全集》，第 1 冊，圖 36、37。

471. 劉長久主編，《安岳石窟藝術》，圖 78。

472. 失譯人，《大方廣十輪經》（T. No. 410），卷一〈序品〉，《大正藏》，第 13 冊，頁 681 下；失譯人，《佛說地藏菩薩陀羅尼經》（T. No. 1159），《大正藏》，第 20 冊，頁 656 上。

473. Benoytosh Bhattacharyya, *The Indian Buddhist Iconography: Mainly Based on the Sādhanamālā and Cognate Tāntric Texts of Rituals*, p. 93.

474. Helen B. Chapin, and Alexander C. Soper, revised, *A Long Roll of Buddhist Images*, p. 170.

475. 李玉珉，〈唐宋摩利支菩薩信仰與圖像考〉，頁 4-7。

476. 天息災，生於北印度迦濕彌羅國，於太平興國五年（980），與其同母兄弟施護攜帶梵本來宋都汴京。雍熙四年（987），天息災奉詔改名法賢。《佛說大摩利里支菩薩經》的譯者仍稱天息災，顯然此經為其早期的譯作。

477. 松本榮一，《燉煌畫の研究‧圖像篇》，頁 473-479；張小剛，〈敦煌摩利支天經像〉，收入敦煌研究院編，《2004 年石窟研究國際學術會議論文集》（上海：上海古籍出版社，2006），上冊，頁 390-396；李玉珉，〈唐宋摩利支菩薩信仰與圖像考〉，頁 12-14。

478. （宋）天息災譯，《佛說大摩里支菩薩經》（T. No. 1257），卷二、卷四，《大正藏》，第 21 冊，頁 269 上、272 下。

《畫史叢書》，第 1 冊，頁 403。

420. （宋）黃休復，《益州名畫錄》，收入中國書畫研究資料社編，《畫史叢書》，第 3 冊，頁 1383。

421. （宋）佚名，《宣和畫譜》，收入中國書畫研究資料社編，《畫史叢書》，第 1 冊，頁 405。

422. （宋）佚名，《宣和畫譜》，收入中國書畫研究資料社編，《畫史叢書》，第 1 冊，頁 395；（宋）黃休復，《益州名畫錄》，收入中國書畫研究資料社編，《畫史叢書》，第 3 冊，頁 1380、1386。

423. （宋）歐陽修、宋祁，《新唐書》，卷二二二中〈南蠻中·南詔下〉，頁 6282。

424. Helen B. Chapin 認為此大的圓形物為銅鼓，細審之，不類。見 Helen B. Chapin, and Alexander C. Soper, revised, *A Long Roll of Buddhist Images*, p. 149.

425. 蘇興鈞、鄭國，《〈法界源流圖〉介紹與欣賞》，圖版 No. 24。

426. （明）倪輅輯，（清）王崧校理，（清）胡蔚增訂，木芹會證，《南詔野史會證》，頁 76。

427. 梁曉強，〈《南詔歷代國王禮佛圖》圖釋〉，頁 66。

428. 李霖燦，《南詔大理國新資料的綜合研究》，頁 43。

429. 此則榜題，李霖燦釋讀為「孝桓王異口尋」，梁曉強釋讀為「幽王券龍晟」，參見李霖燦，《南詔大理國新資料的綜合研究》，頁 43；梁曉強，〈《南詔歷代國王禮佛圖》圖釋〉，頁 66。

430. （明）倪輅集，楊慎校，《南詔野史》（淡生堂本），頁 17；（明）倪輅輯，（清）王崧校理，（清）胡蔚增訂，木芹會證，《南詔野史會證》，頁 114。

431. 梁曉強，〈《南詔歷代國王禮佛圖》圖釋〉，頁 67。

432. 此則題記，梁曉強釋讀為「神武王皮邐閣」（見梁曉強，〈《南詔歷代國王禮佛圖》圖釋〉，頁 67），細審之，「王」下一字不是「皮」，而是「鳳」。

433. （明）倪輅集，楊慎校，《南詔野史》（淡生堂本），頁 16；（明）倪輅輯，（清）王崧校理，（清）胡蔚增訂，木芹會證，《南詔野史會證》，頁 78。

434. （清）倪蛻輯，李埏校點，《滇雲歷年傳》，卷四，頁 118。

435. （明）倪輅集，楊慎校，《南詔野史》（淡生堂本），頁 14。

436. （明）倪輅輯，（清）王崧校理，（清）胡蔚增訂，木芹會證，《南詔野史會證》，頁 49。

437. 《南詔圖傳·文字卷》引用的〈鐵柱記〉稱，和張樂盡求一同祭天者乃興宗王，恐傳抄之誤。參見李玉珉，〈阿嵯耶觀音菩薩考〉，頁 12-20。

438. 詳細討論見梁曉強，〈《南詔歷代國王禮佛圖》圖釋〉，頁 65-66。

439. 尤中校注，《僰古通紀淺述校注》，頁 44。

440. （清）佚名，《白國因由》，頁 25。

441. 顏娟英，〈唐代十一面觀音圖像與信仰〉，《佛學研究中心學報》，第 11 期（2006 年 7 月），頁 93-116；後收入顏娟英，《鏡花水月：中國古代美術考古與佛教藝術的探討》（臺北：石頭出版股份有限公司，2016），頁 366-388。

442. （北周）耶舍崛多等譯，《佛說十一面觀世音神咒經》（T. No. 1070），《大正藏》，第 20 冊，頁 149 上-152 上。

443. （唐）阿地瞿多譯，《陀羅尼集經》（T. No. 901），卷四《十一面觀世音神咒經》，《大正藏》，第 18 冊，頁 812 中-825 下；（唐）玄奘譯，《十一面神咒心經》（T. No. 1071），《大正藏》，第 20 冊，頁 152 上-154 下；（唐）不空譯，《十一面觀自在菩薩心密言念誦儀軌經》（T. No. 1069），《大正藏》，第 20 冊，頁 139 下-149 上。

444. （唐）義沼，《十一面神咒心經義疏》（T. No. 1802），《大正藏》，第 39 冊，頁 1004 中-1011 下。

445. 顏娟英，〈唐代十一面觀音圖像與信仰〉，頁 92-93；後收入顏娟英，《鏡花水月：中國古代美術考古與佛教藝術的探討》，頁 367-368。

446. （唐）不空譯，《十一面觀自在菩薩心密言念誦儀軌經》（T. No. 1069），《大正藏》，第 20 冊，頁 141 中。

447. （北周）耶舍崛多等譯，《佛說十一面觀世音神咒經》（T. No. 1070），《大正藏》，第 20 冊，頁 150 下；（唐）阿地瞿多譯，《陀羅尼集經》（T. No. 901），卷四《十一面觀世音神咒經》，《大正藏》，第 18 冊，頁 824 中；（唐）玄奘譯，《十一面神咒心經》（T. No. 1071），《大正藏》，第 20 冊，頁 154 上。

448. 參見彭金章，〈敦煌石窟十一面觀音經變研究 —— 敦煌密教經變研究之四〉，收入敦煌研究院編，《段文傑敦煌研究五十年紀念文集》（北京：世界圖書出版公司，1996），頁 72-86；李翎，〈十一面觀音像式研究 —— 以漢藏造像對比研究為中心〉，《敦煌學輯刊》，2004 年第 2 期，頁 79-80。

449. 李翎，〈十一面觀音像式研究 —— 以漢藏造像對比研究

388. Moritaka Matsumoto, "Chang Sheng-wen's Long Roll of Buddhist Images: a Reconstruction and Iconology," p. 246.

389. 目前，筆者發現五尊易長觀世音的造像，分別收藏在臺北的國立故宮博物院、美國的維吉尼亞美術館、紐約大都會博物館、日本的大阪市立美術館和香港的私人藏家。

390. 姜懷英、邱宣充編著，《大理崇聖寺三塔》，頁 74，圖版 109。

391. 李玉珉，〈易長觀世音像考〉，《國立臺灣大學美術史研究集刊》，第 21 期（2006），頁 69-70。

392. 尤中校注，《僰古通紀淺述校注》，頁 79。

393. 李玉珉，〈易長觀世音像考〉，頁 67-88。

394. Helen B. Chapin, "Yünnanese Images of Avalokiteśvara," pp. 176-178.

395. 李霖燦，《南詔大理國新資料的綜合研究》，頁 27。

396. Moritaka Matsumoto, "Chang Sheng-wen's Long Roll of Buddhist Images: a Reconstruction and Iconology," p. 245.

397. Nandana Chutiwongs, *The Iconography of Avalokiteśvara in Mainland South East Asia*, pp. 325-326.

398. John Guy, "The Avalokiteśvara of Yunnan and Some South East Asian Connections," pp. 73-75.

399. 古正美，〈南詔、大理的佛教建國信仰〉，收入古正美，《從天王傳統到佛王傳統：中國中世佛教治國意識型態研究》（臺北：商周出版社，2003），頁 437-439。

400. 楊泠泠，〈從《張勝溫畫卷》看觀音信仰在大理的盛行〉，《雲南文物》，2002 年第 1 期，頁 79。

401. 朴城軍，《南詔大理國觀音造像研究》，頁 88-89。

402. （唐）不空譯，《葉衣觀自在菩薩經》（T. No. 1100），《大正藏》，第 20 冊，頁 448 中-449 中。

403. 段金錄、張錫祿主編，《大理歷代名碑》，頁 29。

404. 與第 101 頁救苦觀世音像類似的鎏金觀音造像，見大村西崖，《中国美術史彫塑篇》（東京：国書刊行会，1980〔復刻本〕），圖 643；Albert Lutz, *Der Goldschatz der drei Pagoden* (Zurich: Museum Rietberg, 1991), abbs. 46, 47, 48.

405. Angela F. Howard, "A Gilt Bronze Guanyin from the Nan-zhao Kingdom of Yunnan: Hybrid Art from the South-western Frontier," *The Journal of the Walters Art Gallery*, vol. 48 (1990), pp. 1-12.

406. Helen B. Chapin, and Alexander C. Soper, revised, *A Long Roll of Buddhist Images*, p. 146.

407. Moritaka Matsumoto, "Chang Sheng-wen's Long Roll of Buddhist Images: a Reconstruction and Iconology," p. 246.

408. 小林太市郎，〈唐代の救苦観音〉，收入《小林太市郎著作集 7 —— 佛教藝術の研究》，頁 194-205。

409. 此像的造像題記云：「大唐貞觀十六年三月廿五日，清信女石妲妃敬造救苦觀世音一軀。」見劉景龍、李玉昆主編，《龍門石窟碑刻題記彙錄》（北京：中國大百科全書出版社，1998），上冊，頁 39。

410. 參見大英博物館編，《西域美術：大英博物館スタイン・コレクション・敦煌絵画》，第 2 冊，圖版 7、23；ジャック・ジエス（Jack Jesse）編，《西域美術：ギメ美術館ペリオ・コレクション》，第 1 冊，圖版 58、60。

411. 四川省文物管理局、成都文物考古研究所、北京大學中國考古學研究中心、巴州區文物管理所，《巴中石窟內容總錄》，頁 138-139。

412. （東晉）竺難提譯，《請觀世音菩薩消伏毒害陀羅尼呪經》（T. No. 1043），《大正藏》，第 20 冊，頁 36 上。

413. 參見（唐）伽梵達摩譯，《千手千眼觀世音菩薩廣大圓滿無礙大悲心陀羅尼經》（T. No. 1060），《大正藏》，第 20 冊，頁 106 下；（唐）不空譯，《千手千眼觀世音菩薩大悲心陀羅尼》（T. No. 1064），《大正藏》，第 20 冊，頁 115 下。

414. （唐）義操集，《胎藏金剛教法名號》（T. No. 864B），《大正藏》，第 18 冊，頁 203 下。

415. 大英博物館編，《西域美術：大英博物館スタイン・コレクション・敦煌絵画》，第 2 冊，圖版 71；ジャック・ジエス（Jack Jesse）編，《西域美術：ギメ美術館ペリオ・コレクション》，第 1 冊，圖版 96、98；Lokesh Chandra and Nirmala Sharma, *Buddhist Paintings of Tun-huang in the National Museum, New Delhi*, pls. 45, 46.

416. 蘇興鈞、鄭國，《〈法界源流圖〉介紹與欣賞》，圖版 No. 25。

417. Helen B. Chapin, and Alexander C. Soper, revised, *A Long Roll of Buddhist Images*, pp. 147-148.

418. Moritaka Matsumoto, "Chang Sheng-wen's Long Roll of Buddhist Images: a Reconstruction and Iconology," pp. 249-251.

419. （宋）佚名，《宣和畫譜》，收入中國書畫研究資料社編，

大理國佛教新資料初探〉，頁 455），其據此將第 96 頁的
菩薩像訂名為「社嚩喫佛母」，唯筆者與侯氏的斷句有所
出入。

362. （宋）法賢譯，《佛說瑜伽大教王經》（T. No. 890），卷
二〈三摩地品〉，《大正藏》，第 18 冊，頁 567 中。

363. 引文見Benoytosh Bhattacharyya, *The Indian Buddhist
Iconography: Mainly Based on the Sādhanamālā and
Cognate Tāntric Texts of Rituals*, pp. 196-197.

364. （日）承澄，《阿娑縛抄》，卷九十三〈葉衣法〉，《大正藏·
圖像部》，第 9 冊，頁 206 下、圖像 38。

365. （唐）實叉難陀譯，《大方廣佛華嚴經》（T. No. 279），卷
六十八〈入法界品第三十九之九〉，《大正藏》，第 10 冊，
頁 366 下。

366. （唐）玄奘，《大唐西域記》（T. No. 2087），《大正藏》，
第 51 冊，頁 932 上。

367. （唐）玄奘譯，《不空羂索心經》（T. No. 1094），《大正藏》，
第 20 冊，頁 402 中；（唐）伽梵達摩譯，《千手千眼觀世
音菩薩廣大圓滿無礙大悲心陀羅尼經》（T. No. 1060），
《大正藏》，第 20 冊，頁 106 上；（宋）天息災譯，《聖觀
自在菩薩一百八名經》（T. No. 1054），《大正藏》，第 20
冊，頁 69 中；（宋）施護等譯，《佛說聖觀自在菩薩不空
王祕密心陀羅尼經》（T. No. 1099），《大正藏》，第 20 冊，
頁 443 中。

368. Yu Chun-fang, *Kuan-yin: the Chinese Transformation
of Avalokiteśvara*, pp. 371-373; 于君方著，陳懷宇、姚崇
新、林佩瑩譯，《觀音 —— 菩薩中國化的演變》，頁 372-
373。

369. （宋）法賢譯，《佛說一切佛攝相應大教王經聖觀自在菩薩
念誦儀軌》（T. No. 1051），《大正藏》，第 20 冊，頁 66 下。

370. Benoytosh Bhattacharyya, *The Indian Buddhist Icono-
graphy: Based on the Sādhanamālā and Cognate Tāntric
Texts of Rituals* (New Delhi: Cosmo Publications, 1985,
First published 1924), p. 51.

371. 參見李玉珉，《觀音特展》，頁 17-18、182-183。

372. 大英博物館編，《西域美術：大英博物館スタイン・コレ
クション・敦煌繪畫》，第 1 冊，圖 13；Lokesh Chandra
and Nirmala Sharma, *Buddhist Paintings of Tun-huang in
the National Museum, New Delhi*, pls. 31, 33.

373. （唐）王勃，〈觀音大士讚〉，收入（元）盛熙明，《補陀洛迦
山傳》（T. No. 2101），《大正藏》，第 51 冊，頁 1139 上。

374. （宋）志磐，《佛祖統紀》（T. No. 2035），卷四十二，《大
正藏》，第 49 冊，頁 388 中。

375. Helen B. Chapin, and Alexander C. Soper, revised, *A Long
Roll of Buddhist Images*, p. 144.

376. 參見傅雲仙，《阿嵯耶觀音研究》，圖 1-6；李玉珉，〈阿
嵯耶觀音菩薩考〉，圖 1、5、15-21、30-34。

377. 姜懷英、邱宣充編著，《大理崇聖寺三塔》，頁 74，圖版
109。

378. （宋）范成大，《桂海虞衡志》〈志器〉，收入《叢書集成
初編》，第 63 冊，頁 10。

379. （宋）周去非著，楊武泉校柱，《嶺外代答校注》，卷七〈樂
器門 —— 銅鼓〉，頁 254。

380. Helen B. Chapin, and Alexander C. Soper, revised, *A Long
Roll of Buddhist Images*, p. 84.

381. 李霖燦，《南詔大理國新資料的綜合研究》，頁 26，圖版
貳-G。

382. Helen B. Chapin, "Yünnanese Images of Avalokiteśvara," p.
182.

383. Marie Thérèse de Mallmann, "Notes sur les bronzes du
Yunnan représentant Avalokiteśvara," *Harvard Journal of
Asiatic Studies*, vol. 14, no. 3/4 (1951), pp. 572-575.

384. Susan L. Huntington and John C. Huntington, *Leaves
from the Bodhi Tree: the Art of Pāla India (8th-12th
Centuries) and Its International Legacy* (Dayton, Seattle
and London: The Dayton Art Institute in Association with
the University of Washington Press, 1990), p. 245.

385. Nandana Chutiwongs, *The Iconography of Avalokiteśvara
in Mainland South East Asia* (New Delhi: Aryan Books
International, 2002), pp. 246-256, 477-480. 此書原為其
博士論文，見 Nandana Chutiwongs, "The Iconography
of Avalokiteśvara in Mainland South East Asia," (Leiden:
Rijksuniversiteit Leiden Ph.D. dissertation, 1984).

386. 震旦文教基金會編輯委員會主編，《震旦藝術博物館
佛教文物選粹 1》（臺北：財團法人震旦文教基金會，
2003），頁 202。

387. 有關阿嵯耶觀音風格的來源，尚可參見 John Guy, "The
Avalokiteśvara of Yunnan and Some South East Asian
Connections," pp. 64-83; 傅雲仙，《阿嵯耶觀音研究》，頁
15-69；李玉珉，〈阿嵯耶觀音菩薩考〉，頁 33-35。

造像考古調查報告》，頁 203-204。

332. 王惠民，〈「甘露施餓鬼、七寶施貧兒」圖像考釋〉，《敦煌研究》，2011 年第 1 期，頁 18-20。

333. 大英博物館編，《西域美術：大英博物館スタイン・コレクション・敦煌絵画》，第 1 冊，圖版 18-11；Lokesh Chandra and Nirmala Sharma, *Buddhist Paintings of Tun-huang in the National Museum, New Delhi* (New Delhi: Niyogi Books, 2012), pl. 46.

334. （唐）不空譯，《金剛頂瑜伽千手千眼觀世音菩薩修行儀軌經》（T. No. 1056），《大正藏》，第 20 冊，頁 75 上。

335. （唐）不空譯，《大悲心陀羅尼修行念誦略儀》（T. No. 1066），《大正藏》，第 20 冊，頁 128 中。

336. 有關唐代千手千眼觀世音的研究，參見小林太市郎，〈唐代の大悲觀音〉，收入《小林太市郎著作集 7 —— 佛教藝術の研究》（京都：淡交社，1974），頁 83-186。

337. 黃璜，〈《梵像卷》第 93 頁千手千眼觀世音圖像再考〉，《美術與設計》，2004 年第 1 期，頁 64。

338. 小林太市郎，〈唐代の大悲觀音〉，頁 140-145。

339. Helen B. Chapin, and Alexander C. Soper, revised, *A Long Roll of Buddhist Images*, p. 141.

340. Moritaka Matsumoto, "Chang Sheng-wen's Long Roll of Buddhist Images: a Reconstruction and Iconology," p. 269.

341. （日）覺禪集，《覺禪鈔》，卷五十〈不空羂索上〉，《大正藏・圖像部》，第 4 冊，頁 894 中。

342. 參見 Pratapaditya Pal, "The Iconography of Amoghapaśa Lokeśvara," *Oriental Art*, vol. 12, no. 4 (Winter 1966), pp. 234-239; vol. 13, no. 1 (Spring 1967), pp. 21-28.

343. 李霖燦，《南詔大理國新資料的綜合研究》，頁 42；並參見蘇興鈞、鄭國，《〈法界源流圖〉介紹與欣賞》，圖版 No. 40。

344. （日）心覺抄，《別尊雜記》，卷三十〈隨求〉，《大正藏・圖像部》，第 3 冊，頁 362 上-362 中。

345. 李玉珉，〈張勝溫「梵像卷」之觀音研究〉，頁 238-239；該文修訂後，收入李玉珉，《觀音特展》，頁 231。

346. 侯冲，〈南詔大理國佛教新資料初探〉，頁 454。不過，《大理叢書・大藏經篇》將這段文字列於〈波㗚那社嚩梨佛母啟請〉條下（見郭惠青主編，《大理叢書・大藏經篇》，第 2 卷，頁 98-99）。由於侯冲參與大理寫經的整理多年，而《大理叢書・大藏經篇》「波㗚那社嚩梨佛母啟請」一

條書於錦條上，筆者懷疑拍照時，誤置於此，故仍採侯氏之說。

347. Yu Chun-fang, *Kuan-yin: the Chinese Transformation of Avalokiteśvara* (New York: Columbia University Press, 2001), p. 119; 于君方著，陳懷宇、姚崇新、林佩瑩譯，《觀音 —— 菩薩中國化的演變》（北京：商務印書館，2012），頁 130。

348. （唐）不空譯，《普遍光明清淨熾盛如意寶印心無能勝大明王大隨求陀羅尼經》（T. No. 1153），《大正藏》，第 20 冊，頁 620 中。

349. Benoytosh Bhattacharyya, *The Indian Buddhist Iconography: Mainly Based on the Sādhanamālā and Cognate Tāntric Texts of Rituals*, p. 303.

350. 逸見梅栄，《中国喇嘛教美術大観》（東京：東京美術，1981），下冊，頁 61-62。

351. （日）心覺抄，《別尊雜記》，卷三十〈隨求〉，《大正藏・圖像部》，第 3 冊，頁 362 上。

352. 蘇興鈞、鄭國，《〈法界源流圖〉介紹與欣賞》，圖版 No. 14。

353. Moritaka Matsumoto, "Chang Sheng-wen's Long Roll of Buddhist Images: a Reconstruction and Iconology," pp. 269-270.

354. 侯冲，〈南詔大理國佛教新資料初探〉，頁 454-455。

355. 李玉珉，〈張勝溫「梵像卷」之觀音研究〉，頁 239；該文修訂後，收入李玉珉，《觀音特展》，頁 231。

356. Moritaka Matsumoto, "Chang Sheng-wen's Long Roll of Buddhist Images: a Reconstruction and Iconology," pp. 280-281.

357. Alexander C. Soper 誤指 Jambhalī 乃「社嚩㗚」的梵名。參見 Helen B. Chapin, and Alexander C. Soper, revised, *A Long Roll of Buddhist Images*, p. 142.

358. （唐）不空譯，《葉衣觀自在菩薩經》（T. No. 1110），《大正藏》，第 20 冊，頁 448 中。

359. （唐）不空譯，《葉衣觀自在菩薩經》（T. No. 1110），《大正藏》，第 20 冊，頁 449 中。

360. （唐）不空譯，《葉衣觀自在菩薩經》（T. No. 1110），《大正藏》，第 20 冊，頁 448 上。

361. 郭惠青主編，《大理叢書・大藏經篇》，第 2 卷，頁 102-103。侯冲於 2003 年業已發表此段文字（見侯冲，〈南詔

華經》（T. No. 262），卷二十五〈觀世音菩薩普門品〉，《大正藏》，第 9 冊，頁 56 下、57 下-58 上。

301. Susan L. Huntington and John C. Huntington, *The Art of Ancient India: Buddhist, Hindu, Jain* (New York & Tokyo: John Weatherhill, Inc., 1985), figs. 12-26, 12-29; Carmel Berkson, *The Caves at Aurangabad: Early Buddhist Tantric Art in India* (Ahmedabad: Mapin Publishing Pvt., Ltd./ New York: Mapin International Inc., 1986), pp. 124, 126-127; Mallar Ghosh, *Development of Buddhist Iconography in Eastern India: a Study of Tāra, Prajñās of Five Thathāgatas and Bhṛikuṭī* (New Delhi: Munshiram Manoharlal Publishers, 1980), pp. 23-24.

302. 羅華慶，〈敦煌藝術中的《觀音普門品變》和《觀音經變》〉，《敦煌研究》，1987 年第 3 期，頁 2 和附錄一。

303. 敦煌文物研究所編，《中國石窟 —— 敦煌莫高窟》，第 5 冊，圖 105；大英博物館編，《西域美術：大英博物館スタイン・コレクション・敦煌絵画》，第 2 冊，圖 21、25；ジャック・ジエス（Jack Jesse）編，《西域美術：ギメ美術館ペリオ・コレクション》（東京：講談社，1994），第 1 冊，圖版 72、73。

304. （宋）黃休復，《益州名畫錄》，卷下，收入中國書畫研究資料社編，《畫史叢書》，第 3 冊，頁 1141。

305. 劉長久主編，《安岳石窟藝術》，圖 146。

306. （姚秦）鳩摩羅什譯，《妙法蓮華經》（T. No. 262），卷二十五〈觀世音菩薩普門品〉，《大正藏》，第 9 冊，頁 56 下。

307. 王士倫主編，《西湖石窟》（杭州：浙江人民出版社，1986），圖 55。

308. 中國美術全集編輯委員會，《中國美術全集‧雕塑編 12‧四川石窟雕塑》，圖 145、172。

309. 蘇興鈞、鄭國，《〈法界源流圖〉介紹與欣賞》，圖版 No. 19。

310. Helen B. Chapin, and Alexander C. Soper, revised, *A Long Roll of Buddhist Images*, p. 138.

311. 李霖燦，《南詔大理國新資料的綜合研究》，頁 42。

312. Moritaka Matsumoto, "Chang Sheng-wen's Long Roll of Buddhist Images: a Reconstruction and Iconology," p. 267.

313. 侯沖，〈南詔大理漢傳佛教繪畫藝術 —— 張勝溫《梵像卷》研究〉，頁 69。

314. Moritaka Matsumoto, "Chang Sheng-wen's Long Roll of Buddhist Images: a Reconstruction and Iconology," p. 282.

315. （宋）法賢譯，《佛說瑜伽大教王經》（T. No. 890），卷二〈三摩地品〉，《大正藏》，第 18 冊，頁 564 下。

316. （劉宋）畺良耶舍譯，《佛說觀無量壽佛經》（T. No. 365），《大正藏》，第 12 冊，頁 343 下。

317. 《成就法鬘》是一部印度後期密教金剛乘成就法的文獻集成，載錄的各種成就法成書年代不一。現存最早的《成就法鬘》寫本，乃劍橋大學圖書館所藏之貝葉本，其上書有 1165 年的紀年，為此書的年代下限。

318. Benoytosh Bhattacharyya, *The Indian Buddhist Iconography: Mainly Based on the Sādhanamālā and Cognate Tāntric Texts of Rituals* (Calcutta: Firma K. L. Mukhopadhyay, 1958), pp. 132-133.

319. Benoytosh Bhattacharyya, *The Indian Buddhist Iconography: Mainly Based on the Sādhanamālā and Cognate Tāntric Texts of Rituals*, p. 132.

320. 蘇興鈞、鄭國，《〈法界源流圖〉介紹與欣賞》，圖版 No. 22。

321. 李霖燦，《南詔大理國新資料的綜合研究》，頁 42。

322. Helen B. Chapin, and Alexander C. Soper, revised, *A Long Roll of Buddhist Images*, pp. 138-140.

323. Moritaka Matsumoto, "Chang Sheng-wen's Long Roll of Buddhist Images: a Reconstruction and Iconology," p. 216.

324. 侯沖，〈南詔大理漢傳佛教繪畫藝術 —— 張勝溫《梵像卷》研究〉，頁 69-70。

325. （唐）不空譯，《千手千眼觀世音菩薩大悲心陀羅尼》（T. No. 1064），《大正藏》，第 20 冊，頁 117 上-119 中。

326. （唐）蘇嚩羅譯，《千光眼觀自在菩薩密法經》（T. No. 1065），《大正藏》，第 20 冊，頁 120 上。

327. （唐）蘇嚩羅譯，《千光眼觀自在菩薩密法經》（T. No. 1065），《大正藏》，第 20 冊，頁 120 上-中。

328. ジャック・ジエス（Jack Jesse）編，《西域美術：ギメ美術館ペリオ・コレクション》，第 1 冊，圖版 96-1。

329. 劉長久主編，《安岳石窟藝術》，圖 146。

330. 重慶大足石窟藝術博物館、重慶出版社編，《大足石刻雕塑全集》（重慶：重慶出版社，1999），第 1 冊，圖 5。

331. 于春、王婷，《夾江千佛岩 —— 四川夾千佛岩古代摩崖

年第 11 期，頁 116。

269. 羅世平，〈廣元千佛菩提瑞像考〉，《故宮學術季刊》，9 卷第 2 期（1991 年冬季），頁 122。

270. 李玉珉，〈試論唐代降魔成道式裝飾佛〉，頁 50。

271. 羅世平，〈廣元千佛菩提瑞像考〉，頁 132，註 2。

272. 四川省文物管理局、成都文物考古研究所、北京大學中國考古學研究中心、巴州區文物管理所，《巴中石窟內容總錄》（成都：四川出版集團巴蜀書社，2008），頁 159。

273. 李玉珉，〈試論唐代降魔成道式裝飾佛〉，頁 63-64。

274. Helen B. Chapin, and Alexander C. Soper, revised, *A Long Roll of Buddhist Images*, p. 133.

275. 蘇興鈞、鄭國，〈《法界源流圖》介紹與欣賞〉，圖版 No. 29。

276. Moritaka Matsumoto, "Chang Sheng-wen's Long Roll of Buddhist Images: a Reconstruction and Iconology," pp. 256-257, 261-262.

277. 侯冲，〈南詔大理漢傳佛教繪畫藝術 ── 張勝溫《梵像卷》研究〉，頁 69。

278. （後漢）失譯人，《大方便佛報恩經》（T. No. 156），卷一，《大正藏》，第 3 冊，頁 126 上。

279. （清）端方編，《陶齋藏石記》，卷十三，收入新文豐出版公司編輯部，《石刻史料新編‧第一輯》（臺北：新文豐出版股份有限公司，1982），第 11 冊，頁 8107 上。

280. （東晉）佛馱跋陀羅譯，《大方廣佛華嚴經》（T. No. 278），卷六十，《大正藏》，第 9 冊，頁 784 下。

281. （東晉）佛馱跋陀羅譯，《大方廣佛華嚴經》（T. No. 278），卷一、卷三，《大正藏》，第 9 冊，頁 397 中、408 上。

282. （梁）慧皎，《高僧傳》（T. No. 2059），《大正藏》，第 50 冊，頁 369 下。

283. 李玉珉，〈法界人中像〉，《故宮文物月刊》，第 121 期（1993 年 4 月），頁 29；後收入李玉珉，《佛陀形影》（臺北：國立故宮博物院，2014），頁 59。

284. 陳慧霞、李玉珉，《雕塑別藏：宗教編特展圖錄》（臺北：國立故宮博物院，1997），圖版 29；王華慶編，《青州龍興寺佛教造像藝術》（濟南：山東美術出版社，1999），圖 127-140。

285. （宋）周去非著，楊武泉校註，《嶺外代答校注》，卷四〈風土門‧俗字〉，頁 161-162。

286. 尤中校注，《僰古通紀淺述校注》，頁 21。

287. 梵僧觀世音圖像研究，參見李玉珉，〈妙香佛國的梵僧觀世音〉，《故宮文物月刊》，第 297 期（2007 年 12 月），頁 110-120；後收入李玉珉，《佛陀形影》，頁 148-156。

288. 羅振鋆、羅振玉、羅福葆、北川博邦，《偏類碑別字》（東京：雄山閣，1975），頁 16。

289. （明）楊慎編輯，（清）胡蔚訂正，丁毓仁校刊，《南詔備考》，卷一，頁 12；（明）諸葛元聲撰，劉亞朝點校，《滇史》，卷四，頁 105-106；（明）倪輅集，楊慎校，《南詔野史》（淡生堂本），頁 20；（明）倪輅輯，（清）王崧校理，（清）胡蔚增訂，木芹會證，《南詔野史會證》，頁 36-38。

290. 《白古通記》云：「波羅傍者，唐時佐蒙氏細奴羅，出於澄江之側，衣錦袍執儒書，教之以文；……。」（〔元〕佚名，《白古通記》，收入王叔武輯著，《雲南古佚書鈔〔增訂本〕》，頁 64）。《僰古通紀淺述》言：「有郭邵實者，以武功佐奇王。又有波羅傍者，以文德輔奇王。波羅傍出於澂江之濱，衣錦衣，執書三卷。」（尤中校注，《僰古通紀淺述校注》，頁 30）。

291. （明）諸葛元聲撰，劉亞朝點校，《滇史》，卷五，頁 106。

292. 李玉珉，〈阿嵯耶觀音菩薩考〉，頁 17-20。

293. Helen B. Chapin, "Yünnanese Images of Avalokiteśvara," *Harvard Journal of Asiatic Studies*, vol. 2 (1944), p. 173; Helen B. Chapin, and Alexander C. Soper, revised, *A Long Roll of Buddhist Images*, p. 134.

294. 李霖燦，《南詔大理國新資料的綜合研究》，頁 42。

295. （清）佚名，《白國因由》，頁 7-8。

296. 李玉珉，《觀音特展》（臺北：國立故宮博物院，2010），圖版 6。

297. 張永康，《大理佛》（臺北：典藏藝術家庭股份有限公司，2004），圖 36、39。

298. 蘇興鈞、鄭國，〈《法界源流圖》介紹與欣賞〉，圖版 No. 13。

299. 李霖燦，《南詔大理國新資料的綜合研究》，頁 42。過去，筆者也同意此一看法，參見李玉珉，〈張勝溫「梵像卷」之觀音研究〉，《東吳大學中國藝術史集刊》，第 15 卷（1987 年 2 月），頁 234-236；該文修訂後，收入李玉珉，《觀音特展》，頁 226-228。

300. 與畫面相關的經文，參見（姚秦）鳩摩羅什譯，《妙法蓮

249. Helen B. Chapin, and Alexander C. Soper, revised, *A Long Roll of Buddhist Images*, pp. 128-129.

250. Moritaka Matsumoto, "Chang Sheng-wen's Long Roll of Buddhist Images: a Reconstruction and Iconology," pp. 228-230; 松本守隆,〈宋代における仏伝図の一作例〉,《佛教藝術》,第 140 號（1982 年 1 月）,頁 63-65。

251. 侯冲,〈南詔大理漢傳佛教繪畫藝術 —— 張勝溫《梵像卷》研究〉,頁 69。

252. 道宣《律相感通傳》（667 年成書）〈益州成都多寶石佛〉條云:「益州成都多寶石佛者,何代時像從地涌出？答曰:蜀都元基青城山上。今成都大海之地,昔迦葉佛時有人於西耳河造之,擬多寶佛全身相也,在西耳河鷲頭山寺。有成都人往彼興易,請像將還,至今多寶寺處,為海神蹋舡所沒。初取像人見海神子岸上遊行,謂是山怪,遂殺之,因爾神瞋覆沒,人像俱溺同在一舡。多寶佛舊在鷲頭山寺,古基尚在。仍有一塔,常發光明。今向彼土,道由朗州,過大小山,算三千餘里,方達西耳河。河大闊。或百里,五百里,中有山洲,亦有古寺經像,而無僧住,經同此文。時聞鐘聲,百姓殷實,每年二時供養古塔。塔如戒壇,三重石砌上有覆釜。其數極多,彼土諸人但言神塚,每發光明,人以蔬食祭之,求福祚也。其地西北去嶲州二千餘里,去天竺非遠。」〔唐〕道宣,《律相感通傳》〔T. No. 1898〕,《大正藏》,第 45 冊,頁 875 中）。類似的記載,亦見於（唐）道宣,《道宣律師感通錄》（T. No. 2107）,《大正藏》,第 52 冊,頁 436 上;（唐）道世,《法苑珠林》（T. No. 2122）,卷十四,《大正藏》,第 53 冊,頁 394 上。

253. （唐）般刺蜜諦譯,《大佛頂如來密因修證了義諸菩薩萬行首楞嚴經》（T. No. 1799）,卷七,《大正藏》,第 19 冊,頁 133 中。

254. 郭惠青主編,《大理叢書·大藏經篇》,第 2 卷,頁 513-574;第 3 卷,頁 1-15。

255. 李霖燦指出,此人頭上戴的華冠是「頭囊」（李霖燦,《南詔大理國新資料的綜合研究》,頁 41）,然其無冠繒與飄帶,與頁 5、64、85、86、103 頁所畫的頭囊不同,故筆者認為其僅是華冠,而非頭囊。

256. Helen B. Chapin, and Alexander C. Soper, revised, *A Long Roll of Buddhist Images*, p. 129.

257. Moritaka Matsumoto, "Chang Sheng-wen's Long Roll of Buddhist Images: a Reconstruction and Iconology," pp. 230-232; 松本守隆,〈宋代における仏伝図の一作例〉,頁 65-67。

258. 謝道辛,〈大理新出元代《段氏新移墓志》碑考〉,《雲南文物》,2006 年第 1 期,頁 26;張錫祿,〈南詔國王蒙氏與白族古代姓名制度研究〉,收入張錫祿,《南詔與白族文化》（北京:華夏出版社,1991）,頁 26-28。

259. 李霖燦,《南詔大理國新資料的綜合研究》,頁 41;Moritaka Matsumoto, "Chang Sheng-wen's Long Roll of Buddhist Images: a Reconstruction and Iconology," pp. 233-234; 松本守隆,〈宋代における仏伝図の一作例〉,頁 69-70。

260. Moritaka Matsumoto, "Chang Sheng-wen's Long Roll of Buddhist Images: a Reconstruction and Iconology," pp. 234-235; 松本守隆,〈宋代における仏伝図の一作例〉,頁 70-71。

261. （唐）義操集,《胎藏金剛教法名號》（T. No. 864B）,《大正藏》,第 18 冊,頁 203 中、205 中。

262. 松本守隆,〈宋代における仏伝図の一作例〉,頁 72-75。

263. 該像的造像題記云:「時盛明二年歲次癸未孟春正月十五日,敬造金銅像大日遍照一身,所資為造像,施主彥賁張興明、秔領踰城娘、三男等。當願三身成就,四智圓明,世世無障惱之憂,劫劫免輪迴之苦,千生父母,万劫怨家,早出蓋纏,蒙證佛果。次願三界窮而福田無盡,四空竭而財法未消。發結十地之比因,同圓三身之妙果。」（杭侃,〈大理國大日如來鎏金銅佛像〉,《文物》,1999 年第 7 期,圖一,頁 62）。

264. 張錫祿,《大理白族佛教密宗》,頁 135;侯冲,〈劍川石鐘山石窟及其造像特色〉,收入林超民主編,《民族學通報》,第 1 輯（2001）,頁 251;羅炤,〈劍川石窟石鐘寺第六窟考釋〉,收入編輯委員會編,《宿白先生八秩華誕紀念文集》（北京:文物出版社,2002）,頁 475-480。

265. 張錫祿,《大理白族佛教密宗》,頁 138;陳明光,〈菩薩裝施降魔印佛造像的流變 —— 兼談密教大日如來尊像的演變〉,《敦煌研究》,2004 年第 5 期,頁 8。

266. 侯冲的研究指出:「84 開,題『南无大日遍照佛』,畫面上佛像作菩薩形,結入定印,通身金色,與密教經籍所述胎藏部大日如來形象同,故此開主像為雲南胎藏部的主尊。」（侯冲,〈南詔大理漢傳佛教繪畫藝術 —— 張勝溫《梵像卷》研究〉,頁 69）。然而,作者對此頁主尊坐佛的形象和手印的描述不實,論點有誤。

267. 羅炤,〈劍川石窟石鐘寺第六窟考釋〉,頁 481。羅氏援引經文,見（唐）阿地瞿多譯,《陀羅尼集經》（T. No. 901）,卷一,《大正藏》,第 18 冊,頁 785 下。

268. 杭侃,〈大理國金銅佛教藝術巡禮〉,《文史知識》,2001

225. 蘇興鈞、鄭國，《〈法界源流圖〉介紹與欣賞》，圖版 No. 78。

226. 李霖燦，《南詔大理國新資料的綜合研究》，頁 41。

227. Moritaka Matsumoto, "Chang Sheng-wen's Long Roll of Buddhist Images: a Reconstruction and Iconology," pp. 215-216; 松本守隆，〈大理国張勝温画梵像新論（下）〉，頁 92。

228. 李玉珉，〈敦煌藥師經變研究〉，《故宮學術季刊》，7 卷第 3 期（1990 年秋季），頁 8-22；王惠民，《敦煌石窟全集·6·彌勒經畫卷》（香港：商務印書館，2002），頁 183-192、210。

229. 王惠民，《敦煌石窟全集·6·彌勒經畫卷》，圖 191-198。

230. 劉長久主編，《安岳石窟藝術》，圖 37。

231. 蘇興鈞、鄭國，《〈法界源流圖〉介紹與欣賞》，圖版 No. 37。

232. Moritaka Matsumoto, "Chang Sheng-wen's Long Roll of Buddhist Images: a Reconstruction and Iconology," pp. 211, 255-256.

233. （日）佚名，《圖像抄》（高野山真別處圓通寺藏本），卷一〈寶幢如來〉，《大正藏·圖像部》，第 3 冊，圖像 7、頁 3；（日）心覺抄，《別尊雜記》，卷一〈寶幢佛〉，《大正藏·圖像部》，第 3 冊，圖像 1、頁 57。

234. Susan L. Huntington, The "Pāla-Sena" Schools of Sculpture (Leiden: E. J. Brill, 1984), fig. 177.

235. Maud Girard-Geslan, and others, Art of Southeast Asia (New York: Harry N. Abrams, Inc., 1997), fig. 453, pls. 173, 174.

236. 此五部彌勒經典為：（西晉）竺法護譯《佛說彌勒下生經》（T. No. 453）、（姚秦）鳩摩羅什譯《佛說彌勒下生成佛經》（T. No. 454）、（姚秦）鳩摩羅什譯《佛說彌勒大成佛經》（T. No. 456）、失譯者名《佛說彌勒來時經》（T. No. 457）、（唐）義淨譯《佛說彌勒下生成佛經》（T. No. 455）。

237. （姚秦）鳩摩羅什譯，《佛說彌勒大成佛經》（T. No. 456），《大正藏》，第 14 冊，頁 433 上。

238. （唐）義淨譯，《佛說彌勒下生成佛經》（T. No. 455），《大正藏》，第 14 冊，頁 426 中。

239. 竺法護《佛說彌勒下生經》云：「四珍之藏：乾陀越國伊羅鉢寶藏，多諸珍寶異物不可稱計；第二彌梯羅國綢羅大藏，亦多珍寶；第三須賴吒大國有大寶藏，亦多珍寶；第四婆羅㮈蠰佉有大寶藏，多諸珍寶不可稱計。此四大藏自然應現。」（見〔西晉〕竺法護譯，《佛說彌勒下生經》〔T. No. 453〕，《大正藏》，第 14 冊，頁 421 中）。其他諸本的內容相近，鳩摩羅什的譯本尚言這些珍寶「自然涌出，形如蓮花」。參見（姚秦）鳩摩羅什譯，《佛說彌勒下生成佛經》（T. No. 454），《大正藏》，第 14 冊，頁 424 上；（姚秦）鳩摩羅什譯，《佛說彌勒大成佛經》（T. No. 456），《大正藏》，第 14 冊，頁 430 上；（唐）義淨譯，《佛說彌勒下生成佛經》（T. No. 455），《大正藏》，第 14 冊，頁 426 中-下。

240. Helen B. Chapin, and Alexander C. Soper, revised, A Long Roll of Buddhist Images, p. 298.

241. （姚秦）鳩摩羅什譯，《佛說彌勒下生成佛經》（T. No. 454），《大正藏》，第 14 冊，頁 424 上；（姚秦）鳩摩羅什譯，《佛說彌勒大成佛經》（T. No. 456），《大正藏》，第 14 冊，頁 429 下。

242. 參見王惠民，《敦煌石窟全集·6·彌勒經畫卷》，圖 40、44、49、60、93-98、100、106 等。

243. （唐）義淨譯，《佛說彌勒下生成佛經》（T. No. 455），《大正藏》，第 14 冊，頁 427 上。

244. （姚秦）鳩摩羅什譯，《佛說彌勒大成佛經》（T. No. 456），《大正藏》，第 14 冊，頁 432 上。

245. （唐）義淨譯，《佛說彌勒下生成佛經》（T. No. 455），《大正藏》，第 14 冊，頁 428 中。

246. 鳩摩羅什譯《佛說彌勒大成佛經》云：「既至山頂，彌勒以手兩向擘山，如轉輪王開大城門。爾時，梵王持天香油灌摩訶迦葉頂，油灌身已，擊大揵椎，吹大法蠡。摩訶迦葉即從滅盡定覺，齊整衣服，偏袒右肩，右膝著地，長跪合掌，持釋迦牟尼佛僧伽梨，授與彌勒而作是言：『大師釋迦牟尼多陀阿伽度阿羅訶三藐三佛陀，臨涅槃時，以此法衣付囑於我，令奉世尊。』……爾時，摩訶迦葉踊身虛空，作十八變，或現大身滿虛空中；大復現小如葶藶子，小復現大；身上出水，身下出火。」（〔姚秦〕鳩摩羅什譯，《佛說彌勒大成佛經》〔T. No. 456〕，《大正藏》，第 14 冊，頁 433 中-下）。

247. 四川博物院、成都文物考古研究所、四川大學博物館，《四川出土南朝佛教造像》（北京：中華書局，2013），圖版 38-2。

248. 邱宣充，〈南詔大理的塔藏文物〉，收入雲南省文物管理委員會，《南詔大理文物》，頁 135，圖 86。

199. (姚秦) 鳩摩羅什譯，《維摩詰所說經》（T. No. 475），卷中〈不思議品〉，《大正藏》，第 14 冊，頁 546 中

200. (姚秦) 鳩摩羅什譯，《維摩詰所說經》（T. No. 475），卷下〈香積佛品〉，《大正藏》，第 14 冊，頁 552 中。

201. 參見 (姚秦) 鳩摩羅什譯，《維摩詰所說經》（T. No. 475），卷中〈觀眾生品〉，《大正藏》，第 14 冊，頁 547 下。

202. Helen B. Chapin, and Alexander C. Soper, revised, *A Long Roll of Buddhist Images*, p. 93.

203. Moritaka Matsumoto, "Chang Sheng-wen's Long Roll of Buddhist Images: a Reconstruction and Iconology," pp. 200-201; 松本守隆，〈大理国張勝温画梵像新論（下）〉，頁 88-91。松本守隆在他的博士論文中指出，第一位持杖人物，極可能代表南詔國王，作手印者為緬甸國王，手抱動物者則可能是吐蕃國王。在日文論著中，松本氏更進一步地指出，持杖者乃南詔國的第一任國主奇王細奴羅，其身側的童子則為其子邏盛炎。可是從服裝樣式上來看，這三位人物與南詔國、緬甸、吐蕃有別，故此說法仍有待商榷。

204. (姚秦) 鳩摩羅什譯，《維摩詰所說經》（T. No. 475），卷上〈方便品〉，《大正藏》，第 14 冊，頁 539 中。

205. 此幅維摩詰像的神情、略向前傾的坐姿、頭戴繫有長巾帶的綸巾、右肩的鶴氅滑落等特徵，皆與敦煌初、盛唐維摩詰經變中的維摩詰造型近似，圖見敦煌文物研究所編，《中國石窟 —— 敦煌莫高窟》（北京：文物出版社，1987），第 3 冊，圖 34、155。

206. 王中旭，〈故宮博物院藏《維摩演教圖》的圖本樣式研究〉，頁 102-103。

207. 孫曉崗，《文殊菩薩圖像學研究》（蘭州：甘肅人民美術出版社，2007），圖 6。

208. 參見王中旭，〈故宮博物院藏《維摩演教圖》的圖本樣式研究〉，頁 97-100。雖然北京故宮博物院所藏〈維摩演教圖〉和大都會博物館所藏之王振鵬所摹的金代馬雲卿〈維摩不二圖〉，究竟是同一件作品抑或是同本，學界看法不一，不過從圖像來看，〈維摩演教圖〉和王振鵬的〈維摩不二圖〉稿本極為近似。

209. (宋) 延一，《廣清涼傳》（T. No. 2099），《大正藏》，第 51 冊，頁 1115 下。

210. 這八品分別為：第一〈佛國品〉、第三〈弟子品〉、第六〈不思議品〉、第七〈觀眾生品〉、第十〈香積佛品〉、第十一〈菩薩行品〉、第十二〈見阿閦佛品〉、第十四〈囑累品〉。

211. 李霖燦，《南詔大理國新資料的綜合研究》，頁 41。

212. 《注維摩詰經》，卷一云：「緊那羅。什曰：秦言人非人，似人而頭上有角，人見之言人耶非人耶，故因以名之。亦天伎神也。」（見〔後秦〕僧肇選，《注維摩詰經》〔T. No. 1775〕，《大正藏》，第 38 冊，頁 331 下）。

213. 早期，文殊和普賢菩薩的馭者多為崑崙奴，到了五代、宋，文殊菩薩馭者的形象則多變成于闐王，相關研究參見孫曉崗，《文殊菩薩圖像學研究》，頁 21-52。

214. (唐) 不空譯，《金剛頂經瑜伽文殊師利菩薩法》（T. No. 1171），《大正藏》，第 20 冊，頁 707 上。

215. (唐) 不空譯，《普賢金剛薩埵略瑜伽念誦儀軌》（T. No. 1124），《大正藏》，第 20 冊，頁 532 下。

216. 敦煌文物研究所編，《中國石窟 —— 敦煌莫高窟》，第 3 冊，圖 53。此圖舊稱〈法華經變〉、〈寶雨經變〉，而王惠民的研究指出，此鋪經變當稱〈十輪經變〉（見王惠民，〈敦煌 321、74 窟十輪經變考釋〉，《藝術史研究》，第 6 輯〔2004〕，頁 309-336）。

217. 中國美術全集編輯委員會，《中國美術全集·雕塑編 12·四川石窟雕刻》（北京：人民美術出版社，1988），圖 20-22。

218. 參見中國美術全集編輯委員會，《中國美術全集·雕塑編 12·四川石窟雕刻》，圖 32、52、54；程崇勛，《巴中石窟》（北京：文物出版社，2009），圖 22、107、116、117、136 等；劉長久主編，《安岳石窟藝術》（成都：四川人民出版社，1997），圖 28、54；于春、王婷，《夾江千佛岩 —— 四川夾千佛岩古代摩崖造像考古調查報告》（北京：文物出版社，2012），圖版 72、73。

219. 白化文，〈中國佛教四大天王〉，收入雲南省文物管理委員會編，《文史知識》，1984 年第 2 期，頁 77-78。

220. Helen B. Chapin, and Alexander C. Soper, revised, *A Long Roll of Buddhist Images*, p. 122.

221. Raoul Birnbaum, *The Healing Buddha* (Boulder: Shambhala Publications, Inc., 1979), pp. 63-64.

222. (東晉) 帛尸梨蜜多羅譯，《佛說灌頂拔除過罪生死得度經》（T. No. 1331），《大正藏》，第 21 冊，頁 532 下-533 上。

223. 李玉珉，〈試論唐代降魔成道式裝飾佛〉，《故宮學術季刊》，23 卷第 3 期（2006 年春季），頁 50-51。

224. (東晉) 帛尸梨蜜多羅譯，《佛說灌頂拔除過罪生死得度經》（T. No. 1331），《大正藏》，第 21 冊，頁 536 上。

資料社編，《畫史叢書》，第 3 冊，頁 1399。

175. （宋）黃休復，《益州名畫錄》，卷中、卷下，收入中國書畫研究資料社編，《畫史叢書》，第 3 冊，頁 1386、1407、1416。

176. （明）李元陽，《雲南通志》，卷十三，收入高國祥主編，《中國西南文獻叢書・第一輯》，第 21 卷，頁 314。

177. （明）僧一徹、周理編，《曹溪一滴》，卷一，見《CBETA 漢文大藏經》網站：http://tripitaka.cbeta.org/J25nB164_001（檢索日期：2017 年 4 月 24 日）。

178. （清）圓鼎，《滇釋紀》，卷一，收入王德毅主編，《叢書集成續編》，第 252 冊，頁 411 下-412 上。

179. 引文見侯沖，《白族心史》，頁 262。

180. 尤中校注，《僰古通紀淺述校注》，頁 62。

181. 郭惠青主編，《大理叢書・大藏經篇》，第 3 卷，頁 549-666。《大理叢書》將這個寫本編成 34、35、36、37 四號，據侯沖研究，當為一部經（見侯沖，〈南詔觀音佛王信仰的確立及其影響〉，收入古正美主編，《唐代佛教與佛教藝術 ── 七～九世紀唐代佛教及佛教藝術論文集・新加坡大學二○○一年國際會議》〔新竹：覺風佛教藝術文化基金會，2005〕，頁 94-95；又收入趙懷仁主編，《大理民族文化研究論叢・第一輯》〔北京：民族出版社，2004〕，頁 149-195）。

182. 本卷經的來源可能有二：一為贊那屈多所譯，二為後世所造經，偽託贊那屈多的名字。不過，目前研究雲南寫經的學者普遍認為，係贊那屈多所譯。見郭惠青主編，《大理叢書・大藏經篇》，第 3 卷，頁 549。

183. Moritaka Matsumoto, "Chang Sheng-wen's Long Roll of Buddhist Images: a Reconstruction and Iconology," pp. 192-193; 松本守隆，〈大理国張勝温画梵像新論（下）〉，頁 82-83。

184. 邱宣充，〈印度僧人與雲南佛教〉，《雲南文物》，1999 年第 2 期，頁 58。

185. 王海濤，《雲南佛教史》（昆明：雲南美術出版社，2001），頁 122。

186. 蘇興鈞、鄭國，〈《法界源流圖》介紹與欣賞〉，圖版 No. 26。

187. 李霖燦，《南詔大理國新資料的綜合研究》，頁 41。

188. Moritaka Matsumoto, "Chang Sheng-wen's Long Roll of Buddhist Images: a Reconstruction and Iconology," pp.

196-198; 松本守隆，〈大理國張勝溫畫梵像新論（下）〉，頁 88-89。

189. 邱宣充，〈《張勝溫圖卷》及其摹本的研究〉，頁 181。

190. Alexander C. Soper 認為那是一個大的食器，但實際上，應是銅鼓。參見 Helen B. Chapin, and Alexander C. Soper, revised, *A Long Roll of Buddhist Images*, p. 92.

191. 雖然〈南詔圖傳・文字卷〉卷末書有中興二年（898）的款書，但從其字體觀之，當為後代的傳抄本，參見李玉珉，〈阿嵯耶觀音菩薩考〉，頁 18-19。

192. 有些學者稱梵僧觀世音的頭飾為「蓮花冠」（見張楠，〈南詔大理的石刻藝術〉，收入雲南省文物管理委員會編，《南詔大理文物》，頁 143），然梵僧觀世音像的頭頂雖戴著兩疊方綾，可是這種頭飾的式樣，與〈南詔圖傳〉所畫的赤蓮冠相去甚遠，如此的稱呼恐有不當。

193. 楊世鈺、張樹芳主編，《大理叢書・金石編》，第 2 冊，頁 6、第 10 冊，頁 43；段金錄、張錫祿主編，《大理歷代名碑》，頁 186。

194. 引文見張錫祿，〈古代白族大姓佛教之阿叱力〉，頁 185；侯沖，〈中國有無滇密的探討〉，收入侯沖，《雲南與巴蜀佛教研究論稿》，頁 211-212。

195. 引文見徐嘉瑞，《大理古代文化史稿》，頁 311。

196. 有些學者認為手伸二指，代表「入不二法門」（見賀世哲，〈敦煌壁畫中的維摩詰經變〉，收入賀世哲，《敦煌石窟論稿》〔蘭州：甘肅民族出版社，2004〕，頁 244；潘亮文，〈敦煌隋唐時期的維摩詰經變作品試析及其所反映的文化意義〉，《佛光學報》，1 卷第 2 期〔2015 年 7 月〕，頁 549；王中旭，〈故宮博物院藏《維摩演教圖》的圖本樣式研究〉，《故宮博物院院刊》，2013 年第 1 期，頁 102），不過，此種手勢不見於經典儀軌，且〈畫梵像〉第 28、34 頁的羅漢、第 47 頁的道信大師，都伸二指，故筆者認為此一手勢應代表一種說話的狀態，並不具「入不二法門」的象徵意義。

197. 七種譯本為：（東漢）嚴佛調譯《古維摩詰經》二卷（佚）、（吳）支謙譯《維摩詰經》二卷（存）、（西晉）竺叔蘭譯《異維摩詰經》三卷（佚）、（西晉）竺法護譯《維摩詰經》一卷（佚）、（東晉）祇多蜜譯《維摩詰經》四卷（佚）、（姚秦）鳩摩羅什譯《維摩詰所說經》三卷（存）、（唐）玄奘譯《說無垢稱經》六卷（存）。

198. （姚秦）鳩摩羅什譯，《維摩詰所說經》（T. No. 475），卷中〈文殊師利問疾品〉，《大正藏》，第 14 冊，頁 544 中。

書集成續編》，第 252 冊，頁 415 上。

141. 李霖燦和松本守隆皆未識此字，然在大理國寫經中，「羅」的寫法與此字相同，如大理國寫經《仁王護國般若波羅蜜多經》中的咒語「南謨囉怛囉夜耶……」中的「囉」、大理國《通用啟請儀軌》寫本「曼茶（當作茶）羅」的「羅」和「迦羅」的「羅」等（見郭惠青主編，《大理叢書·大藏經篇》〔北京：民族學出版社，2008〕，第 1 卷，頁 197、475、510），故筆者釋此字為「羅」。

142. 李根源，《曲石詩錄》，卷十〈勝溫集〉，頁 1。

143. Moritaka Matsumoto, "Chang Sheng-wen's Long Roll of Buddhist Images: a Reconstruction and Iconology," p. 193; 松本守隆，〈大理国張勝温画梵像新論（下）〉，頁 83-84。

144. （明）李元陽，《雲南通志》，卷十三，收入高國祥主編，《中國西南文獻叢書·第一輯》，第 21 卷，頁 20。

145. （明）倪輅集，楊慎校，《南詔野史》（淡生堂本），頁 21。

146. （明）僧一徹、周理編，《曹溪一滴》，卷一，見《CBETA 漢文大藏經》網站：http://tripitaka.cbeta.org/J25nB164_001（檢索日期：2017 年 4 月 24 日）。

147. （清）圓鼎，《滇釋紀》，卷一，收入王德毅主編，《叢書集成續編》，第 252 冊，頁 412 上。

148. （清）圓鼎，《滇釋紀》，卷一，收入王德毅主編，《叢書集成續編》，第 252 冊，頁 412 下-413 上。

149. 尤中校注，《僰古通紀淺述校注》，頁 42。

150. （清）佚名，《白國因由》，頁 30。

151. （宋）歐陽修、宋祁，《新唐書》，卷二二二上〈南蠻上·南詔上〉，頁 6276。

152. 尤中校注，《僰古通紀淺述校注》，頁 58。

153. 侯冲，《白族心史》，頁 257。

154. 方國瑜，《雲南史料目錄概說》，第 3 卷，頁 980。

155. 楊曉東，〈張勝溫《梵像卷》述考〉，頁 66。

156. （明）李元陽，《雲南通志》，卷十三，收入高國祥主編，《中國西南文獻叢書·第一輯》，第 21 卷，頁 305。

157. （明）僧一徹、周理編，《曹溪一滴》，卷一，見《CBETA 漢文大藏經》網站：http://tripitaka.cbeta.org/J25nB164_001（檢索日期：2017 年 4 月 24 日）。

158. （清）圓鼎，《滇釋紀》，卷一，收入王德毅主編，《叢書集成續編》，第 252 冊，頁 414 下、412 下。

159. （明）大錯和尚，《鷄足山志》，卷六〈人物〉，收入杜潔祥主編，《中國佛寺史志彙刊·第三輯》（臺北：丹青圖書公司，1985），第 1 冊，頁 395；卷九〈藝文·詳允雞山直立隸僧戶碑〉，收入杜潔祥主編，《中國佛寺史志彙刊·第三輯》，第 2 冊，頁 656。

160. 方國瑜，《雲南史料目錄概說》，第 3 卷，頁 1000、1044-1045。

161. George Cœdès, edited by Walter F. Vella, translated by Sue Brown Cowing, *The Indianized States of Southeast Asia* (Honolulu: University of Hawaii Press, 1968), pp. 88, 93.

162. 松本守隆，〈大理國張勝温画梵像新論（下）〉，頁 88。

163. （宋）歐陽修、宋祁，《新唐書》，卷二二二中〈南蠻中·南詔下〉，頁 6291。

164. （清）胡蔚增訂，《南詔野史》，收入（明）倪輅輯，（清）王崧校理，（清）胡蔚增訂，木芹會證，《南詔野史會證》，頁 167。

165. 邵獻書，《南詔和大理國》（長春：吉林教育出版社，1990），頁 56；李東紅，〈白族的起源、形成與發展〉，收入林超民、楊政業、趙寅松主編，《南詔大理歷史文化國際學術討論會論文集》，頁 15。

166. （清）胡蔚，《南詔野史》，收入（明）倪輅輯，（清）王崧校理，（清）胡蔚增訂，木芹會證，《南詔野史會證》，頁 167。

167. （明）李元陽，《雲南通志》，卷十三，收入高國祥主編，《中國西南文獻叢書·第一輯》，第 21 卷，頁 305。

168. 黃啟江，《北宋佛教史論稿》（臺北：臺灣商務印書館，1997），頁 155。

169. 《傳法正宗定祖圖》，《大正藏·圖像部》，第 10 冊，頁 1409-1434。

170. 《六祖像》，《大正藏·圖像部》，第 10 冊，頁 1438-1442。

171. 梶谷亮治，《日本の美術·9·僧侶の肖像》（東京：至文堂，1998），頁 68。

172. 何嘉誼，《戴進道釋畫研究 —— 以"達摩六祖圖"為核心》（中壢：國立中央大學藝術學研究所碩士論文，2008），頁 44-45。

173. （宋）贊寧，《宋高僧傳》（T. No. 2061），卷八〈唐韶州今南華寺慧能傳〉，《大正藏》，第 50 冊，頁 755 中。

174. （宋）黃休復，《益州名畫錄》，卷中，收入中國書畫研究

語已，即取利刀，自斷右臂，置達摩前。」見（唐）智炬，《雙峯山曹侯溪寶林傳》，卷八〈達摩行教游漢土章布六葉品〉，收入藍吉富編，《禪宗全書》，第 1 冊，頁 308-309。類似的內容，亦見於卷八〈可大師章斷臂求法品〉，收入藍吉富編，《禪宗全書》，第 1 冊，頁 318-319。

115.（唐）智炬，《雙峯山曹侯溪寶林傳》，卷八〈達摩行教游漢土章布六葉品〉，收入藍吉富編，《禪宗全書》，第 1 冊，頁 309-310。

116.（唐）道宣，《續高僧傳》（T. No. 2060），卷十六〈菩提達摩傳〉，《大正藏》，第 50 冊，頁 552 中。

117. 參見（宋）道原，《景德傳燈錄》（T. No. 2076），卷三〈菩提達摩〉，《大正藏》，第 51 冊，頁 219 中；（宋）契嵩，《傳法正宗記》（T. No. 2078），卷六〈慧可尊者傳〉，《大正藏》，第 51 冊，頁 745 中；（元）念常集，《佛祖歷代通載》（T. No. 2036），卷二十二，《大正藏》，第 49 冊，頁 720 上。

118. 印順，《中國禪宗史》（臺北：正聞出版社，1987），頁 81-84、196-198。

119.（唐）法海集，《南宗頓教最上大乘摩訶般若波羅蜜經六祖惠能大師於韶州大梵寺施法壇經》（T. No. 2007），《大正藏》，第 48 冊，頁 338 上。

120.（唐）宗密，《圓覺經大疏鈔》，卷三之下，《卍續藏經》，第 15 冊，頁 554。

121. 冉雲華，〈宗密傳法世系的再檢討〉，收入冉雲華，《中國佛教文化研究論集》（臺北：東初出版社，1990），頁 98。

122.（唐）法海集，《南宗頓教最上大乘摩訶般若波羅蜜經六祖惠能大師於韶州大梵寺施法壇經》（T. No. 2007），《大正藏》，第 48 冊，頁 343 中。

123. 印順，《中國禪宗史》，頁 198、289。

124.（唐）獨孤沛，〈菩提達摩南宗定是非論〉，收入楊曾文編校，《神會和尚禪話錄》，頁 27。

125.（唐）神會，〈頓悟無生般若頌〉，收入楊曾文編校，《神會和尚禪話錄》，頁 51。

126.（明）李元陽，《雲南通志》，卷十三，收入高國祥主編，《中國西南文獻叢書・第一輯》（蘭州：蘭州大學出版社，2003），第 21 卷，頁 305。

127.（明）劉文徵撰，古永繼點校，王雲、尤中審訂，《滇志》，卷十七〈方外志第十・大理府〉，頁 576。

128.（清）圓鼎，《滇釋紀》（雲南叢書子部之二十九，雲南圖書館藏板），卷一，收入王德毅主編，《叢書集成續編》（臺北：新文豐出版股份有限公司，1989），第 252 冊，頁 413 下。

129. 印順，《中國禪宗史》，頁 421-424。

130. 冉雲華，〈宗密傳法世系的再檢討〉，頁 101-104。

131. Moritaka Matsumoto, "Chang Sheng-wen's Long Roll of Buddhist Images: a Reconstruction and Iconology," pp. 180-188; 松本守隆，〈大理国張勝温画梵像新論（下）〉，頁 79-81。

132.（唐）宗密，《圓覺經略疏鈔》，卷四，《卍續藏經》，第 15 冊，頁 262。

133.（唐）裴休，〈大方廣圓覺修多羅了義經略疏序〉，收入（清）董誥編，《全唐文》，卷七四三（北京：中華書局，1987），頁 7687 上。

134.（唐）白居易，〈唐東都奉國寺禪德大師照公塔銘并序〉，收入（清）董誥編，《全唐文》，卷六七八，頁 6936 上。

135. 印順，《中國禪宗史》，頁 424；冉雲華，〈宗密傳法世系的再檢討〉，頁 103-104。

136.（宋）贊寧，《宋高僧傳》（T. No. 2061），《大正藏》，第 50 冊，頁 772 中。

137.（宋）道原，《景德傳燈錄》（T. No. 2076），卷十三，《大正藏》，第 51 冊，頁 301 中。

138.（宋）契嵩，《傳法正宗記》（T. No. 2078），卷七，《大正藏》，第 51 冊，頁 750 上、751 上。

139.（明）倪輅輯《南詔野史》載：「段素英，雍熙二年（985）立，……述《傳燈錄》。」（清）胡蔚增訂《南詔野史》稱：「素英……太宗至道二年（996），述《傳燈錄》。」方國瑜（引自《南詔野史會證》）已指出：「道源撰《傳燈錄》於宋真宗景德元年（1004），為後來燈錄之權輿，至道二年，在景德元年前八年。王（崧）本《野史》作景德元年甲辰述《傳燈錄》。則所指者道源之書，而誤錄於此，並非述雲南之禪證也。《滇雲歷年傳》：景德元年，段素英敕述傳燈錄，『尤謬』。」（引文見〔明〕倪輅輯，〔清〕王崧校理，〔清〕胡蔚增訂，木芹會證，《南詔野史會證》，頁 232-233）。但根據明、清諸本的《南詔野史》，至少可以推知，大理國早期，雲南已有《景德傳燈錄》的流傳。

140.《滇釋紀》言：「益州南印禪師，嗣六祖下荷澤禪師。」見（清）圓鼎，《滇釋紀》，卷一，收入王德毅主編，《叢

85. Moritaka Matsumoto, "Chang Sheng-wen's Long Roll of Buddhist Images: a Reconstruction and Iconology," pp. 139-165; 松本守隆，〈大理国張勝温画梵像新論（下）〉，頁 66-74。

86. （宋）鄧椿，《畫繼》，卷九，收入中國書畫研究資料社編，《畫史叢書》，第 1 冊，頁 342。

87. 宮崎法子，〈伝肅然将来十六羅漢図考〉，頁 160。

88. 李玉珉，〈大理國張勝溫《梵像卷》羅漢畫研究〉，頁 126。

89. （宋）鄧椿，《畫繼》，卷九，收入中國書畫研究資料社編，《畫史叢書》，第 1 冊，頁 342。

90. 目前，筆者僅發現一幅傳為張玄所作〈大阿羅漢圖〉，現藏於日本大阪市立美術館。從畫風觀之，此〈大阿羅漢圖〉當為晚期的摹本。該作圖版見鈴木敬編，《中國繪畫總合圖錄·第三卷·日本篇 I 博物館》（東京：東京大學出版會，1983），JM3-001。

91. （宋）黃休復，《益州名畫錄》，卷中，收入中國書畫研究資料社編，《畫史叢書》，第 3 冊，頁 1395-1396。

92. （宋）佚名，《宣和畫譜》，卷三，收入中國書畫研究資料社編，《畫史叢書》，第 1 冊，頁 405。

93. 參見（宋）蘇軾，《東坡全集》，卷九十八〈十八大阿羅漢頌〉，收入《景印文淵閣四庫全書》，第 1108 冊，頁 559-562。

94. （宋）蘇軾，《東坡全集》，卷九十八〈十八大阿羅漢頌〉，收入《景印文淵閣四庫全書》，第 1108 冊，頁 561。

95. 奈良国立博物館，《聖地寧波 —— 日本仏教 1300 年の源流～すべてはここからやって来た～》（奈良：奈良国立博物館，2009），圖 114。

96. （宋）歐陽修、宋祁，《新唐書》，卷五十九〈藝文志〉，頁 1530。

97. （宋）贊寧，《宋高僧傳》（T. No. 2061），卷六〈唐彭州丹景山知玄傳〉，《大正藏》，第 50 冊，頁 744 中。

98. Helen B. Chapin, and Alexander C. Soper, revised, *A Long Roll of Buddhist Images*, p. 89.

99. 約翰·馬可瑞（John R. McRae）著，譚樂山譯，〈論神會大師像：梵像與政治在南詔大理國〉，《雲南社會科學》，1991 年第 8 期，頁 90。

100. 契嵩所作〈傳法正宗定祖圖〉現已不存，但日本熱海 MOA 美術館收藏中，有一件日僧定圓依蘇州萬壽禪院〈傳法正宗定祖圖〉碑刻而繪製的一件摹本。此摹本於日本仁平四年（1154）改為手卷形式。圖見《傳法正宗定祖圖》，《大正藏·圖像部》，第 10 冊，頁 1410-1434。

101. （姚秦）鳩摩羅什譯，《彌勒大成佛經》（T. No. 456），《大正藏》，第 14 冊，頁 433 中。

102. （唐）法海集，《南宗頓教最上大乘摩訶般若波羅蜜經六祖惠能大師於韶州大梵寺施法壇經》（T. No. 2007），《大正藏》，第 48 冊，頁 344 中。

103. （唐）智炬，《雙峯山曹侯溪寶林傳》，卷一，收入藍吉富編，《禪宗全書》（臺北：文殊出版社，1989），第 1 冊，頁 183。

104. （清）佚名，《白國因由》，頁 1。

105. （唐）法海集，《南宗頓教最上大乘摩訶般若波羅蜜經六祖惠能大師於韶州大梵寺施法壇經》（T. No. 2007），《大正藏》，第 48 冊，頁 338 上。

106. Helen B. Chapin, and Alexander C. Soper, revised, *A Long Roll of Buddhist Images*, p. 89.

107. 蘇興鈞、鄭國，《〈法界源流圖〉介紹與欣賞》，圖版 No. 31。

108. 慈怡主編，《佛光大辭典》〈五供養〉條，見《佛光山電子大藏經：佛光大辭典》網站：http://etext.fgs.org.tw/search02.aspx（檢索日期：2017 年 12 月 12 日）。

109. （宋）道原，《景德傳燈錄》（T. No. 2076），卷一，《大正藏》，第 51 冊，頁 206 上-中。

110. （唐）獨孤沛，〈菩提達摩南宗定是非論〉，收入楊曾文編校，《神會和尚禪話錄》（北京：中華書局，1996），頁 34。

111. （唐）道宣，《續高僧傳》（T. No. 2060），卷十六〈菩提達摩傳〉，《大正藏》，第 50 冊，頁 551 中-下。

112. （唐）智炬，《雙峯山曹侯溪寶林傳》，卷八〈達摩行教游漢土章布六葉品〉，收入藍吉富編，《禪宗全書》，第 1 冊，頁 307-308。

113. （唐）獨孤沛，〈菩提達摩南宗定是非論〉，收入楊曾文編校，《神會和尚禪話錄》，頁 18。

114. 唯《寶林傳》記載的細節，與〈菩提達摩南宗定是非論〉略有不同，言：「（神光）為求勝法，立經于宿，雪齊至腰，天明大師見而問曰：『汝在雪中立有何事？』是時神光悲泣而言曰：『惟願和尚大慈大悲，開甘露門，廣度群品，是所願也。』達摩告曰：『諸佛無上菩提，曠劫修行，汝不以小意欲求大法，終不能得。』爾時神光聞是

才是九頭龍王，因為「和修吉」一詞就是多頭之意。因此，他認為〈畫梵像〉上的八大龍王，不僅題名有錯，而且排列順序也都有誤（侯冲，〈南詔大理漢傳佛教繪畫藝術 —— 張勝溫《梵像卷》研究〉，頁 67）。經檢閱佛教經疏，法雲在《法華義記》中解釋了八大龍王名號意義，文中提及：「『和修吉』者，譯為多頭，即九頭龍王也。」（〔唐〕法雲，《法華義記》〔T. No. 1715〕，卷一，《大正藏》，第 33 冊，頁 581 下）。可是，他並沒有描述其他龍王的形象。菩提流支譯《五佛頂三昧陀羅尼經》載：「次熙連禪河神後，畫七頭迦里大龍王、母止鱗馱七頭龍王，各跪捧掌寶蓮花、寶珠瞻仰如來。是二龍已曾供養無量無數一切諸佛。又地天神左，畫阿難陀九頭龍王、無熱惱五頭龍王、娑伽羅七頭龍王，各跪捧掌蓮花、七寶瞻仰如來。」（〔唐〕菩提流支譯，《五佛頂三昧陀羅尼經》〔T. No. 952〕，卷一，《大正藏》，第 19 冊，頁 268 上）。可見，八大龍王龍頭的數量，並無定制。

68. （唐）善無畏譯，《尊勝佛頂真言脩瑜伽軌儀》（T. No. 973），卷下〈尊勝真言修瑜伽祈雨法品〉，《大正藏》，第 19 冊，頁 381 上-中。

69. （宋）法賢譯，《佛說瑜伽大教王經》（T. No. 890），卷五〈相應方便成就品〉，《大正藏》，第 18 冊，頁 579 中。

70. 蘇興鈞、鄭國，《〈法界源流圖〉介紹與欣賞》，圖版 No. 93。

71. 蘇興鈞、鄭國，《〈法界源流圖〉介紹與欣賞》，圖版 No. 94。

72. 張彥遠《歷代名畫記》卷三載：「（東都洛陽）安國寺……中三門外東西壁梵王、帝釋，並楊廷光畫。」（〔唐〕張彥遠，《歷代名畫記》，收入中國書畫研究資料社編，《畫史叢書》〔臺北：文史哲出版社，1983〕，第 1 冊，頁 47）。

73. 黃休復《益州名畫錄》卷上載：「趙溫奇者，公祐子也。……於大聖慈寺文殊閣內繼父之蹤，畫北方天王及梵王、帝釋、大輪部屬。大將堂大將部屬并梵王、帝釋……並溫奇筆，現存。」又言：「（趙）德齊，溫奇子也。……崇真禪院帝釋、梵王及羅漢堂□文殊普賢，皆德齊筆，現存。」復云：「（李）洪度者，蜀人也。元和中（806-820）府主相和武公元衡請於大聖慈寺東廊下維摩詰堂內，畫帝釋、梵王兩堵，笙竽鼓吹，天人姿態，筆蹤妍麗，時之妙手，莫能偕焉。」（〔宋〕黃休復，《益州名畫錄》，收入中國書畫研究資料社編，《畫史叢書》，第 3 冊，頁 1382、1383、1385）。

74. 郭若虛《圖畫見聞誌》卷三載：「武宗元，字總之，河南白波人。……許昌龍興寺北廊有帝釋、梵王，及經藏院有栴檀瑞像、嵩嶽廟有出隊壁，皆所奇絕也。」（〔宋〕郭若虛，《圖畫見聞誌》，收入中國書畫研究資料社編，《畫史叢書》，第 1 冊，頁 180-181）。

75. 周錫保，《中國古代服飾史》（臺北：丹青圖書有限公司，1986），頁 270、308。

76. 金維諾主編，《中國寺觀雕塑全集‧3‧遼金元寺觀造像》（哈爾濱：黑龍江美術出版社，2005），圖版 71；中國佛教文化研究所、山西省文物局編，《山西佛教彩塑》（北京：中國佛教協會等，1991），圖版 265、276。善化寺於遼保大二年（1122）遭兵火破壞，於金天會至皇統年間（1123-1149）重建。

77. 參見周錫保，《中國古代服飾史》，頁 198-204。

78. （唐）玄奘譯，《大阿羅漢難提蜜多羅所說法住記》（T. No. 2030），《大正藏》，第 49 冊，頁 12 下-14 下。

79. （唐）玄奘譯，《大阿羅漢難提蜜多羅所說法住記》（T. No. 2030），《大正藏》，第 49 冊，頁 13 上。

80. （唐）玄奘譯，《大阿羅漢難提蜜多羅所說法住記》（T. No. 2030），《大正藏》，第 49 冊，頁 13 中。

81. 大英博物館編，《西域美術：大英博物館スタイン‧コレクション‧敦煌繪画》（東京：講談社，1982），第 2 冊，圖 49。

82. 參見李玉珉，〈大理國張勝溫《梵像卷》羅漢畫研究〉，《國立臺灣大學美術史研究集刊》，第 29 期（2010 年 9 月），頁 119-122。

83. 日僧成尋於延久四年（即宋熙寧五年〔1072〕）三月十五日，乘船赴宋，巡禮五臺山、天臺山、智者大師的聖蹟等，他所撰的《參五台山記》卷四言道：「十月卅日，天晴，午時羅漢供。講堂莊嚴，張帳幕懸縫物十六羅漢、泗州大師一鋪，各廣二尺，高四尺。前居金銀作佛供花等，次前立金色伎樂菩薩廿體，高二尺，次前供百味膳，即燒香供養。」（平林文雄，《參天台五臺山記　校本並に研究》〔東京：風間書房，1978〕，頁 140）。志磐《佛祖統紀》（1269 年成書）載：「（蘇）軾家藏十八羅像，每設茶供則化為白乳，或凝為花，桃、李、芍藥僅可指名。或云：羅漢慈悲深重，急於接物，故多見神變，倘其然乎！今以授子由，使以時修敬。」（〔宋〕志磐，《佛祖統紀》〔T. No. 2035〕，卷四十六，《大正藏》，第 49 冊，頁 418 中）。

84. （宋）范仲淹，《范文正公別集》，卷四〈十六阿羅漢因果識見頌序〉，收入《景印文淵閣四庫全書》（臺北：臺灣商務印書館，1983-1986），第 1089 冊，頁 788 上-下。

Roll of Buddhist Images, p. 78.

36. 降魔圖像的發展，參見李靜杰，〈五代前後降魔圖像的新發展 —— 以巴黎集美美術館所藏敦煌出土絹畫降魔圖為例〉，《故宮博物院院刊》，2006 年第 6 期，頁 46-59。

37. Joanna Williams, "Sārnāth Gupta Steles of the Buddha's Life," *Ars Orientalis*, vol. X (1975), p. 180.

38. 蘇興鈞、鄭國，《〈法界源流圖〉介紹與欣賞》，圖版 No. 3。

39. Helen B. Chapin, and Alexander C. Soper, revised, *A Long Roll of Buddhist Images*, pp. 80-82.

40. Moritaka Matsumoto, "Chang Sheng-wen's Long Roll of Buddhist Images: a Reconstruction and Iconology," pp. 120-127; 松本守隆，〈大理国張勝温画梵像新論（下）〉，《佛教藝術》，第 118 號（1978 年 5 月），頁 60-64。

41. （唐）善無畏譯，《阿吒薄俱元帥大將上佛陀羅尼經修行儀軌》（T. No. 1239），卷中，《大正藏》，第 21 冊，頁 194 上-中。

42. （日）亮禪述，亮尊記，《白寶口抄》，卷一四七〈最勝太子法〉，《大正藏·圖像部》，第 7 冊，頁 264 上。

43. （日）亮禪述，亮尊記，《白寶口抄》，卷一四七〈最勝太子法〉，《大正藏·圖像部》，第 7 冊，頁 264 上。

44. （唐）金剛智譯，《吽迦陀野儀軌》（T. No. 1251），卷上，《大正藏》，第 21 冊，頁 236 中-下。

45. （日）承澄，《阿娑縛抄》，卷一三九〈最勝太子〉，《大正藏·圖像部》，第 9 冊，頁 437 中。

46. （日）亮禪述，亮尊記，《白寶口抄》，卷一四七〈最勝太子法〉，《大正藏·圖像部》，第 7 冊，頁 264 中。

47. （日）惠運，《惠運禪師將來教法目錄》（T. No. 2168A），《大正藏》，第 55 冊，頁 1087 下；（日）惠運，《惠運律師書目錄》（T. No. 2168B），《大正藏》，第 55 冊，頁 1090 下。

48. （日）亮禪述，亮尊記，《白寶口抄》，卷一四七〈最勝太子法〉，《大正藏·圖像部》，第 7 冊，頁 264 上。

49. 佐和隆研，《白描図像の研究》（京都：法藏館，1982），頁 50、54-55。日本平安時代初期，有八位高僧留學唐土，將真言密教傳入日本，世稱「入唐八家」。此「八家」係最澄、空海、常曉、圓行、圓仁、慧運、圓珍、宗叡八位。

50. 蘇興鈞、鄭國，《〈法界源流圖〉介紹與欣賞》，圖版。

51. Helen B. Chapin, and Alexander C. Soper, revised, *A Long Roll of Buddhist Images*, p. 80.

52. Helen B. Chapin, and Alexander C. Soper, revised, *A Long Roll of Buddhist Images*, pp. 80-85.

53. 李霖燦，《南詔大理國新資料的綜合研究》，頁 38。

54. 侯冲，〈南詔大理漢傳佛教繪畫藝術 —— 張勝溫《梵像卷》研究〉，頁 66-67。

55. Moritaka Matsumoto, "Chang Sheng-wen's Long Roll of Buddhist Images: a Reconstruction and Iconology," p. 125; 松本守隆，〈大理国張勝温画梵像新論（下）〉，頁 63。

56. 風入松，〈天南瑰寶世無雙：大理國張勝溫《梵像卷》〉，《收藏》，2018 年第 1 期，頁 127-128。

57. Nāga 在梵文與巴利文中，是指一種形如蛇的海神，中譯為「龍」。

58. Moritaka Matsumoto, "Chang Sheng-wen's Long Roll of Buddhist Images: a Reconstruction and Iconology," p. 126; 松本守隆，〈大理国張勝温画梵像新論（下）〉，頁 63。

59. 李一夫，〈白族本主調查〉，收入楊政業主編，《大理叢書·本主篇》（昆明：雲南民族出版社，2004），上卷，頁 2、15-17。

60. 趙寅松，〈洱源地區白族本主調查〉，收入楊政業主編，《大理叢書·本主篇》，上卷，頁 100-101。

61. 張了，〈鶴慶地區白族本主調查〉，收入楊政業主編，《大理叢書·本主篇》，上卷，頁 107；楊政業，〈試析人畜合體的"六畜神"〉，收入楊政業主編，《大理叢書·本主篇》，下卷，頁 577。

62. （元）佚名，《白古通記》，收入王叔武輯著，《雲南古佚書鈔（增訂本）》，頁 58。

63. 侯冲認為，此部科儀的抄寫時代，比大理國寫本宗密撰《圓覺經疏》要稍早（佚名，侯冲整理，《大黑天神道場儀》，收入方廣錩主編，《藏外佛教文獻·第 6 輯》〔北京：宗教文化出版社，1998〕，頁 372），不過，此抄本和大理國的寫經生書風有別，推測為明人所抄，但由於該抄本的內容和〈畫梵像〉多幅的圖像相符，故《大黑天神道場儀》應在大理國即有流傳。

64. 侯冲整理，《大黑天神道場儀》，頁 379-380。

65. （姚秦）鳩摩羅什譯，《妙法蓮華經》（T. No. 262），卷四〈提婆達多品〉，《大正藏》，第 9 冊，頁 35 下。

66. （姚秦）鳩摩羅什譯，《妙法蓮華經》（T. No. 262），卷一〈序品〉，《大正藏》，第 9 冊，頁 2 上。

67. 侯冲指出，據佛教經籍，八大龍王中，只有和修吉龍王

2. （唐）樊綽撰，向達原校，木芹補注，《雲南志補注》，頁
114。

3. （唐）樊綽撰，向達原校，木芹補注，《雲南志補注》，頁
120。

4. （宋）歐陽修、宋祁，《新唐書》，卷二二二上〈南蠻中‧
南詔下〉，頁 6298。

5. （宋）范成大，《桂海虞衡志》〈志器〉，收入《叢書集成
初編》（北京：中華書局，1991），第 63 冊，頁 9。

6. （宋）周去非著，楊武泉校柱，《嶺外代答校注》，卷六〈器
用門‧蠻甲冑〉（北京：中華書局，1999），頁 208。

7. （宋）周去非著，楊武泉校柱，《嶺外代答校注》，卷六〈器
用門‧蠻甲冑〉，頁 206。

8. 關於細部，參見李昆聲主編，《南詔大理國雕刻繪畫藝術》
（昆明：雲南人民出版社、雲南美術出版社，1999），圖
26、31、34、36、39。

9. 李霖燦，《南詔大理國新資料的綜合研究》，頁 34-35。

10. （唐）樊綽撰，向達原校，木芹補注，《雲南志補注》，頁
114。

11. （宋）歐陽修、宋祁，《新唐書》，卷二二二上〈南蠻上‧
南詔上〉，頁 6274。

12. （唐）樊綽撰，向達原校，木芹補注，《雲南志補注》，頁
114。

13. （唐）孔穎達，《尚書正義》〈虞書‧益稷〉（中華書局校
勘相臺岳氏家塾本）（臺北：中華書局，1965），卷二，頁
8-9。

14. （唐）白居易，〈蠻子朝〉，收入（清）聖祖編，《全唐詩》，
卷四二六（北京：中華書局，1985），第 13 冊，頁 4697。

15. （唐）樊綽撰，向達原校，木芹補注，《雲南志補注》，頁
108。

16. （唐）樊綽撰，向達原校，木芹補注，《雲南志補注》，頁
114-115。

17. （明）楊慎編輯，（清）胡蔚訂正，丁毓仁校刊，《南詔備
考》，卷一，頁 6。

18. 李昆聲主編，《南詔大理國雕刻繪畫藝術》，圖 26、34。

19. （後晉）劉昫等，《舊唐書》，卷五〈高宗下〉，頁 92。

20. 段玉明，〈大理國職官制度考略〉，《大陸雜誌》，89 卷第
5 期（1994 年 11 月），頁 30-38；段玉明，《大理國史》，
頁 116-135。

21. （唐）樊綽撰，向達原校，木芹補注，《雲南志補注》，頁
122。

22. （唐）樊綽撰，向達原校，木芹補注，《雲南志補注》，頁
115。

23. 李霖燦推測，〈梵像卷〉第 2 頁擎旗持盾的武士，可能為
大軍將（見李霖燦，《南詔大理國新資料綜合研究》，頁
34），可是南詔、大理國時，大軍將的地位崇高，常與清
平官並列，圖卷中擎旗持盾者不可能為大軍將。

24. 向達，〈西征小記〉，收入向達，《唐代長安與西域文明》
（臺北：明文書局，1982），頁 364。

25. （宋）歐陽修、宋祁，《新唐書》，卷二二二上〈南蠻上‧
南詔上〉，頁 6271。

26. 段金錄、張錫祿主編，《大理歷代名碑》，頁 10-11。

27. 陸離，〈大虫皮考 —— 兼論吐蕃、南詔虎崇拜及其影響〉，
《敦煌研究》，2004 年第 1 期，頁 35-41。不過，楊延福
不同意南詔「大虫皮衣」之制源自吐蕃之說，而主張
這個制度與中原漢文化的關係密切（見楊延福，〈漫話南
詔官服「大虫皮衣」〉，《雲南文物》，第 37 期〔1994 年
4 月〕，頁 80-82、79）。然而，筆者仍以為南詔的「大虫
皮衣」制度，是吐蕃服制影響下的產物。

28. 楊世鈺、張樹芳主編，《大理叢書‧金石編》，第 1 冊，
頁 88、第 10 冊，頁 25；段金錄、張錫祿主編，《大理歷
代名碑》，頁 78。

29. （元）郭松年，《大理行記》，收入（元）郭松年、李京著，
王叔武校注，《大理行記校注‧雲南志略輯校》，頁 23。

30. 羅鈺，〈《禮佛圖》中僧為皎淵說〉，《雲南文物》，2001 年
第 1 期，頁 70-71。

31. 李霖燦，《南詔大理國新資料的綜合研究》，頁 36。

32. Helen B. Chapin, and Alexander C. Soper, revised, *A Long
Roll of Buddhist Images*, p. 78.

33. 蘇興鈞、鄭國，〈《法界源流圖》介紹與欣賞〉，圖版 No.
28。

34. （唐）地婆訶羅譯，《方廣大莊嚴經》（T. No. 187），卷九
〈降魔品〉，《大正藏》，第 3 冊，頁 594 上。類似的經
文，亦見於（宋）法賢譯，《佛說眾許摩訶帝經》（T. No.
191），卷六，《大正藏》，第 3 冊，頁 950 中；（北涼）曇
無讖譯，《佛所行讚》（T. No. 192），《大正藏》，第 4 冊，
頁 26 上。

35. Helen B. Chapin, and Alexander C. Soper, revised, *A Long*

21. 楊曉東，〈張勝溫《梵像卷》述考〉，頁 66。

22. 張錫祿，〈古代白族大姓佛教之阿叱力〉，頁 177。

23. 李東紅，《白族佛教密宗 —— 阿叱力教派研究》，頁 61。

24. 李霖燦，《南詔大理國新資料的綜合研究》，頁 13。

25. 2006 年，筆者依據大理州文聯編輯的《大理古佚書鈔》資料，對〈畫梵像〉的作者利貞皇帝段智興和張勝溫的繪畫傳統進行了考察（見李玉珉，〈《梵像卷》作者與年代考〉，頁 338-350），論文發表後，雲南佛教學者侯冲告知，《大理古佚書鈔》可能為一部近代的疑偽書。後筆者仔細研讀該書，發現書中資料訛誤、與史事不合之處甚多，故本書不再依據《大理古佚書鈔》資料，對利貞皇帝的繪畫傳統和張勝溫的生平作太多的揣測和推論。

26. 楊世鈺、張樹芳主編，《大理叢書・金石編》（北京：中國社會科學出版社，1993），第 10 冊，頁 10；段金錄、張錫祿主編，《大理歷代名碑》，頁 24。

27. 楊世鈺、張樹芳主編，《大理叢書・金石編》，第 1 冊，頁 41；第 10 冊，頁 12；段金錄、張錫祿主編，《大理歷代名碑》，頁 44。

28. 清平官為南詔、大理國最高的行政官員，六、七人不等，在後理國時，地位最高者稱為相國。

29. （唐）樊綽撰，向達原校，木芹補注，《雲南志補注》，卷八〈蠻夷風俗〉，頁 115。

30. （明）楊慎編輯，（清）胡蔚訂正，丁毓仁校刊，《南詔備考》（亦軒藏板，無出版年月），卷二，頁 15。

31. （明）李元陽，《滇載記》，收入《筆記小說大觀・十九編》（臺北：新興書局，1977），第 8 冊，頁 5032；尤中校注，《僰古通紀淺述校注》，頁 108。

32. 林超民，〈大理高氏考略〉，《雲南民族學院學報（哲學社會科學版）》，1993 年第 3 期，頁 55-58；高路加，〈大理國高氏事迹、源流考述〉，《雲南民族學院學報（哲學社會科學版）》，1999 年第 2 期，頁 64-65；段玉明，《大理國史》（昆明：雲南民族出版社，2003），頁 48-53；高金和，〈雲南高氏家族的歷史興衰及影響初探〉，頁 55。

33. 段玉明，《大理國史》，頁 51-53。

34. （清）倪蛻輯，李埏校點，《滇雲歷年傳》（昆明：雲南大學出版社，1992），卷五，頁 181。此則記載，亦見於明倪輅本《南詔野史》和清胡蔚本《南詔野史》，但二者在傳抄的過程中，皆有舛誤。倪輅本《南詔野史》言：「（段智興）宋乾道八年（1172）即位，改元利貞。甲午（1174）高觀音隆立，奪壽昌位與侄貞明，改元興正。十一月阿機起兵，同正明入國，奪貞明位，還貞昌，奔鶴慶。丙寅改元至德。高紗音自立，自白崖起兵，破河尾關入國，奪真昌位。」（〔明〕倪輅集，楊慎校，《南詔野史》〔淡生堂本〕，頁 32）。文中的「還貞昌」當作「還壽昌」，「丙寅」當作「丙申」，「高紗音」當作「高妙音」。胡蔚本《南詔野史》則云：「李觀音得壽昌位，與侄壽明。阿機起兵奪貞明位，還壽昌。貞明遂據鶴慶，號明國公，……。」（〔明〕倪輅輯，〔清〕王崧校理，〔清〕胡蔚增訂，木芹會證，《南詔野史會證》，頁 301）。文中的「李觀音得」當作「高觀音隆」，「與侄壽明」當作「與侄貞明」。

35. 方國瑜，〈高氏世襲事迹〉，收入方國瑜著，林超民編，《方國瑜文集・第二輯》，頁 504-505；林超民，〈大理高氏考略〉，頁 53-58。

36. 方國瑜，〈高氏世襲事迹〉，頁 483。

37. 方國瑜，〈高氏世襲事迹〉，頁 481-483。

38. 段智興之父段正興，於紹興十七年（1147）即位，國號有五，曰：永貞、大寶、龍興、盛明、建德。然其起迄時間不明，故在此援引宋代紀年。

39. 李霖燦，《南詔大理國新資料的綜合研究》，頁 19、圖1B。

40. 姜懷英、邱宣充編著，《大理崇聖寺三塔》（北京：文物出版社，1998），頁 25。

41. 參見〈護法明公德運碑贊〉，收入楊世鈺、張樹芳主編，《大理叢書・金石編》，第 10 冊，頁 8；段金錄、張錫祿主編，《大理歷代名碑》，頁 695。

42. 〈興寶寺德化碑銘〉言：「大理闉上公高踰城光再建弄棟華府陽派郡興寶寺德化銘并序。皇都崇聖寺粉團侍郎賞米黃繡手披釋儒才丽僧錄闍梨楊才照奉命撰。」（〔清〕王昶，《金石萃編》〔北京：中國書店，1991〕，第 4 冊，卷一百六十，頁 9）。唯現在此碑僅存數塊殘石，1957 年遷至雲南姚安縣城德豐寺內。

43. 段金錄、張錫祿主編，《大理歷代名碑》，頁 18。

44. 聶葛明、魏玉凡，〈大理國高氏家族和水目山佛教〉，頁 7-8。

45. （明）諸葛元聲撰，劉亞朝點校，《滇史》，卷八，頁 231。

第三章　圖像研究

1. （清）王杰等輯，國立故宮博物院編印，《秘殿珠林續編》，頁 352。

「明上人」一說，恐值得商榷。

27. （明）幻輪彙編，《釋鑑稽古略續集》（T. No. 2038），卷三〈英宗睿皇帝〉，《大正藏》，第 49 冊，頁 945 中。

28. （清）王杰等輯，國立故宮博物院編印，《秘殿珠林續編》，頁 352。

29. （清）王杰等輯，國立故宮博物院編印，《秘殿珠林續編》，頁 350。

30. 李霖燦，〈黎明的《法界源流圖》〉，頁 59。

31. 李霖燦，《南詔大理國新資料的綜合研究》，頁 29。

32. 李根源，《曲石詩錄》，卷十〈勝溫集〉，頁 1、2。

33. 2015 年 3 月 10 日，筆者承蒙國立故宮博物院資深裱畫老師林勝伴先生賜教，特申感謝之忱。

34. （明）倪輅輯，（清）王崧校理，（清）胡蔚增訂，木芹會證，《南詔野史會證》，頁 210。

35. （明）倪輅輯，（清）王崧校理，（清）胡蔚增訂，木芹會證，《南詔野史會證》，頁 301。

36. 〈故溪氏謚曰襄行宣德履戒大師墓志并敘〉云：「溪其姓，智其名，厥先出自長和之世。安圀之時，撰□百藥，為醫療濟成業。洞仙丹神述，名顯德歸。……智以德年俱邁，業行雙勖，利貞皇補和尚以賜紫泥之書，大公護賞白衣以□備彩之韛。」（見段金錄、張錫祿主編，《大理歷代名碑》〔昆明：雲南民族出版社，2000〕，頁 44）。文中的「紫泥之書」指佛經。美國大都會博物館收藏的大理國《維摩詰經》一卷，即為紫地絹本泥金書的寫經。

37. 段金錄、張錫祿主編，《大理歷代名碑》，頁 24。

第二章　製作與年代

1. 桂子惠、王硯充，〈《張勝溫梵像卷》藝術研究〉，《民族學報》，第 5 輯（2007），頁 274-275。

2. 李偉卿，《雲南民族美術史》（昆明：雲南出版集團公司、雲南美術出版社，2006），頁 153。

3. Moritaka Matsumoto, "Chang Sheng-wen's Long Roll of Buddhist Images: a Reconstruction and Iconology," pp. 40-84; 松本守隆，〈大理国張勝温画梵像新論（上）〉，頁 59-65。

4. 鈴木敬著，魏美月譯，〈中國繪畫史 —— 大理國梵像卷〉，頁 130-135。

5. Moritaka Matsumoto, "Chang Sheng-wen's Long Roll of Buddhist Images: a Reconstruction and Iconology," pp. 76-78; 松本守隆，〈大理国張勝温画梵像新論（上）〉，頁 62、64。

6. 關口正之，〈大理国張勝温画梵像について（下）〉，頁 21。

7. 鈴木敬著，魏美月譯，〈中國繪畫史 —— 大理國梵像卷〉，頁 135。

8. Moritaka Matsumoto, "Chang Sheng-wen's Long Roll of Buddhist Images: a Reconstruction and Iconology," pp. 50-58; 松本守隆，〈大理国張勝温画梵像新論（上）〉，頁 62-65。

9. 浙江大學中國古代書畫研究中心編，《宋畫全集 · 第七卷》（杭州：浙江大學出版社，2008），第 1 冊，圖版 25-5、35。

10. 宮崎法子，〈伝奝然将来十六羅漢図考〉，收入鈴木敬先生還曆記念會編輯，《鈴木敬先生還曆記念　中國繪畫史論集》（東京：吉川弘文館，1981），頁 237。

11. （元）脫脫等，《宋史》，卷四八八〈大理國傳〉，頁 14073。

12. （元）脫脫等，《宋史》，卷四八八〈大理國傳〉，頁 14073。

13. （明）倪輅輯，（清）王崧校理，（清）胡蔚增訂，木芹會證，《南詔野史會證》，頁 305。

14. 李霖燦，《南詔大理國新資料的綜合研究》，頁 14。

15. 關口正之，〈大理国張勝温画梵像について（上）〉，頁 11。不過，關口正之認為釋妙光的題跋為後人所書。松本守隆仔細檢視《畫梵像》的榜題，已駁斥釋妙光題跋為後人所書的說法。

16. Moritaka Matsumoto, "Chang Sheng-wen's Long Roll of Buddhist Images: a Reconstruction and Iconology," pp. 85-114; 松本守隆，〈大理国張勝温画梵像新論（上）〉，頁 65-67。

17. 2017 年 2 月 25 日，筆者向許郭璜先生請教〈畫梵像〉榜題書風分析的相關問題，受益良多，在此謹表謝忱。

18. Moritaka Matsumoto, "Chang Sheng-wen's Long Roll of Buddhist Images: a Reconstruction and Iconology," pp. 95-99.

19. 李霖燦，《南詔大理國新資料的綜合研究》，頁 15。

20. Helen B. Chapin, and Alexander C. Soper, revised, *A Long Roll of Buddhist Images*, p. 195.

即洪武十一年之誤」。參見鄧銳齡著，池田温譯，〈明朝初年出使西域僧宗泐の事蹟補考〉，《東方學》，第 81 輯（1991 年 1 月），頁 2；何孝榮，〈元末明初名僧宗泐事迹考〉，《江西社會科學》，2012 年第 12 期，頁 102。

14. （明）宋濂，《宋學士文集》〈全室禪師像贊〉，收入《四部叢刊初編・集部》，第 246 冊，卷三十二，頁 14。

15. 來復的俗姓、出身等，眾說紛紜，本文的資料參考何孝榮，〈元末明初名僧來復事迹考〉，《歷史教學》，2012 年第 24 期，頁 14-20、61。

16. （明）宋濂，《宋學士文集》，收入《四部叢刊初編・集部》，第 246 冊，卷二十四，頁 1-3；卷二十七，頁 4-6。

17. 此卷引首雍正五年（1727）張照題識言：「哀牢後為蒙氏，唐永徽間蒙細奴邏代張樂盡求稱王，國號封民。細奴邏傳子邏盛炎，邏盛炎八傳至祐隆，始僭稱帝。祐隆傳子隆舜，隆舜傳子舜化貞。自蒙細奴邏至是二百五十年，為鄭買嗣所奪，唐昭宗之天復二年（902）也。卷中所云武宣皇帝，隆舜也。所云中興，舜化貞年號也。鄭氏改封氏為長和，趙善政奪之，改長和為天興。楊干貞奪之，改天興為義寧，段思平奪之，改義寧為大理，當後晉高祖之天福二年（937）。歷後周、宋、元皆為段氏大理國，明洪武（1368–1398）始入版圖，今為大理軍民府。其地猶有阿嵯耶觀音遺跡，事載省志，與卷中語同，但省志分為二事，又不著阿嵯耶觀音號，得此可補其闕略矣。篇首文經元年，則段思英偽號，當後晉主重貴開運三年（946），距舜化貞偽號中興二年，已四十有七載。作此圖豈始於舜化貞時，成於段思英時歟？抑舜化貞時所圖，段思英時復書儀注，冠於圖首歟？皆不可攷。要之為唐末、五代人筆，無可疑。紙色淳古，絕似唐人藏經。蠻酋傳國之赤刀大訓，巋然幾及千年老物，亦顧廚米船之乙觀也。不知何年轉入京師，流落市賈，好事者購以歸琳光松園老人丈室。每月十八日頂禮阿嵯耶觀音如圖，是又他年香積之籍徵也已。雍正五年歲在丁未（1727）四月望日，雲間張照記。」題跋下鈐「張照之印」、「得天」二印。此卷的卷末，尚有成親王永瑆的題跋，云：「嘉慶二十五年歲在庚辰（1820）九月廿二日成親王觀。」下鈐一「貽晉齋印」墨印。張照的題跋，收錄於（清）張照，《天瓶齋書畫題跋》，下卷，收入《明清人題跋・下》（藝術叢編第一集・中國學術名著第五輯）（臺北：世界書局，1968），第 26 冊，美術叢書四集第十輯，頁 162-163。

18. 此八方璽印為「乾隆御覽之寶」、「乾隆鑑賞」、「秘殿珠林」、「秘殿新編」、「珠林重定」、「三希堂精鑑璽」、「宜子孫」、「乾清宮鑑藏寶」。

19. 這三方收傳印為「宣統御覽之寶」、「宣統鑑賞」、「無逸齋精鑑璽」。

20. 這二十二方鑑藏印為「經史箈」、「吟詠春風裡」、「研露」、「五福五代堂古稀天子寶」、「八徵耄念之寶」、「如是觀」、「心清聞妙香」、「如如」、「古希天子」、「壽」、「太上皇帝之寶」、「乾隆宮寶」、「見天心」、「歡喜園」、「中心止水靜」、「水月兩澂明」、「千潭月印」、「得大自在」、「雲霞思」、「清吟寄遐思」、「筆花春雨」、「妙意寫清快」。

21. （清）張廷玉等撰，《明史》，卷一二八〈宋濂傳〉（北京：中華書局，1975），頁 3785。

22. （唐）懷海集編，（清）儀潤證義《百丈叢林清規證義記》卷五〈脩整經典〉條載：「凡函帙安置、脩補殘缺，以及經本出入等事，俱知藏總其綱，而藏主分其執也。」見《卍續藏經》（臺北：新文豐出版股份有限公司，1993），第 111 冊，頁 714 上-下。

23. （明）宋濂，《宋學士文集》〈十八大阿羅漢像贊〉，收入《四部叢刊初編・集部》，第 246 冊，卷十七，頁 17。

24. （明）宋濂，《宋學士文集》〈大天界寺住持白庵禪師行業碑銘有序〉，收入《四部叢刊初編・集部》，第 246 冊，卷二十九，頁 6。

25. 方國瑜，〈大理張勝溫梵像畫長跋〉，收入方國瑜著，林超民編，《方國瑜文集・第二輯》，頁 629；又收入方國瑜主編，徐文德、木芹纂錄校訂，《雲南史料叢刊・第二卷》，頁 457。

26. 松本守隆認為，曾英題跋所言的「明上人」，應是見於《釋鑑稽古略續集》、活動於至正元年（1341）至洪武三十一年（1398）的用明禪師。《宋學士全集補遺》卷二中，有〈送用明上人還四明序〉、〈用明禪師文集序〉（見 Moritaka Matsumoto, "Chang Sheng-wen's Long Roll of Buddhist Images: a Reconstruction and Iconology," p. 6; 松本守隆，〈大理国張勝温画梵像新論（上）〉，頁 71）。不過，〈用明禪師文集序〉云：「用明橐其所作來見，復成詩八十韻以為贊，黃公讀已大加稱賞，因造序文一篇以遺用明，其聲氣之同，蓋翁如也。今年春余奉詔來京師總脩《元史》，適與用明會於龍河佛舍，用明出詩文各一鉅冊示余，曰：『子黃公之高第弟子也，盍為我序其首。』」（〔明〕宋濂，《宋學士文集》，收入《四部叢刊初編・集部》，第 246 冊，卷八，頁 6）。由此看來，宋濂為用明禪師書序的時間，應在洪武二年（1369）奉詔至南京修《元史》時，同年，他曾為東山德泰所藏〈畫梵像〉書跋，故松本氏指出，用明禪師即東山德泰弟子

Roll of Buddhist Images, p. 133.

102. Moritaka Matsumoto, "Chang Sheng-wen's Long Roll of Buddhist Images: a Reconstruction and Iconology," pp. 256-257.

103. 侯冲，〈南詔大理國佛教新資料初探〉，收入趙寅松主編，《白族文化研究 2003》（北京：民族出版社，2004），頁 426-461；侯冲，〈從福德龍女到白姐阿妹：吉祥天女在雲南的演變〉，收入寸雲激主編，《大理民族文化研究論叢・第五輯》（北京：民族出版社，2012），頁 361-367。

104. 李玉珉，〈張勝溫「梵像卷」之觀音研究〉，《東吳大學中國藝術史集刊》，第 15 卷（1987 年 2 月），頁 227-264；該文修訂後，收入李玉珉，《觀音特展》（臺北：國立故宮博物院，2010），頁 223-252；李玉珉，〈南詔大理大黑天圖像之研究〉，《故宮學術季刊》，13 卷第 2 期（1995 年冬季），頁 24-28；李玉珉，〈阿嵯耶觀音菩薩考〉，頁 1-72；李玉珉，〈唐宋摩利支菩薩信仰與圖像考〉，《故宮學術季刊》，31 卷第 4 期（2014 年夏季），頁 24-25。

105. 傅雲仙，《阿嵯耶觀音研究》（南京：南京藝術學院博士論文，2005）。

106. 朴城軍，《南詔大理國觀音造像研究》（北京：中央美術學院博士論文，2008）。

107. 李偉卿，〈大理國梵像卷總體結構試析 —— 張勝溫畫卷學習札記之一〉，《雲南文史叢刊》，1990 年第 1 期，頁 58-63、27；後收入李偉卿，《雲南民族美術史論叢》（昆明：雲南人民出版社，1995），頁 141-152。

108. 邱宣充，〈《張勝溫圖卷》及其摹本的研究〉，收入雲南省文物管理委員會，《南詔大理文物》（北京：文物出版社，1992），頁 175-185。

109. 李公，〈略論《張勝溫畫卷》的民族宗教藝術價值〉，《中央民族大學學報（哲學社會科學版）》，2000 年第 4 期，頁 87-90。

110. 李偉卿，〈大理國梵像卷總體結構試析 —— 張勝溫畫卷學習札記之一〉，頁 58-63、27；後收入李偉卿，《雲南民族美術史論叢》，頁 141-152。

111. 侯冲，〈張勝溫畫《梵像卷》復原前三點檢討〉，《佛學研究》，1997，頁 86。

112. 侯冲，〈南詔大理漢傳佛教繪畫藝術 —— 張勝溫《梵像卷》研究〉，《民族藝術研究》，1995 年第 2 期，頁 72。

113. （清）王杰等輯，國立故宮博物院編印，《秘殿珠林續編》，

頁 78-83。

第一章　流傳與裝幀

1. 國立故宮博物院編纂委員會，《故宮書畫錄（增訂本）》，第 4 卷（臺北：國立故宮博物院，1965），第 2 冊，頁 77-85。

2. 國立故宮博物院編輯委員會，《故宮書畫圖錄》，第 17 冊（臺北：國立故宮博物院，1998），頁 5-20。

3. （清）王杰等輯，國立故宮博物院編印，《秘殿珠林續編》，頁 350。

4. Moritaka Matsumoto, "Chang Sheng-wen's Long Roll of Buddhist Images: a Reconstruction and Iconology," pp. 10-14; 松本守隆，〈大理国張勝温画梵像新論（上）〉，頁 69-70。

5. 鈴木敬著，魏美月譯，〈中國繪畫史 —— 大理國梵像卷〉，頁 132。

6. （宋）歐陽修、宋祁，《新唐書》，卷二二二中〈南蠻中・南詔下〉，頁 6281。

7. （元）李京，《雲南志略》，收入（元）郭松年、李京著，王叔武校注，《大理行記校注・雲南志略輯校》（昆明：雲南民族出版社，1986），頁 88。

8. 伯希和（Paul Pelliot）著，馮承鈞譯，《交廣印度兩道考》（臺北：臺灣商務印書館，1970），頁 28。

9. （明）宋濂，《宋學士文集》，收入《四部叢刊初編・集部》（上海：上海書店，1989），第 246 冊，卷五，頁 6-9、15-18；卷八，頁 8-9；卷二十五，頁 1-4；卷二十九，頁 5-7。

10. （明）宋濂，《宋學士文集》〈淨慈禪師竹庵渭公白塔碑銘〉，收入《四部叢刊初編・集部》，第 247 冊，卷五十七，頁 6。

11. （明）宋濂，《宋學士文集》〈全室禪師像贊〉，收入《四部叢刊初編・集部》，第 246 冊，卷三十二，頁 14。

12. （明）宋濂，《宋學士文集》〈大天界寺住持白庵禪師行業碑銘（有序）〉，收入《四部叢刊初編・集部》，第 246 冊，卷二十九，頁 6。

13. 明代的明河《補續高僧傳》和淨柱《五燈會元續略》，均將宗泐出使西域一事，繫於洪武丁巳（1377），但有研究指出「『洪武丁巳』為洪武十年，顯然是『洪武戊午』

Roll of Buddhist Images, pp. 195-196.

67. 梁曉強，〈《南詔歷代國王禮佛圖》圖釋〉，《曲靖師範學院學報》，27 卷第 2 期（2008 年 3 月），頁 62-63。

68. 楊曉東，〈張勝溫《梵像卷》述考〉，《美術研究》，1990 年第 2 期，頁 66。

69. 張錫祿，〈古代白族大姓佛教之阿吒力〉，頁 177。

70. 李東紅，《白族佛教密宗 —— 阿吒力教派研究》，頁 61。

71. 李霖燦，《南詔大理國新資料的綜合研究》，頁 15。

72. Helen B. Chapin, and Alexander C. Soper, revised, *A Long Roll of Buddhist Images*, p. 6.

73. 鈴木敬著，魏美月譯，〈中國繪畫史 —— 大理國梵像卷〉，《故宮文物月刊》，第 104 期（1991 年 11 月），頁 135。

74. Moritaka Matsumoto, "Chang Sheng-wen's Long Roll of Buddhist Images: a Reconstruction and Iconology," pp. 40-84.

75. 李玉珉，〈《梵像卷》作者與年代考〉，《故宮學術季刊》，23 卷第 1 期（2005 年秋季），頁 348-350。

76. Helen B. Chapin, and Alexander C. Soper, revised, *A Long Roll of Buddhist Images*, p. 172; 李霖燦，《南詔大理國新資料的綜合研究》，頁 32。

77. 楊曉東，〈張勝溫《梵像卷》述考〉，頁 65。

78. 李偉卿，〈關於張勝溫畫卷的幾個問題〉，《雲南民族學院學報》，1991 年第 1 期，頁 36。

79. 梁曉強，〈《張勝溫畫卷》圖序研究〉，《大理學院學報》，9 卷第 3 期（2010 年 3 月），頁 1。

80. 關口正之，〈大理国張勝温画梵像について（上）〉，頁 16。

81. Moritaka Matsumoto, "Chang Sheng-wen's Long Roll of Buddhist Images: a Reconstruction and Iconology," pp. 2, 109; 松本守隆，〈大理国張勝温画梵像新論（上）〉，《佛教藝術》，第 111 號（1977 年 2 月），頁 68。

82. John Guy, "The Avalokiteśvara of Yunnan and Some South East Asian Connections," in Rosemary Scott and John Guy eds., *South East Asian and China: Interaction and Commerce, Colloquies on Art & Archaeology in Asia*, no. 17 (London: Percival David Foundation of Chinese Art, 1995), p. 71.

83. Helen B. Chapin, and Alexander C. Soper, revised, *A Long Roll of Buddhist Images*, pp. 52, 58, 196.

84. 李霖燦，《南詔大理國新資料的綜合研究》，頁 32。

85. 李昆聲，《雲南藝術史》，頁 222。

86. 大理國自段思平建國以來，傳至十四代段正明，因其寄情山水，無心國事，紹聖元年（1094），群臣請立鄯闡侯高昇泰為君，段正明避位為僧，是為大中國。紹聖三年（1096），高昇泰寢疾，還位段正明之弟段正淳。段氏復興，史稱後理國。然而，學界統稱大理國和後理國為「大理國」。

87. 方國瑜，〈大理張勝溫梵像畫長跋〉，收入方國瑜著，林超民編，《方國瑜文集・第二輯》，頁 630；方國瑜，〈再跋大理張勝溫梵像畫〉，收入方國瑜主編，徐文德、木芹纂錄校訂，《雲南史料叢刊・第二卷》，頁 458。

88. 關口正之，〈大理国張勝温画梵像について（上）〉，頁 10、12。

89. 羅鈺，〈張勝溫畫卷及其摹本〉，《雲南文物》，第 20 期（1986 年 12 月），頁 50。

90. 李昆聲，《雲南藝術史》，頁 216。

91. 梁曉強，〈《張勝溫畫卷》圖序研究〉，頁 1。

92. 趙學謙，〈大理國時期的張勝溫畫卷〉，《雲南師範大學學報（哲學社會科學版）》，1984 年第 4 期，頁 62。

93. 李霖燦，《南詔大理國新資料的綜合研究》，頁 28-29。

94. 蘇興鈞、鄭國，《〈法界源流圖〉介紹與欣賞》，頁 11-12。

95. 侯沖，〈從張勝溫畫《梵像卷》看南詔大理佛教〉，《雲南社會科學》，1991 年第 3 期，頁 82。

96. Moritaka Matsumoto, "Chang Sheng-wen's Long Roll of Buddhist Images: a Reconstruction and Iconology," pp. 20-23.

97. 丁觀鵬〈摹張勝溫法界源流圖〉每一幅都有墨書題名，但臨摹時內容有所增刪，圖序又經章嘉國師指點予以重新排列，故本書所言章嘉國師的觀點，皆參見蘇興鈞、鄭國，《〈法界源流圖〉介紹與欣賞》一書。

98. Helen B. Chapin, and Alexander C. Soper, revised, *A Long Roll of Buddhist Images*, p. 79.

99. Moritaka Matsumoto, "Chang Sheng-wen's Long Roll of Buddhist Images: a Reconstruction and Iconology," pp. 121-125.

100. Moritaka Matsumoto, "Chang Sheng-wen's Long Roll of Buddhist Images: a Reconstruction and Iconology," pp. 255-256.

101. Helen B. Chapin, and Alexander C. Soper, revised, *A Long*

45. 參見侯冲，〈雲南阿吒力教綜述〉，收入侯冲，《雲南與巴蜀佛教研究論稿》，頁 210-215。

46. 大理國〈畫梵像〉的稱名眾多，如〈大理國張勝溫畫梵像卷〉、〈梵像卷〉、〈張勝溫畫卷〉、〈大理國畫卷〉等。由於此畫的畫家不只張勝溫一人，同時原來的形式亦非手卷，故本文採用〈畫梵像〉一名。

47. 李霖燦將畫幅分為 136 單位（筆者稱之為「頁」），以利畫面分析，此一編碼迄今仍為研究〈畫梵像〉的學者所採用。

48. 《新唐書》〈南詔傳〉云：「元和三年（808），異牟尋死，詔太常卿武少儀持節弔祭。子尋閣勸立，或謂夢湊，自稱『驃信』，夷語君也。」（見〔宋〕歐陽修、宋祁，《新唐書》，卷二二二中〈南蠻中·南詔下〉，頁 6281）。胡蔚本《南詔野史》亦言：「南詔稱帝，曰驃信。」（見〔明〕倪輅輯，〔清〕王崧校理，〔清〕胡蔚增訂，木芹會證，《南詔野史會證》，頁 27）。

49. 參見〈畫梵像〉引首乾隆御題。類似的記載，亦見於〈丁觀鵬摹張勝溫法界源流圖〉和〈丁觀鵬摹張勝溫蠻王禮佛圖〉中的乾隆題跋（見〔清〕王杰等輯，國立故宮博物院編印，《秘殿珠林續編》〔臺北：國立故宮博物院，1971〕，頁 351、352），目前，丁觀鵬的摹本〈法界源流圖〉藏在吉林省博物館，〈蠻王禮佛圖〉則下落不明。

50. 〈黎明仿丁觀鵬法界源流圖〉引首乾隆御題行書云：「惟是卷（指〈畫梵像〉）中諸佛、菩薩之前後位置、應真之名因列序，畫觀世音之變相示感，多有倒置，因諮之章嘉國師，悉為正其訛舛，命丁觀鵬摹寫成圖，以備耆闍圓勝功德。今復命黎明等摹觀鵬筆意，為此圖。前後三三，源流同一。其緣起已著勝溫及觀鵬卷中，茲不複綴。壬子（1792）仲冬御題。」（引文見李霖燦，〈黎明的《法界源流圖》〉，《故宮文物月刊》，第 38 期〔1986 年 5 月〕，頁 59）。

51. （清）王杰等輯，國立故宮博物院編印，《秘殿珠林續編》，頁 351。

52. 蘇興鈞、鄭國，《〈法界源流圖〉介紹與欣賞》（香港：商務印書館有限公司，1992），頁 15。

53. Helen B. Chapin, "A Long Roll of Buddhist Images," *Journal of the Indian Society of Oriental Art*, June and December 1936, pp. 1-24 and 1-10, June 1938, pp. 26-67.

54. 李根源，《曲石詩錄》，卷十〈勝溫集〉（昆明：作者自印，1944），頁 1。

55. 李根源，《曲石詩錄》，卷十〈勝溫集〉，頁 1-23；後收入

方國瑜著，林超民編，《方國瑜文集·第二輯》，頁 602-636。

56. 羅庸，〈張勝溫梵畫瞽論〉，收入李根源，《曲石詩錄》，卷十〈勝溫集〉，頁 14-18；後收入方國瑜著，林超民編，《方國瑜文集·第二輯》，頁 615-621；又收入方國瑜主編，徐文德、木芹纂錄校訂，《雲南史料叢刊·第二卷》，頁 451-453。

57. 方國瑜，〈跋大理國張勝溫畫卷〉，收入李根源，《曲石詩錄》，卷十〈勝溫集〉，頁 18-23；後收入方國瑜著，林超民編，《方國瑜文集·第二輯》，頁 621-629；又收入方國瑜主編，徐文德、木芹纂錄校訂，《雲南史料叢刊·第二卷》，頁 453-457。

58. 李霖燦，〈大理國梵像卷和雲南劍川石刻 —— 故宮讀畫箚記之三〉，《大陸雜誌》，21 卷第 1、2 期合刊（1960 年 7 月），頁 34-39。

59. 李霖燦，《中央研究院民族研究所專刊之九 —— 南詔大理國新得資料的綜合研究》（臺北南港：中央研究院，1967）；該書於 1982 年由臺北國立故宮博物院復以彩色版重新印刷。

60. 關口正之，〈大理国張勝温画梵像について（上）〉，《國華》，895 號（1966 年 10 月），頁 9-21；〈大理国張勝温畫梵像について（下）〉，《國華》，898 號（1967 年 1 月），頁 7-27。

61. Helen B. Chapin, and Alexander C. Soper, revised, "A Long Roll of Buddhist Images," *Artibus Asiae*, vol. 32 (1970), pp. 5-41, 157-199, 259-306, and vol. 33 (1971), pp. 75-142. 並於 1972 年發行單行本：Helen B. Chapin, and Alexander C. Soper, revised, *A Long Roll of Buddhist Images* (Ascona, Switzerland: Artibus Asiae Publishers, 1972).

62. Moritaka Matsumoto, "Chang Sheng-wen's Long Roll of Buddhist Images: a Reconstruction and Iconology," (Ph.D. dissertation, Princeton University, 1976).

63. Moritaka Matsumoto, "Chang Sheng-wen's Long Roll of Buddhist Images: a Reconstruction and Iconology," pp. 238-241, 255.

64. 相關研究，參見黃正良、張錫祿，〈20 世紀以來大理國張勝溫畫《梵像卷》研究綜述〉，《大理學院學報》，11 卷第 1 期（2012 年 1 月），頁 2。

65. 李霖燦，《南詔大理國新資料的綜合研究》，頁 15。

66. Helen B. Chapin, and Alexander C. Soper, revised, *A Long*

叢林列剎，諸峰相望，蓋舊在天竺幅員之內，為阿育王封故國。有三千蘭若，茲土得其半焉。今存者什一耳。」（〔明〕李元陽，《嘉靖大理府志》，頁 56-57）。

24. 方國瑜，《雲南史料目錄概說》；方國瑜主編，徐文德、木芹纂錄校訂，《雲南史料叢刊・第一卷》、《雲南史料叢刊・第二卷》（昆明：雲南大學出版社，1998）；方國瑜著，林超民編，《方國瑜文集》，全 5 輯（昆明：雲南教育出版社，2001-2003）。

25. （唐）樊綽撰，向達原校，木芹補注，《雲南志補注》；（明）倪輅輯，（清）王崧校理，（清）胡蔚增訂，木芹會證，《南詔野史會證》（昆明：雲南人民出版社，1990）。

26. （宋）歐陽修、宋祁，《新唐書》，卷二二二中〈南蠻中・南詔下〉，頁 6290。

27. （元）郭松年，《大理行記》，收入（元）郭松年、李京著，王叔武校注，《大理行記校注・雲南志略輯校》（昆明：雲南民族出版社，1986），頁 23。

28. 這九位出家為僧的皇帝為：第二代主段思英（944–945 在位）、第八代主段素隆（1022–1026 在位）、第九代主段素真（1026–1041 在位）、第十一代主段思廉（1044–1075 在位）、第十四代主段正明（1081–1094 在位）、第十五代主段正淳（1096–1108 在位）、第十六代主段正嚴（又名段和譽，1108–1147 在位）、第十七代主段正興（1147–1171 在位）、第二十代主段智祥（1204–1238 在位）。另外，清代撰寫的《滇雲歷年傳》和《僰古通紀淺述》尚載，第十三代主段壽輝（1080-1081 在位）亦禪位為僧，但此一記載不見於倪輅本和胡蔚本的《南詔野史》。

29. 方國瑜，〈唐宋時期雲南佛教之興盛〉，收入方國瑜著，林超民編，《方國瑜文集・第二輯》（昆明：雲南教育出版社，2001），頁 538；汪寧生，〈大理白族歷史與佛教文化〉，收入藍吉富等著，《雲南大理佛教論文集》（高雄大樹：佛光出版社，1991），頁 13；張錫祿，〈古代白族大姓佛教之阿吒力〉，收入藍吉富等著，《雲南大理佛教論文集》，頁 187；高金和，〈雲南高氏家族的歷史興衰及影響初探〉，《楚雄師範學院學報》，27 卷第 11 期（2012 年 11 月），頁 56；聶葛明、魏玉凡，〈大理國高氏家族和水目山佛教〉，《大理學院學報》，14 卷第 3 期（2015 年 3 月），頁 7-10。

30. 阿吒力，梵文作 Ācārya，又譯作阿闍梨、阿拶哩、阿折里耶等二十多種，意思是阿闍黎、阿遮利耶等，意譯為軌範師，指教授弟子，使之行為端正合宜，而自身又堪為弟子楷模之師，故又稱「師僧」，是密教上師的尊稱。

在雲南，阿吒力有妻室兒女，子孫世代相承。

31. 1931 年，雲南省設立雲南通志館著手編纂《新纂雲南通志》，至 1944 年定稿，計 266 卷，1949 年，由盧漢鉛印 800 部正式刊行，不過流通不廣。後雲南社科院李春龍組織點校，於 2007 年出版 10 巨冊。龍雲主修，周鐘岳、趙式銘等編纂，劉景毛、文明元、王珏、李春龍點校，李春龍審定，《新纂雲南通志》，卷一〇三〈宗教考三〉（昆明：雲南人民出版社，2007），第 5 冊，頁 497-505。

32. 徐嘉瑞，《大理古代文化史稿》（臺北：明文書局，1982），頁 212、298-305。

33. 張旭，〈大理白族的阿吒力教〉，收入藍吉富等著，《雲南大理佛教論文集》，頁 117-127。

34. 汪寧生，〈大理白族歷史與佛教文化〉，收入藍吉富等著，《雲南大理佛教論文集》，頁 14。

35. 張錫祿，《大理白族佛教密宗》（昆明：雲南民族出版社，1999）。

36. 楊學政主編，《雲南宗教史》（昆明：雲南人民出版社，1999），頁 3-18。

37. 李東紅，《白族佛教密宗 —— 阿吒力教派研究》（昆明：雲南民族出版社，2000）。

38. 傅永壽，《南詔佛教的歷史民族學研究》（昆明：雲南民族出版社，2003），頁 90-92。

39. Angela F. Howard, "The Development of Buddhist Sculpture in Yunnan: Syncretic Art of a Frontier Kingdom," in Janet Baker ed., *The Flowering of a Foreign Faith: New Studies in Chinese Buddhist Art* (Mumbai: Marg Publications, 1998), p. 139.

40. 李昆聲，《雲南藝術史》（昆明：雲南教育出版社，2001），頁 202；明道，〈古代雲南大理的佛教〉，《佛教文化》，2004 年第 3 期，頁 75。

41. 自張錫祿在《大理白族佛教密宗》一書中提出「白密」的命題後，得到許多雲南學者的認同。

42. 藍吉富，《中國佛教泛論》（臺北：新文豐出版股份有限公司，1993），頁 58。

43. 藍吉富，〈南詔時期佛教源流的認識與探討〉，收入藍吉富等著，《雲南大理佛教論文集》，頁 150-170。

44. 侯冲，〈雲南阿吒力經典的發現與認識〉，收入侯冲，《雲南與巴蜀佛教研究論稿》（北京：宗教文化出版社，2006），頁 193-194。

註釋

緒論

1. 宋哲宗紹聖元年（1094），大理國十四代主段正明不賢，人民擁立鄯闡侯高昇泰為君，是為大中國。兩年後，高昇泰卒，其子遵父遺命，還政於段氏之後段正淳。自段思平至段正明計十四世，稱為大理國（937-1094）。自段正淳至忽必烈擒段智興，是謂後理國（1096-1253）。不過，《宋史》仍稱後理為大理國，本文從之。

2. （宋）歐陽修、宋祁，《新唐書》，卷二二二上〈南蠻上·南詔上〉（北京：中華書局，1975），頁 6267。

3. （後晉）劉昫等，《舊唐書》，卷一九七〈南蠻西南蠻·南詔蠻〉（北京：中華書局，1975），頁 5280-5286。

4. （宋）歐陽修、宋祁，《新唐書》，卷二二二〈南蠻上·南詔上〉，頁 6267-6296。

5. （唐）樊綽撰，向達原校，木芹補注，《雲南志補注》（昆明：雲南人民出版社，1995）。

6. 徐雲虔，生卒年不詳，為邕州道節度使辛讜從事，曾於乾符五年（877）和廣明元年（880）二度奉命出使南詔，於第一次出使後，作《南詔錄》三卷。參見方國瑜，《雲南史料目錄概說》（北京：中華書局，1984），第 1 卷，頁 166-168；（唐）徐雲虔，《南詔錄》，收入王叔武輯著，《雲南古佚書鈔（增訂本）》（昆明：雲南人民出版社，1996），頁 39-40。

7. （宋）王溥，《唐會要》（上海：上海古籍出版社，2006）。

8. （宋）歐陽修，《新五代史》（北京：中華書局，1975）。

9. （元）脫脫等，《宋史》，卷四八八〈大理國傳〉（北京：中華書局，1975），頁 14072-14073。

10. 參見方國瑜，《雲南史料目錄概說》，第 1 卷，頁 65-84。

11. 李霖燦，《南詔大理國新資料的綜合研究》（臺北：國立故宮博物院，1982），頁 138。

12. 李霖燦，《南詔大理國新資料的綜合研究》，頁 150。筆者的研究中指出，〈南詔圖傳〉可能為明代的摹本，而〈南詔圖傳·文字卷〉很可能為清代的抄本（見李玉珉，〈阿嵯耶觀音菩薩考〉，《故宮學術季刊》，27 卷第 1 期〔2009 年秋季〕，頁 17-20），不過，從內容來看，圖卷和文字卷描繪記載的內容，很可能在南詔末年已有流傳。

13. （清）師範，《滇繫》〈典故繫〉七之六，收入雲南叢書處輯，《雲南叢書》（北京：中華書局，2009），第 11 冊，頁 5163 下。

14. 見（元）張道宗，《紀古滇說原集》（明嘉靖己酉刊本），收入《玄覽堂叢書·初輯》（臺北：國立中央圖書館，1981），第 7 冊。

15. （元）佚名，《白古通記》，收入王叔武輯著，《雲南古佚書鈔（增訂本）》，頁 56-72。此書經侯沖的考證，認為應是明初大理喜州楊姓遺民，根據白文所書雲南地方史志資料所著。參見侯沖，《白族心史》（昆明：雲南民族出版社，2002），頁 43-92。

16. 李元陽《嘉靖大理府志》原有十卷，早已散佚，僅北京圖書館藏明嘉靖刻本殘本二卷（第一、二卷）。參見（明）李元陽，《嘉靖大理府志》（大理：大理白族自治州文化局，1983）。

17. （明）倪輅集，楊慎校，《南詔野史》（淡生堂本）。

18. （明）諸葛元聲撰，劉亞朝點校，《滇史》（德宏：德宏民族出版社，1994）。

19. （明）劉文徵撰，古永繼點校，王雲、尤中審訂，《滇志》（昆明：雲南教育出版社，1991）。

20. （清）佚名，《白國因由》（大理：大理白族自治州圖書館，1984）。

21. 尤中校注，《僰古通紀淺述校注》（昆明：雲南人民出版社，1988）。

22. 見（元）張道宗，《紀古滇說原集》（明嘉靖己酉刊本），收入《玄覽堂叢書·初輯》，第 7 冊，頁 10-15；（明）倪輅集，楊慎校，《南詔野史》（淡生堂本），頁 10-11；（明）諸葛元聲撰，劉亞朝點校，《滇史》，卷一，頁 18-19；（明）劉文徵撰，古永繼點校，王雲、尤中審訂，《滇志》，卷三十一〈雜志第十三〉，頁 1026；（清）佚名，《白國因由》，頁 1-2；尤中校注，《僰古通紀淺述校注》，頁 29。

23. 李元陽《嘉靖大理府志》卷二〈地理志第一之二〉言：「太和點蒼山……蒙氏竊據，封為中嶽。……中嚴（當作嚴）號雪山，世傳為佛苦行之地，草石皆作栴檀香氣。

國家圖書館出版品預行編目 (CIP) 資料

妙香國的稀世珍寶：大理國〈畫梵像〉研究 = The Treasure
of the Dali Kingdom: a Study of "Long Roll of Buddhist
Images" ／李玉珉著. -- 初版. -- 臺北市：石頭出版股份有
限公司，2022.12
　　冊；21x28 公分
ISBN 978-986-6660-47-4（全套：精裝）

1.CST: 佛像　2.CST: 佛教藝術　3.CST: 中國

224.6　　　　　　　　　　　111015153

稀世珍寶

妙香國的

大理國〈畫梵像〉研究

II・資料編

—— 李玉珉 著

THE TREASURE OF THE DALI KINGDOM

A Study of "Long Roll of Buddhist Images"

作　　者：李玉珉
執行編輯：蘇玲怡
美術設計：吳彩華

出 版 者：石頭出版股份有限公司
發 行 人：龐慎予
社　　長：陳啟德
副總編輯：黃文玲
編 輯 部：洪蕊、蘇玲怡
會計行政：陳美璇
行銷業務：許釋文
登 記 證：行政院新聞局局版臺業字第 4666 號
地　　址：106 台北市大安區敦化南路二段 34 號 9 樓
電　　話：（02）2701-2775（代表號）
傳　　真：（02）2701-2252
電子信箱：ROCKINTL21@SEED.NET.TW
郵政劃撥：1437912-5 石頭出版股份有限公司
製版印刷：鴻柏印刷事業股份有限公司
出版日期：2022 年 12 月　初版
　　　　　2024 年 4 月　初版二刷
定　　價：（一套二冊）新台幣 2,500 元

ISBN　978-986-6660-47-4

妙香國的
稀世珍寶

大理國〈畫梵像〉研究
II·資料編

——李玉珉 著

THE TREASURE OF THE DALI KINGDOM
A Study of "Long Roll of Buddhist Images"

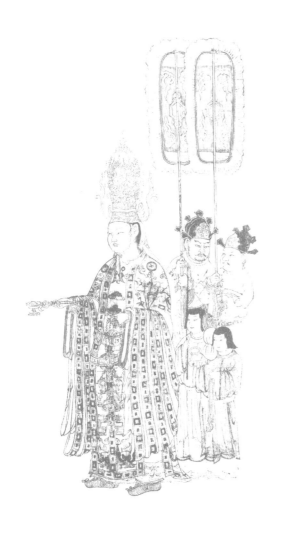